THE GERMAN
SINGLE-LEAF WOODCUT

AGA ABARIS GRAPHICS ARCHIVE

WALTER L. STRAUSS, GENERAL EDITOR

ERRATA

page	item	
9		All listings in the headnotes which are followed by parentheses are not illustrated.
39	caption	The Wedding at Cana John 2: 1-13. [280 x 360] *Nuremberg* [GM] (HB. 26466). Coupe 1966: 224.
157	line 1	The correct spelling is Dabertshofer
292	illustration	See below
325	line 1	Line should read ''only three,''
516	caption	Second line should read: *Nuremberg* [GM] (HB. 24349). Coupe 1966: 5.
548	line 2	Correct date of sheet issued by Bernhard Jobin is 1574
631		Addendum to biographical information: Wilhelm Traut for some time served in the establishment of Marx Anton Hannas.
737	line 2	An impression of this print is also in Erlangen.

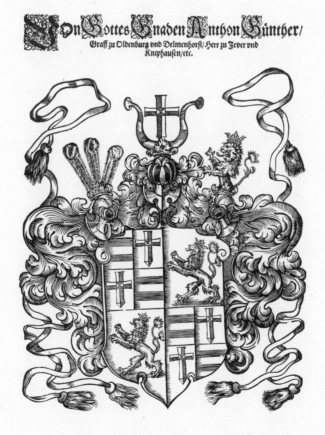

(ELIAS HOLWEIN) 35. Coat of Arms of Count Anthon Günther of Oldenburg
[330 x 250] *Brunswick* (8017).

THE GERMAN SINGLE-LEAF WOODCUT 1600-1700

A PICTORIAL CATALOGUE

DOROTHY ALEXANDER
in Collaboration with
WALTER L. STRAUSS

Volume 2: O-Z

Abaris Books, Inc. ● New York

End Papers:
The map of Augsburg showing the locations of Augsburg *Briefmaler* and printers
was prepared by Wolfgang Seitz. His explanatory note will be found on page 827.

Copyright © 1977 by Abaris Books, Inc.

ISBN 0-913870-05-0
Library of Congress Card Number 76-22305

First published 1977 by Abaris Books, Inc.
200 Fifth Avenue, New York, New York 10010
Printed in the United States of America

CONTENTS

ABBREVIATIONS

Entries in the headnotes followed by parentheses giving a bibliographic reference are not illustrated.

A	Andresen, Andreas. 1872--1878. *Der Deutsche Peintre-Graveur.* 5 vols. Leipzig.
B	Bartsch, Adam von. 1808. *Le Peintre-Graveur.* Vienna.
G	Geisberg, Max. 1923--1930. *Der deutsche Einblatt-Holzschnitt in der ersten Hälfte des XVI. Jahrhunderts.* 37 portfolios. Munich.
GS	Geisberg, Max. 1974. *The German Single-Leaf Woodcut 1500--1550.* Edited and revised by Walter L. Strauss. New York.
H	Hollstein, F.W.H. 1954--. *German Engravings, Etchings and Woodcuts c. 1400--1700.* Amsterdam.
Halle	Halle, J. 1929. *Newe Zeitungen, Relationen, Flugschriften, Flugblatter, Einblattdrucke 1470--1820.* Sales catalogue. Munich.
Nagler/NM	Nagler, Georg Kaspar. 1858--1879. *Die Monogrammisten.* 5 vols. Munich.
Nagler/KL	Nagler, Georg Kaspar. 1835--1852. *Neues Allgemeines Künstlerlexicon.* Leipzig.
SC	Strauss, Walter L. 1973. *Chiaroscuro: The Clair-Obscur Woodcuts by the German and Netherlandish Masters of the XVIth and XVIIth Centuries.* New York.
Thieme-Becker	Thieme, Ulrich; Becker, Felix; and Vollmer, Hans, eds. 1907--1950. *Allgemeines Lexikon der bildenden Künstler von der Antike bis zur Gegenwart.* Leipzig.
W	Weller, Emil. 1862--1864. *Annalen der poetischen National-Literatur der Deutschen im XVI. und XVII. Jahrhundert.* 2 vols. Freiburg i. B.
We	Weber, Bruno. 1972. *Wunderzeichen und Winkeldrucker.* Zürich.

In an artist's biographical data, which we have called "Headnotes," references to authors' names have been given in full for the sake of clarity; however, in the body of the text, in order to avoid unnecessary repetition, we have used shortened forms both for important reference works and major collections. Thus, A.3:354 indicates Andresen's *Der Deutschen Peintre-Graveur,* as above, volume 3, page 354. All other authors mentioned in the commentary are cited by their last names only, and their works are fully identified in the Bibliography.

Watermarks See Briquet, Charles Moise. 1907. *Les Filigranes: Dictionnaire des marques du papier des apparitions vers 1282--1600.* 4 vols. Geneva.

Dimensions All dimensions are given in millimeters, height before width.

Secondary references Provided below footnotes.

MONOGRAMS & EMBLEMS

BV — Ulrich Boas

Conrad Corthoys

Paul Creutzberger

Marx Anton Hannas

Master H H E

HK — Hans Käfer

I.I. — Johannes Isaac

NK — Nikolaus Kalt

WS — *see* Johan Lancelot

Unidentified form-cutter, *see* Hans Rogel, no. 1

Johann Opsimathes

Active in Prague, circa 1613

1. 1613 Tree of Jesse

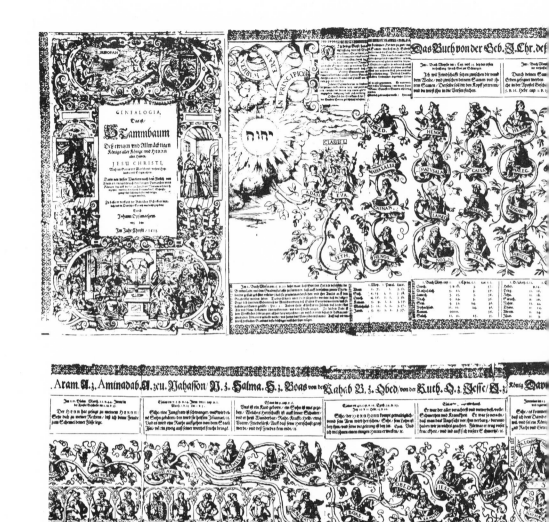

1. Tree of Jesse, 1613

 Dedicated to Emperor Matthias on the occasion of the Diet of Prague, 1 July 1613. Nuremberg [GM] (HB. 649).

Tree of Jesse

428

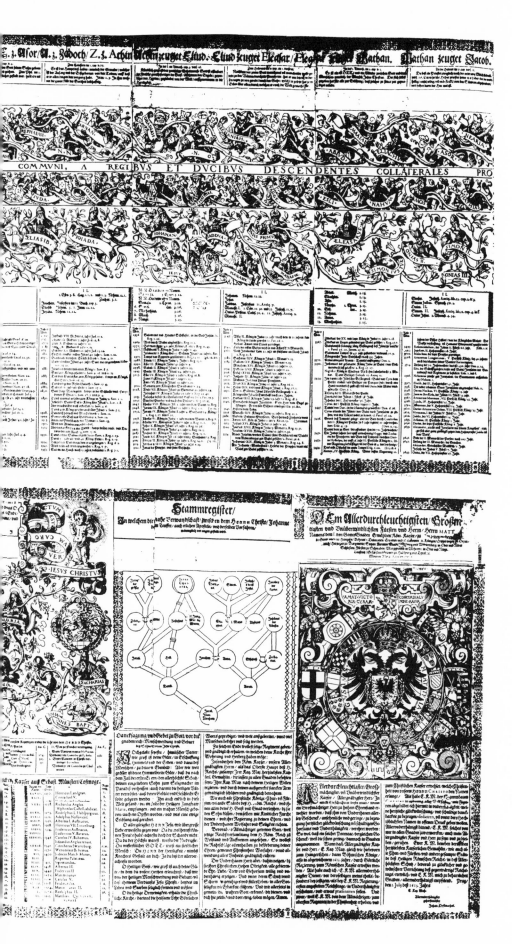

429

Johann Perfert's Heirs

Active in Schweidnitz after 1654

Johann Perfert was active as book dealer and publisher in Breslau until his death in 1629. His heirs continued the establishment, but operated the press for Samuel Butschky in Schweidnitz, while they maintained a bookshop in Breslau.

1. 1654 Portrait of the Murderer Melchior Nedeloff

- Maltzahn 1875: 351, 1024 (S. Butschky, *Hochdeutsches Schreiben und Reden, gedruckt zu Schweidnitz, des Authors Buchdrukkerey, gennant die Perfertische, 1654*).
- Benzing 1963: 389.

1. Portrait of the Murderer Melchior Nedeloff on the Day of His Execution, 18 January 1654
 [370 x 295] *Wolfenbüttel.* Cf. Drugulin 1867: 2397-98.

Johann Peters

Active in Cologne, circa 1657

1. 1657 Extraordinary News from Italy and Germany (Maltzahn 1875: 334, 886)

MATTHAUS PFEILSCHMIDT

Matthäus Pfeilschmidt the Younger

Active in Hof 1604-1633

Born in 1575, Matthäus Pfeilschmidt the Younger took over the printing establishment of his father, after the latter's death in 1604.[1] The press suffered severe damage during a fire 6 November 1625. Pfeilschmidt died 25 September 1633.

1. 1614 Strange Hymns Heard and Faces Seen in an Abandoned Church

1. For Pfeilschmidt the Elder, see Strauss 1974: 841.
- Benzing 1963: 197.

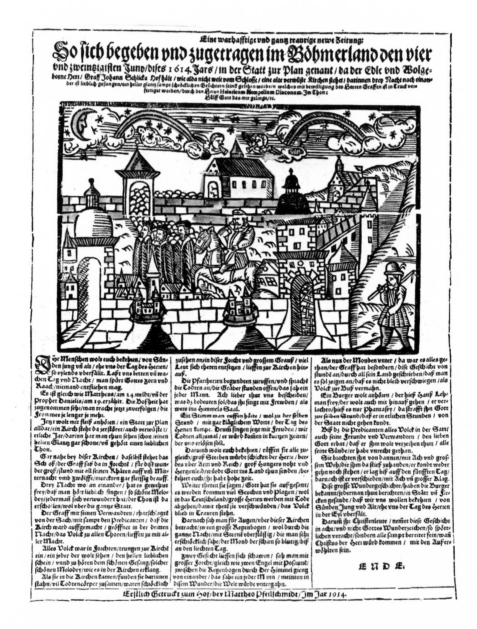

1. Strange Hymns Heard and Faces Seen in an Abandoned Church at Plan, Bohemia, 24 June 1614
 Vienna [Albertina] (Hist. Bl., vol. 1).

Johann Planck (Blanck)

Active in Linz and Nuremberg 1615-1635

Born and trained in Erfurt, Johann Planck is recorded at Altdorf in 1608. Subsequently he was employed as a printer in Nuremberg. At the suggestion of the astronomer Johannes Kepler, Planck applied to the authorities in Linz on the Danube to become the first printer in that city. Permission was granted 3 February 1615. His establishment was in Lederer Gasse (now Keplerstrasse 8). His publications number about seventy, sixteen of them works by Kepler, as well as a music sheet.[1] Planck's print shop burnt to the ground 30 June 1626, causing him to ask for his retirement. It was granted to him 29 May 1627.

1. 1617 A Miraculous Sheaf of Wheat

1. Krackowizer 1906: 134.
- Weller 1862a: 284 (*Zeitung von Brandt und Gottlosigkeit,* Linz, 1635, 8 pp.).
- Drugulin 1867: 116: 1314.
- Schiffmann 1938: 179-182.
- Benzing 1963: 280.
- Brednich 1975; plate 111.

Tröſtliche

Vnd wunderſambe Warhafftige Newe Zeittung /

In welcher angezaiget / was geſtalt in dem Sommer

dieſes 1617. Jahr Gott der Allmechtige ſeine Milte Güte vnd reichen Segen / an dem
lieben Erdtgewächs an mehr Orten / ſonderlich aber auch in dem Landt Oeſterreich ob der Ens / im Dorff
Veldtſtor / nit weit von dem Marckt Grämenſtötten ligent / erzaigt / mit groſſer verwunderung von vielen Leuten geſehen worden /
iſt alles Clärlich durch Michael Weingartner vom Marckt Helmanſeth / bürtig / Gſangsweyß geſtellt /
Im Thon: Kompt her zu mir ſpricht Gottes Sohn / ꝛc.

Diß Korn ſchon zeitig worden iſt / wie ich jetzt melt zu dieſer friſt
vnd euch hiemit thu ſagen / das Korn der Bawr auß graben hat /
darzu ihm Gott hat geben Gnad / vnnd ſeim gnedigen Herzen zugetragen.

So lang die Welt geſtanden hat / hat man dergleichen wunderthat / gar in kain weg erfahren / Als jetzt dieſes ſchwebunde Jahr /
das es iſt worden gwißlich war / darff man nit weiter haren.

Gott wird ainmal doch komen her / mit ſeinem Gericht es iſt
nit ſehr / niemand wil ſich bekehren / Ja was man ſingt oder ja ſagt /
daſſelbig ſie nun alls verlacht / weckens doch beſſer werden.

Darumb thut buß iſt hohe zeit / die Zeit ſchon an dem Baume
leit / damit Gott will abhawen / die Welt mit jhrem ſtoltzen Sinn / ſie
will nur fahren krum anhin / nieman dt thut vor der Höllen grawen.

Die Welt die iſt ſo gar verkehrt / was man jhr fürſagt oder lehrt
das will ſie doch nit glauben / darumb die Hell wirdt wol beſtellt / weil
Gott der Herr nit wirdt erwehlt / ſich Gottes Frewd berauben.

Für diß vnd gleiche Wunderthat / ſo vns dann Gott in Feldern hat / reichlich hat ſehen laſſen / wir jhme ſollen in gemain / mit Lob
von Hertzen danckbar ſein / vnd folgen rechter ſtraſſen.

Lob Preyß vnd danck ſey dir O Gott / das du vns hülfflein in aller Noth / vil wunder groß ohn ſorgen / was aber dem nachfolgen thut
das ſieht alles in Gottes Hut / iſt vns Menſchen verborgen.

Drumb will ich trawen dir O Herr / dann du in der Noth biſt
nit ferr / ob ſchon Tewrung einſchleichen / So iſt es nur der Sünden
ſchuld / das man nit will tragen gedult / vnd in kein Weg abweichen.

Drumb haltet an das iſt mein Bitt / das Gott von vns thut
weichen nit mit ſeinem reichen ſegen / vnd fort beſcheren gute Jahr /
behütten auch für Krieges gfahr / beleytten ins ewig Leben.

Hiemit das Lob Ehr Preyß vnd Danck / ſing ich O Gott hie
mit Geſang / zu Wolffarth vnſer allſamen / wer ſich bekehrt inn zeit
der Gnad / demſelben Gedeut deß Himmels Pfad / durch Jeſum
Chriſtum / Amen.

Ein ſchön Geiſtlich Lied / im Thon deß Mahler / oder Jäger Lieds / Mit Luſt vor wenig tagen.

Ein Gemüth iſt mir gar ſchwere / von wegen
meiner Schuld / drumb bitt ich lieber Herre / das du mir ſeyeſt Huld / Auff Tag vnnd Nacht zu dir / bitt wolleſt helffen
mir / mit ſeufftzen vnd mit klagen / ich dir mein Hertz befihl.

Du biſt mein Troſt alleine / vnnd all mein zuverſicht / Auff den ich
baw gar reine / vnd all mein thun gericht / dir hab ich mich ergeben / vnd
alls was in mir iſt / vnd thu bitten darneben / bleib bey mir Jeſu Chriſt.

Denn darnach thu ich ſtreben / O du mein höchſter Hort / darumb
wolſt mir ſolchs geben / nach deim Göttlichen Wort / Ich hab ſonſt keinen Troſt / dann dich Herr Jeſu Chriſt / allein zu dir ich trette / behüt mich
vors Teuffels Liſt.

Der vmb mich Herr thut ſchleichen / will mich verſchlingen gar: ich
kan jm nit entweichen / bitt ſteh mir bey in Gfahr / das ich jn vberwind / vñ
nun werde dein Kind / ſonſt wird es mir mißlinge / wañ ich dein nit befind.

Vnd weñ ich gleich muß ſcheyden / von diſer Welt zu dir / ſo thu mir
Herr verleyhen / ein ſeligs End alhier / das ich mein Stünd beken / vñ mich
zu dir bekehr / vnnd alſo ſeelig ſterbe / erlang Frewd Wohn vnnd Ehr:
A M E N.

Gedruckt zu Lintz Bey Johann Blancken /
Anno 1617.

Merckt auff ihr Menſchen Jung vnd Alt / ſo werd
Jhr hören gleicher Gſtalt / was ich euch thu verkünden / groß
Wunder ſchicket Gott zu handt / jetzt dieſes Jahr ins Teutſche
Landt / ſieht ab von ewren Sünden.

Als man zehlt Tauſend Sechshundert zwar / vnd Sibenzehen die
Jahrzahl war / nach Chriſti geburt ſchawt eben / bey dem Marckt Grämenſtetten genandt / ein Dorff nahe gar wol bekandt / groß Wunder geſchah eben.

Ein Pawersman gantz lobeſam / Thoman Pirngruber mit ſeinem
Namb / zu Veltſtorff hat gefunden Koren / welches Gott vns durch ſein
Genad / geſendt vnd bey jhm gwachſen hat / vns Menſchen new geboren.

Auff ainem Halm geſtanden ſeyn / Ain vnd zwaintzig Eher merckt et
fein / vnd noch weiter darneben / auff einem Halmen an d' zahl / ſeind ſiben
ließ ſich ſehen zmal / O Menſch bedenck das eben.

Auch weiter höret zu der Friſt / auff eim Halm 5. Eher gewachſen
iſt / auch vier Eher gantz eben / vnd dergleichen eintzigen noch darbey / darumb O Menſch bedenck es frey / beſſer fürwar dein Leben.

1. A Miraculous Sheaf of Wheat Found in Several Localities, Especially in Austria, during 1617
 [390 x 275] *London* [BL] (PM Tab 597d2-12).

Stefan Pumpernickel

This name is obviously a pseudonym, probably of an Augsburg *Briefmaler,* because his text and woodblocks were subsequently reissued by Matthäus Langenwalter (q.v.). Pumpernickel's address, *Pormesquick da man die krummen Arschlöcher bohrt* is equally fictitious, roughly translated it means "Bottomsqueak where crooked ass-holes are drilled."

1. 1609 News of a Naughty Woman
2. 1610 News of a Naughty Woman
3. - News of a Naughty Woman

- Coupe 1966: 53; 1967: 24.

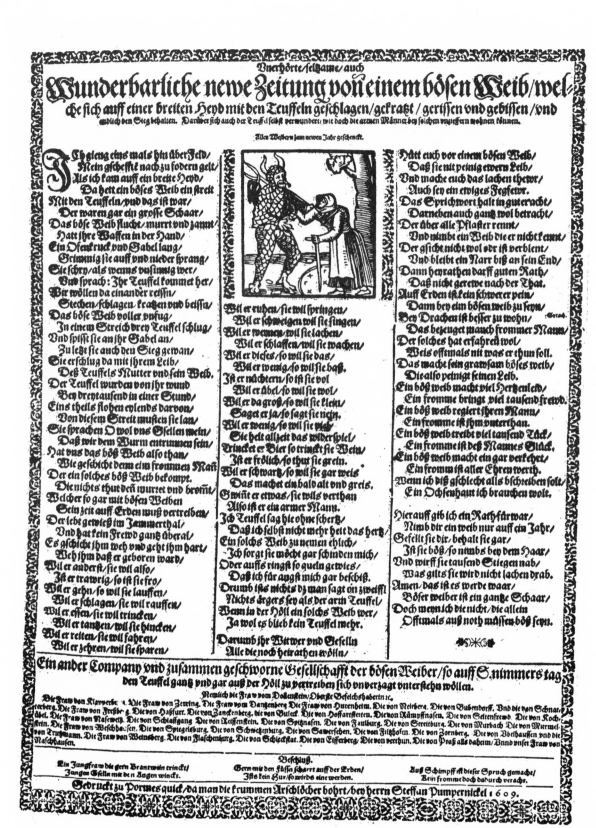

1. News of a Naughty Woman Who Struggled with the Devil, 1609

 Nuremberg [GM] (24947/1292). Coupe 1966, pl. 24; no. 185a. Cf. Mathäus Langenwalter, no. 2).

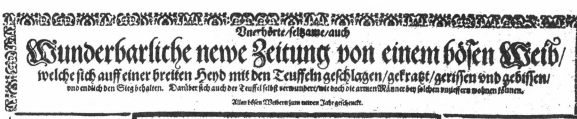
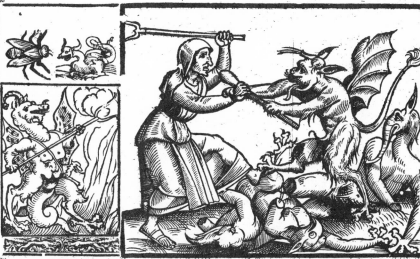

2. News of a Naughty Woman Who Struggled with the Devil, 1610

A New Year's present for all naughty women. The text is based on Hans Sachs. [356 x 260] *Brunswick.*
Coupe 1966: no. 185b.

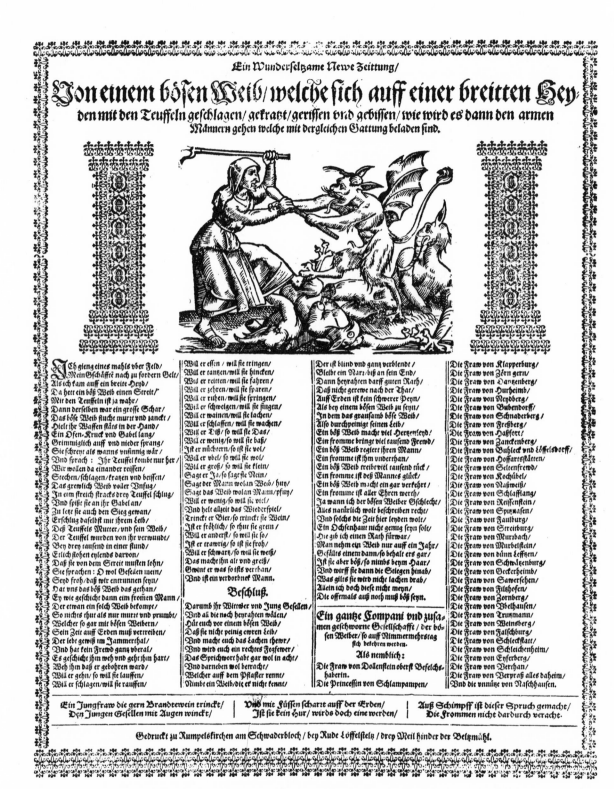

3. News of a Naughty Woman Who Struggled with the Devil

Woodcut and text identical to no. 2, but the address changed to Rude Löffelsteltz, obviously another pseudonym. [350 x 295] *Berlin* [SB] (YA. 60b 60).

Johann Renner

Active in Speyer, circa 1600

1. 1603 Apparition in the Sky Seen Above Riga
2. 1614 Apparition in the Sky Seen Above Cronstadt

- Brednich 1974: 205.

Ein Warhafftige vnd Erschröckliche Newe Zeytung.

Von den grausamen/vnd zuvor Vnerhörten Wunderzeichen/wel-

che auff den Neundten Tag September/zu Nacht durch die gantze Christenheit/ Teutsch vnnd Welscher
Nation gesehen worden. Aber insonderheit/was für grausame Mirackel vnd Zeichen vber der Statt Riga seind gesehen vnd gehört worden/
vnd wie ein fewriger Drach vber der Statt zefahren. Hergegen widerumb/wie den achten Tag September zuvor/ein Wunderseltzame Geburt/
von einer armen Frawen/zu Brämen im Spital auff die Welt Geboren/vnd wie die Mutter deß Kindes/nach dem sie es auff die Welt ge-
bracht/angezeigt/was solliche Zeichen bedeuten. Alles auß gewissen Schreiben gezogen/vnnd durch Jeremias
Altensteiger von Vberlingen in Truck verfaßt/ Im Thon: Ewiger
Vatter im Himmelreich/rc.

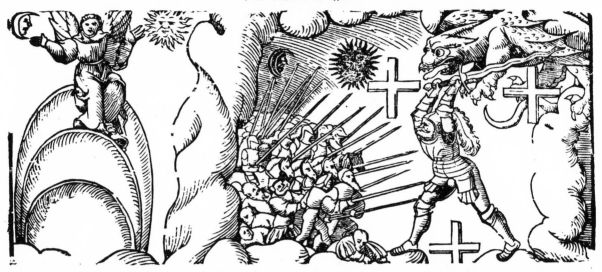

1. Apparition in the Sky Seen Above Riga, 9 September 1603
 Cf. no. 2. *Bamberg* [SB] (VI.H.10).

442

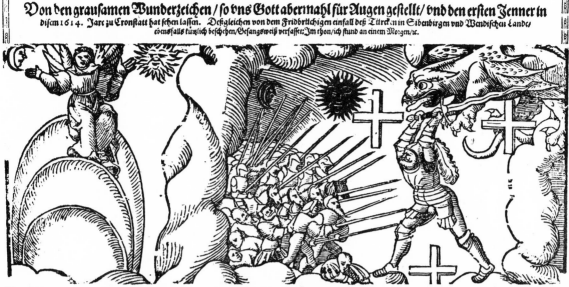

Erschröckliche/ doch Warhafftige newe Zeitung.

Von den grausamen Wunderzeichen/ so uns Gott abermahl für Augen gestellt/ und den ersten Jenner in

disem 1614. Jare zu Cronstatt hat sehen lassen. Deßgleichen von dem Fridbrüchigen einfall deß Türcken in Sibenbürgen und Wendischen Lande/ ebenfalls kürtzlich beschehen/ Gesangsweiß verfasset/ Im thon/ich stund an einem Morgen/ec.

Mein Hertz möcht mir zerspringen/ ihr Christen in gemein/wegen erschröcklich dingen/ so jetz newlich geschehen sein/euch will ich geben war'n bericht/ weil die Welt ist gestanden/deßgleichen ist erhöret nicht.

Gottes zorn ist angezündet/ Sonn/ Mon die schwitzen Blut/ von wegen unser Sünden/ Wunderzeichen mann sehen thut/hin und her in dem gantzen Land/mit gewalt nimpt überhand/Geitz/Neid/Haß und groß übermuth.

Auch sihet mann leyder sehre/jetzund auff diser Erd/wie de zeit ist so schwert/all gute Sach werden verkehrt/die Welt thut auff der neygen stehn/sie fahen an zukrachen/ und muß endtlich zuscheitern gehn.

Den ersten Jenner eben/ in jetz lauffendem Jar/ Wunderwerck sind geschehen/was ich euch sing ist gwißlich war/in Sibenbürg ob der Cronstatt/ bey Tag am Firmamente/Jederman solchs gesehen hat.

Ein Drach sehr wild und grosse/erstlich mann gesehen hat/ speyt Fewr auß über dmasse/ hauffen weiß wol über die Statt/ drey rothe Creutz wie brennend Fewr/ thäten sich bald erzeigen/am Himmel grawsam ungehewr.

Deßgleichen auch zwo Sonnen/die eine schwartz die ander roth/ hat man auch da vernommen/die erscheinen auch ob der Statt/ darauff ein sehr grosses Kriegsheer/ mit Spieß unnd Helleparten/mit Herzleyd mann gesehen mehr.

Ein gewaltiger Kriegshelde/stellt sich zur gegenwehr/gegn dem Kriegsheer balde/schluge darein mächtig und sehr/das hat gewehret drittehalbe Stund/ ist endtlich auch verschwunden/O Mensch betrachte mit Hertz und Munde.

Drey grosse Regenbogen/letztlich am Firmament/ ein Engel sasse droben/hat ein Posaun in seiner Hand/stellt sich als wann er blasen wolt/dieselb glantz dahere/ gleich wie Silber unnd rothes Gold.

Auff seiner rechte ein Mone/erscheinet also bald/auff der lincken ein Sone/ gantz Blutroth und grewlicher gestalt/der Engel seine beyde Händ/ gantz kläglich thät außstrecken/Zeichen seind diß vorm letzten End.

Alsbald in Sibenbürgen/ein Erdbidem zu handt/kein gantzes Fenster bliben/ der Himmel offen stund/mann hört ein jämmerliche geschrey/ under dem Erdreich weinen/von Menschen mancherley.

Als der Drach war geschossen/unnd sein Fewr außgespeyt/ die Spieß und Hellenbarten/ branten alle zugleich/die Menschen zu dem lieben Gott/ thäten sie alle schreyen/in solcher grossen noth.

Der Türck über all massen/fridbrüchig worden ist/auff Land und auch auff Strassen/ wütet und tobt zu diser frist/O Gott wie manches Christliches blut/hat er newlich vergossen/in dem Wendischen landt so gut.

Darzu in Sibenbürgen ist er gefallen mit grim/mit schlachten und mit würgen/vil tausent Christen geführt dahin/nicht anderst als die wilde Hund/ hat ers nidergehawen/jämmerlich in derselben stund.

Unserm Christlichen Kayser/verwüst er sein Erblandt/ ist auch newlich gereiset/durch Sibenbürg mit spott und schand/vil hundert Dörffer abgebrannt/ beyd alten und den Jungen/ mit Tyrannen hat nicht verschonen.

Hat sich auch lassen mercken/wie er auff Sommerszeit/ mit seiner Macht woll stärcken/überziehen die Christenheit/mit sechs mahl hundert tausent Mann/ von Türcken unnd Tartern/ Teutsches landt woll er greiffen an.

Mann kan nicht gnugsam sagen/ Von seiner grossen Macht/ Zeitung kommet alle Tage/so auff den Posten werden bracht/auß Ungern an das Römisch Reich/von Christlichen Kriegsleuten/die hilff begeren all zugleich.

Wo solch nicht werd geschehen/so müssen sie auß zwang/die Vöstung übergeben/wo man werd bleiben auß zu lang/vor Gott und seinem jüngste Gericht/die Unschuld verantworten/wo mann zu hilff ihn kommt nicht.

Bittet Gott all mit Munde/dann es ist hohe zeit/die Ruth ist allbereit bunden/der Jüng-

ste Tag ist auch nicht weit/ehe wenig Jar lauffend zu end/wird Jesus Christ erscheinen/wol in deß Himmels firmamente.

Wann unsere Hertzen weren/wie Stein/Eisen und Stahl/solten wir uns bekehren/Gott dem Herren thun einen Fußfal/ weil er uns warnet so Väterlich/ mit vilen Wunderzeichen/ darumb ein jede besser sich.

Zum bschluß bitten den Herren/auß ewers Hertzengrund/daß er dem Türcken wehre/ und verleyhe ein glückselige stund/unserm Christlichen Kriegs Heer/die sich lassen gebrauchen/ widern Türcken zur gegenwehr.

Die andere Zeitung.

Nun hört ihr lieben Christen schon/was ich euch jetz will zeigen an/von unerhörten dingen:Was geschehen ist wol in Tirol/Ein jeder diß betrachte wol/Darvon ich jetzt will singen.

Schawt an ihr liebe Christen bald/die Wunderzeichen manigfalt/die wir Täglich erfahre/ Sonder in Teutscher Nation/noch will sich Niemandt kehren dran/O Gott wöllst uns bewaren. Ein armer Taglöhner merckt schon/hat mit sein Weib erzeiget thon/ drey Kindlein böß merckt eben:Kein unzücht er jhn wehrt thät/wie ein Vatter gebüret hett/ die Mutter auch darneben.

Ein Knab von siben Jaren alt/gehlinger weiß gestorben bald/ den Eltern gieng es zu hertze: Hetten sies zogen rechter massen/villeicht hett jhns Gott länger glassen/Gott laßt mit jhm nicht schertzen.

Der Knab biß an den dritte Tag/hat auß gereckt mit grosser klag/ sein Zung un rechte Hande:Der Meßner bald gesehen hett/dem Priester ers anzeigen thät/und führt jhn bald zu hande.

So bald der Priester das ersach/gar bald er zu dem Meßner sprach/ thu umb sein Vatter lauffen:Er lieff bald umb sein Vatter hin/die Mutter kam auch schnell mit jhm/ unnd sonst ein grosser hauffen.

Der Priester hoch und wolgelehrt/durch Gottes wort den Knaben bschwört/ zu stund vor allen Leuten:Daß er jhm bald das leyd endtdeckt/warumb er Zung und Hand außstreckt/was es doch müßte bedeuten.

Der Knab antwort mit heller Stim/das jst die schulde mich recht vernim/das will ich euch vermelden:Mein Vatter ich nie ghorsam war/wolt auch nicht lernen beten klar/brachts zusluchen und schelten.

Wann mich mein Vatter straffen thät/gar hart ichs jhm fürübel hett/ließ zu der Thür hinausse:Und gab dem Vatter böse wort/wie manns dann jetz von Kindern hört/ schlug Zung über jhn ausse.

Hett mich mein Vatter besser zogen/und den Ast in der Jugent bogen/ das könd jhr wol ermessen:es spricht der Jesus Syrach nur/je liebers Kind je grösser Ruth/dz solt jr nie vergessen. Der Knab sprach zu dem Vatter/das/O zeuch du meine Schwestern baß/als du mich hast gezoge:Sonst wanns kämen in d Hellisch pein/verfluchen euch Vatter und Mutter sein/ die Brust bies haben gsogen.

Ja wann Gott jetz auff Erden gieng/das Volck zu lernen selb anfieng/ Niemand ließt sich erweichen:Man hör hat als all Propheten klar/ hat weißgesagt vil hundert Jar/Gott wer senden vil Zeichen.

Vorher wol vor den Jüngsten tag/welche niemande entfliehen mag/ der man schon vil thut schelt:als uns Gott der Vatter milde/uns send zu eine Ebenbild/thun uns die Schrifft verjehe. Wie disen woren zu der zeiten/ deß Knaben zung und Hand verschwund/ ein klein mahl ist/hat manns mehr sehen:Der Priester sprach zun Leuten sein/ laßt euch das ein Exempel sein/nach dem befelch deß Herren.

Ich bitt Vater un Mutter sein/ spar d Ruthe nit an Kinden dein/wie diser hat gesparet: Ja wer sein Kind recht zieche thut/der kan kein besser Heyrathgut/seinen Kinden ersparen. Jetzund beschließt sich das geschicht/ein Frommer wirds verachten nicht/ wöllet daran gedencken : Den Eltern sampt der Kinder schar/ wünsch ich euch solches immerdar/ das euch kein unfall kräncken/ Amen.

Erstlich gedruckt zu Wien/im Jar 1614.

2. Apparition in the Sky Seen Above Cronstadt, 1 January 1614

Spurious (?) reprint of the woodcut illustrating the 1603 broadsheet (no. 1). [390 x 280] *Vienna* [Albertina] (1-74).

Georg Rhete

Active in Danzig 1618-1647

Born in Stettin, 16 January 1600, Georg Rhete purchased the press that had formerly belonged to Jacob Rhode II from the city of Danzig in 1619.[1] Rhete was given the exclusive privilege of printing for the City Council and the Gymnasium. After 1624, he also operated the old Rhete printshop in Stettin. After his death, 5 June 1647, the operation was continued by his widow and managed by his son David Friedrich Rhete until 1667.

1. 1638 Abnormal Birth in Paris
2. 1661 Apparition in the Sky above Transylvania, 4 February (Halle 1929: 1265)

1. Benzing 1963: 74.
- Halle 1929: 1265.
- Brednich 1974: 208.

1. Abnormal Birth in Paris Coincident with the Appearance of the Comet, 2 November 1618
 Printed in 1638. *Collection Klaus Stopp, Mainz.*

Wolfgang Richter

Active in Frankfurt M. 1596-1626

A native of Buckau, Wolfgang Richter was granted citizenship of Frankfurt 29 April 1596. Many of his publications are music sheets printed for the publisher Nikolaus Stein. He also served the heirs of Sigmund Feyerabend, and the publishers Johann Spies and Peter Kopf in his capacity as printer. From 1616-18 Richter printed the Catholic Fair Catalogues. Wolfgang Richter died on 13 October 1626.

1. 1626 The Murder of Seven Illegitimate Children by Their Mother

- Benzing 1963: 121-22.
- Brednich 1974: 222; 1975, plate 118.

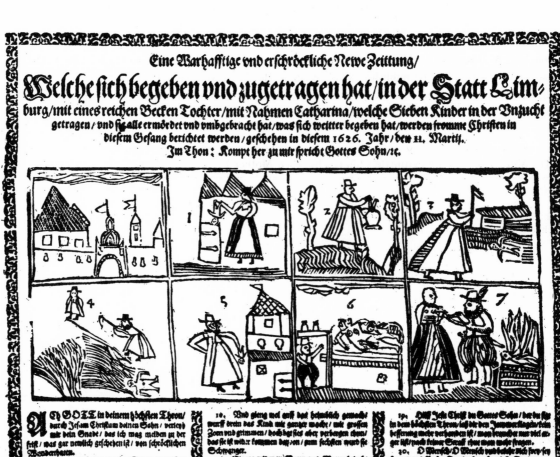

1. The Murder of Seven Illegitimate Children by Their Mother, Catherine, Daughter of a
 Wealthy Baker in Limburg, 1626
 Nuremberg [GM] (HB. 24792). Brednich 1975, pl. 118.

Jakob Rode (Rhode) I

Active in Danzig 1564-1602

Jakob Rode took over the printing establishment of his father, Franz Rhode in 1564. After Jakob's death, it was continued by his son Martin (1603-1615), and subsequently by Martin's son, Jakob Rode II. Several editions of *Der ewige Jude* [The Eternal Jew] were published by Rhode in 1602 using the pseudonym Creutzer & Schnack.

1. 1602 The Fate of the Ruthless Baker

- Schmidt 1927.
- Benzing 1963: 73.

Warhafftige/ Erbärmliche vnd auch erschröckliche newe Zeytung/ so sich Anno 1602. an der Herren Faßnacht bey Elbing in Preüssen/ in einem Flecken

Schwartza genandt/ mit einer armen Wittfrawen sampt iren drey kleinen Kindern/ sampt ein Becken einem argen Geitzhals
begeben vnd zugetragen/ in Gesang weiß gestelt/ Im Thon: Kompt her zu mir spricht Gottes Sohn 2c.

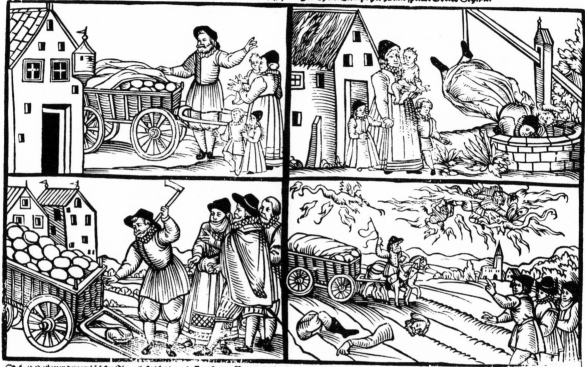

Ach Gott in deinem höchsten Thron/ laß dich die noth erbarmen thon/ so sich vor wenig tagen/ bey Elbing in Preussen bekandt/ in einem Dorff Schwartza genandt/ an der Faßnacht zutragen.

In diesem Flecken zu der frist/ ein reicher Beck gesessen ist/ groß wücher thet er treiben/ mit korn vn dem lieben brot/ dardurch erfolgt groß angst vn not/ wie ich ietz wil beschreiben.

Diser Beck wie ich singen thu/ hett sich mit Brot gerüstet zu/ beladt seinen wagen/ am Faßnacht abend wie ich meldt/ fuhr er gen marckt zu lösen gelt/ nach Elbing thut ich sagen.

Zuuor eh er hinfaren thet/ ein arme Nachbewrin er hett/ welche ein Wittwe ware/ dieselbig hett drey Kinder klein/ mit jhn kam sie in angst vnd pein wie ich wil melden klare.

Mit den Kindern litt sie grosse not/ hett drey gantzer Tag kein bissen Brott/ die Kinder weinten sehre/ das arm Weib mit betrübten sin/ gieng zu jrem Nachbawren hin/ bat jhn durch Gottes Ehre.

Solt sich erbarmen irer not/ vnnd ir borgen einen Leib brot/ ir kinder klein bedencken/ sie wolt etwas verkauffen thon/ vnnd jn ehrlich bezalen schon/ er darff ir solches nicht schencken.

Jr Nachbawr bald gantz vngestüm/ antwort ir das mit zorn vnd grim/ was hab ich mit dir zuschaffen/ darzu mit deinen Kindern klein/ was bekümmert mich dein hungers pein/ darzu deine Rotzaffen.

Auß meinem brot ich dir vermeld/ muß ich jetzund lösen bar gelt/ ich kan dir gar nichts borgen/ für kein pfenning gib ich dir nit/ geh mir bald von meinem Angesicht/ magst dich anderstwo versorgen.

Das arme Weib betrübt ellende/ sich wider von dem Geitzhals wendt/ gieng heim zu Hauß mit schmertzen/ weinet klaget hefftig vnd sehr/ ir händ die wand sie rieb vnd her/ die noth gieng ihr zu Hertzen.

Als sie sich lang geklaget hett/ gieng sie so ohngessen zu bett/ das war die vierdte nachte/ die Kinder weinten von hunger sehr/ das bekümmert die Mütter noch vil mehr/ O Mensch das wol betrachte.

Die Kinder fürten so grose klag/ das arme Weib betrübt ich sag/ mit auff gerechten armen/ in mitternacht stund

auß vom Bett mit solcher klag im Hauß vmgeht/ das ein Stein möcht erbarmen.

Der böse Feind listig vn arg/ in gstalt zuschüret starck das sie kam gar von sinnen/ sich selb vndire Kinder klein/ darbey hat bracht in Todtes pein/ ertrenckt in einem Brunen.

Sie sprach zu iren Kindern klein/ wir wöllen in vnsern Garten gehn/ da wöllen wir drey kleinen Kinden/ vnnd gieng mit klagen auß dem hauß/ alß bald in iren Garten nauß/ mit den dreyen Kindern.

Das eltest sie vor ir her sand/ das ander sie bey der hand/ das kleinst het sie auff den armen/ wann ein Mensch hett ein steinern hertz/ der gesehen hett den grossen schmertz/ hett sich müssen erbarmen.

Ein Tieffer Brun hinderm hauß darzu gieng sie bald ohne grauß/ das eltest aber sie nein werffen/ durch des listigen Teüffels rath/ sie das kind nein geworffen hat/ thet jms leben verkürtzen.

Das ander fi ng sehr zu weinen an/ vnd sprach hertzliebste Mutter schon/ ich bitt laß mich doch leben/ mich hungert nicht/ ich will kein brot/ errett mich vor dem grimmen Todt/ darfst mir nichts mehr zeissen geben.

Ach Gott es half kein bitten dar/ die Mütter war verzweiffelt gar/ nams auch gar vnbesunnen/ kein mensch war da der retten kundt das arme Kind zur selben stund/ warffs auch in tieffen Brunnen.

Als die zwey kind ertrencket hett/ jämerlich an derselben stette/ fieng sie sehr an zuklagen/ ach du vnrewe böse Welt/ ach du wer fluchtes gut vn gelt/ das thustu alles machen.

Ach du schandlicher geitz ohn maß/ vrlaub jetzunder laub vn graß/ vrlaub du schnöde Welt/ drey schrey thet sie O höchster Gott rechen mein vnd meiner Kinder Tod/ solchs der Geitzhals entgelte.

Damit stürtzt sie sich auch geschwind/ mit dem dritten vn kleinsten kind/ auch in des brunnens grunde/ also durch grosse hungers not/ bliben diese vier Menschen tod/ jemerlich zu der stunden.

Bey disem garten ein schewren stund/ hart an dem Brunen thu ich kundt/ ein armer Mann drin lage der war

gantz lahm vnd auch contract/ derselb den Leuten alles sagt morgens als es war tage.

Jtzund muß ich euch zeige an/ wie es der Geitzhals thet ergan wie in straffe Gott der Herre/ als er von seinem wagen schon das thüch ob reck hin weck het thon/ wolt das brot verkauffen ere.

Ein Leib wolt er auffschneiden thon/ den Leuten das Brot zeigen schon/ da kundt ers nicht gewinnen/ das Brot war worden hart vnd fest/ er schnitt drauff als er kundt das best/ er thet sich bald besinnen.

Sein Hawen er vom Wagen nam/ vnd damit zu den Leuten kam/ sprach ich wils von einander bringen/ legt ein Leib auff das Pflaster bald/ hieb vnd schlug darein mit gantzer gewalt/ da thets von einander springen.

Das Brot war worden lauter Stein/ sein Roß thet er bald spannen ein/ thet wider heimwarts faren/ als er war kommen auff das Feld/ von der Statt ein viertel meil ich meldt/ fieng es an zu bochen vnd schweren.

Fluchet im Himmel dem höchsten Gott/ lestert jhn in seiner Mayestat/ welchs nicht ist außzusprechen/ das hörten die Leut auff dem Feld/ lieffen zu mit hauffen wie ich meldt/ thetten in vmb solches straffen.

Er sprach was hab ich mit euch zu than/ was geht euch mein fluchen vnd schweren an/ thut mich nur nit vil affen/ keiner sehrt nicht für mich in dhell/ der sitzen wirdt an meiner stele/ drumb laßt von ewre m laffen.

Drauff lestert ich thet jagen schnell/ das alle Teüffel auß der Höll/ Roß vnd Wagen hin thet füren/ als er ein acker lengfür baß kam/ in der lufft etliche Fewerstain/ thet man sehen vnd spüren.

Das waren die Teüffel auß der Höll/ die thetten auff in faren schnell/ namen in vom Roß mit gwalte/ fürten in in die lufft darvon/ vnd rissen jhn zu stucken schon/ wurffen jn in auff die Erden balde.

Also empfieng er seinen lohn/ Gott wolt nicht vngerochen han/ den Jammer vnd den schmertzen/ an dem betrübten Weib vnd Kind/ ich bitt schlaat solches nicht in wind/ Gott leßt nicht mit im schertzen. Ende.

Getruckt zu Dantzig/ bey Jakob Roden/ 1602.

1. The Fate of the Ruthless Baker, Shrovetide 1602

He was torn into pieces by the devil because of his refusal to give bread to a starving widow and her three children who then threw her children and herself into a deep well. *Bamberg* [SB] (VI. H.9). Brednich 1974: 232.

Hans Rogel the Younger

Augsburg, circa 1560-1612

The son of the elder by this name, Hans Rogel the Younger was born about 1560.[1] After his father's death, about 1592, he and his mother continued to operate the establishment. Hans Rogel the Younger was a trained form-cutter. He married in 1591. In 1608, he was paid by Geitzkofer for "cutting three coats of arms into wood."[2] Hans Rogel the Younger died before 6 August 1613. His widow remarried during that same year.[3]

1. 1602 Murder at Itzenhausen

1. See Strauss 1975: 861.
2. Thieme-Becker 28: 510 (Norbert Lieb).
3. Augsburg *Briefmalerakten,* 1613.
- Drugulin 1867: 1095.
- Andresen 1874: 4: 87 (Title border with Justice and Peace after Alexander Mayer).
- Hämmerle 1928: 9, 14.
- Dresler 1928: 69.

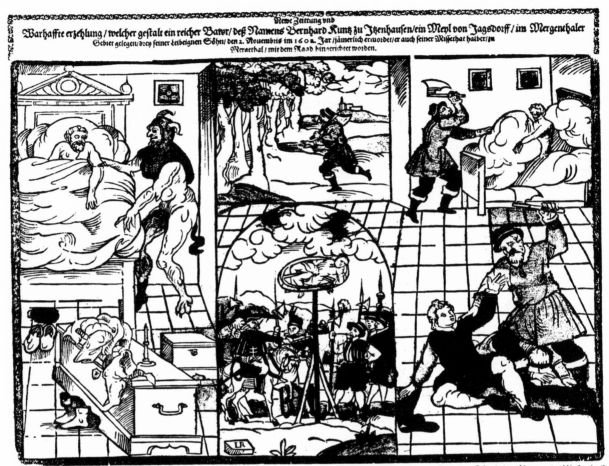

1 Murder at Itzenhausen, 2 November 1602

The wealthy peasant Bernhard Kuntz, who killed his three sons, is put on the wheel. The block was cut by the Master LR. [330 x 275] *Nuremberg* [GM] (HB. 2836/1373). Weller 1866: 245; Drugulin 1867: 1095).

Johann Weyrich Rösslein the Elder

Active in Stuttgart 1610-1644

The printer Weyrich Rösslein took over the operation of Gerhard Grieb's printshop after the latter's death in 1610. Perhaps Rösslein married Grieb's widow.[1] In 1629, Rösslein's assets were valued at 3485 florins, a considerable sum, indicating that his business was flourishing. Rösslein died 14 September 1644 and was succeeded by his son, Johann Weyrich Rösslein the Younger.[2]

1. 1640 Abnormal Birth at Winenden

1. Benzing 1963: 429.
2. Active 1649-1684. We have not been able to find any single-leaf woodcuts issued by Johann Weyrich the Younger. Cf. Drugulin 1867, nos. 2700, 2869.
- Holländer 1921: 187.
- Fischer 1936: 74-75.
- Nägele 1956: 3: 260.
- Brednich 1975: 105.

1. **Abnormal Birth at Winenden, 1640**

 Winenden is a town located two miles from Stuttgart. *Nuremberg* [GM] (HB. 842). Holländer 1921:187;
 Brednich 1975: 105.

Wilhelm Rossmann

Active in Magdeburg, circa 1613

1. 1613 Reports of a Prophecy and a Windstorm

- Maltzahn 1875: 325, no. 841.

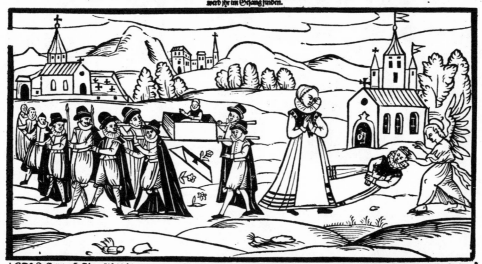

1. Reports of a Prophecy and a Windstorm, 4 January 1613

The prophecy concerns the communication with the Lord during a fourteen-hour trance of Martin Rauscher and his eleven-year-old daughter Maria Magdalena. The Windstorm occurred in Basel and Strassburg. [470 x 350]
London [BM] (1880-7-10-363). Maltzahn 1875: 325, 841.

Zwo warhafftige Beschreibung / Die erste

Von der Propheceyung/welche sich begeben vñ zugetragen hat zu Magdeburg in Sachsen/mit einer Jung-
frawen von 11. Jahren/mit Namen Maria Magdalena /ihr Vatter genandt Martinus Rauscher/welche 14. Stund im Geist deß Herrn entruckt gewesen / in diesem 1613. Jahr. Im Thon: Hilff Gott daß mir gelinge. Die ander/Ist von dem grewlichen/erschröcklichen Sturmwind/ so den 4. Januarij dieses 1613. Jahrs zu Basel auch Straßburg an vilen orthen gewesen/ was derselb für schaden gethan/ werd ihr im Gesang finden.

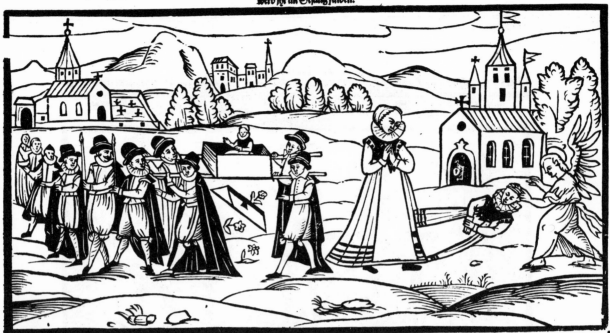

1. Reports of a Prophecy and a Windstorm, 4 January 1613

The prophecy concerns the communication with the Lord during a fourteen-hour trance of Martin Rauscher and his eleven-year-old daughter Maria Magdalena. The windstorms occurred in Basel and Strassburg. [470 × 350] *London* [BM] (1880-7-10-363). Maltzahn 1875: 325, 841.

1. Calendar for the Year 1629
With the Last Judgment and the Wise and Foolish Virgins. [880 x 294]
Nuremberg [GM] (HB. 14915).

Johann Wilhelm Schell

Active in Munich, circa 1660

After his marriage to the daughter of the publisher and printer Melchior Segen, Johann Wilhelm Schell took over the printing operation of his father-in-law in 1655. Segen continued as book dealer and publisher. In 1662-63, Schell published the famous history by Johann Vervaux S. J., *Annale s Boicae gentis.*

1. 1663 A List of Holy Places

- Drugulin 1867: 2565.
- Benzing 1963: 317 (erroneously called Johann Michael Schell).

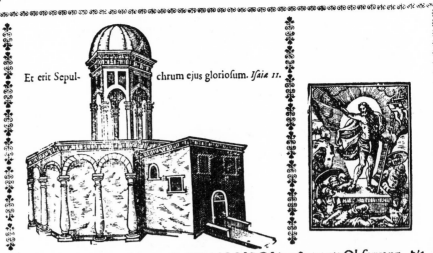

Et erit Sepul- chrum ejus gloriosum. *Isaiæ* 11.

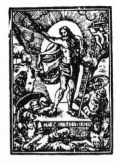

Emnach die Bätter deß Seraphischen Ordens S. FRANCISCI der strengern Observanz, die heilige Oerther in dem gelobten Land/ an welchen vnser HERR vnd Heyland alle Geheimbnuß der thewren Erlösung Menschlichen Geschlechts mit seinem kostbarlichen Blut so wol in: als ausser der Statt Jerusalem gewürcket vnd vollendet hat/ nunmehr über 361. Jahr bewohnen/ auch Tag vnnd Nacht mit allen Christlichen Catholischen Kirchen-Gebräuchen vnd Gottsdiensten gantz eyferig versehen. Nun aber dise so heilige Oerther/ vnd wahres Vatterland vnsers lieben HErrn JEsu Christi/ in welchen Er mit vns Menschen in die 33. Jahr gewandlet/ vnder der grawsamen Dienstbarkeit deß Tyrannischen Türcken vnd Erbfeindes Christlichen Namens sich befinden/ welcher mit continuirlichen grossen Schatzungen/ vnnd noch immer fort mit sehr grawsamen Erpressungen vnerschwinglichen Tributs/ besagten heiligen Oerthern also gewaltig vnd dergestalten zugesetzet/ das bemelte arme Franciscaner selbige länger zuerhalten/ nicht vermöchten/ wann die Christliche Potentaten/ sambt andern andächtigen eyferigen Christen mit miltreichem heiligen Allmusen/ nicht zu Hülff kommen. Derowegen dann vnd in Betrachtung diser so beweglichen Vrsachen/ vnd höchsten Gefahr deß gäntzlichen Ruins vnd Vndergangs vorbesagter hochheiligen Plätz/ haben die jetzt regierende Päbstliche Heiligkeit ALEXANDER der Sibende diß Namens/ den 3. Augusti im 1655igisten Jahr der nechst verschidenen Päbstlichen Heiligkeiten/ als URBANI Octavi, vnnd INNOCENTII Decimi, deßwegen ertheilte Brevien auff ein newes widerumb bestättiget/ vnnd in denselben jedermänniglich eyferig ermahnen lassen/ daß dise grosse Noth ein jeder behertzigen/ vnd auß Christlicher Lieb/ mit einem beliebigen miltreichen Allmusen ersprießlich zu Hülff kommen wolle. Dann gleich wie je einmal zu nichts anders/ als zu Erhaltung deß wahren Geburts-Hauß deß Königs aller Königen/ dessen heiligen Grabs/ vnd vil anderer vornemmen Plätz vnd Oerther/ in welchen Er sein kostbarlich Rosenfarbes Blut biß auff den letzten Tropffen mit außgestandener so grosser Peyn vnd Marter vergossen/ vnd vns das Heyl vnserer Seligkeit erworben hat/ angesehen/ vermeint vnd verordnet/ auch ein jeder Christen-Mensch hierzu nach Müglichkeit zuhelffen/ vnd sich danckbar zuerzeigen schuldig ist. Also werden alle fromme Christliche Hertzen/ durch Christi Willen vmb ein heiliges Allmusen/ nach eines jeden Andacht/ vnd was jhn GOtt ermahnen wird/ angesprochen vnd gebetten/ welches jhnen vom hohen Himmel herab reichlich widerumben vergolten vnd belohnet wird werden. Zumahlen der H. Apostel Paulus selbst für die jenige/ welche zu seiner Zeit zu Jerusalem vnder den Juden/ wie anjetzt die Franciscaner vnder den grawsamen Türcken daselbst leben/ gewohnt haben/ das H. Allmusen gesamblet/ vnnd alle/ die jhm beygesprungen/ der ewigen Glory versichert hat/ ad Rom. 15. ÿ. 27. Wissend/ das Christus in seinem Wandern all den jenigen/ welche jhm/ oder einem in seinem Namen mit dem H. Allmusen zu Hülff kommen/ die himmlische Belohnung verheissen: Vnd weilen dann besagte Franciscaner zu Jerusalem/ vnd selbiger Orthen/ zu disen schweren Zeiten/ von dem Türckischen Tyrannen die höchste Verfolgung leyden: Als ist gar nicht zuzweifflen/ das alle die jenige/ welche sich zu milder Darreichung dises Allmusens befleissen werden/ dergleichen Göttlichen Lohn/ hie zeitlich/ vnnd dort ewig im Himmel zugewarten haben. Das H. Allmusen wolle man den Pfarrherrn beliebig einhändigen/ er aber wird wissen/ solches seinem HErrn Decano zu überliffern.

Ad Mandatum Rev:mi & Ser:mi Principis ac Domini, D. Alberti Sigismundi, Episcopi Frisingensis, &c. Utriusque Bavariæ Ducis, &c.

Verzeichnuß der heiligen Oerther/ wo obgedachtes H. Allmusen angewendet wird.

1. In Judæa/ zu Jerusalem/ das Closter S. SALVATORIS, da alle Pilgram vnd Frembdling/ so auß der Christenheit kommen/ einkehren.
2. Zu der Kirchen vnd Closter deß allerheiligisten Grabs Christi/ vnd zu Erhaltung deß Bergs Calvariæ/ der täglich mit Procession besucht/ vnd an dem Orth/ wo die Mutter GOttes bey dem Creutz gestanden/ Meß gelesen wird.
3. Zu Bethlehem das Closter/ vnd die Kirchen über den Stall/ da Christus der HErr geboren worden.
4. Zu dem Gottsdienst auff dem Oelberg/ wo Christus seine letzte Tritt verlassen hat.
5. Zu dem Gottsdienst beym Jordan/ auff dem Berg Quarantana/ wo Christus 40. Tag vnd Nacht gefastet hat.
6. Zu dem Gottsdienst in dem Gebürg Judæa/ wo vnser liebe Fraw die H. Elisabeth heimbgesucht hat.
7. Zu dem Gottsdienst in Bethania/ das Grab Lazari/ wo jhn Christus vom Todt erwecket hat.
8. Item/ zu Erhaltung vnser lieben Frawen Grab im Thal Josaphat/ darinnen man täglich Meß liset/ allwo wir einsmals vor dem strengen Richterstuel Rechenschafft werden geben müssen. Ioël. cap. 3.
9. Zu Arimathia/ das Orth/ wo Joseph hat gewohnet/ der Christo sein Grab gegeben hat.
10. Zu Joppen/ das Hospitium, wo alle Pilgram einkehren.
11. In Galilæa zu Nazareth/ da Christus durch den H. Geist im Jungfräwlichen Leib Mariæ ist empfangen worden.
12. Zu dem Gottsdienst auff dem Berg Thabor/ wo Christus ist verklärt worden/ auch zum Gottsdienst in Tyberias/ vnnd der Besuchung deß Bergs der Acht Seligkeiten/ vnd auch Cana/ wo Christus Wasser in Wein verwandlet hat.
13. Zu Erhaltung der P. P. in Tholomaida.
14. In Soria/ Aleppo Conventus, Damasco / Scantaróna, vnd Sidonia in Sarepta.
15. In Egypten/ Groß Cairo/ vnd Alexandria.
16. Gaza/ im Philister Land.
17. In Cypro, Larnaca vnd Nicosia/ vnd vil heilige Oerther mehr.

Ad Instantiam Adm. Rev. P. Fr. Antonij Gernon à Pontana, Ord. Min. Strict. Observ: S. Francisci, Commissarij Generalis Terræ Sanctæ, per Germaniam & in toto Romano Imperio.

Gedruckt in Chur-Fürstl. Haupt-vnd Residenz-Statt München/ bey Johann Wilhelm Schell/ Im Jahr 1665.

1. A List of Holy Places, Proclaimed by Pope Alexander VII and the Bishop of Freising
With an appeal for donations for their reconstruction by the Order of St. Francis. [390 × 260] *Berlin* [SB] (YA. 9340). Drugulin 1867: 2565.

Georg Scheurer

Active in Nuremberg, circa 1600

1. - Christ and the Children

- Halle 1929: 687.

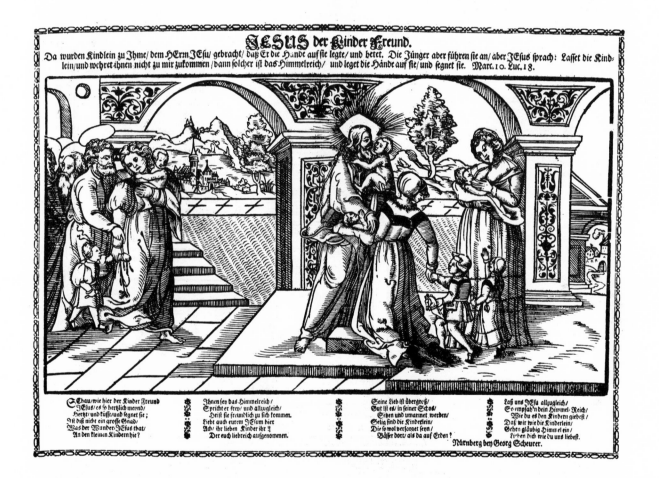

1. Christ and the Children
 Nuremberg [GM] (HB. 25330).

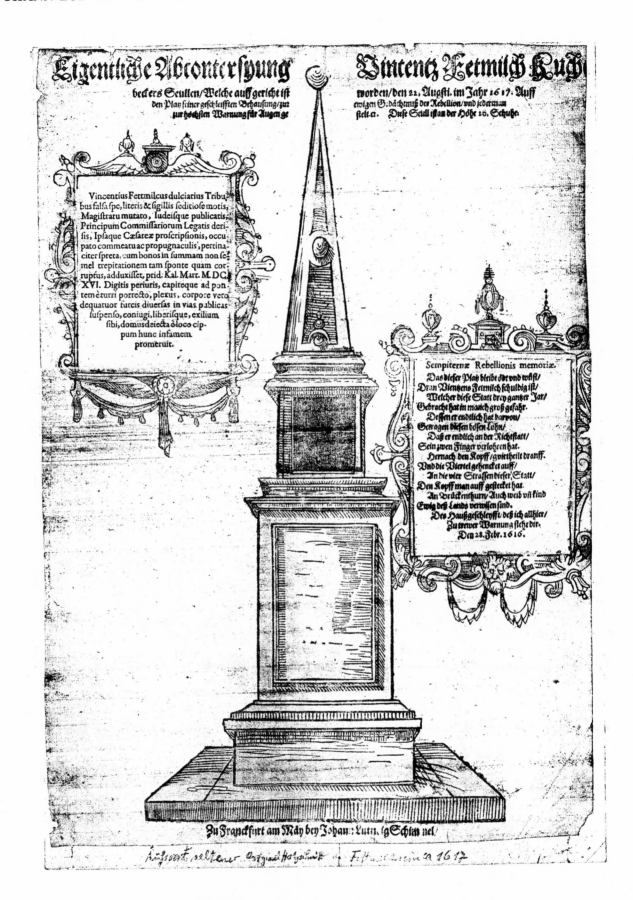

5. **Memorial of the Fettmilch Rebellion**
This monument was erected on the site of Vincent Fettmilch's razed house as a reminder of the rebellion, 28 February 1616. [370 x 170] *Collection Klaus Stopp, Mainz.*

460

Johann Ludwig Schimmel

Seligenstadt 1588-1637 Frankfurt M.

Johann Ludwig Schimmel was the son of the silk-dyer Caspar Schimmel. He was granted citizenship of Frankfurt in 1611. Financial difficulties obliged him to work for Moses Weixner (q.v.) in 1612 to help color an edition of two woodcuts designed by W. Hoffmann. Schimmel was sued by Hoffmann's widow for having copied one of these woodcuts.[1] But in 1615, both Schimmel and Weixner sued Conrad Corthoys for copying woodcuts for which Schimmel had purchased expensive stencils (for coloring them) in Augsburg. In 1618, the City Council of Frankfurt prohibited his sale of a broadsheet of the execution of Veit Ulrich of Thüringen, and in 1624 he was prohibited from selling a sheet showing the plundering of Frankfurt's Jewish quarter because he had copied it.

1. 1614 Pillage of the Jewish Quarter of Frankfurt
2. 1616 Execution of the Fettmilch Rebels
3. 1619 Battle near Amelburg and Rossdorf (Zülch 1935: 488)
4. 1624 Plunder of the Jewish Quarter of Frankfurt (Zülch 1925: 488)
5. 1616 Memorial to the Fettmilch Rebellion

1. Zülch 1935: 488.
- Nagler *Monogrammisten* 4: 417.
- Weller 1862a: 289, no. 534 (Zeit schone neue Lieder, 1635).
- Drugulin 1867: 1278, 1302.
- Thieme-Becker 30: 73.
- Brückner 1969, plate 68.
 Halle 1929: 751, 762.

1. Pillage of the Jewish Quarter of Frankfurt, 22-23 August 1614

Printed on two sheets. *Frankfurt am Main* [SB]. Drugulin 1867: 1278. Cf. Halle 1929: 750, 751, 762

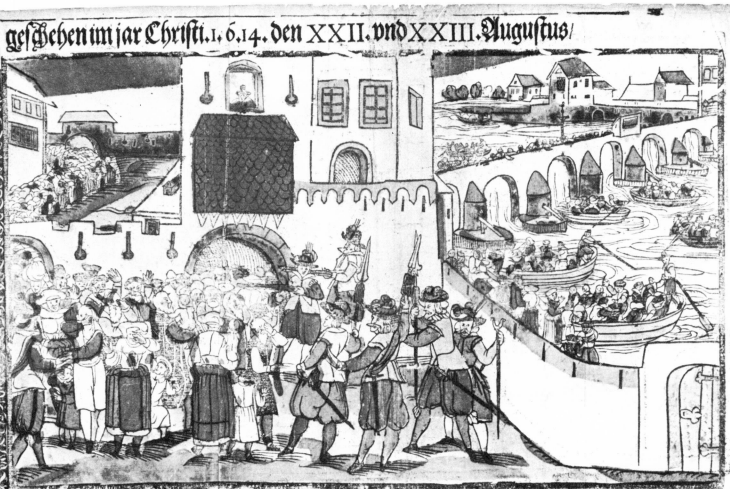

geschehen im jar Christi.1.6.14. den XXII. vnd XXIII. Augustus/

Es nun der 23. Augustus kam zu handt/
Auß befehlch lassen die Soldaten allsampt
Darzu die Burger mit starcker gewerter Handt/
Die Reutterey mit Kürß kammen gerandt/
Zu wehren vnd wider stehen disem vnrath/
Welches groß Müh vnd Ernst gekostet hatt/
Kein Jud noch Jüdin war in seinem Hauß/
Wahren alle geflohen auff ir Begräbnus/
eben ihrem begräbnuß auff dem Wollgraben/
Von 3. tagen sie Kindbetherin getragen haben
iel Schwangern/vnd Krancken weisenkinde
erlein/Lagen Trostloß solt das nit jamer sein/

Darben auff ist arm vn in ihr Endt/
daß sie sollen Sack/pack/machen jetzt behendt/
Vmemen zu ihn ihr weib vnd Kinde/
vnd auß der Stadt machen geschwindt/
Dit nicht etwan durch sie möcht/
in grösser Vnglück werdt er regt/
Des man nun ihn verkündiget hatt/
daß Leyder Leyder bey ihn wolfeil wardt/
Ein als baldt weinet hin vnd her/
ur wanderung mit trawern sich schickn sehr/
An die Burger vnd Obrigkeit/
dan ihn solt geben auß der Stadt siger zeleit/

Stelen sich dar nach gar willich ein/
Begeren ihr oberiches Gut zu beschützen ihn/
Vnd solene die Burger in ihre Heusser nehmen/
Biß daß sie sähen woh sie vnder kämmen/
Wie dan auch geschehen ist jar stund/
Wenig ist es vmb die Christen verdienet honde/
Als nun der Mittag hat ein endt/
Vnd die 1. oder 2. Vhr vorhanden sindt/
Hat man ihn geöffnet deß Fischer Thörlein/
Mit Wachten war wol bestellet sein/
Gab r jancher Jüdeim Burger die Händ/
Sagt gute Nacht im hertzen flucht vnschent/

O wey O wey O Leyder O wey/
Wohs sol ich mit mein Kindern heyi/
Schryt Gar manch betrübte Jüdin/
Grosse Schela vnd Nachen zuericht waren
Darinse sassen theil hinauff die ander nunder sie
hren Glaubhafftig ich berichtet bin frey/
Gericht/daß 15. hundert Män Weib Kinder se
Den 23 Augstus in Wasser vnd Landt/
Auß Fanckfurt gezogen manchem Man belend
De Weise Man Seyprach also spricht/
Wo dem der mit fremden schaden warnet sich/
Auf vns kan das Vnglück wenden sich/

mhafft in der Mentzer Gassen Zu finden.

463

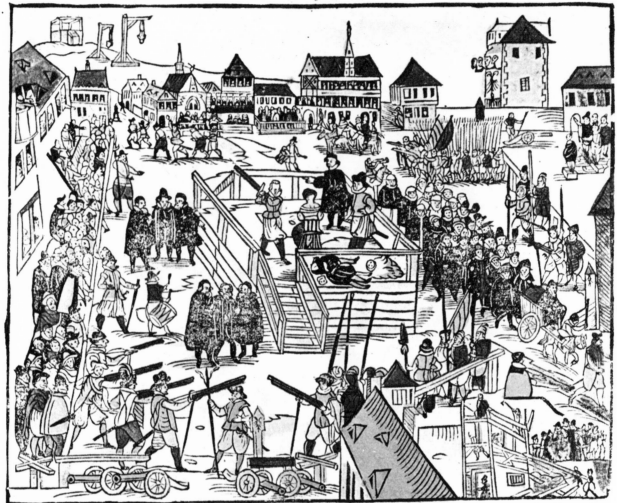

2. Execution of the "Fettmilch" Rebels, 28 February 1616

[355 x 278] *Frankfurt am Main* [HM] (N 42762). Drugulin 1867, no. 1302; Bruckner 1969, no. 68. Cf. Balthasar Hoffmann, no. l.

Liborius Schlintzing

Active in Augsburg, circa 1615

Liborius Schlintzing was active in Augsburg as *Briefmaler,* form-cutter, and engraver. His shop was located in Jacober Vorstadt, a suburb of Augsburg. Official records refer to his widow in 1627.[1]

1. 1615 A Curious Fish Caught in the Waters Off Denmark
2. - The Trial of Christ Before the High Priest Caiaphas (Thieme-Becker 30: 112)

1. Augsburg, *Briefmalerakten,* 1627. He is also mentioned in this record in 1617.
- Nagler, *Künstlerlexikon* 1843: 15.
- Nagler, *Monogrammisten* 1879: 5: 27: 143.
- Thieme-Becker, 30: 112 (Norbert Lieb).

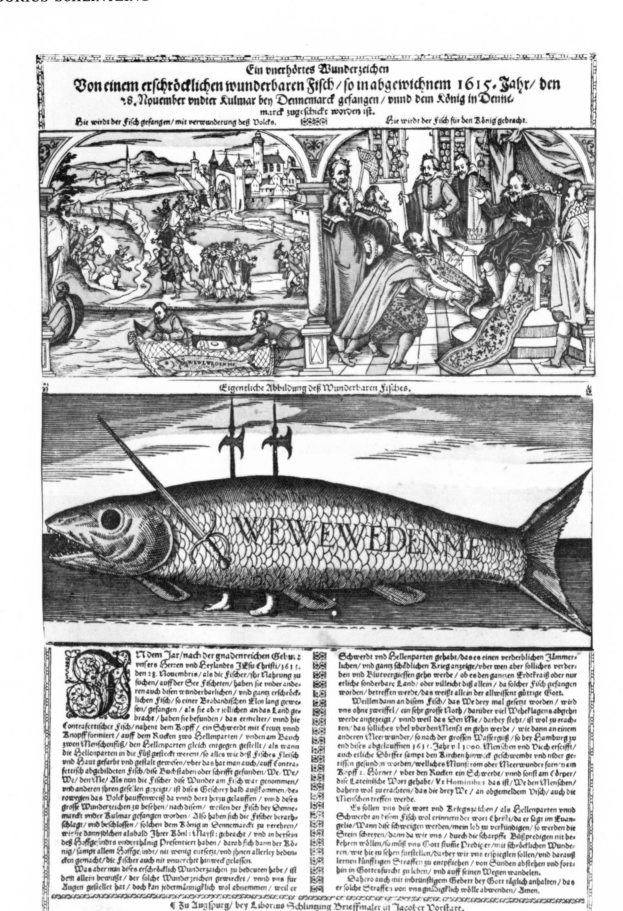

1. A Curious Fish Caught off Denmark, 28 November 1615

The fish was considered a portent of coming events. It was presented to the King of Denmark. *Nuremberg* [GM] (HB. 12063).

Jacob Schmaritz

Active in Prague

1. 1624 Strange Fish Caught in the River Vistula near Warsaw

- Drugulin 1867: 1619.
- Brednich 1975: no. 106.

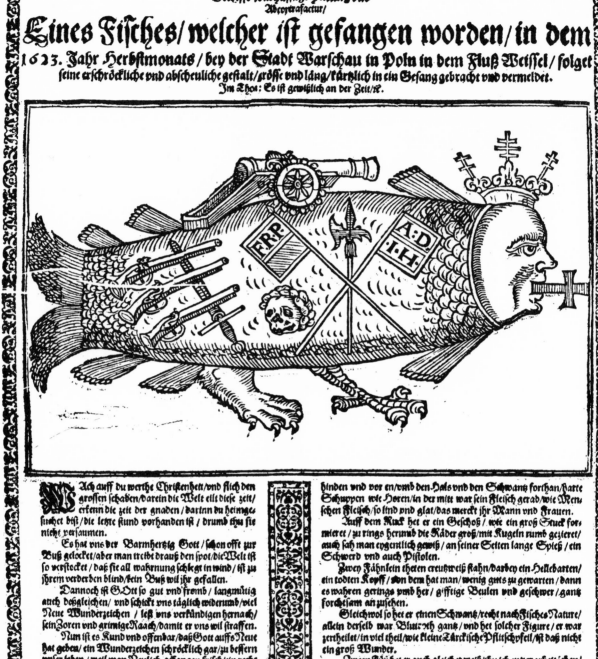

1. Strange Fish Caught in the RIver Vistula, near Warsaw, 1623 (Printed in 1624)

 Bamberg [SB] (VI.G.232). Brednich 1975, no. 106.

Albrecht Schmid (Schmidt)

Ulm, circa 1667- Augsburg 1744

Albrecht Schmid, *Briefmaler* and form-cutter, was a pupil of Mattheus Schultes in Ulm. The exact date of his arrival in Augsburg in not known. After marrying the daughter of Boas Ulrich the Elder (q.v.), Schmid worked in his father-in-law's establishment. Schmid's own publications appeared in 1694, the year he became master.[1] They included numerous sheets of paper cut-outs for children. Schmid's activity stretched far into the eighteenth century.[2] Albrecht Schmid was burried 19 May 1744. His heirs then continued the operation for several years. (See the remarks for Georg Ludwig Kurtz.)

1.	-	Adam and Eve
2.	-	Jacob's Dream
3.	-	The Ten Commandments (5 sheets [145 x 1500] Gutekunst & Klipstein 1955, no. 177)
4.	-	David and Goliath (paper cut-out; Thieme-Becker 30: 133)
5.	-	The Story of Job (six woodcuts with verses [150 x 1500] Gutekunst & Klipstein 1955, no. 174)
6.	-	Ten Biblical Scenes
7.	-	Adoration of the Shepherds (paper cut-out; Thieme-Becker 30: 133)
8.	-	Adoration of the Magi (paper cut-out; Thieme-Becker 30: 133)
9.	-	The Holy Kinship
10.	-	The Holy Family under an Apple Tree
11.	-	Crucifixion with the Virgin and St. John
12.	-	Crucifixion with the Instruments of Christ's Martyrdom
13.	-	Christ, the Apostles, and the Evangelists
14.	-	The Trinity
15.	-	Pieta
16.	-	The Vineyard of Our Lord Jesus Christ (5 sheets with verses [145 x 1500] Gutekunst & Klipstein 1955, no. 178)
17.	-	The Holy Virgin of Einsidel
18.	-	The Holy Virgin of Mariazell (Thieme-Becker 30: 133)
19.	-	The Six Crowned Holy Virgins (Thieme-Becker 30: 133)
20.	-	The Story of John the Baptist (4 sheets [140 x 1200] Gutekunst & Klipstein 1955, no. 176)
21.	-	The Story of the Prodigal Son (5 sheets [150 x 1500] Gutekunst & Klipstein 1955, no. 175)
22.	-	Spiritual Snug Harbor
23.	-	The Acts of Charity (9 sheets with verses [145 x 1500] Gutekunst & Klipstein 1955, no. 178)
24.	-	The Devout Servant Maid
25.	-	The Sleepy and Lazy Sevant Maid
26.	-	Of Taking an Oath
27.	-	The Tree of Handsome Young Men
28.	-	The Tree of Beautiful Young Maidens
29.	-	The Bogey-Woman
30.	-	Miraculous Ear of Rye (Thieme-Becker 30: 133)
31.	-	Hunting Scenes
32.	-	Cat Chasing a Mouse (Thieme-Becker 30: 133)
33.	-	Peasant Dances (after Ulrich Frank. 3 sheets [1450 x 370] Gutekunst & Klipstein 1955, no. 183)
34.	-	Prophesies of the Twelve Sibyls (Weller 1866: 249)
35.	-	The Ten Ages of Man
36.	-	The Baker
37.	-	The Brewer
38.	-	The Cooper
39.	-	The Coppersmith
40.	-	The Goldsmith

41.	-	The Joiner
42.	-	The Locksmith
43.	-	The Potter
44.	-	The Shoemaker
45.	-	The Tailor
46.	-	The Tanner
47.	-	The Watchmaker
48.	-	Paper Cut-Outs (13 sheets: artisans, actors, jugglers, houses, inns, school, soldiers, kitchen, laundry, household utensils, carts, shepherds, carnival, animals, games. Thieme-Becker 30: 133)
49.	-	Paper Cut-Out of a Town and Chateau (formerly Augsburg, Scheler Collection. Reprint of the sheet by Johann Georg Haym, no. 1, q.v.)
50.	-	The Five Senses (5 sheets [145 x 285] Gutekunst & Klipsetin 1955, no. 182)
51.	-	How to Honor Your Parents (9 sheets with verses [155 x 1500] Gutekunst & Klipstein 1955, no. 181)
52.	-	The Way of Life: Come All Ye Who Are Thirsty (5 sheets with verses [145 x 1500] Gutekunst & Klipstein 1955, no. 180)
53.	-	The Bathhouse
54.	-	Joseph and His Brothers

1. Augsburg *Briefmalerakten* 1694, he is also mentioned in 1707, and 1741. In 1745 reference is made to his heirs.
2. For example in 1734, he issued Beynon's *Der barmherzige Samariter* with a title page woodcut. See Thieme-Becker 30: 133 (Norbert Lieb) and the entry for Georg Ludwig Kutz, Thieme-Becker 22: 135.
- Stetten 1772: 71.
- Nagler KL 15.
- Drugulin 1863: 2724, 2732 (both wrongly dated).
- Weller 1866: 249.
- Drugulin 1867: 3653, 3703, 3937, 4106.
- Weller 1869: 304.
- Maltzahn 1875: 322-23.
- Diederich 1907: 235; 1908: 1232.
- Hämmerle 1928: 14.
- Halle 1929: 1683.
- Bolte 1938: 47.
- Coupe 1966: 79; 1967: 100, 101.
 Brückner 1969: 212; plates 89, 90, 213.

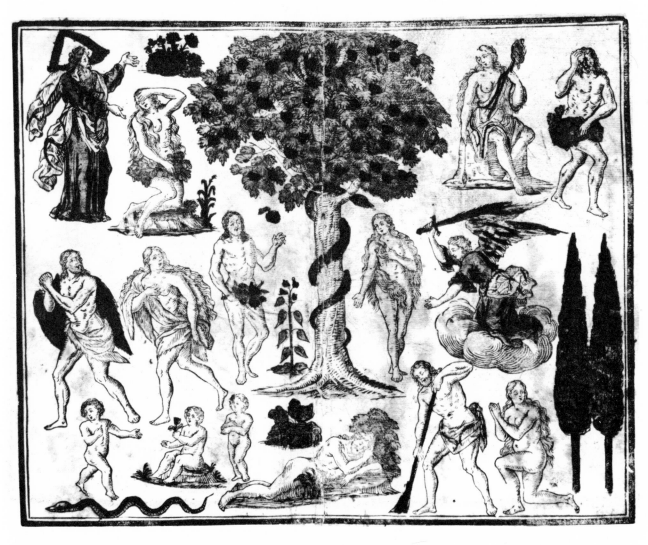

1. Adam and Eve
 Paper cutout. [270 x 362] *Nuremberg* [GM] (HB. 1520l). Thieme-Becker 30: 133.

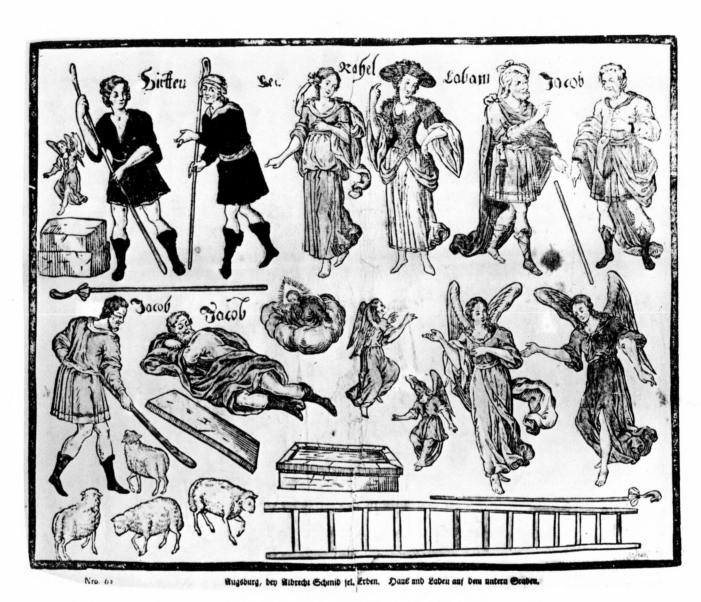

Nro. 62 Augsburg, bey Albrecht Schmid sel. Erben. Haus und Laden auf dem untern Graben.

2. Jacob's Dream

[295 x 350] Paper cutout. *Augsburg* [Wolfgang Seitz Collection].

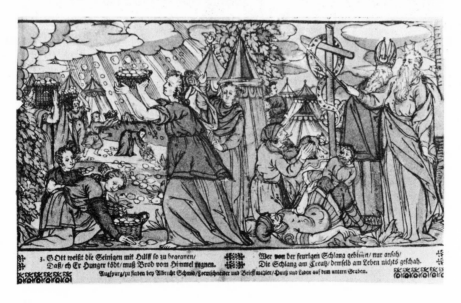

6. Ten Biblical Scenes

Lot and His Daughters; The Passover Meal; Exodus from Egypt; Moses with the Tablets of the Law; Manna from Heaven; the Brazen Serpent; Christ on the Cross; Sacrifice of Abraham; John the Baptist; the Risen Christ. Printed from five blocks. *Augsburg* [SB].

Ten Biblical Scenes

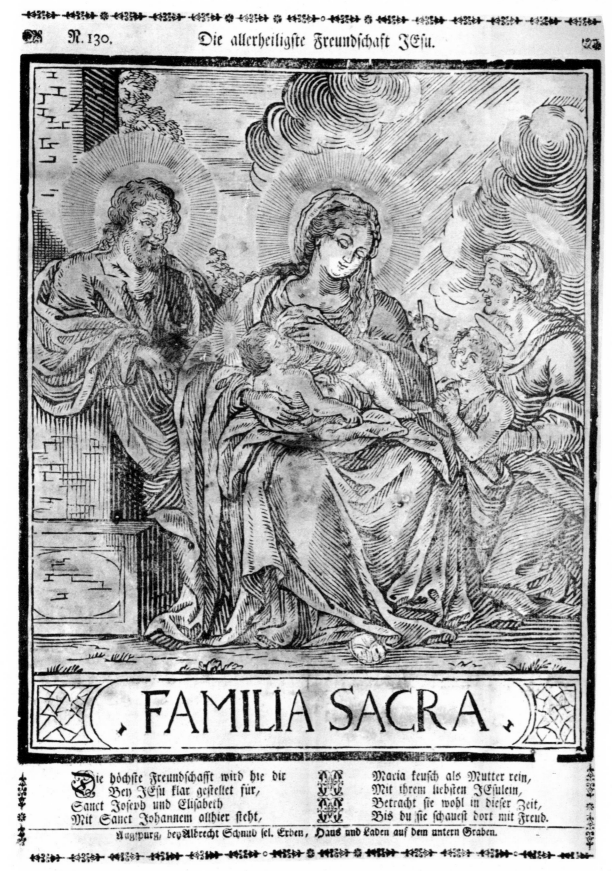

Die allerheiligste Freundschaft JEsu.

FAMILIA SACRA

Die höchste Freundschafft wird hie dir
Bey JEsu klar gestellet für,
Sanct Joseph und Elisabeth
Mit Sanct Johannem allhier steht,

Maria keusch als Mutter rein,
Mit ihrem liebsten JEsulein,
Betracht sie wohl in dieser Zeit,
Bis du sie schauest dort mit Freud.

Augspurg, bey Albrecht Schmid sel. Erben, Haus und Laden auf dem untern Graben.

9. The Holy Kinship
 Augsburg [KS].

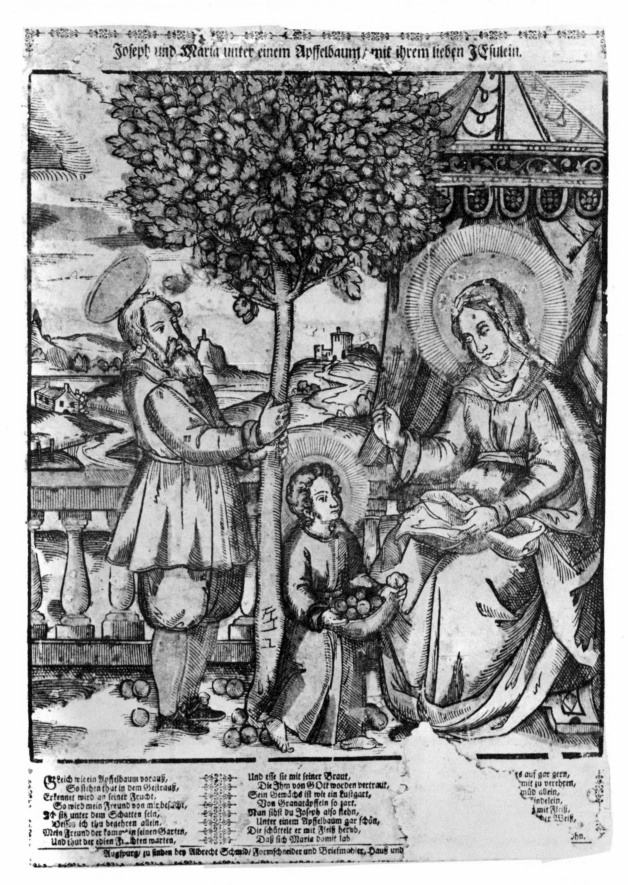

10. The Holy Family Under an Apple Tree
Augsburg [KS].

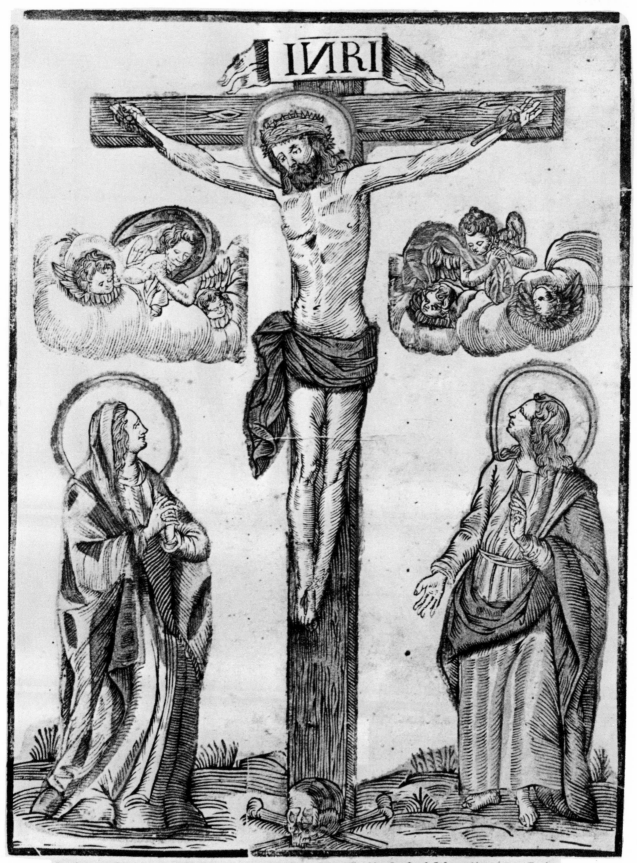

Augſpurg/ zu finden bey Albrecht Schmidt/ Formſchneider und Brieffmahler Hauß und Laden auf dem untern Graben.

11. Crucifixion with the Virgin and St. John
 [365 x 270] Augsburg [Wolfgang Seitz Collection].

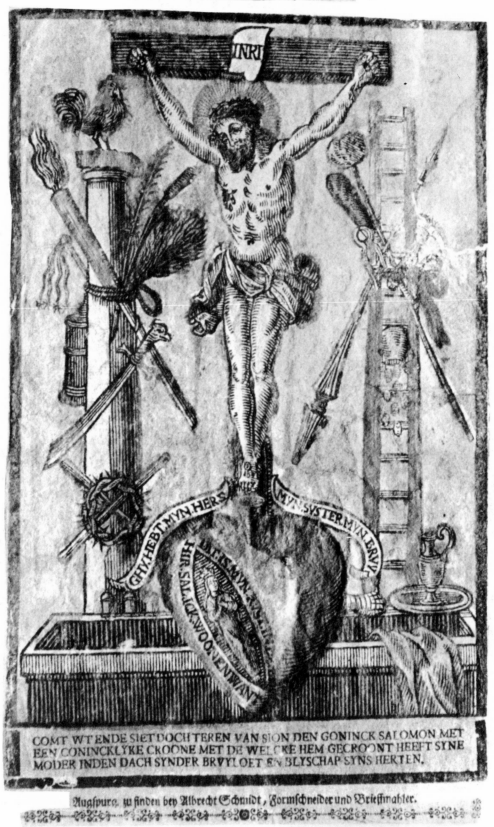

12. Crucifixion with the Instruments of Christ's Martyrdom and the Sacred Heart
Augsburg [SB].

478

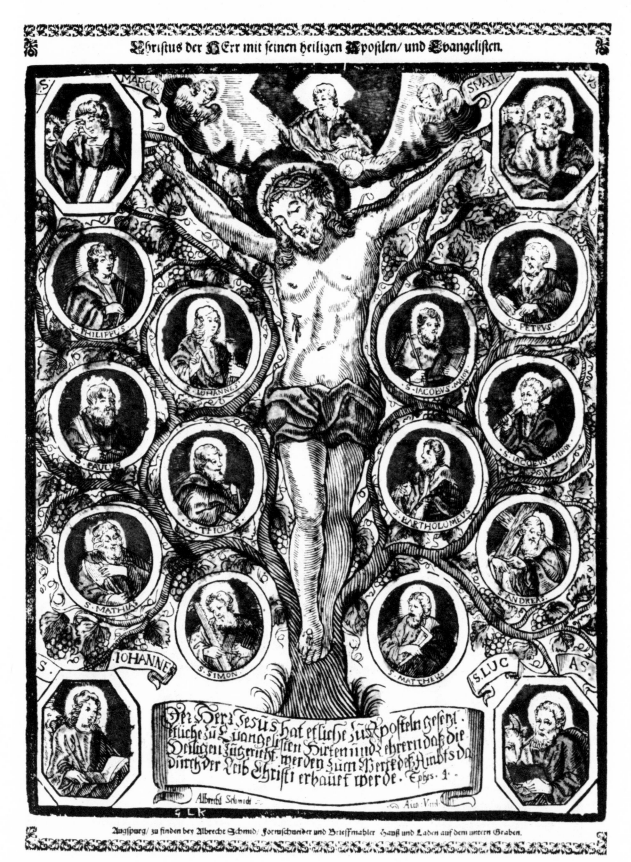

13. Christ the Lord, His Apostles, and the Four Evangelists
 Nuremberg [GM] (HB. 24408).

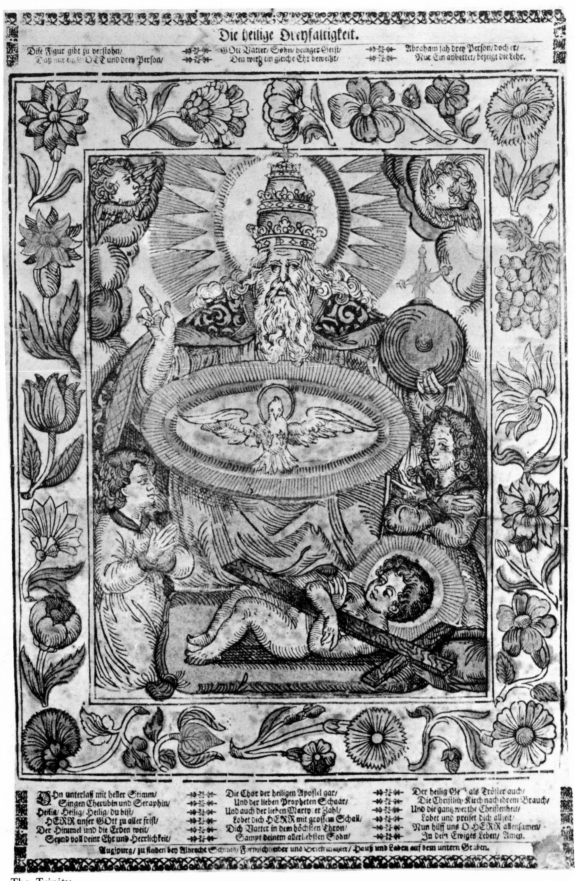

14. The Trinity

Augsburg [KS].

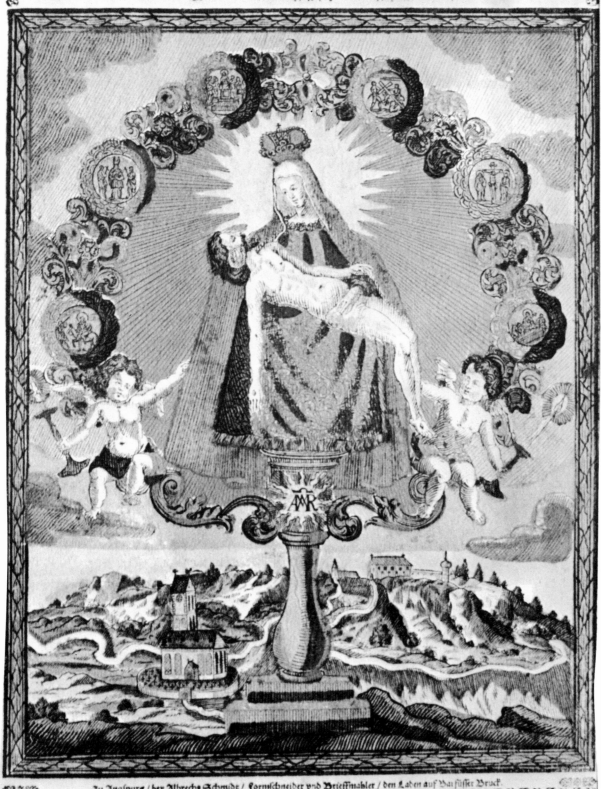

Bildnus der schmertzhafften Mutter Gottes / zu Maria = Zell / in der Truchsessischen Grafschaft Waldsen.

Zu Augspurg / bey Albrecht Schmidt / Formschneider und Brieffmahler / den Laden auf Baarfüsser Bruck.

15. Pietá

Augsburg [SB].

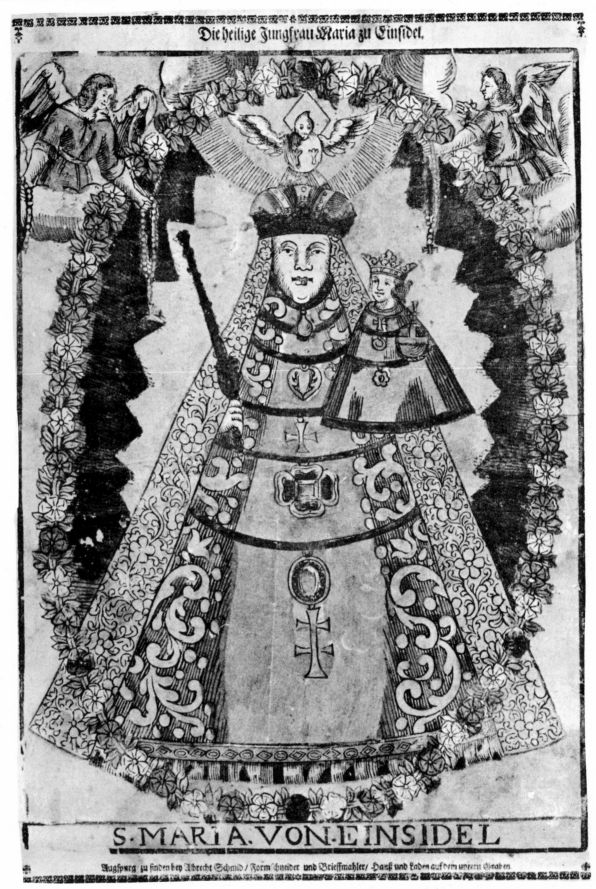

17. The Holy Virgin of Einsidel
 Augsburg [KS].

Ein Geistlicher Glücks-Hafen,

Aus welchem ein andächtiger Mensch/ denen Christglaubigen abgestorbenen Seelen zu Trost/ ein Peyn linderndes Zettulein erheben kan.

Welche diser Ubung sich bedienen wollen/ beschneiden dise beygelegte Ziffer und mischen sie durcheinander/ alsdann hebe ein jede Persohn ein Zettule.

Ein arme Seel hat dem heiligen Bernardo geoffenbahret/ daß die jenige/ so sonsten ihrer gedencken/ kein andächtiges Gebet nicht verrichten sollten/ als wann sie täglich ein Zettulein heben/ und für dieselbe durch das Loß erhebte/ fünff Vatter unser und fünff Ave Maria/ (oder was sonsten ein Christ ihnen appliciren will) betten/ mit Versprechen/ solchen in keiner Gefahr/ wie es möchte genennet werden/ niemahlen zu verlassen. Dessen seynd Zeugen/ die mit Andacht dise schlechte Mühe an sich genommen haben/ daß sie niemahlen einiges Unglück habe betroffen vor überwinden können/ Sanct Bernardo.

[The following numbered devotional list (items 1–65) and the central woodcut depicting the Crucifixion with Souls in Purgatory, bearing the inscription **PER SANGVINEM CHRISTI LIBERATVR**, are too faded and low in resolution for reliable transcription.]

1. Vor die Seelen/ so aus disem Hauß gestorben seyn/ und noch leiden müssen.
2. Vor die Seelen/ so wegen ihrer übergroßen Hoffart im Geist/ gestrafft werden.
3. Vor die Seelen/ so wegen ihrer Augen Pein leiden.
4. Vor die Seelen/ die dich/ und du sie in disem Leben geliebt hast/ und ihrer nicht mehr gedenckest.
5. Vor die Seelen/ die in ihrem Leben für die Abgestorbne gern gebettet/ und ihnen anjetzo Hülff abgehe.
6. Vor die Seelen/ so wegen eitler Liebe gepeiniget werden.
7. Vor die Seelen/ die zum allerverlästnissten seyn.
8. Vor die Seelen/ die wegen ihrer bösen Gedancken gemartert werden.
9. Vor die Seelen/ die wegen ihrer Ungedult gepeiniget werden.
10. Vor die Seelen/ so wegen ihres Fluchens und Scheltens/ gestrafft werden.
11. Vor die Seelen/ so wegen ihres Kleider-Prachtes/ Straff leiden.
12. Vor die Seelen/ so etwas in diser Stund können erlöset werden.
13. Vor die Seelen/ so wegen unzumblichen Begierden leiden müssen.
14. Vor die Seelen/ so Gott am meisten/ oder am wenigsten in ihrem Leben geliebt haben.
15. Vor die Seelen/ so wegen ihrer unordentlichen Liebe gestrafft werden.
16. Vor die Seelen/ so ihren Freunden auf Erden nicht verzeyhen/ ach verzeyhe ihrentwegen deinen Feinden.
17. Vor die Seelen/ so am nächsten bey der Erlösung seynd.
18. Vor die Seelen/ deiner Eltern und Befreunden.
19. Vor die Seelen/ so erst in das Fegfeuer kommen seyn/ reiche ihre Zäher ab.
20. Vor die Seelen/ so wegen ihres überflüssigen Schlaffen/ gestrafft werden.
21. Vor die Seelen/ so mit Schmertzen bezahlen müssen/ was sie mit ihrem Wollust verschuldet haben.
22. Vor die Seelen/ deiner Guttthäter.
23. Vor die Seelen/ so ihrer Unkeuschheit halber erschröcklich gepeiniget.
24. Vor die Seelen/ so wegen ihrer Freyheit gestrafft werden.
25. Vor die Seelen/ so wegen ihres Müssiggangs/ Faullentzens/ und unnützer Arbeit/ jämmerlich leiden.
26. Vor die Seelen/ so wegen Raubens und Stehlens/ auch deß Mordens/ hart gestrafft werden.
27. Vor die Seelen/ so wegen ihres Ungehorsambs gestrafft werden.
28. Vor die Seelen/ der Hungerigen und Durstigen/ träncke sie auch mit deinem Gebett.
29. Vor die Seelen/ so von Gott am meisten verlangt werden.
30. Vor die Seelen/ so dich in ihrem Leben am meisten verfolgt haben.
31. Vor die Seelen/ denen du absonderlich verpflicht bist.
32. Vor die Seelen/ so wegen ihrer Unbarmhertzigkeit leiden müssen.
33. Vor die Seelen/ so wegen ihrer Trägheit zum Guten/ gepeiniget werden.
34. Vor die Seelen/ so wegen ihrer Unmässigkeit/ grosse Quaal leiden.
35. Vor die Seelen/ so ihrer unaufrichtiger Meynung/ hart gestrafft werden.
36. Vor die Seelen/ so wegen ihrer Zungen gepeiniget werden.
37. Vor die Seelen/ so der Mutter Gottes zum angenehmsten seyn.
38. Vor die Seelen/ so wegen ihrer Ungerechtigkeit schmertzlich leiden.
39. Vor die Seelen/ deren Erlösung Gott zu grösten Ehren gereichet.
40. Vor die Seelen/ so den Sünden gleich gewesen.
41. Vor die Seelen/ so wegen ihres Zorns und Rach/ gestrafft werden.
42. Vor die Seelen/ so Gott undanckbar genossen haben.
43. Vor die Seelen/ so in ein ungereichten Ort reich liger.
44. Vor die Seelen/ so in ihrem Leben für die Abgestorbne nicht gebettet/ und anjetzo Pein leiden müssen.
45. Vor die Seelen/ so wegen Zerstreuung im Gebett gestrafft werden.
46. Vor die Seelen/ so wegen der Traurigkeit und vielem Zweiffel gepeiniget werden.
47. Vor die Seelen/ so wegen übermässigen Lachen und überzenigen der Nothwendigkeit.
48. Vor die Seelen/ so wegen ihrer Ehrbarkeit gestrafft werden.
49. Vor die Seelen/ so im Augenblick vor dem Gerichte Gottes/ deinen müssen.
50. Vor die Seelen/ so biß an Jüngsten Tag leiden sollen.
51. Vor die Seelen/ so wegen allen Glieder leiden müssen.
52. Vor die Seelen/ so ein falschen Eyd geschworen und grosse Quaal leiden.
53. Vor die Seelen/ so die grösste Pein in dem haben.
54. Vor die Seelen/ welche in dem Augenblick verschieden seyn.
55. Vor die Seelen/ so eine Schmach leiden das Gebett ihrer Kinder und hinterlassener Freunden warten.
56. Vor die Seelen/ deren das ein Urtheil harter Pein ist.
57. Vor die Seelen/ die dich im Leben herzlich geliebt/ und jetzo dein Hülff erwarten.
58. Vor die Seelen/ deiner abgestorbenen Eltern Bekandten.
59. Vor die Seelen/ die auf dem Hülff mit Schmertzen warten.
60. Vor die Seelen/ die in ihrem Leben Dergemäß gelebt haben.
61. Vor die Seelen/ so ihr Gelübde und Versprechung nicht gehalten.
62. Vor die Seelen/ so in der Bruderschafft einverleibt seynd/ wo auch du einverleibt seyn bist.
63. Vor die Seelen/ welche offtmahl denen Menschen erschienen/ und nicht erlöst erlanget haben.
64. Vor die Seelen/ so auf diser Welt an unreinen Orten erschröcklich gebetten werden.
65. Vor die Seelen/ der Geistlichen und Ordens-Personen/ so ihre Horas nicht fleissig gebetet/ und deßwegen leiden müssen.

Zu Augspurg/ bey Albrecht Schmid/ Formschneider und Brieffmahler/ den Laden auf Barfüsser Truct.

22. Spiritual Snug Harbor

The woodcut illustrates the Crucifixion and Souls in Purgatory. *Augsburg* [SB].

Kurtze doch schöne Betrachtungen

Deß bittern Leydens JESu Christi/ wie von der geistlichen Hauß-Magd/ die alle Tag

in ihrem Thun und Arbeit solches betrachtet hat/ deßwegen auf eine Zeit ein alter Einsidler zu wissen begehrte/
wer ihm in seinem Verdienst gleich wäre/ der von GOtt auch durch einen Engel zu ihr gebracht worden/ so nachmahls
selbs bekennet/ ihr Belohnung vor GOTT grösser zu seyn.

ES war ein Einsidel in einem Wald viertzig Jahr/ der gedachte eins mals/ er möchte gern einen Menschen sehen/ der in seinem Verdienst wäre. Da kam ein Engel zu ihm/ und sprach: Gehe mit/ ich will dich zu einer Hauß-Dirn führen die dir gleich ist in dem Verdienst gegen Gott: Da gieng er mit dem Engel in die Stadt/ in das Hauß da die Diern war: Und als er sie sahe/ daß sie frölich war/ und mit jederman redet/ hielt er es für Unrecht/ daß sie ihm in der Andacht soll verglichen werden: Da hube er an und fragte sie/ was ihr Ubung wäre/ sie wolte es aber ihme nicht sagen/ biß er sie hoch ermahnet in der Liebe GOttes/ da fieng sie an und sprach:

Erstlich ist das mein Gewohnheit/ wann ich Morgens auffstehe/ bitte ich GOtt/ daß Er mich den Tag behüte vor Sünden/ und daß Er sey ein Anfang aller meiner Werck.

2. Wann ich mich anleg/ gedenck ich/ wie man dem HErrn ein Spottkleid angelegt.

3. Wann ich ein Gürtel umbgürte/ denck ich wie man den HErrn mit Stricken gebunden hat/ ohne alle Barmhertzigkeit.

4. Wann ich die Schuhe anlege/ so denck ich/ daß mein GOtt niemals Schuh getragen/ und man behartte Tritt wegen meiner gangen ist.

5. So ich den Borten auffsetze/ dencke ich an die Dörne-Cron.

6. Bind ich den Schleyr umb/ so dencke ich an das Tuch/ damit man dem HErren seine Augen verbunden.

7. Geh ich zur ersten Meß/ dencke ich/ daß das Wort Gottes/ welches mir der Priester fürträgt/ sey ein Speiß meiner Seelen.

8. Glaube ich auch/ das Christi JEsu unsers Heylandes Fronleichnam/ am Stammen deß H. Creutz einmal geopffert/ ein gnugsam Opffer/ für mein und der gantzen Welt Sünden.

9. So ich wieder heim geh/ denck ich/ wie man den HErrn mit grossem Gespött/ Schlagen und Stossen geführt hat.

10. Kehr ich das Hauß/ so gedenck ich/ wie man den HErrn ins Gefängnuß geworffen und umgezogen hat.

11. Wann ich das Feuer anzünde/ so bitte ich GOtt/ daß er das Feuer Göttlicher Liebe in mir anzünde.

12. So ich die Häfen zum Feuer setze/ denck ich wie die Juden beym Feuer stunden/ und St. Petrus den HErren verläugnet.

13. Trag ich dann Holtz/ so gedenck ich/ wie der HErr das Fron-Creutz trug/ und zum fünfftenmahl zur Erden gefallen ist.

14. Geh ich um ein Wasser/ gedenck ich wie man den HErrn durch den Bach Kidron joge.

15. So offt ich ein Messer brauche/ so denck ich an das Speer/ damit mein HErr JEsu in sein heilige Seiten gestochen worden.

und daraus Blut und Wasser gerunnen ist.

16. So offt ich ein Scheid Holtz unter oder auf den Herd lege so gedencke ich an die viel und mannigfaltige Marter/ die der HErr JEsus um meinet willen erlitten.

17. Wann ich das Essen auf den Tisch trage/ so gedencke ich ans Abend-Essen/ und Einsetzung deß H. Sacraments.

18. Wann ich dann trincke/ so gedenck ich deßjenigen und bittern Galls/ welches man dem HErrn JEsu an dem heiligen Creutz zu trincken gab.

19. So ich alsdann spühle/ bitte ich GOtt/ daß er abwasche alles das/ daß Er ein Mißfallen mit hat.

20. Mach ich dann ein Bett so gedenck ich/ wie ich darein schlag/ wie die Juden den HErren an das Saul schlugen.

21. Wann ich einen trüben Menschen sehe/ bitte ich GOtt von Hertzen für ihn er...

...gen zu gewarten hätte/ dann er selbst.

ENDE

Zu Augspurg/ bey Albrecht Schmidt/ Formschneider und Brieffmahler/ Hauß und Laden auf dem untern Graben.

24. The Devout Servant Maid

Cf. Marx Anton Hannas and Michael Stör. *Augsburg* [KS].

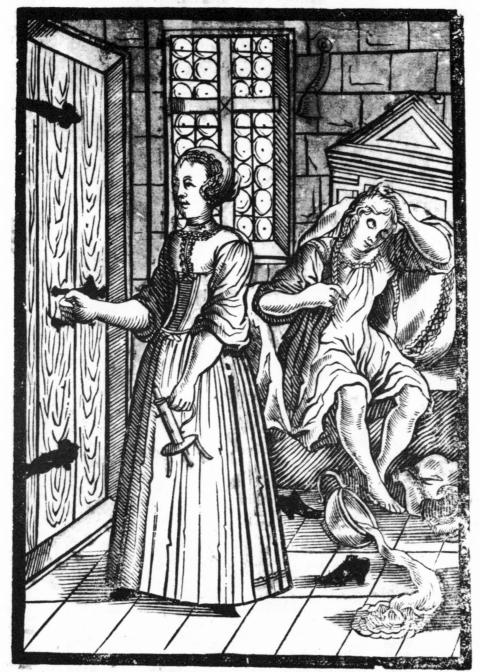

Die schläffrige und faule Hauß=Magd.

SO man ein Magd thut stellen ein/
 Verspricht sie/ daß sie wölle seyn/
Hurtig und häußlich früh und spat/
Und sehen darmit kein Unrath/
Noch Schaden in dem Hauß erwachs/
 Wöll fleissig spinnen auch den Flachs/
So bald sie nun erwarmet ist/
 Sie ihrer selber bald vergißt/
Am Morgen soll sie seyn im Hauß/
 Das erst die Stuben kehren aus/
So thut sie in dem Beth sich strecken/
 Biß die Schaafglocken sie muß wecken/

Einmahl zwey/ drey/ dann rührt sie sich/
 Thut Antwort geben schläfferig/
Kommt sie dann aus dem Beth herfür/
 Steckt der Schlaff in den Augen ihr/
Schliefft in die Schue halb schlaffend ein/
 Sitzt schamloß da/ und schrencket Bein/
Die Kachel sie auch übergeußt/
 Daß der Wust in der Kammer fleußt/
Die Kleydung auf der Erden leit/
 Wann sie sich dann nach langer Zeit/
Hat gemutzt/ in die Stuben tritt/
 Und den Leuchter nimmet mit.

25. The Sleepy and Lazy Chambermaid
 Nuremberg [GM] (HB. 24503).

26. On Taking an Oath
The thumb represents God, the index finger Christ, the middle finger the Holy Ghost, the ring finger the soul, and the little finger the body. *Nuremberg* [GM] (HB. 24638).

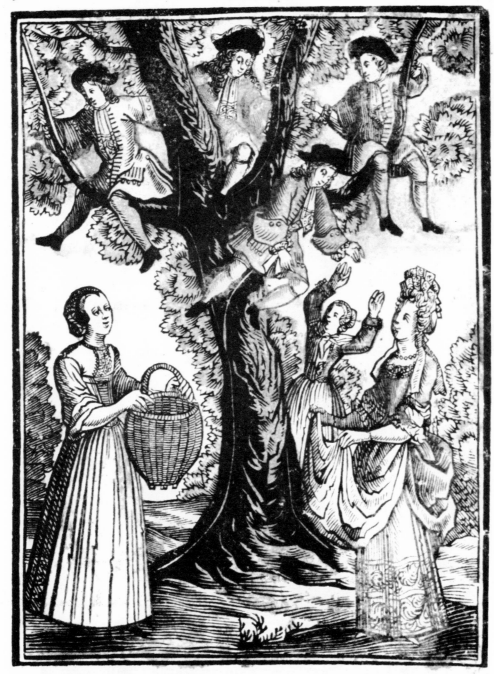

Der neu=erfundne grosse Wunder=Baum / darauf
die schöne Jüngling wachsen.

Jhr Jungfern und Wittfrauen / hört jetzund auf zu weinen /
Weil hier der Männer=Schaar thut wachsen auf den Bäumen /
Hebt Körb und Fürtuch auf / daß sie euch fallen drein /
Und ihr alsdann voll Freud könt recht vergnüget seyn.

Augspurg / zu finden bey Albrecht Schmidt / Formschneider und Brieffmahler.

27. The Tree of Handsome Young Men
 Nuremberg [GM] (HB. 24663b).

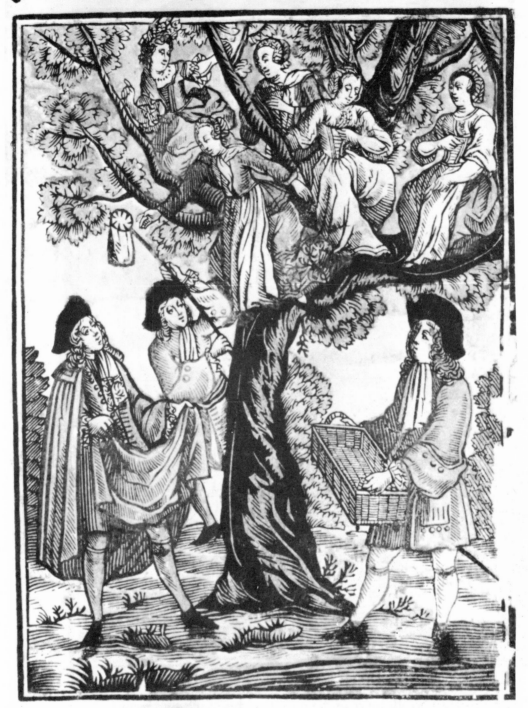

Der neu = erfundne grosse Wunder = Baum / darauf
die schöne Jungfern wachsen.

JHr Wittwer und Junggesellen laufft / zu disem Baum in Sachsen /
Dort werdt ihr sehen Wunder=voll / die Jungfern häuffig wachsen /
Sie seynd geziert mit Kleyder schön / nach eines jeden Willen /
Französisch / Schwäbisch / wie ihrs wolt / ihr könt gantz Körb voll füllen.

Augspurg / zu finden bey Albrecht Schmidt / Formschneider und Brieffmahler.

28. The Tree of Beautiful Young Maidens

Counterpart of no. 27. Cf. Marx Anton Hannas, nos. 38, 39. The theme was repeated by Paul Furst (see Coupe 1967, nos. 102 and 102a). *Nuremberg* [GM] (HB. 2466a). Coupe 1967, nos. 100 and 101.

29. The Bogeywoman who Punishes Naughty and Lazy Children
Nuremberg [GM] (HB. 24505). Cf. Abraham Bach, no. 29.

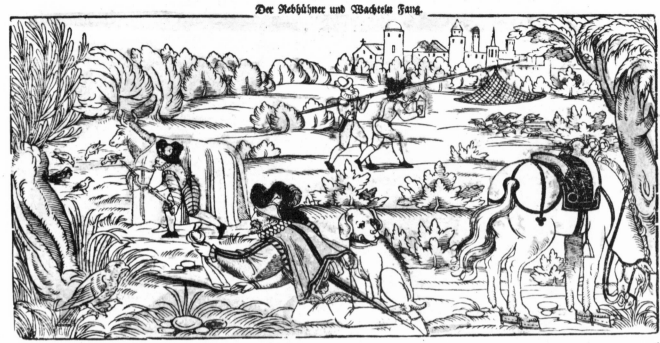

Der Rebhühner und Wachteln Fang.

4. Ein Falckner halte mit Begier, / Seim Falcken was zu essen für, / Der hält ein Vogel in den Klauen, / Auch thut man besser oben schauen, / Wie daß ein Ochs ist zugericht, / Den die Rebhüner scheuen nicht,

Der ist mit grünem Tuch bedeckt, / Darhinter sich der Weidmann steckt, / Mit seim Palester gmach herschleicht, / Bis er sein Gelegenheit erreicht, / Dann schießt er unter sie verborgen, / So umgehen ohn alle Sorgen,

Zu fangen Wachteln hat sein Art, / Kein Fleiß am selben wird gespart, / Dann man sie fangt an manchen Enden, / Mit Locken, Netzen, Schießen, blinden, / Insonders aber braucht man dieß, / So man vernommen hat gewiß,

Wo sie beysammen zu Nachts-Zeiten, / So thut man dann nicht länger beuten, / Kommt bey der Nacht daher gegangen, / Mit rundem Netz an einer Stangen, / Auch einem Licht und deckt sie zu, / So sie seynd in der besten Ruh.

Augsburg, Zu finden bey Albrecht Schmidt sel. Erben.

31a. Hunting for Partridge and Quail

This is the first of five hunting scenes, of which we were able to locate only three. *Nuremberg* [GM] (HB. 2848).
Drugulin 1863: 2732 (wrongly dated circa 1570); Diederich 1908: 788; Thieme-Becker 30: 133.

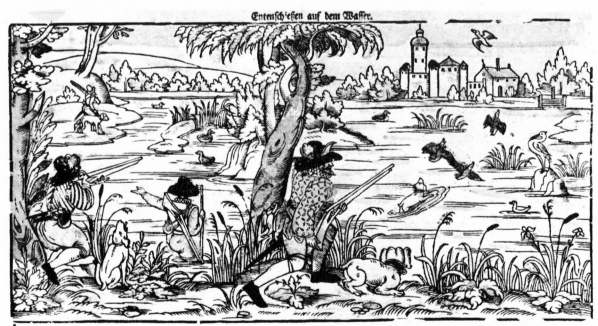

Entenschiessen auf dem Wasser.

1. Ein Weidmann hie mit seinem Hund, / Zeuch aus zu wohl bequemer Stund, / Am Wasser er geht hin und wieder, / Thut suchen mit Fleiß auf und nieder, / Wo er ein Wasservogel find, / Ist er mit seiner Büchs geschwind,

Und thut denselben in dem fliegen, / Gar meisterlich darnieder schießen, / Ins Wasser sich sein Jung thut wagen, / Den Vogel ihm heraus zu tragen, / Doch mißt er vor mit seinem Stab, / Wie tief es sey, das Wasser ab,

Auch hat der Juncker unverdrossen, / Ein Antvogel im Teich geschossen, / Sein Hund, so darzu abgericht, / Nicht saumig ist, thut feyren nicht, / Fällt in das Wasser, hat kein Ruh, / Bis er kommt dem Antvogel zu,

Ertappet den, heraus ihn bringt, / Vor seinem Herrn fröhlich springt, / Daß er so wohl geschaffen hat, / Auf einem Stein ein Reiger stat, / Und finden sich ums Gmüß herum, / Der Taucher noch ein gute Summ.

31b. Duck Hunt

Nuremberg [GM] (HB. 2846). Diederich 1908: 786.

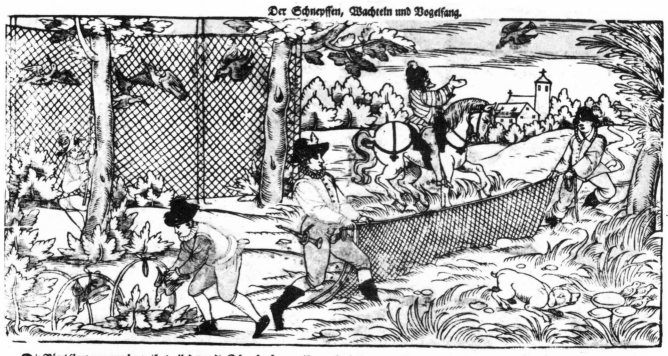

Der Schnepffen, Wachteln und Vogelfang.

Die Vögel fängt man mancher weiß,
Wie dan gestellet hie mit Fleiß,
Viel Bögen drinn viel Schlafen hangen,
In welchem sich die Vögel fangen,
Zu Abend so die Sonn geht nieder,
Oder früh, ehe sie kommt wieder,

Und man die Schnepfen fangen will,
Thut man ihr stecken auch ihr Ziel,
Der Vogelsteller zween Bäum nimmt ein,
An Gabeln thut aufstecken sein,
Die Netz, in denen fangen sie,
Die Schnepfen uñ vorsichtiglich.

Auch ist ein ander Vogelfang,
Der bey der Nacht hat seinen Gang,
Und den Wachteln nicht kommt zu gut,
Dann der Weidmann ausziehen thut,
Mit eim Hund, Sperber, und eim Pferd,
So als den Wachteln ist geferdt,

Im Gwelsch thut sie der Hund aufwecken,
Dann thut mans mit dem Netz zudecken,
Der Reitend läßt es auch nicht bleiben,
Thuts mit dem Pferd auch oft auftreiben,
Den Sperber, so er ausgeschickt,
Begehrend wieder oft anblickt,

31c. Catching Woodcocks, Quail, and other Birds
 Nuremberg [GM] (HB. 2847).

35. The Ten Ages of Man
 Nuremberg [GM] (HB. 19646). Thieme-Becker 30: 133.

The Ten Ages of Man

Der Beckh.

Wie man das Brod bacht / sihet man / allhier mit Augen deutlich an.

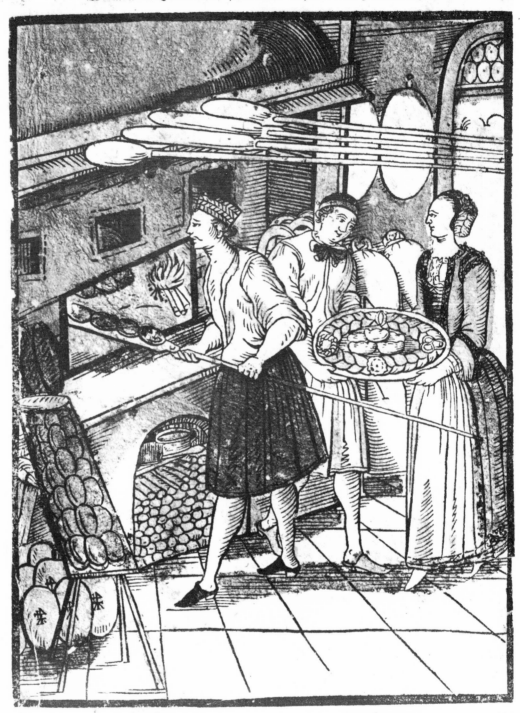

Die Jungfrau.

MEin Freund bacht euer Brod nur schön/
Damit daselb euch mög abgehn/
Sonst heißts: das ist ein schlechter Beck/
Und laufft die Kundschafft gleich hinweck.

Der Gesell.

IHr eßt gwiß gerne rösches Brod/
Daß ihr habt eine solche Noth/
Seyt ohne Sorg/ das Brod ist gut/
Seht nur daß ihr eur Arbeit thut.

Augspurg/ zu finden bey Albrecht Schmidt/ Formschneider und Brieffmahler.

36. The Baker

Nuremberg [GM] (HB. 20123).

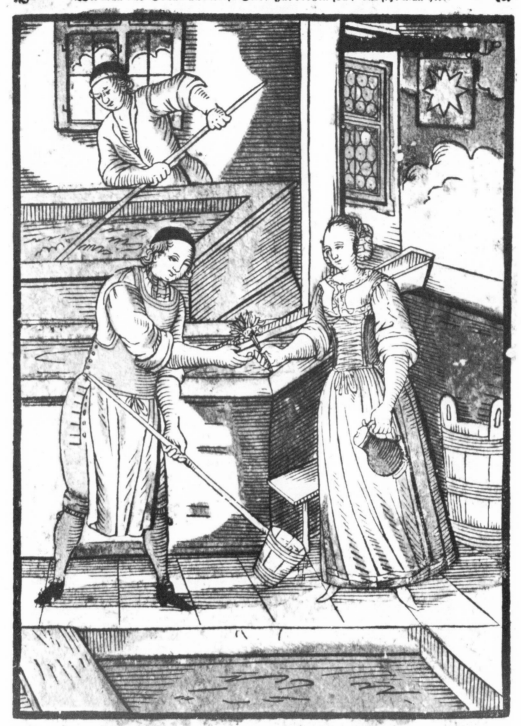

37. The Beer Brewer
Nuremberg [GM] (HB. 20124).

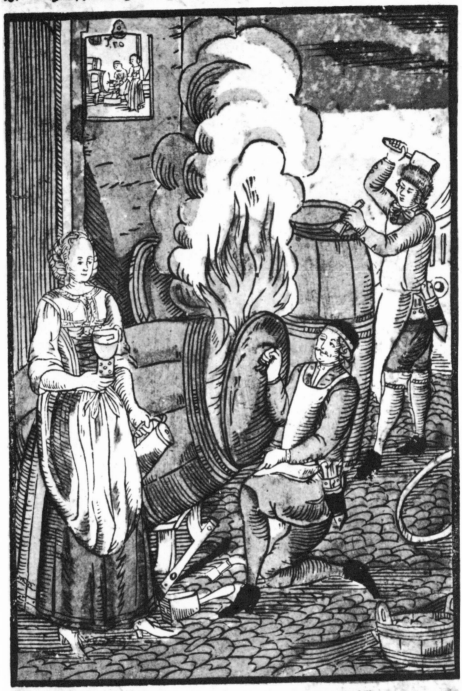

38. The Cooper

Nuremberg [GM] (HB. 20130).

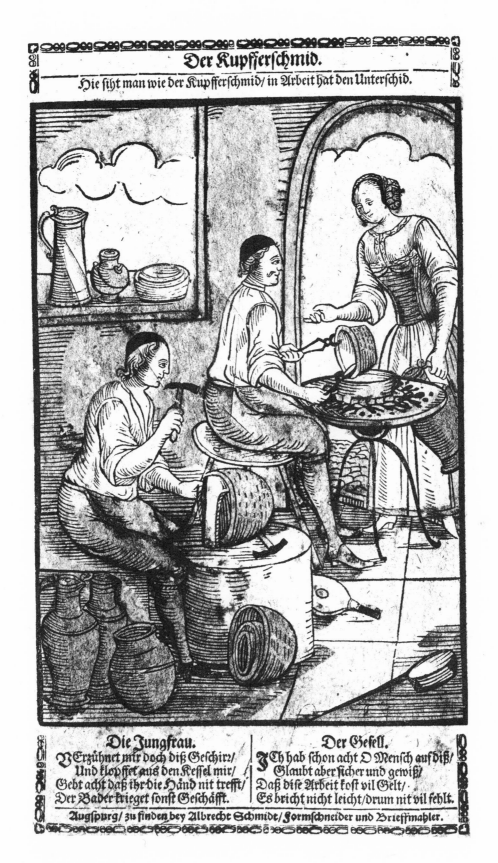

39. The Coppersmith
Nuremberg (HB. 20128).

ALBRECHT SCHMID

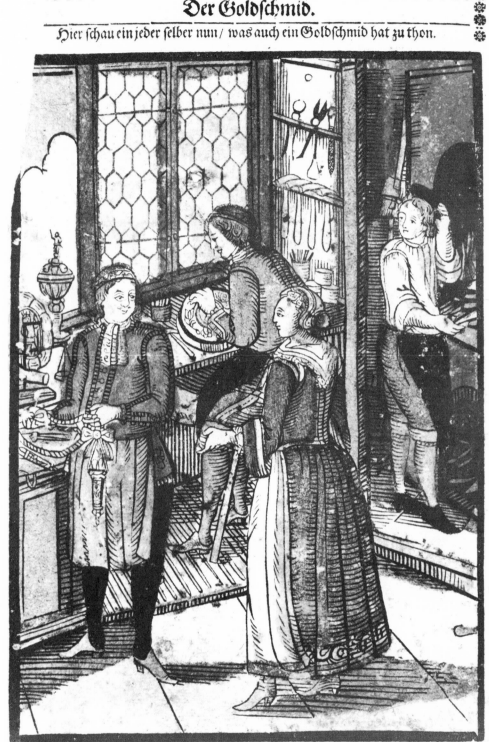

40. The Goldsmith
Nuremberg [GM] (HB. 20125).

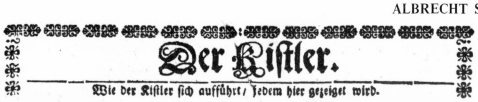

Der Kistler.

Wie der Kistler sich aufführt/ Jedem hier gezeiget wird.

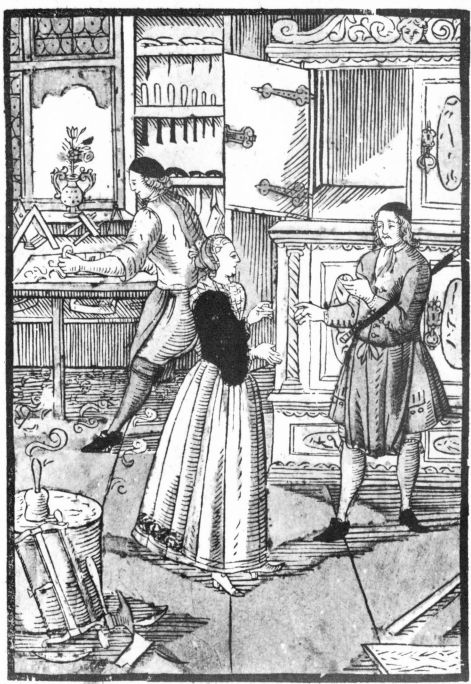

Die Jungfrau.

MEin lieber Freund das Maß nehmt recht/
Zu allen Sachen/ daß nicht möcht/
Ein Leisten oder sonst was fehlen/
Dann laßt das Geld darfür euch zehlen.

Der Gesell.

WAnn ihr nun wollet euch bequemen/
So will das Maß an euch ich nehmen/
Ob schönes Lieb sie tauglich sey/
Zu einer guten Kistlerey.

Augspurg/ zu finden bey Albrecht Schmide/ Formschneider und Brieffmahler.

41. The Joiner

Nuremberg [GM] (HB. 20127).

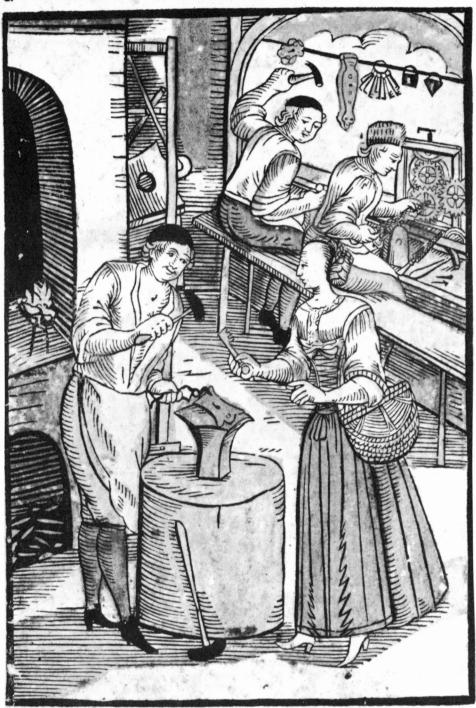

Der Schloſſer.

Wie Schlüſſel/ Schloß/ und Eiſen = Wahr/ wird zugericht/ ſiht man hie klar.

Die Jungfrau.

VErrieben iſt mein Schlüſſel nun/
Ihr könt mir den Gefallen thun/
Und ſelben richten daß er ſchließ/
Seht thut mir zu Gefallen diß.

Der Geſell.

ICh will euch helffen nach Verlang/
Mit meinem Hamer/ Feur und Zang/
Kan ich ihn machen wie ich will/
Und daß er ſchließ/ es braucht nit vil.

Augſpurg/ zu finden bey Albrecht Schmidt/ Formſchneider und Brieffmahler.

42. The Locksmith

Nuremberg [GM] (HB. 20131).

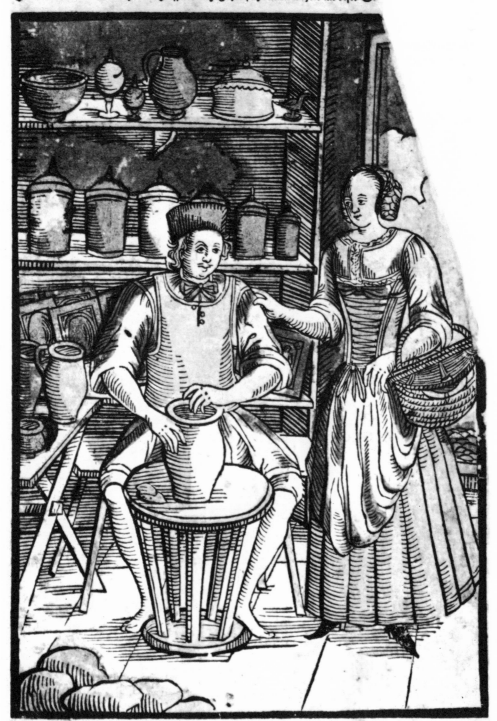

Der Haffner.

Wie bey dem Haffner es zugeht/ ficht man allhier an difer St[...]

Die Jungfrau.
MEin Gfell die Scheibe treibet recht/
Daß euch der Meifter nit fchmächt/
Sonft wird er fchelten mich und euch/
Sagt/ es fey eins dem andern gleich.

Der Gefell.
SOrgt nicht mein liebe fchöne Magd/
Der Meifter ab uns gar nicht klagt/
Wann jedes feiner Arbeit wart/
Und keinen Fleiß darinnen fpart.

Augfpurg/ zu finden bey Albrecht Schmidt/ Formfchneider und Brieffmahler.

43. The Potter
Nuremberg [GM] (HB. 20126).

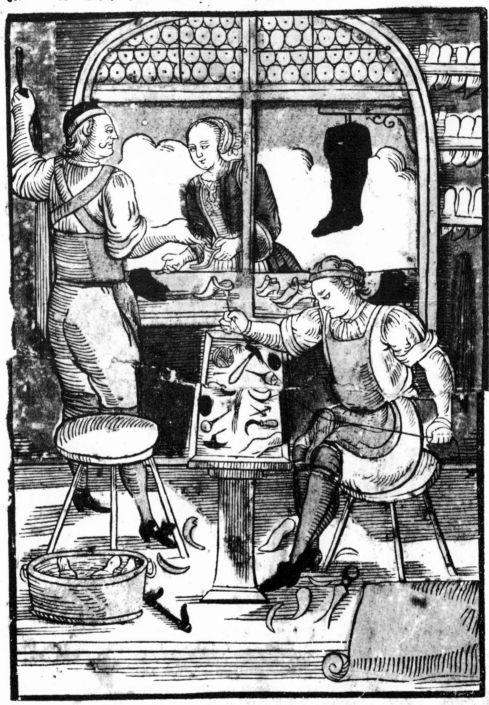

Der Schuster.

Der Schuster zubereit die Schuh/ und braucht vil Handwercks-Zeug darzu.

Die Jungfrau.

MEin lieber Freund ihr arbeit hart/
Man siht daß ihr kein Fleiß nit spart/
Wann ihr nun habt das rechte Maaß/
So gehet es von statter baß.

Der Gesell.

SOrgt nur nicht vor das Maaß behend/
Mein liebes Mensch die Füß und Händ/
Die müssen helffen zu der Sach/
Daß man die Wahr geformbt mach.

Augspurg/ zu finden bey Albrecht Schmidt/ Formschneider und Brieffmahler.

44. The Shoemaker

Nuremberg [GM] (HB. 20133).

Der Schneider.

Wie man die Kleyder richten soll / kan hie ein jeder sehen wohl.

Die Jungfrau.

MEin lieber guter Freund ey seht /
Daß ihr die Arbeit recht wohl neht /
Machts nicht zu eng und nicht zu weit /
Sonst bschreyt man euch weit und breit.

Der Gesell.

JCh will es machen nach Manier /
Wie ihr selbs könnet sehen hier /
Gefällt euch meine Arbeit dann /
So steht sie euch gwiß auch wohl an.

Augspurg / zu finden bey Albrecht Schmidt / Formschneider und Brieffmahler.

45. The Tailor

Nuremberg [GM] (HB. 20132).

Der Rothgerber.

Wie der Rothgerber gerbt das Fell/ das sihet man hie klar und hell.

Die Jungfrau.
EY schabt und scharret immer an/
An diser Haut mein lieber Gspan/
Habt aber acht damit ja doch/
Dieselbe nicht bekomb ein Loch.

Der Gesell.
EY liebes Mensch sorgt dißfalls nicht/
Mein Werckzeug ist darnach gericht/
Daß ich kein Löchlein machen soll/
In dises Fell/ versteht mich wol.

Augspurg/ zu finden bey Albrecht Schmidt/ Formschneider und Brieffmahler.

46. The Tanner
Nuremberg [GM] (HB. 26806).

Der Uhrmacher.

Hier richtet man die Uhren zu / die Tag und Nacht gehen ohne Ruh.

Der Kauff = Herr.

MEin Herr richt seine Uhr nur recht/
Damit sie nicht falsch gehen möcht/
Sonst hätte er ein schlechtes Lob/
Ein gute Uhr braucht gute Prob.

Der Uhrmacher.

WAs ich nur schicke/ schaff und thu/
So ligt das meist an der Unruh/
Wo diese feyrt so ists nicht recht/
Und nur ein schlechtes Stimpel=Gmächt.

Augspurg / zu finden bey Albrecht Schmidt / Formschneider und Briefmahler.

47. The Watchmaker

Nuremberg [GM] (HB. 20134).

48a. School for Boys and Girls
[355 x 330] *Berlin* [SB] (YA. 3390).

Augspurg, zu finden bey Albrecht Schmid seel. Erben, Hauß und Laden auf dem undern Graben.

48b. Carnival in Augsburg

Nuremberg [GM] (HB. 3087). Diederich 1908: 665.

51. How to Honor Your Parents
 One of 9 sheets. Gutekunst & Klipstein 1955, no. 182. [155 x 295] *Zurich*, L'Art Ancien 1976, catalogue 68, no. 95.

53. The Bath House
 Nuremberg [GM] (HB. 2840). Drugulin 1863: 2724 (wrongly dated circa 1550).

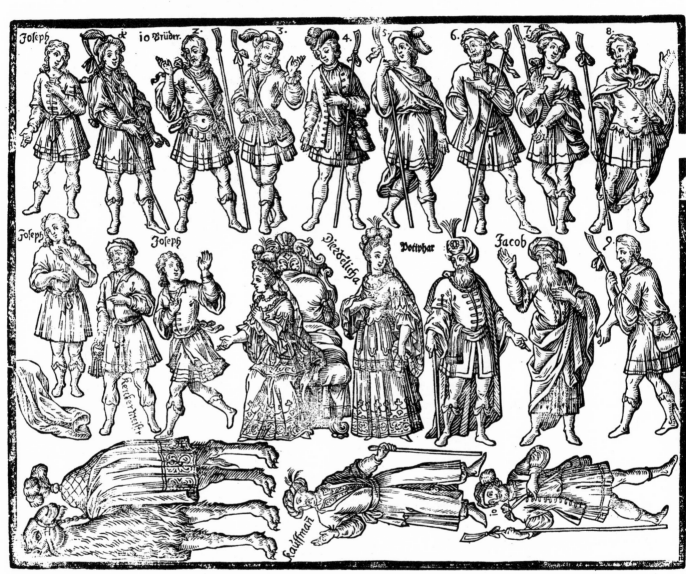

Nro. 28 Augsburg, bey Albrecht Schmid sel. Erben. Haus und Laden auf dem untern Graben.

54. Joseph and His Brothers
 [295 x 350]. Paper cut-out. *Berlin* [Kunstbibliothek].

510

Christian Schmid

Active in Augsburg, circa 1649-1700

The *Briefmaler* Christian Schmid maintained a shop in his residence in the Augsburg suburb, Jacober Vorstadt. Except for the date of his marriage, in 1684, details about Christian Schmid's life are sparse. Several of the woodcuts used to illustrate his broadsheets were cut by Johannes Isaac (q.v.). See the remarks for Mattheus Schmid.

1.	-	Adam and Eve in Paradise
2.	-	Elia and Elija
3.	-	Christ Teaching in the Temple
4.	-	Crucifixion with the Virgin, the Magdalen, and St. James
5.	-	Descent from the Cross
6.	-	Christ and His Apostles (5 sheets [145 x 150] Gutekunst & Klipstein, sale 1955, no. 184)
7.	-	The Twelve Apostles
8.	-	The Four Archangels
9.	-	The Archangel Gabriel Greeting the Virgin
10.	-	Ascension of the Virgin
11.	-	Coronation of the Virgin
12.	-	St. Dorothy
13.	-	St. Florian
14.	-	Christ Aboard Ship on the Rough Ocean of the World
15.	-	Blessing for the Home
16.	-	Seven Acts of Charity
17.	-	The Seven Deadly Sins
18.	-	Swabian Peasant Dance
19.	-	Peasant Dance
20.	-	Satirical Sheet on the Nobility
21.	1664	Comet Seen Above Austria (Drugulin 1867: 2596)
22.	-	The Courtship of the Goldsmith

- Weller 1866: 249.
- Drugulin 1867: 2596.
- Hohenemser 1925: 1340 (pamphlet 1649).
- Hämmerle 1928: 14.
- Hasse 1965: 80.
- Coupe 1966: 27, 212; 1967: 5, 145, 233, 367a.
- Brückner 1969: 212.

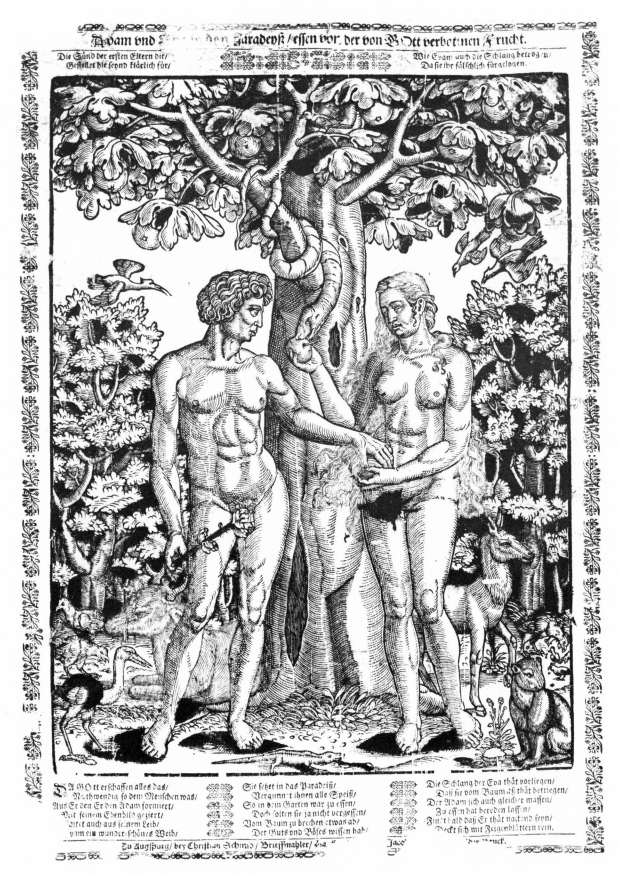

1. Adam and Eve in Paradise

Based on the woodcut by H. S. Beham (cf. Strauss 1973, no. 43). [393 x 276] *Augsburg* [KS] (G. 7732);
Brückner 1969: 103.

Historia von den beeden. Propheten Elia vnd Elisa.

2. The Prophets Elia and Elija
 Augsburg [SB].

CHRISTIAN SCHMID

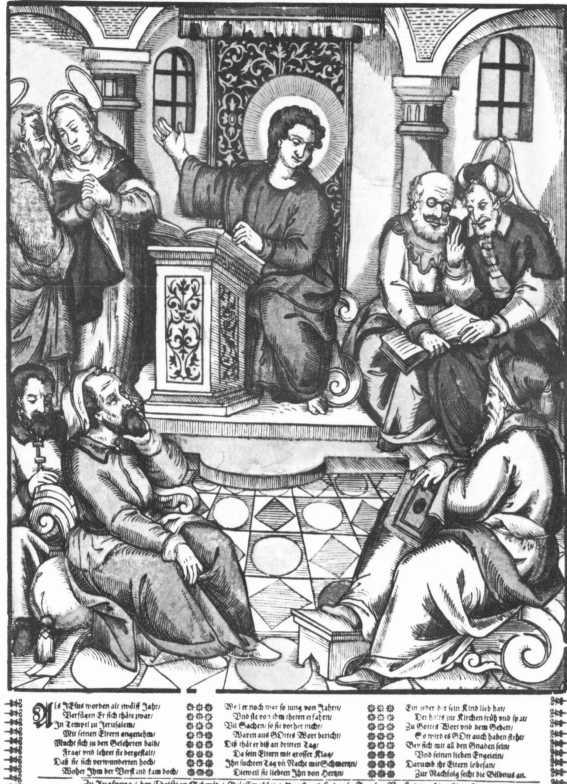

3. Christ Teaching in the Temple

Nuremberg [GM] (HB. 24634). Coupe 1966: 233.

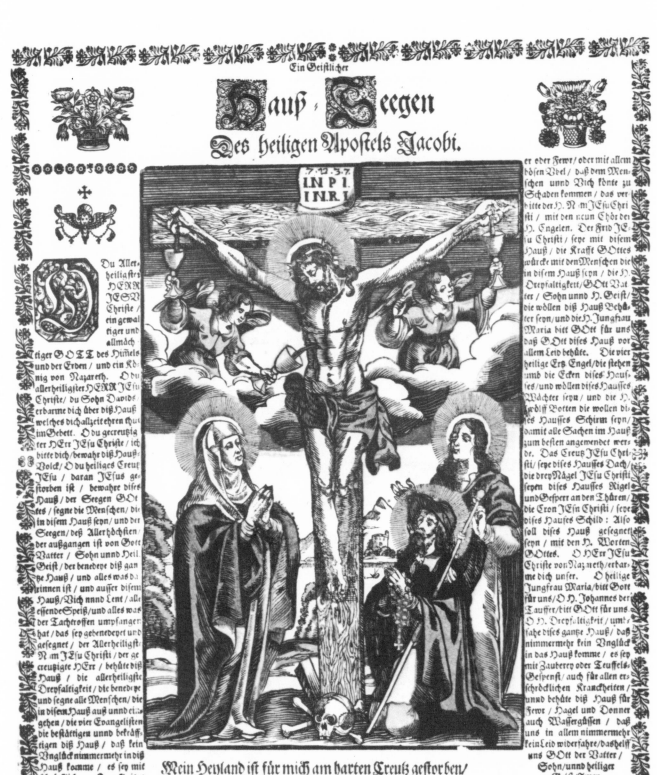

4. Crucifixion with the Virgin, the Magdalen, and St. James
 Nuremberg [GM] (HB. 24350).

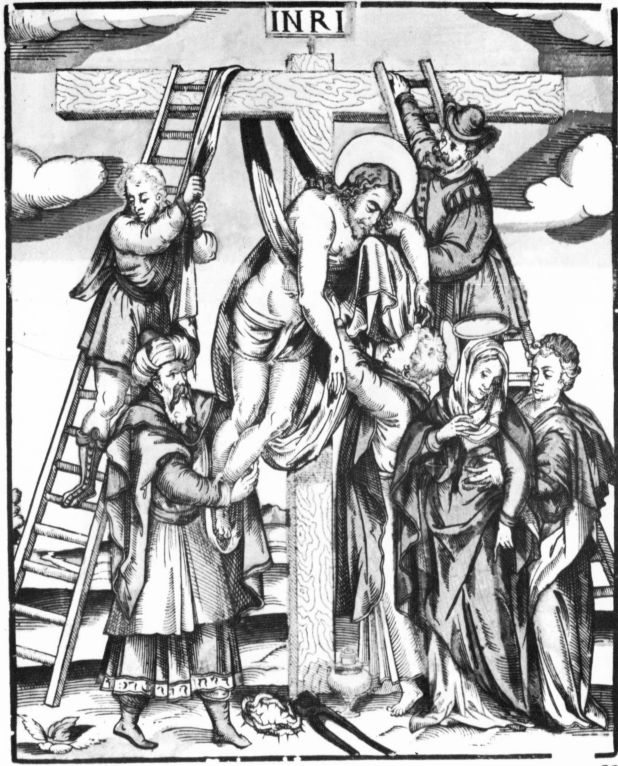

5 Descent from the Cross
 SMI (HB. 24349). Coupe 1966: 5.

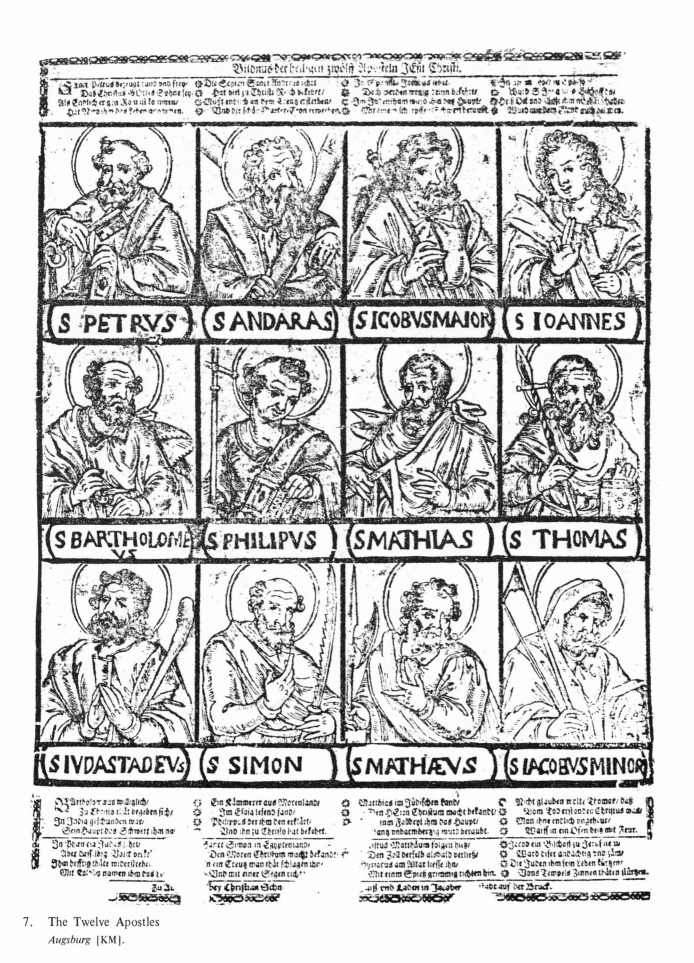

7. The Twelve Apostles
Augsburg [KM].

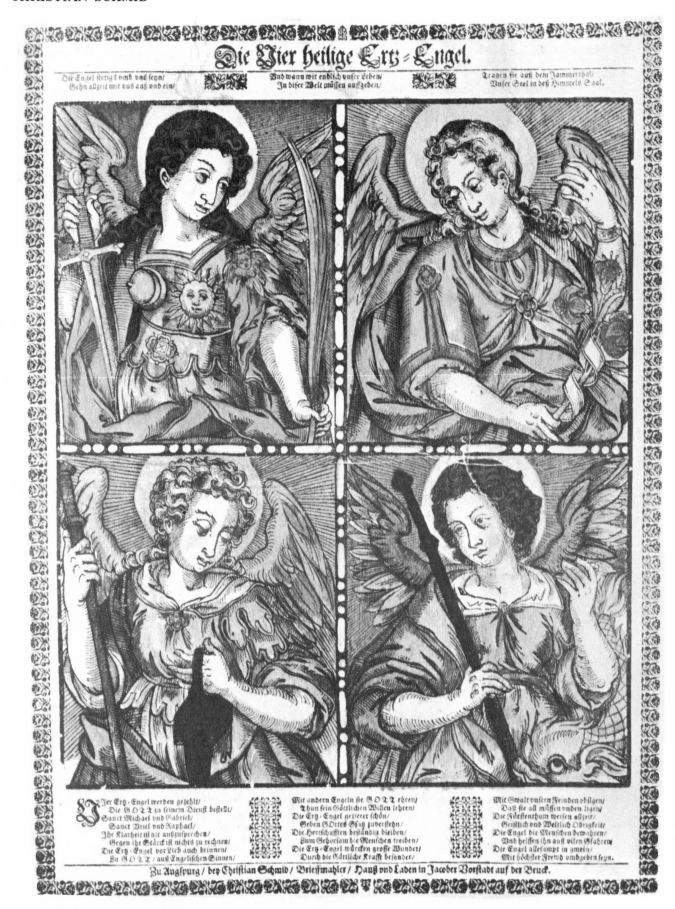

8. The Four Archangels , Michael, Gabriel, Uriel, and Raphael
 [380 x 230] *Nuremberg* [GM].

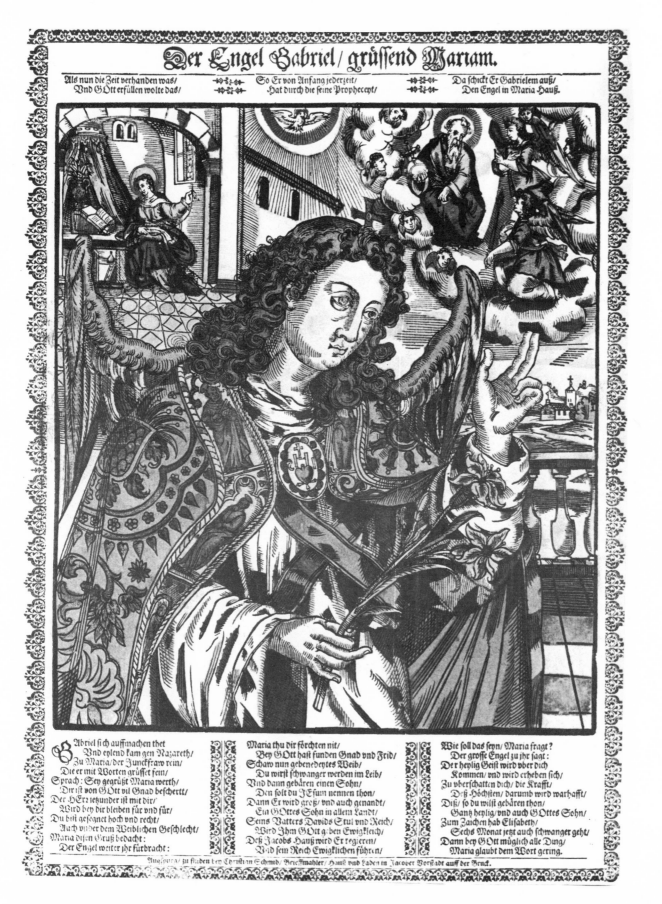

Der Engel Gabriel / grüssend Mariam.

Als nun die Zeit verhanden was/
Vnd GOtt erfüllen wolte das/

So Er von Anfang jederzeit/
Hat durch die seine Prophecept/

Da schickt Er Gabrielem auß/
Den Engel in Maria Hauß.

Gabriel sich auffmachen thet
Vnd eylend kam gen Nazareth/
Zu Maria/der Junckfraw rein/
Die er mit Worten grüsset fein/
Sprach: Sey gegrüßt Maria werth/
Dir ist von GOtt vil Gnad beschertt/
Der HErr jetzunder ist mit dir/
Wird bey dir bleiben für vnd für/
Du bist gesegnet hoch vnd recht/
Auch vnder dem Weiblichen Geschlecht/
Maria disen Gruß bedacht:
Der Engel weiter jhr fürbracht:

Maria thu dir förchten nit/
Bey GOtt hast funden Gnad vnd Frid/
Schaw nun gebenedeytes Weib/
Du wirst schwanger werden im Leib/
Vnd dann gebären einen Sohn/
Den solt du JEsum nennen thon/
Dann Er wird groß/ vnd auch genandt/
Ein GOttes Sohn in allem Landt/
Seins Vatters Davids Stul vnd Reich/
Wird Jhm GOtt geben Ewigkleich/
Deß Jacobs Hauß wird Er regieren/
Vnd sein Reich Ewigklichen führen/

Wie soll das seyn/ Maria fragt?
Der grosse Engel zu jhr sagt:
Der heylig Geist wird vber dich
Kommen/ vnd wird erheben sich/
Zu vberschatten dich/ die Krafft/
Deß Höchsten/ darumb wird warhafft/
Diß/ so du wilst gebären thon/
Gantz heylig/vnd auch GOttes Sohn/
Zum Zaichen hab Elisabeth/
Sechs Monat jetzt auch schwanger geht/
Dann bey GOtt müglich alle Ding/
Maria glaubt dem Wort gering.

Augspurg/ zu finden bey Christian Schmid/ Brieffmahler/ Hauß vnd Laden in Jacober Vorstadt auff der Bruck.

9. The Archangel Gabriel Greeting the Virgin
Luke 1:19. *Augsburg* [SB] (367a). Brückner 1969: 212.

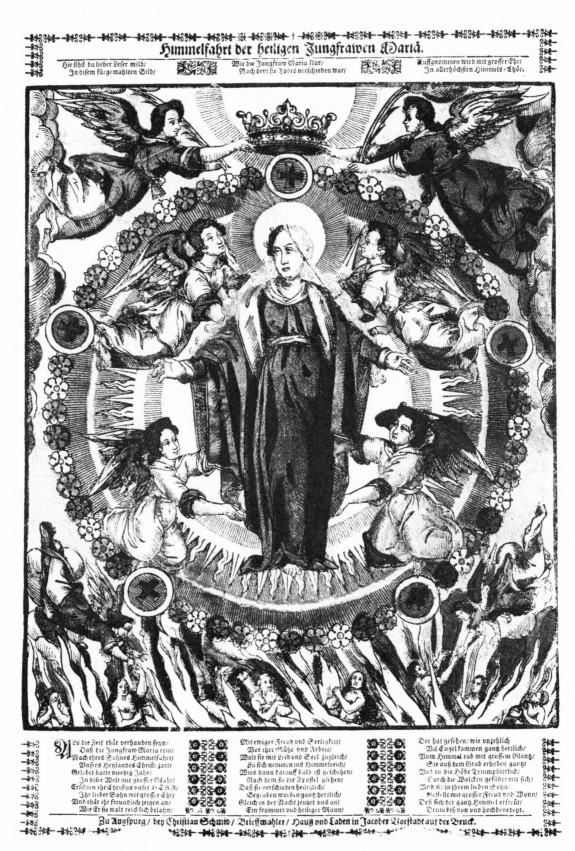

10. Ascension of the Virgin
 Nuremberg [GM] (HB. 24348).

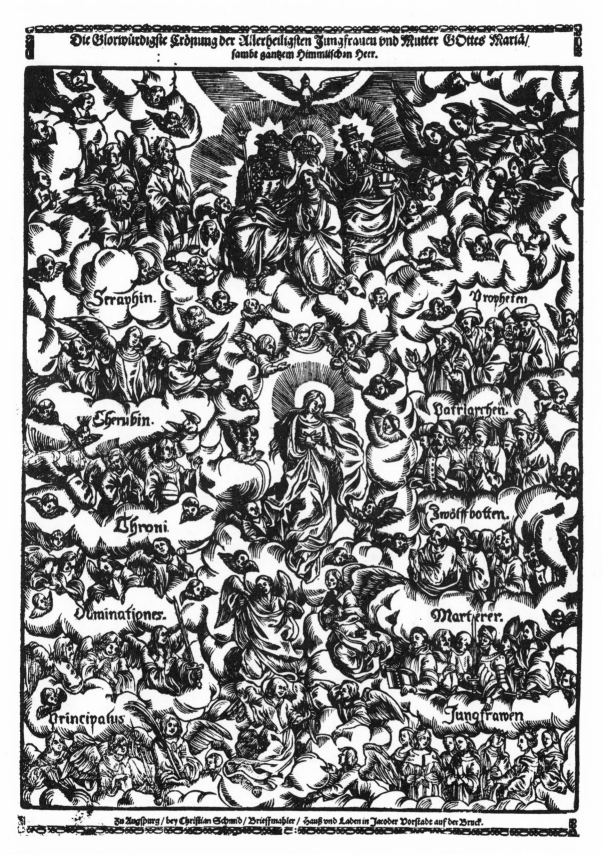

11. The Coronation of the Virgin and the Heavenly Legion
 [350 x 265] *Nuremberg* [GM] (HB. 24361).

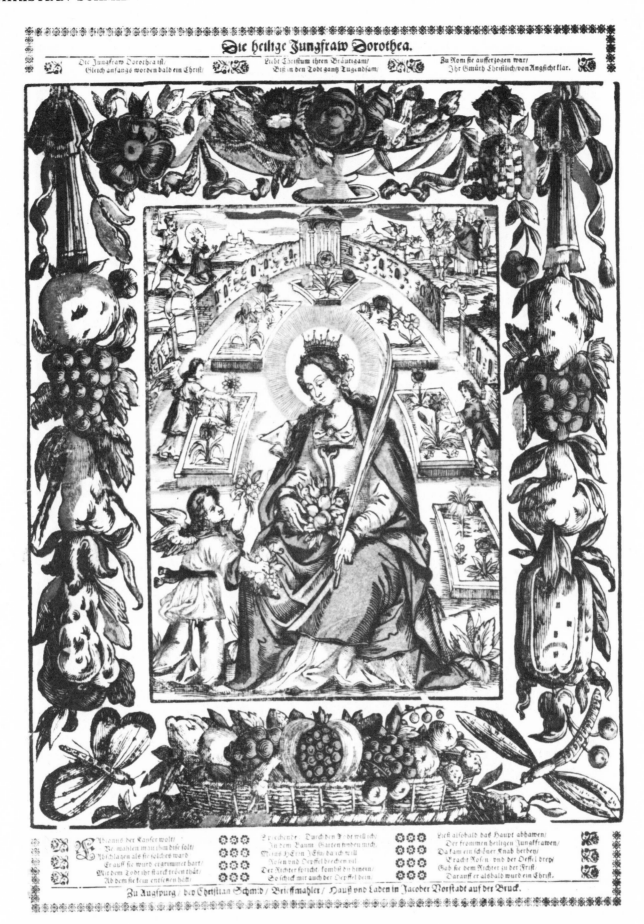

12. St. Dorothy

Nuremberg [GM] (HB. 24664). Coupe 1966: 145.

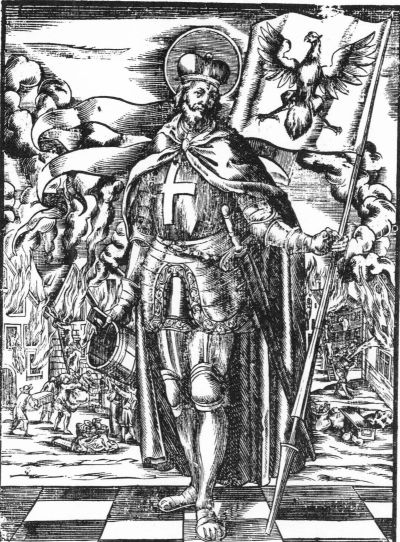

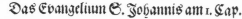

13. St. Florian

Cut by Johannes Isaac (q.v.). The saint was venerated as protector from fire. [374 x 295] *Augsburg* [KS] (G. 7727).

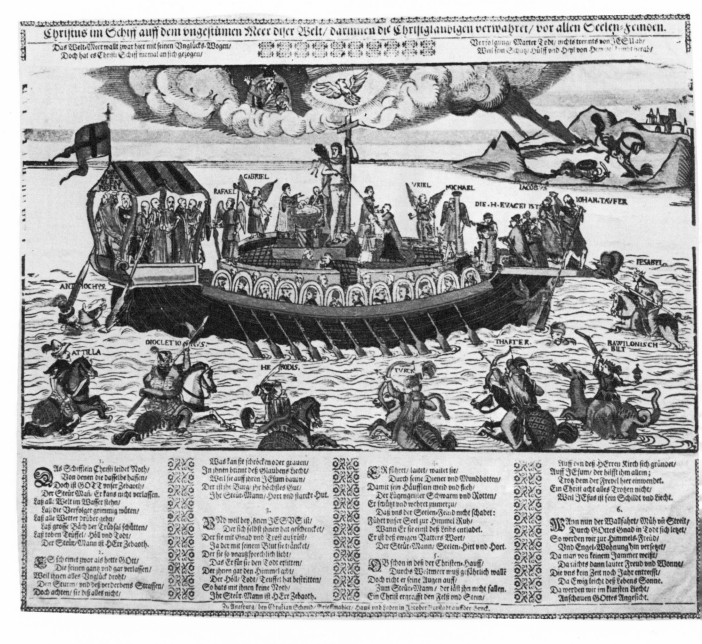

14. Christ Aboard Ship on the Rough Ocean of the World
 The woodcut is based on the one by Hans Weigel the Elder (cf. Strauss 1975: 1124).

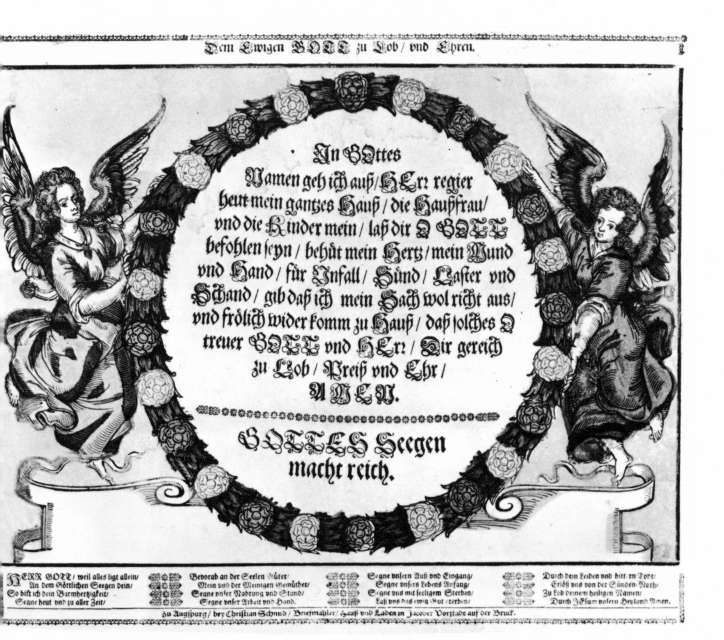

15. Blessing of the Home
Nuremberg [GM] (HB. 24351). Brückner (969: 212).

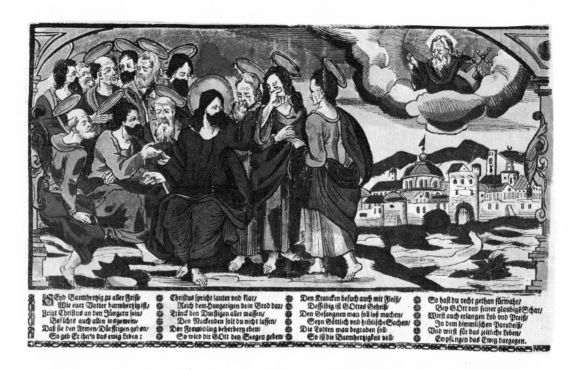

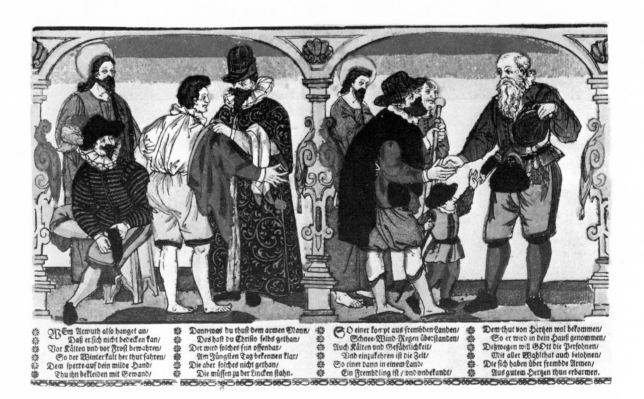

16. Seven Acts of Charity

Series of five sheets [each 180 x 305]. The sheets picture: Christ and the twelve apostles before Jerusalem; bread for the hungry; drink for the thirsty; clothing for the naked; lodging for strangers; care for the sick; freedom for prisoners; burial of the dead; the Last Judgment. *Berlin* [D] (292-10-296). Hasse 1965: 80; Bruckner 1969: 212.

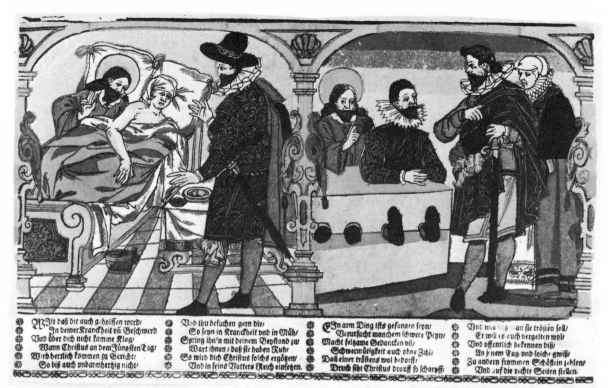

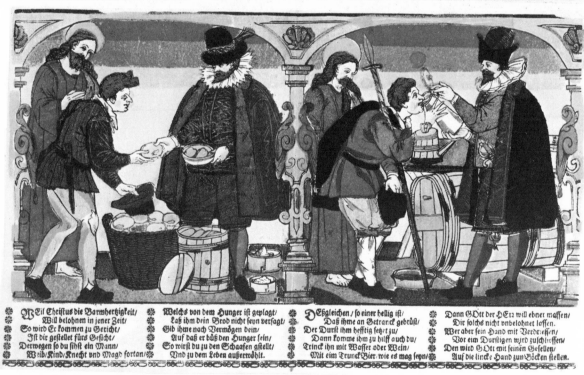

Seven Acts of Charity

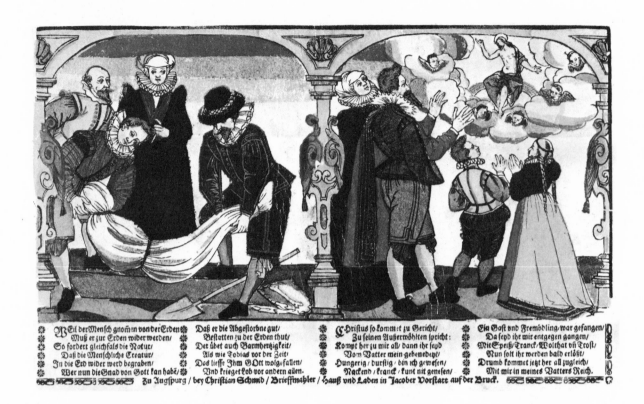

Seven Acts of Charity

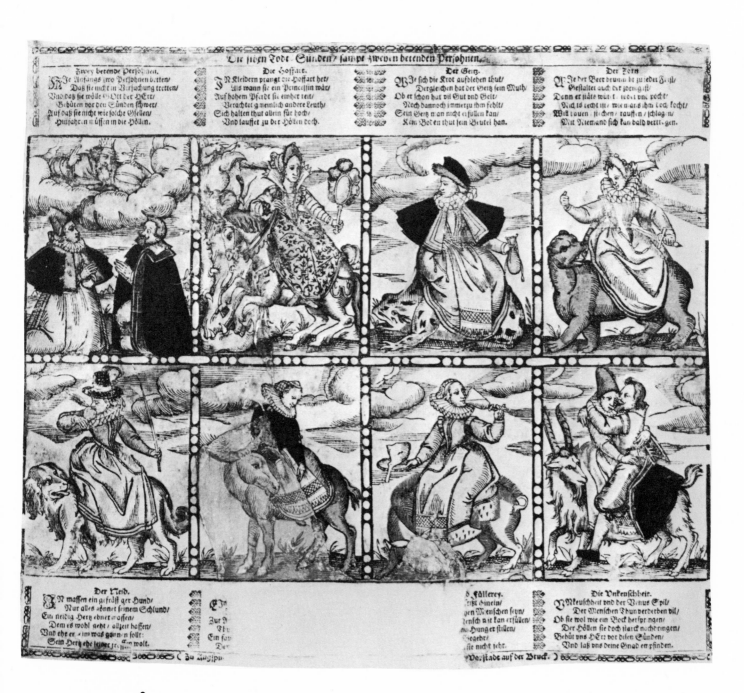

17. The Seven Deadly Sins
 On the upper left, two people in prayer to save them from temptation of vanity, greed, ire, (bottom row) envy, pride, gluttony, unchastity. *Augsburg* [KS].

18. A Peasant Dance Including a Bowling Alley

Printed from five blocks. *Linz*.

19. A Swabian Peasant Dance

Printed from five blocks [230 x 1480] *Linz*.

CHRISTIAN SCHMID

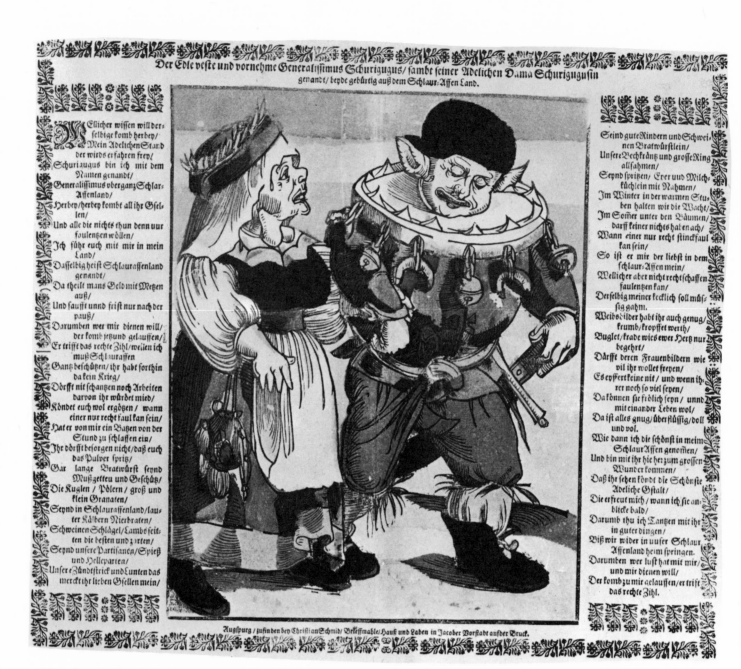

20. Satirical Sheet on the Nobility

The woodcut is based on the one by Leonhard Beck (G. 138). *Augsburg* [KS]

Der Goldſchmid. Die Jungfrau.

Ein Goldſchmid bin ich Jungfrau werth/ Eur Handwerck iſt Kunſtreicher Sinn/
Mein Handwerck wird gar hoch geehrt. Ein Goldſchmids Tochter ich auch bin.

Jch hab für andern Geſellen/
 Mein Handwerck alſo lernen wöllen/
Daß ich für andern werd gepreiſt/
Drumb bin ich herumb weit gereiſt/
Kunſtreicher Arbeit vil gemacht/
Vnd mein Sach alſo weit gebracht/
Daß ich zu Hauß mich ſetzen wolt/
Noch eins ich gleichwol haben ſolt/
Ein ſchöne Jungfrau/ die in Ruh/
 Ihr Zeit bey mir wolt bringen zu/
Gefiel euch ſolches Jungfrau mein/
 So ſollet ihr mein eigen ſeyn.

Ab eurem Handwerck ich vorab/
 Ein ſonders Wolgefallen hab/
Dann es iſt Kunſtreich vnd Subtil/
Mit dem iſt Gelts zu gwinnen vil/
Euch doch Kunſtreicher Jüngeling/
Möcht ſeyn mein Heyrath=Gut zu gring/
Dann mancher Geſell jetzund thut/
Nur heurathen nach groſſem Gut/
Sonſt wolt ichs euch abſchlagen nicht/
 Vnd euch in allweg ſeyn verpflicht/
Im treuen hauſen auch alſo/
 Daß ihr deß ſolt werden fro.

Zu Augſpurg/ bey Chriſtian Schmid/ Briefmahler/ Hauß vnd Laden in Jacober Vorſtadt/ auf der Bruck.

22. The Courtship of the Goldsmith

Cut by Johannes Isaac (q.v.). [359 x 240] *Augsburg* [KS] (G. 8079). Bruckner 1969:212.

Mattheus Schmid

Active in Augsburg, circa 1653-1680

A native of Altenhaus, Mattheus Schmid moved to Augsburg after his marriage in 1653. His home and store was in the Augsburg suburb, Jacober Vorstadt, in Sachsengässlein on Barfüsser Bridge. Some of the woodblocks used for his broadsheets were cut by Johannes Isaac (q.v.). Mattheus Schmid, who referred to himself as *Briefmaler,* died in 1697, but apparently his shop was taken over several years before his death by his son (?) Christian Schmid (q.v.). Schmid's name appears in Augsburg records in 1664 (complaint by a father concerning brutality against a pupil) and 1668 (concerning a guild controversy).[1]

1.	-	Christ on the Cross with the Instruments of His Martyrdom
2.	-	Crucifixion Altarpiece
3.	-	St. Kümmernuss
4.	-	The Infant Christ as Salvator Mundi
5.	-	The Virgin and the Sleeping Infant Christ
6.	-	Christ on the Cross and the Twelve Apostles
7.	-	The Virgin in the Rose Garden
8.	-	The Holy Virgin of Bogemberg
9.	-	The Virgin as Mater Gaudiosa and Mater Dolorosa
10.	1680	The Sermon of P. Marcus of Avignon

1. Augsburg *Briefmalerakten* (per kind communication of Wolfgang Seitz, Augsburg).
- Hämmerle 1928: 14.
- Coupe 1966: 204.
- Brückner 1969: 212.

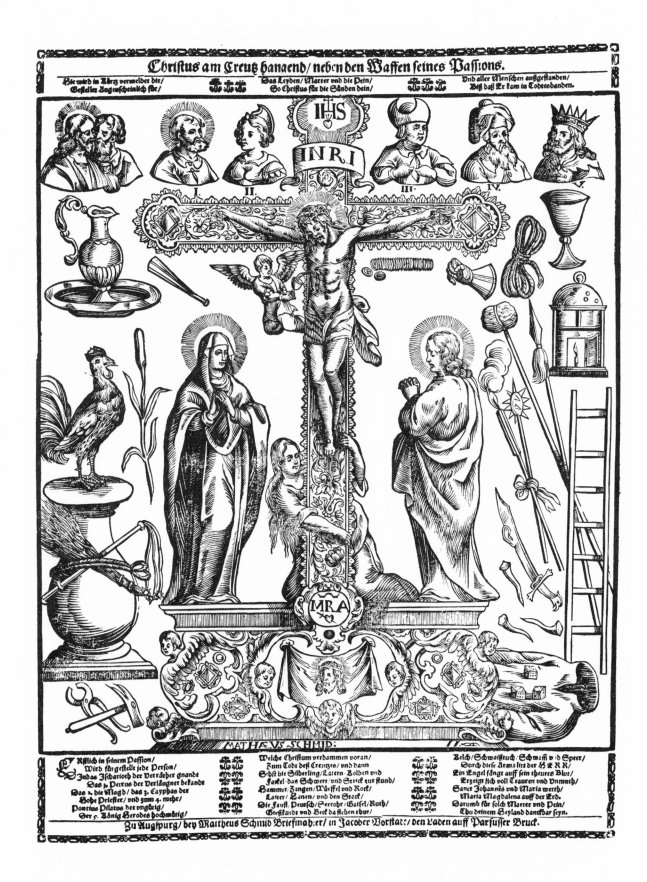

1. Christ on the Cross with the Instruments of His Martyrdom
 Cut by Johannes Isaac (q.v.; cf. Abraham Bach, no. 11). [295 x 390] *Nuremberg* [GM] (HB. 18622). Coupe 1966: 43.

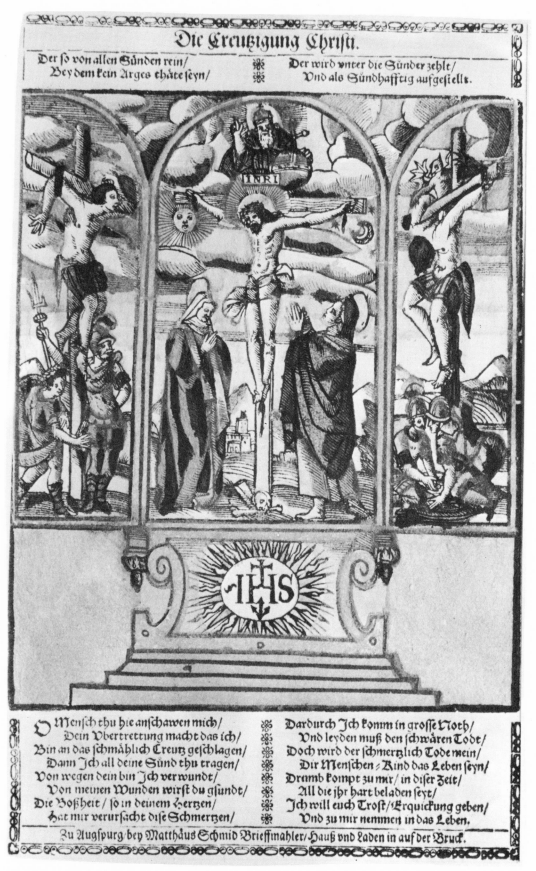

Die Creutzigung Christi.

Der so von allen Sünden rein/ ❋ Der wird vnter die Sünder zehlt/
Bey dem kein Arges thäte seyn/ ❋ Vnd als Sündhafftig auffgestellt.

O Mensch thu hie anschawen mich/ ❋ Dardurch Jch komm in grosse Noth/
Dein Vbertrettung macht das ich/ ❋ Vnd leyden muß den schwären Todt/
Bin an das schmählich Creutz geschlagen/ ❋ Doch wird der schmertzlich Tode mein/
Dann Jch all deine Sünd thu tragen/ ❋ Dir Menschen-Kind das Leben seyn/
Von wegen dein bin Jch verwundt/ ❋ Drumb kompt zu mir/ in diser Zeit/
Von meinen Wunden wirst du gsundt/ ❋ All die ihr hart beladen seyt/
Die Boßheit/ so in deinem Hertzen/ ❋ Jch will euch Trost/Erquickung geben/
Hat mir verursacht dise Schmertzen/ ❋ Vnd zu mir nemmen in das Leben.

Zu Augspurg/bey Matthäus Schmid Brieffmahler/Hauß vnd Laden in auf der Bruck.

2. Crucifixion Altarpiece
 Augsburg [SB].

537

3. St. Kümmernuss

St. Kummernuss was the daughter of a Portuguese king. As a Christian she was put into prison by a mighty king who wished to marry her. Christ heeded her request to grow a beard, but she was martyred nevertheless. Holländer 1921: 133.

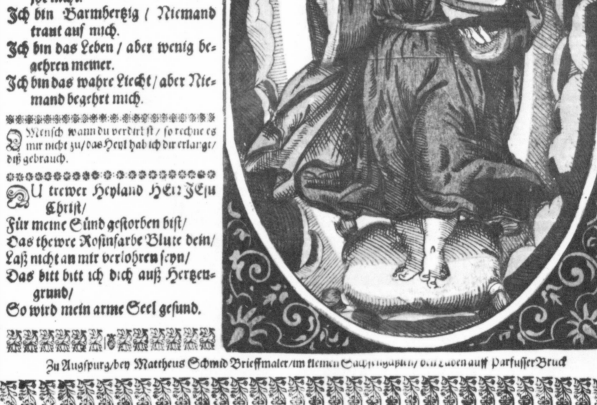

Klag Jesu Christi / über die vndanckbare Welt.

Jerusalem / Jerusalem / wie offt hab ich deine Kinder bei samblen wollen / wie ein Henn ihre Jungen vnter ihre Flügel versamlet / aber du hast nicht gewollt.

Ich bin Schön / Niemand liebet mich.

Ich bin Edel / Niemand dienet mir.

Ich bin Reich / Niemand begehrt etwas von mir.

Ich bin Allmächtig / Niemand forcht mich.

Ich bin Ewig / aber wenig besuchen mich.

Ich bin Verständig / Wer begehrt meines Raths.

Ich bin der Weeg / wenig gehen darauff.

Ich bin die Warheit / Warum glaubt ihr nicht.

Ich bin Barmhertzig / Niemand traut auf mich.

Ich bin das Leben / aber wenig begehren meiner.

Ich bin das wahre Liecht / aber Niemand begehrt mich.

Mensch wann du verdirbst / so rechne es mir nicht zu / das Heyl hab ich dir erlangt / diß gebrauch.

U trewer Heyland Herr Jesu Christ /

Für meine Sünd gestorben bist /

Das thewre Rosinfarbe Blute dein /

Laß nicht an mir verlohren seyn /

Das bitt bitt ich dich auß Hertzengrund /

So wird mein arme Seel gesund.

Zu Augspurg / bey Mattheus Schmid Brieffmaler / im kleinen Sachsengäßlein / on zwen auff Parfusser Bruck

4. The Infant Christ as Salvator Mundi Lamenting the Ungrateful World
 Nuremberg [GM] (HB. 18640). Coupe 1966: 238.

MATTHEUS SCHMID

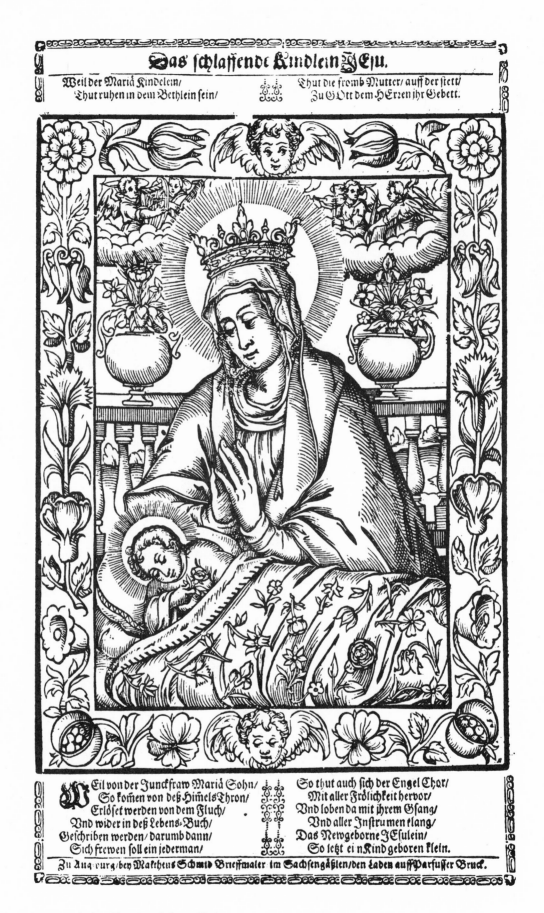

5. The Virgin and the Sleeping Infant Christ

 Augsburg [KS].

540

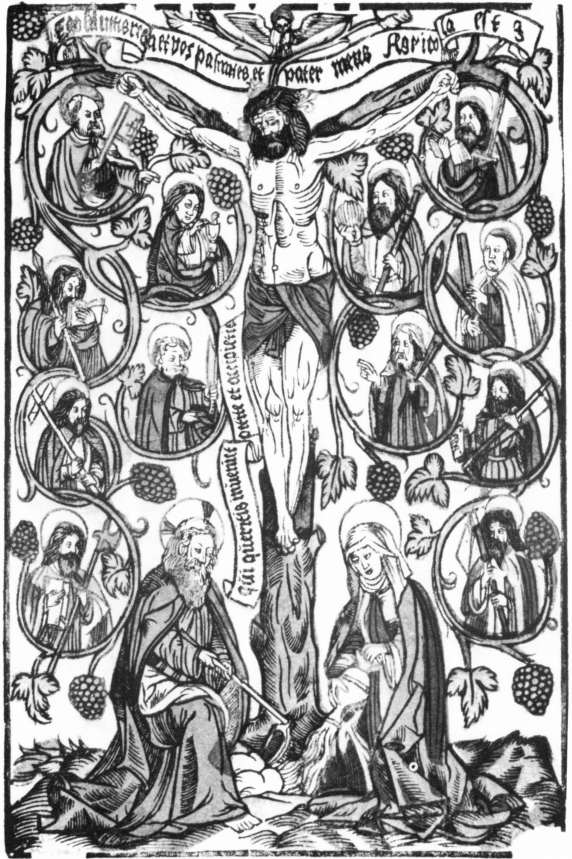

6. Christ and the Twelve Apostles
Nuremberg [GM] (HB. 24489).

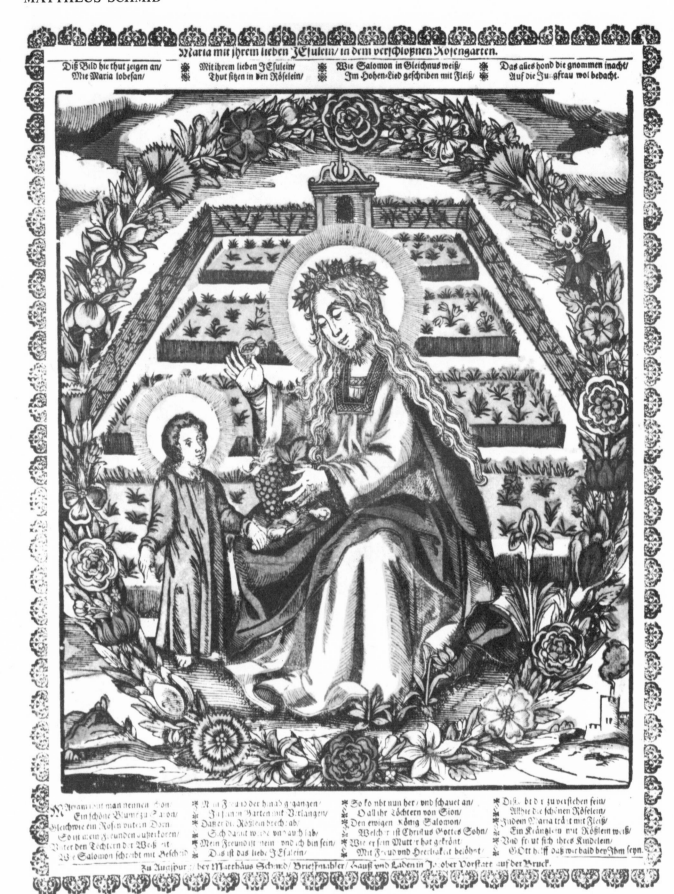

7. The Virgin in the Rose Garden
 Canticle 4: 12. *Nuremberg* [GM] (HB. 24665).

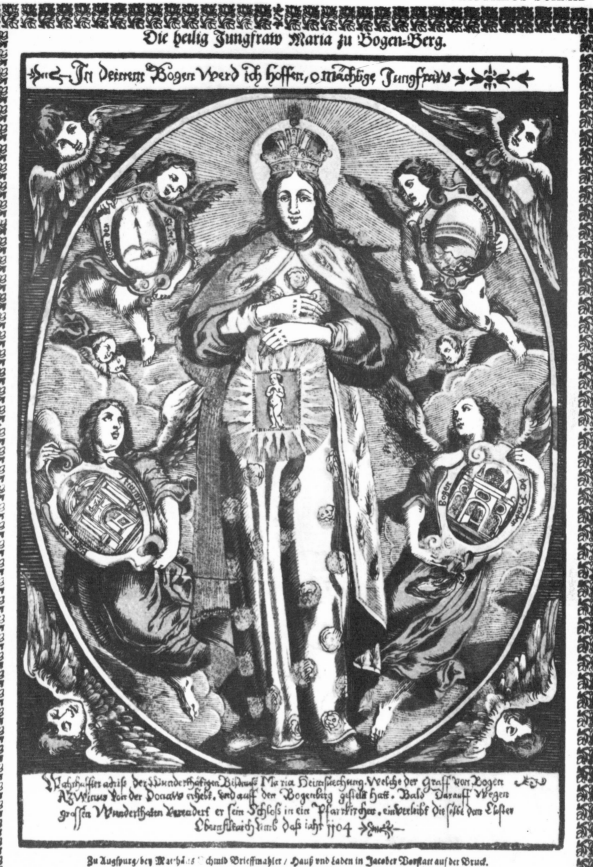

Die heilig Jungfraw Maria zu Bogen-Berg.

In deinem Bogen werd ich hoffen, o mächtige Jungfraw

8. The Holy Virgin of Bogenberg

On account of the miracles attributed to a figure of the Virgin, placed on Bogenberg mountain, the Count of Bogenberg, in A.D. 1104, converted his palace into a church. *Nuremberg* [GM] (HB. 2449l).

Zu Augspurg/ bey Matthäus Schmid / Brieffmahler / Hauß vnd Laden in Jacober Vorstatt auf der Bruck.

9. The Virgin as Mater Gaudiosa and Mater Dolorosa
 [300 x 376] *Augsburg* [KS] (G. 9394).

Die letste Predigt

Deß Wohl Ehrwürdigen P. MARCI von Aviano/

Capuciner Predigers / welche er den 18. Nov. Nachmittag zwischen 2. und 3. Uhr / von dem Er-
cker der Hochfürstl. Pfaltz / auf dem so genandten Fron-Hof / zu vil tausend gegenwärtigen Personen gehalten / treu-
lich in die Teutsche Sprach gesetzet / von einem so Persönlich gegenwärtig gewesen / und die Italiänische / theils
Lateinische Wort / mit möglichstem Fleiß aufgenommen.

A.R.P. MARCVS VON AVIANO Capuciner
Ordens Prediger seines Alters 48 Im Orden 12
Ao 1680

Ich rede das letste mal zu Euch allerliebste Zuhörer in JEsu Christo / höre an mein gebe-deptes Volck diser werthen Stadt / meine Wort. Ach lieber GOtt! Ach lieber GOtt! Haltet seine Gebott / und nehmet zu Hertzen das Heyl ewrer Seelen. Ach wolte GOtt! ich könd verständlich in ewrer Mutter-Sprach reden / nun aber / so rede ich euch zu Hertzen / wie ich kan / von gantzem Hertzen / GOtt im Himmel weiß · Ihr solt nit ansehen wer ich bin / sondern allein das / was ich euch sag: Ich bin ein armseeliger Mensch / ein armer Mann / und der elendste Sünder diser Welt / ein armes unwürdiges Instrument GOttes / der Werckzeug ist für sich selbsten nichts / sondern der Meister / der es brauchet / und zuvorderist GOtt der höchste Meister. Ach mein gebenedeytes Volck / liebet GOtt / liebet GOtt / Er ist das höchste Gut / und will uns alle seelig haben. Haltet seine Gebott in seiner heiligen Kirchen / und uralten Catholischen Religion / erzürnet Ihn nit durch die Todsünd / das ist das höchste Ubel. Ach liebstes Volck! beleydiget Ihn nit / traget Sorg für ewre Seel / wir seynd sterbliche Menschen / aber wenig Jahr / werden wir dises zeitliche Leben verlassen / und in die Ewigkeit eingehen. O ...

Ewigkeit / O Ewigkeit der Glorn / oder ach der Peinen. Mein Mensch / du hast zwey Augen / so du eines verlierest / so hast du noch das ander; du hast zwey Händ / so dir eine wird abgehawen / so hast du doch die andere / du hast zwey Füß / so du einen verlierest / so bleibt dir doch der ander / Aber ach! du hast ein einige Seel / ach! wann dise einmal verlohren ist / so ist die Ewigkeit verlohren. Ach! dises betrachte / dises behertzige mein Mensch! Ich schrey dir dises von Hertzen / zu Hertzen / erzürne GOTT nicht / liebe Ihn / und wann du Ihn erzürnet hast / durch deine vilfältige schwere Sünden / so bitt Ihn umb Verzeyhung. O GOTT! O GOTT! O mein GOTT! verzeih mir / ich bitt / ich bitt / von gantzem Hertzen / ich will dich nimmer beleidigen / ich glaub / ich glaub / ich hab Zuversicht zu deiner unendlichen Barmhertzigkeit / ich bitte durch das Blut deines Sohns / verzeihe mir / verzeihe mir O Vatter der Barmhertzigkeit / nimmermehr will ich dich beleidigen. Nun wend ich mich auch zu euch / ob ihr mir auch ewrer Seel nach / umb JEsu Christi willen / geliebte Hertzen / die ihr zwar von der alten Catholischen Religion / ewrer lieben Vor-Eltern in diser Stadt abgetretten / ...

10. The Sermon of P. Marcus of Avignon in Augsburg, 18 November 1680
The sermon was delivered in Italian and simultaneously translated into German in the presence of thousands of listeners, including many handicapped and crippled. Cf. Elias Wellhofer, no. 7. *Nuremberg* [GM] (HB. 24640).

Friedrich Wilhelm Schmuck

Active in Strassburg 1681-1701

A native of Gemar (born circa 1645), Schmuck became a book dealer in Strassburg after his marriage to Barbara Bilger, 11 June 1675. In 1680, he purchased the house Pergamenterstrasse 2, where he established a press during the following year. He was the official printer of the bishopric. After his death 19 January 1701, the establishment was continued by his son Friedrich.

1. - The Astronomical Clock in Strassburg Cathedral

- Benzing 1963: 427.
- Thieme-Becker 30: 179.

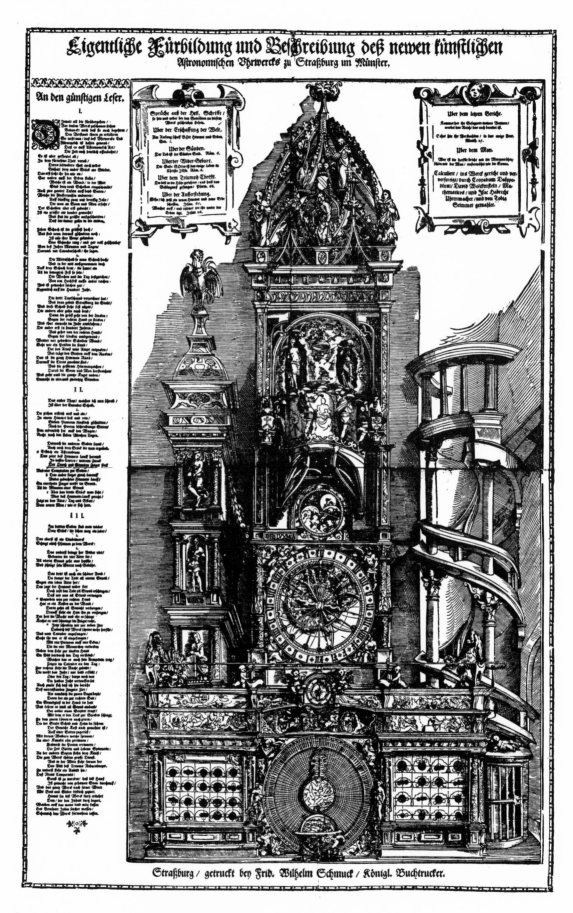

1. The Astronomical Clock in Strassburg Cathedral.

Reprint of the sheet issued by Bernhard Jobin in 1674; woodcut by Tobias Stimmer. See Strauss 1975; 1007 [560 x 360] *London* [BM] (1877-10-13-1023).

Bartholomaeus Schnell the Elder

Active in Hohenems, circa 1616 (?)-1650 (?)

The printer Bartholomaeus Schnell was born in Rorschach. The earliest of his many publications, printed in his shop at Hohenems, is dated 1616.

1. 1622 Three Eagles Shot in March 1622 and What They Stand For
2. 1647 Apparition in the Sky Seen at the Hague

- Weller 1862: (Annalen I. 280, 460; 1864: II. 199, 392, 155.41, 539-40).
- Benzing 1963: 198, 368.
- Brednich 1975, plate 101.

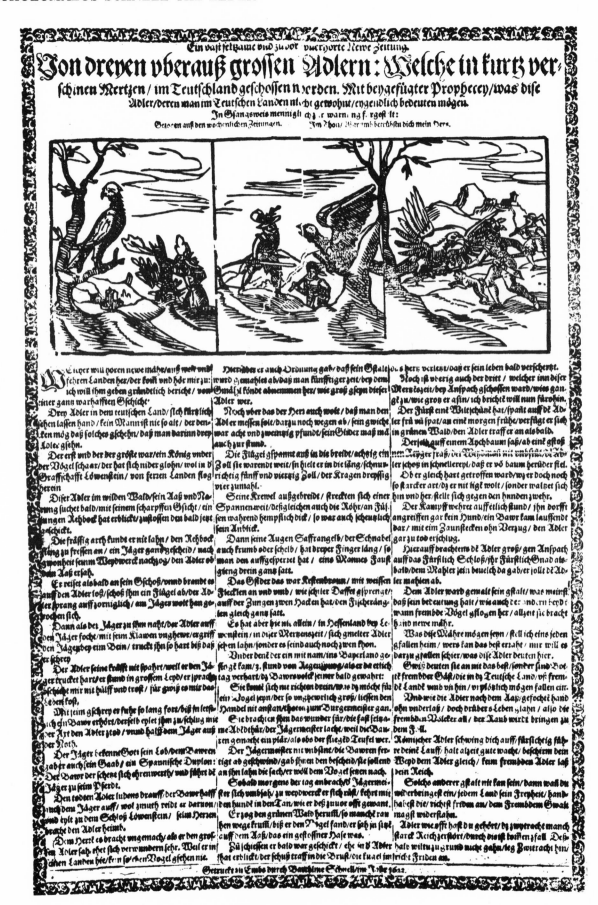

1. Three Eagles Shot Down in March 1622 and What They Stand For

The verses praise the freedom of eagles and warn of discord among men. *Nuremberg* [GM] (HB. 13772).

2. Apparition in the Sky Seen at the Hague 31 May 1647 and Another One at the City of Wilisaw
 Munich [SB] (Einbl. II. 20). Brednich 1975, pl. 101.

Johann Schönfeld

Active in Amberg 1603-1620

A native of Füllenstein in Upper Silesia, Schönfeld came to Amberg to work in Michael Forster's printshop. He applied to the authorities for permission to operate his own press in 1598, but it was granted to him only 5 May 1601 when he became a citizen of Amberg.

1. **1604** Monstrance of Gnadenberg Convent (Drugulin 1867: 1104)

- Drugulin 1867, no. 1104.
- Weller 1868, no. 108.
- Halle 1929, 798, 812 (pamphlets).
- Benzing 1963: 7.

Johann Jacob Schönigk

Active in Augsburg 1680-1694

Johann Jacob Schönigk continued the family enterprise begun by Valentin Schönigk (1572-1613 q.v.), operated by his son Johann Ulrich Schönigk (1613-1655?), and then by Johann Schönigk (1667?-1680). Johann Jacob was born in 1657 and married a daughter of the Augsburg printer Andreas Erfurt.[1]

1. 1680 Ballet (Weller 1864: 450)
2. 1681 Comet Seen above Augsburg
3. 1694 Prayer for the New Year (Weller 1866: 250)

1. Benzing 1963: 19, 20, 22.
- Weller 1866: 250.

Erneuerter und zu einem Jährlichen Memorial vorgestellter

Cometen-Zeiger/

Ausgebrochen und fürgerucket an der gerechten

Göttlichen Zorn-Uhr/

Welchen/der zu straffen gereitzete Gott/uns zu Augsburg/und anderen Orten/den $\frac{26}{16}$ Decembris, deß 1680. Jahrs/
biß in den Februarium 1681. hat sehen lassen.

Anjezo gegen dem Neuen 1682. Jahr/in gegenwertigem Emblematischen Ziffer-Blat/zu einer Gedächtnis und
heilsamen Erinnerung/entworffen und aufgesetzet.

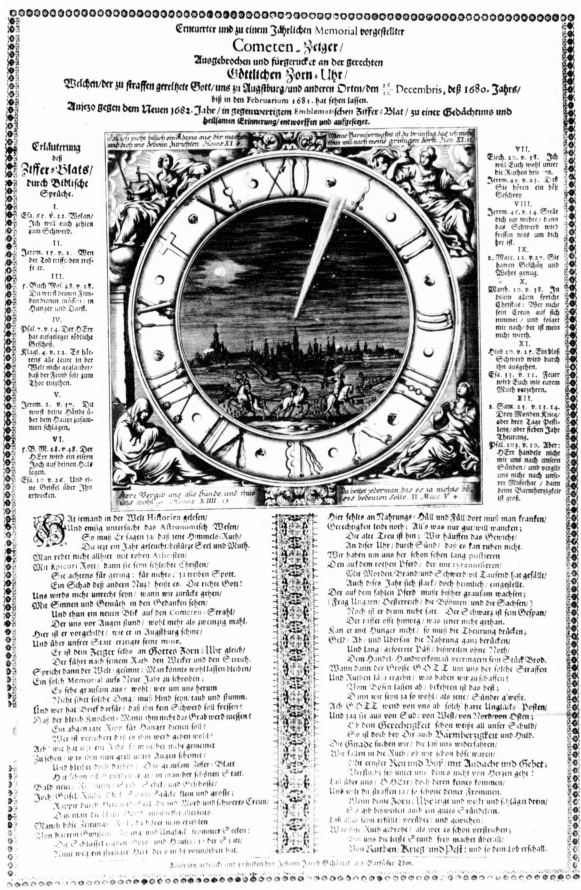

2. Comet Seen Above Augsburg During December 1680 Until February 1681

Woodcut border with etched image. Printed in 1682. *Augsburg.* [SB]. Weller 1864: 718.

Valentin Schönigk

Active in Augsburg 1572-1614

Valentin Schönigk's principal activity occured before the year 1600.[1] We have been able to locate only a single broadsheet issued by him after that date. In the Augsburg library are numerous pamphlets, issued by Schönigk from 1578 to 1614. In Augsburg records he is mentioned from 1578 to 1613.[2]

1. 1605 The Last Judgment
2. - Socrates and Women

1. For his publications before 1600, see Strauss 1975: 925.
2. Augsburg *Briefmalerakten* (per kind communication of Wolfgang Seitz, Augsburg).
- Weller 1862a, no. 355 (*Der grosse Fresser*); no. 356 (*Lied von dem Haushalten*); no. 357 (*So wünscht ich ihr eine gute Zeit*); no. 359 (*Zwey kurtzweilige Lieder*). (All undated.)
- Weller 1866: 245.
- Drugulin 1867: 1007.
- Weller 1868: 109.
- Maltzahn 1875: 318, no. 798; 319, no. 801 (*Vom Christkind*, 1605; 8 pp.).
- Dresler 1928: 69.
- Benzing 1963: 19.
- Coupe 1966: 15.

Christliche Betrachtung/ vom letzten Tage deß zukünfftigen

Jüngsten Gerichts vber das Menschliche geschlecht/welches sie wegen jhres zeitlichen Lebens empfahen/ vnd zu ewiger Frewdt oder Verdamnuß/ohn weytere vmbstend oder ausred/ verurtheilt vnd gericht werden.

Durch Matheum Frerhofer.

Der Durchleuchtigen/Hochgebornen/Fürstin vnd Frawen/Frawen Maria/Marggrävin zu Brandenburg/ Hertzogin in Preussen/ Meiner gnedigen Fürstin vnd Frawen.

[Broadside in German Fraktur type, three columns of devotional verse surrounding a woodcut of the Last Judgment.]

Gedruckt zu Augspurg/ durch
Valentin Schonigk.
1605.

1. The Last Judgment, 1605
 Erlangen (2.5). Weller 1868: 109; Strauss 1975: 932.

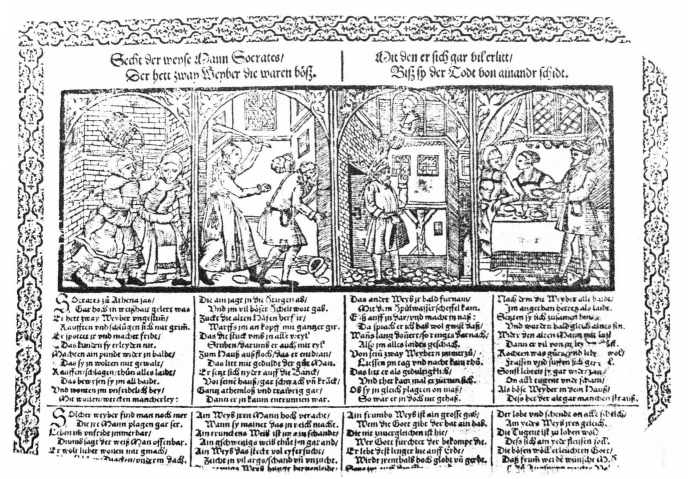

2. Socrates and Women
 Augsburg [SB].

Johann Schubert (Schubart)

Active in Neiss 1622-1649

Numerous publications are recorded by Johann Schubert, printer in Neiss, but we have been able to locate only a single broadsheet bearing his imprint.

1. 1653 A Heinous Murder, Holy Thursday, 1652

- De Bakker-Sommervogel 1890: 1: 278 (dated 1622).
- Deutscher Gesamtkatalog 1930-39: 3: 8448, 3479, 8496; 7: 9408-9; 10: 7180.
- Benzing 1963: 321 (knows of no publication after 1649).
- Brednich 1975: plate 121.

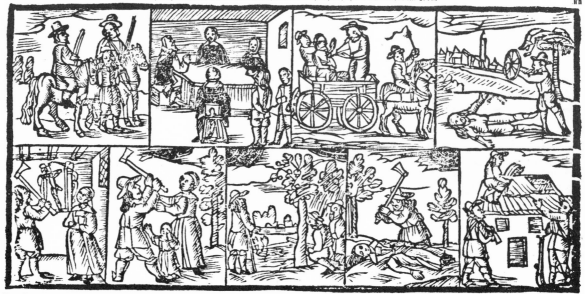

1. A Heinous Murder on Holy Ghutsday, 1652

Georg Strange killed his pregnant wife and his three-year-old son, and then proceeded to marry for the third time in another village. After the discovery of the murder, Strange was hanged 7 May 1652. Printed in 1653. *Bamberg* (VI.G.111).

Johann Schultes

Active in Augsburg, circa 1612-1667

Johann Schultes, the son of Hans Schultes the Elder,[1] was born 5 February 1583. He is not to be confused with Johann Schultes the Younger who referred to himself as *Dockenmacher*.[2] Hans Schultes the Elder, who died in 1618, referred to himself as *Briefmaler* and form-cutter. His address was *Under dem Eyssenberg*. Johann Schultes however, referred to himself as printer, although in the list of Augsburg artisans of 1648, he is called printer and *Briefmaler*.[3] Johann Schultes' address was *neben der newen Metz* [near the new butcher]. His first marriage was to Barbara Schneider (1 October 1623); his second wife was Rosina Ainkhäsin, whom he married 2 January 1650. Several of Johann Schultes' broadsheets are decorated with etchings by Dominic Custos (d. 1612) and Custos' son Raphael (d. 1651).[4] Schultes passed away in 1667. His heirs continued to publish until 1682. See Jacob Koppmayer.

1. 1612 Emperor Rudolph II Lying in State (Thieme-Becker 30: 325)
2. 1613 Capture and Execution of Ulrich Oettinger
3. 1623 Lament for Siget (Weller 1862a: 428: 1070; 1866: 246; formerly in Kantonalbibliothek Frauenfeld)
4. 1637 Calendar
5. 1665 Lament for the Comet of 1664
6. - Portrait of Martin Luther
7. - Dance of Death (with woodcuts by Marx Anton Hannas, q.v.)
8. - The Story of the Egyptian Joseph (4 sheets, Thieme-Becker 30: 325)
9. 1667 Weber, Elegy for J. C. Göbel (Weller 1866: 246)

1. For Hans Schultes the Elder, see Strauss 1975: 937.
2. See Strauss 1975: 965.
3. Stadtarchiv Augsburg, *Briefmalerakten,* 1648, fol. 34.
4. Thieme-Becker 8: 219-20. One of these is dated 1629 (*Christliche Erinnerung. . . . wie offt Gott mit der Pest die Stadt Augsburg habe heimgesucht.* Erlangen Universitätsbibliothek, Flugbl. 2, 4a.
- Weller 1862a: 428: 1070
- Weller 1866: 246.
- Maltzahn 1875: 318, no. 798 (Calvary, 16 pp.) 328, no. 857 (Capture of the City of Heidelberg, 1622, 8 pp.).
- Becker 1904: 155.
- Thieme-Becker 40: 325.
- Hämmerle 1928: 8, 14.
- Halle 1929: 747 (Emperor Matthias' Entry into Regensburg, 1614; 12 pp.).
- Spamer 1930: 114, 209, 215.
- Fischer 1936: 57-58.
- Benzing 1963: 21.
- Coupe 1966: 15, 1967, plate 12 (Dialogue of Soul and Body, 1612, engraved by Dominic Custos); plate 13 (Mirror of Life, engraved by Dominic Custos, 1612).
- Brückner 1969: 212.
- Nuremberg [SB] (2622): Elias Ettlinger, *Ludicium Astrologium,* 1618; 6 pp.

Oder Erzehlung/ waß maſſen Vlrich Oettinger von Ellingen/ ſeiner vielfältigen mißhandlung halber/ zu Heidenheim auff dem Hanenkam in gefäncklicher hafft gebracht/ vnd wie er ſeiner auſſag nach/ den 2. Tag Martÿ Alten Calenders/ in dem 1612. Jahr verurtheilt/ vnd vom Leben zum Todt hingericht worden.

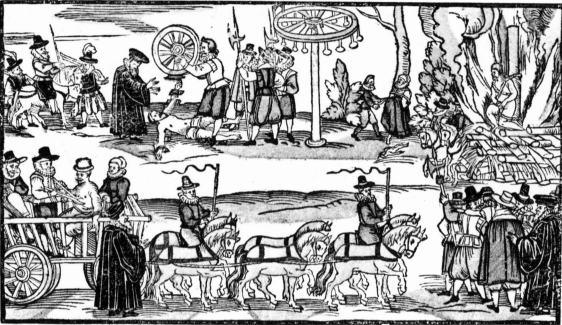

Demnach Vlrich Oettinger von Ellingen/ ſonſt Sew Vlle genandt/ etliche Jahr hero/ viel Diebſtall/ Rauberey/ vnd erſchröckliche Mordt begangen/ auch etliche Häuſer vnd Städel abgebrandt/ iſt er endlich ergriffen/ vñ zu Heidenheim auff dem Hanckkam/ in geſencklicher verhafft gebracht worden/ da er an güttlicher vnd Peinlicher Frag außgeſagt/ vnd bekant wie volgt.

Erſtlich das er hin vñ wider/ bey Tage vnd Nachts zeit viel Diebſtal begangé/ alles was er angetroffen/ als Eiſenwerck/ Zingeſchir/ Kleider/ Tuch/ Schmaltz/ Geträide/ Meel/ Schaff/ Kälber/ Hennen Anten vnd Gänß/ heimlicher weiß geſtolen habe/ wie er dan bey Heideck in 50. Gänß gefangen/ die verkaufft vnd theils Eſſen helffen.

Bey diſem habe ers aber nit erwinden laſſen/ dann er auch die Leut/ offentlich auff den Straſſen geplündert/ wie er dann eines Bawren Tochter/ ſo von einer Hochzeit gangen/ alle jhre Kleider abgezogen/ vnd ſie alſo entblöſt fortgeſchickt/ mehr zwiſchen Hambach vnd Roth einen Kramer angetroffen/ Blutt oder Geldt begerendt/ als er aber 6. Gulden guttwillig her geben/ haben ſy jhn fort paſſiren laſſen/ deßgleichen hinder Nürmberg einem Reßträger/ 5. Gulden/ vnd einem Metzger Jungen auch etlichs Geldt abgeraubt.

Sie ſeindt aber von ſolichem Plündern vnd Rauben/ noch nicht erſettiget geweſen/ ſonder auch weiter geſchritten vnd zu Morden angefangen/ wie ſy dann zu vnderſchiedlichen mahlen/ Vier Reßträger einen beym Stein/ die andere zwiſché Schwabach vnd Nürnberg/ deren jeder bey 8. in 10. Gulden bey ſich gehabt/ Jämmerlich Ermordtet/ auff welcher Straſſen er auch einen Bawrt Erſchlagen helffen/ dem er bey 50. Gulden abgenommen.

Deßgleichen hab er mit ſeinen geſellen/ ſelbiger Orten/ einen wol bekleideten Schneider Geſellen/ ein Doppel Sammetes Kleidt/ abgezogen/ bey 8. Gulden Geldt abgeraubt/ den Geſellen Erſchlagen vnd ligen laſſen/ mehr einen Baursman ſelbiger Orten vmgebracht/ vnd jhme 20. Gulden abgenommen.

In dem Nürmberger Waldt haben er vnd ſeine Geſellen/ einen Kramer mit 13. einen Bawren Jungen mit 8. wie auch einen Kramer/ mit 30. Gulden Erſchlagé/ deßgleichen auch einé Fuhrman/ ſo Güter nach Nürmberg geführt angelauffen/ Geldt oder Blutt begert/ denſelben vbel abgeſchmiert/ zu Boden geſchlagen/ jhme 30. Gulden abgenommen/ ligen laſſen vnd daruon gelauffen/ auch ſonſt einen/ in ermeldtem Waldt angriffé/ vnd 30. Gulden nemmen helffen/ doch nit gar Erſchlagen/ bey vnd vmb Newmarck/ hat er vnd ſein geſellſchafft/ einen Bauren mit Drömeln Erſchlagen/ in 40. Gulden bey jhme gefunden/ Eben meſſig bey Newenmarck vnd Stain/ einen Beckers oder Müllers Jungen mit 8. Gulden/ Item einen Wanders Geſellen mit 15. Gulden/ auch einen Schmaltzkeuffler/ mit 12. Gulden erſchlagen/ vnd jämmerlich vmbgebracht.

Zwiſchen Stain vnd Heideck/ einen Kramer dem er bey 12. Gulden/ wie auch einen Becken/ ſo von Heideck nach Hauß gefahren/ bey 18. Gulden abgenommé/ vnd im Waldt Erſchlagen/ deßgleichen von eim Schuſter ſo von Heideck auß

auß gangé/ vngeſchickt/ 20. abgeraubt/ doch nicht gar hingericht/ zwiſché Pleuſfeldt vnd Gmünd/ einem Wanders geſellen den ſy doch nicht gar Erſchlagen/ jhm 9. Gulden genommen.

Hinder Nürmberg haben ſy einen Wanders Geſellen/ mit jhren Stecken Ermordet/ 6. Gulden ſampt einem Mandel von jhme bekommen/ gleichfals hinder Nürmberg auff Bamberg zu/ einen Becken angriffen/ jhn zimlich abgebleut/ 14. Gulden abgenommen vnd darkon gelauffen/ bey Gräding einen Kramer/ dem ſy 16. Gulden abgenommen/ ertödet/ wie auch verſchinen Herbſt Zween Kartenman/ ſo in der Ob. en Pfaltz daheim/ vnd wol bezecht von Gröding außgefahren/ mit Stecken vnd Drömlen/ ob ſy wol hoffrig vmb Gnad gebeten/ Erſchlagen/ dem einen in 30. dem Andern in 40. Gulden abgenommen.

Nit weniger hat er den Schaffmeiſter zu Vollfungen/ mit dem ſeiner Geſellen einer/ einen vnwillen angefangen/ bey dem Pfärch als ſeine Knecht zum Eſſen gangen/ vmbgebracht/ einen Müller von Berengrieß/ den er gewiſt Geldt eingenommen haben/ 20. wie auch einen Brottrager/ iſt von Eychſtett herauß gangen/ 5. Gulden abgenommen.

Letſtlichen hat er ſampt ſeinen Geſellen/ ein erſchröckliche Mordthat begangt/ dan er verſchinen Jacobi/ ein groß Bauchet Wib von Preym/ ſo von Eychſtett herauß gangen/ an einé Baum gebunden/ ſie auffgeſchnitté/ vnd dero Leibsfrucht ſo ein Knäbiein/ vnd ſchon bey leben geweſen/ das Rechte Händlein abgeſchnitté/ welches er zum offtermal wann er eingebrochen/ neben einem Wachsliechtlein angezündt/ vnd ſoliches an einem ort ligen laſſen.

Nun hat ers vnd ſeine Geſellſchafft/ bey diſen Diebs Mordt vnd Raubſtücken nit bleiben laſſen/ ſonder ſeindt auch Brenner worden/ wie ſy dan einem Bauren zu Jackhpach/ allein diſer vrſachen halben/ das er zu jhnen geſagt: ſie ſeyen Junge ſtarcke leut ſollen arbeiten/ vnd nicht alſo im Bet: el den leuten auff dem Hals ligé/ das Hauß in Brandt geſteckt/ daruon in 32. Häuſer vnd Städel vnd 2. Kinder verbrunnen/ Eben vmb ſolcher vrſach willen/ haben ſie zu Moſſendorff/ einem Bauren den Stadel angezündt/ Letſtlich iſt er vnd ſeine Geſellen/ nach: te in deß Hirten von Roßbach Hauß gelegen/ deren einer nachts auffgeſtanden/ zum Feñ: er hinnauß geſchloſſen/ vnd einem Bauren/ wegen weil er einen Neid zu jhme gehabt/ den Stadel angeſteckt/ als aber auch ſeiner Geſellen einer löſchen helffen/ iſt er gefangen/ vnd zu Spalt verbrant worden.

Auff ſoliche ſein bekantnuß/ vnd warhafftige angezogne erkündigung/ iſt zu recht erkandt/ das er als ein Dieb/ Ehebrecher/ Rauber/ Mörder vnd Brenner/ als der 25. Mordthaten begangé/ jhme zur ſtraff vnd anderen zum Exempel/ auff einem Wagen hinnauß geführt/ vnd vnderwegs 4. vnderſchidliche Griff/ mit Glüenden Zangen gegeben/ forters auff der Richtſtatt die Glider von vnd auff/ mit einem Raad zerſtoſſen/ vnd volgendts Lebendig Verbrandt werden ſolle/ wie dann ſolich Vrtheil/ den 2. tag Mertzens im 1613. Jahr volzogen/ vnnd er alſo ſchmertzhafft vom Leben zum Todt gebracht worden.

Gedruckt zu Augſpurg bey Johann Schultes/ neben der Newen Metzg/ im Jahr 1613.

2. Capture and Execution of Ulrich Öttinger, Robber and Arsonist, 2 March 1613
Nuremberg [GM] (HB. 2830). Hämmerle 1928: 8.

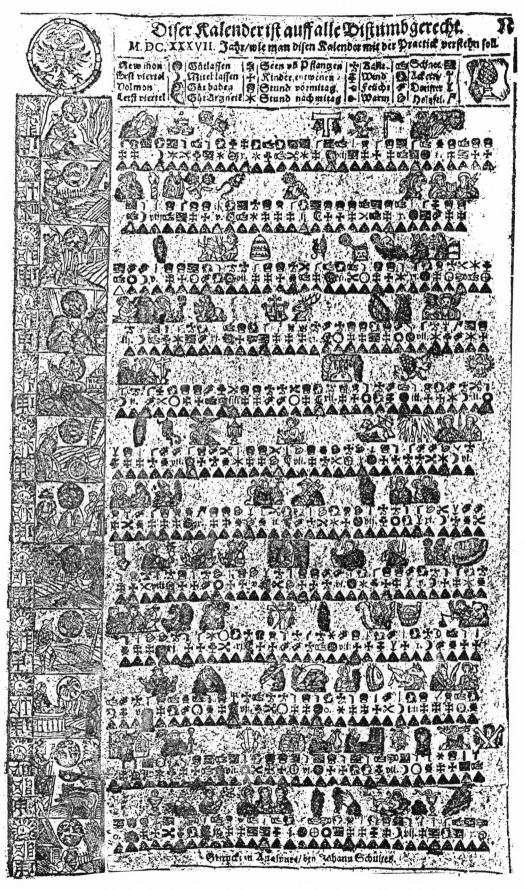

4. Calendar for the Year 1637
[310 x 175] *Augsburg* [SB].

Trawr-Gesang/

Vber den Denckwürdigen Cometen / so sich im verwichenen Monat December 1664. Jahr fast in gantz Europa hat sehen lassen.

Ach mercket auff vnd höret an/
Ihr frommen Christen Frauw vnd Mann/
Was ich euch wil verkünden/
Wie vns Gott zu end diß Jahrs
Ein Comet-sternen sehen läst/
Zu wahrnung vnser sünden.

2. Wañ schon Gott wunder vnd Cometen schickt/
So bessern sich die leuth doch nicht/
In windt thut man alls schlagen/
Mañ schreib/man sing/man sag darvon/
Doch wil niemand von sünden lohn/
In disen letzten Tagen.

3. Darumb zu diser zeit vnd stund/
Gehen öffters Stätt vnd Dörffer zu grund/
Die von Gott gstraffet werden/
Der Jüngst Tag ist gwiß nicht mehr weit/
Wie vns die heilige Schrifft bezeugt/
O mensch bessere dein leben.

4. In dem jetz ablauffenden Jahr/
Diß vier vnd sechßgisten offenbar/
Im Christmonat gar eben/
Sahe man mit trawren vnd vnmuth/
Ein Cometstern sampt einer Ruth/
Am hohen himmel schweben.

5. Nach mitternacht alß gegen Tag/
Diser Cometstern gesehen ward/
Vmb drey/vier/fünff / sechs vhren/
Entstund gegen Sonnen auffgang/
Sein lauffer nach Orient namb/
Vil leuth sahen ihn mit trawren.

6. War grösser alß andere Sternen seyn/
Gab von sich ein gar langen streim/
Gleich einer grossen Ruthen/
lang/groß vnd breit war er gestalt/
Sein bedeutung ist Gott bekandt/
Woll wenden alls zum guten.

7. In Vngarn/Böhmen/Mähren/Schlesing/
In Oesterreich/Beyern/Schwaben vnd Lottring/
In Hessen/Francken/Sachsen/Thüring/
Im Wösterreich/Flandern/Holland/Braband/
Im Elsas/Breißgöw/Pfaltz/Wittenberger Land/
Im Schwetz vor allen dingen.

8. Sahe man disen Stern eigentlich/
In Hispanien vnd Franckreich/
In Italien vnd Meyland/
In Engelland/Irr-vnd Schottland zu mal/
Zu Venedig vnd in Portugall/
In Dännemarck vnd Schweden bekandte.

9. Schier über die gantze Christenheit/
Vber vil Länder weit vnd breit/
Ist diser Stern gestanden/
Ein grosse Straff er gwiß bedeut/
Vil tausend menschen kind vnd weib/
Sahen ihn in vilen Landen.

10. Doctores vnd die Gelehrten sein/
Die prognosticieren überein/
Daß niemals kein Cometsternen
Sey gestanden/daß nit darauff ein Straff
Erfolget sey/doch sol man das
Heimb stellen Gott dem Herren.

11. Aber das ist wahr vnd gewiß/
Daß alzeit darauff erfolget ist
Krieg vnd groß Blutvergiessen/
Thewre zeit vnd hungers-noth/
Pestilentz oder gähen todt/
Hat man erfahren müssen.

12. Erdbidem vnd grosse Wetter schwer/
Auch andere Straffen vnd plagen mehr/
Fewr oder wassersnöthe/
Darvor wöll vns genädiglich
Behüten vnd bewahren vätterlich.
Derüen allmächtig Gotte.

13. Was der Comet bedeutet hat/
Der nechst Jahr anzeygen gesehen ward/
Hat das Teutschland wol erfahren/
Zerstörung viler Stätt/leuth vnd Land/
Krieg vnd Blutvergiessen/Mord vnd Brand/
Innerhalb dreyssig Jahren.

14. Gar manche Statt vnd schönes Land/
Verhergt/verderbt/vnd abgebrandt/
Zerstört vnd zu grund gricht worden/
Vil tausend menschen/mann/weib vnd kind/
Schröcklich durchs schwerdt vmbkommen sind/
Auch gar vil hunger gstorben.

15. Was vns diser Comet bedeut/
Das werd mit sich bringen die zeit/
Mit Noth wird mans erfahren/
Ich förchte/ich förcht vnd halt darfür/
Ein grosse straff sey vor der thür/
O Gott wollst vns bewahren.

16. Vor Krieg/Thewrung vnd Hungersnoth/
Vor Pestilentz vnd gähem Tode/
Vor Fewr vnd Wassersnothe/
Vor Erdbidem/Vngwitter vnd Sturmwind/
Straff vns doch nit nach vnser sünd/
O du getrewer Gotte.

17. Darumb ihr lieben Christenleuth/
Laßt vns buß thun/dann es ist zeit/
Darumb spricht Gott der Herre/
Deß sünders tod er nit begehr/
Sonder nur/daß er sich bekehr/
Ja von sünden bekehre.

18. Gott hat drumb disen Cometstern
Fürgstellt / begehrt vnd wolte gern/
Daß man von sünd thät lassen/
Ja wann man von der sünd wurd lahn/
So wird Jesus Gottes Sohn/
Abwenden seine straffen/Amen/Amen.

Erstlich gedruckt zu Augspurg/bey Johann Schultheiß/ Jm 1665. Jahr.

5. Lament for the Comet Seen in Europe during December 1664
Printed in 1665. *Zurich* [ZB] (I a 9). Brednich 1974: 209.

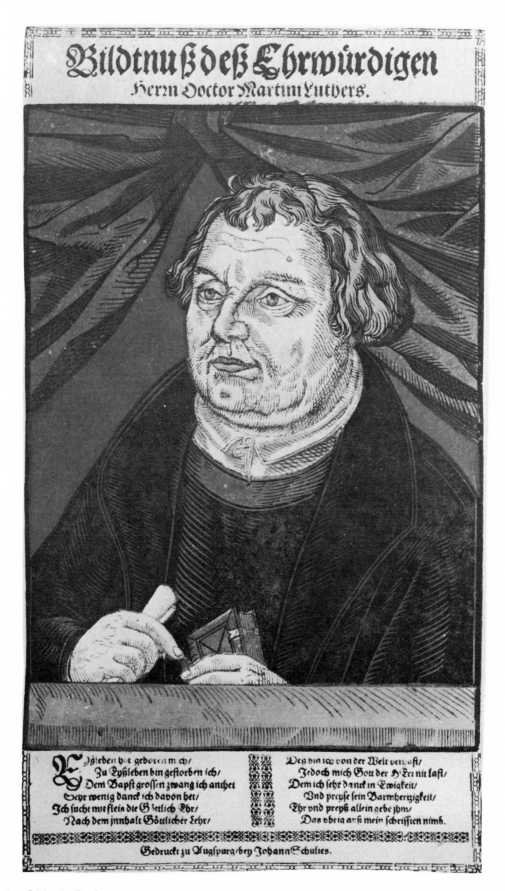

6. Portrait of Martin Luther

Probably issued originally by Hans Schultes the Elder (cf. Strauss 1975: 954). Based on the design by Lucas Cranach the Elder (G.672). *Zurich* (Ia, 9). Weber 1972: 136.

Lorentz Schultes (Schultheis)

Active in Augsburg 1608-1628

The establishment of the *Briefmaler* Lorentz Schultes (born 1571) was in the Augsburg suburb Jacober Vorstadt where several other members of his profession resided. Occasionally Schultes spelled his name Schultheis (see no. 3). He is mentioned in Augsburg official records from 1608 to 1628, occasionally in regard to infractions of the censorship regulations.[1]

1.	-	The Bogeyman Who Devours Children
2.	-	The Nobody
3.	1612	The Stout Lady of Strassburg
4.	1612	The Stout Georg Sailler of Strassburg at His Weighing In [320x215] Gutekunst & Klipstein 1955, no. 188
5.	-	The Brotherhood of Bacchus (Thieme-Becker 30: 326)

1. Fischer 1936: 48.
- Thieme-Becker 30: 326 (by Norbert Lieb).
- Waescher 1955: 22, plates 12, 13.
- Brückner 1969: 212.
- Weber 1972: 136.

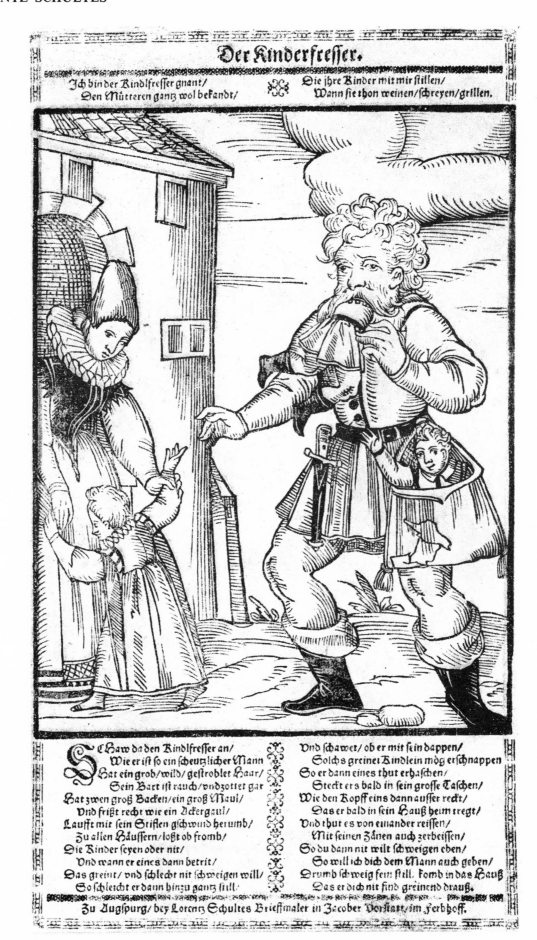

1. The Bogeyman Who Devours Children
 Halle. Cf. Abraham Bach, no. 28. Wäscher 1955, pl. 13.

570

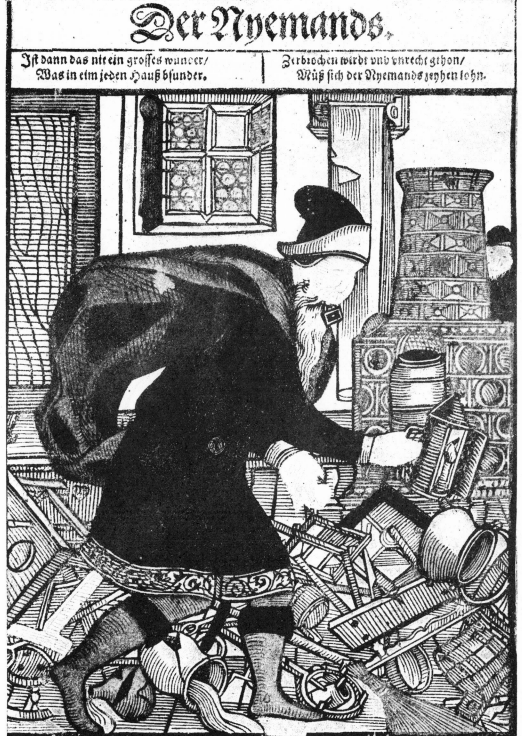

Der Nyemands.

Ist dann das nit ein grosses wunder /
Was in eim jeden Hauß bsunder.

Zerbrochen wirdt vnd vnrecht gthon /
Muß sich der Nyemands zeyhen lohn.

Jch bin der arme Nyemands gnandt /
 Dem Gsind vnd Kindern wol bekandt.
Dann wann der eines bricht ein glaß /
 Ein kandten / krausen vnd gießfaß.
Ein teller / hafen oder schüssel /
 So leügt es bald in seinen drüssel.
Spricht flur / der Nyemands hab die schuld /
 Das leyd ich alles mit gedult:
Dann ich sie nit verrathen mag /
 Weyl ich am mund ein marckschloß trag.

Wann schon die Herren vnd die Frawen /
 Mit eim liecht in all winckel schawen.
Vnd noch zwey augen thon auffstecken /
 Durch suchen alle ort vnd ecken.
Wer diß vnd jenes hab zerbrochen /
 So hat sich Nyemands lengst verkrochen.
Dann ich auch gantz vnsichtbar bin /
 Heist noch vier augen so wer ich hin.
Drumb brecht jr was jr lieben Kind /
 Zeüchts nur den hinder dem ofen gschwind.

2. The Nobody
Halle. Brückner 1955, pl. 12.

571

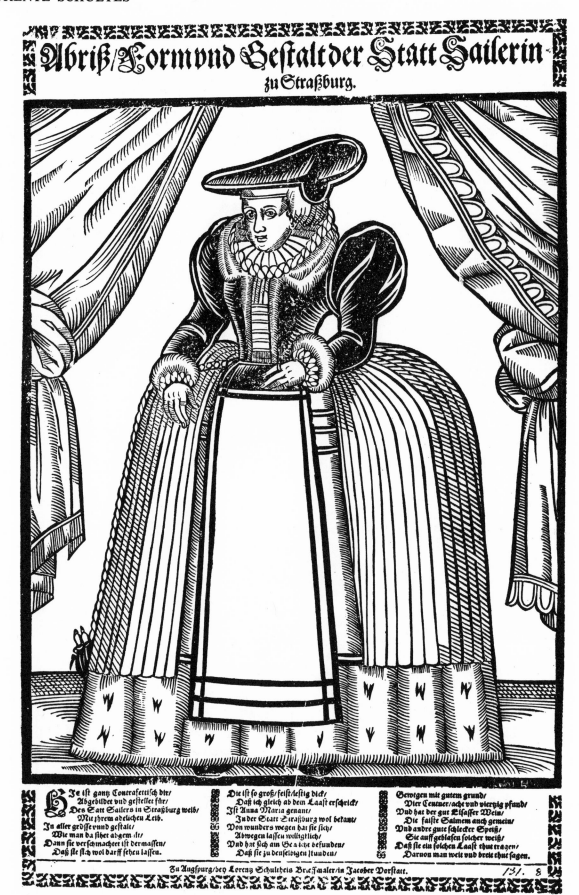

Abriß/Form vnd Gestalt der Statt Sailerin
zu Straßburg.

Je ist gantz Contrafettisch dir/
Abgebildet vnd gestellet für/
Des Statt Sailers in Straßburg weib/
Mit jhrem adelichen Leib.
In aller größe vnd gestalt/
Wie man da sihet abgem ilt/
Dann sie verschmachtet ist dermassen/
Daß sie sich wol darff sehen lassen.

Die ist so groß/feist/lestig dick/
Daß ich gleich ab dem Laast erschrick/
Ist Anna Maria genant/
In der Statt Straßburg wol bekant/
Von wunders wegen hat sie sich/
Abwegen lassen willigtlich/
Vnd hat sich am Gewicht befunden/
Daß sie zu denselbigen stunden/

Gewigen mit gutem grund/
Vier Centner/acht vnd vierßig pfund/
Vnd hat der gut Elsasser Wein/
Die feiste Salmen auch gemein/
Vnd andre gute schlecker Speiß/
Sie auffgeblasen solcher weiß/
Daß sie ein solchen Laast thut tragen/
Daruon man weit vnd breit thue sagen.

Zu Augspurg/bey Lorenz Schultheis Brieffmaler/in Jacober Vorstatt.

131. 8

3. The Stout Lady of Strassburg [1612]

She weighed 430 pounds and liked good Alsatian wine. [347 x 221] *Coburg* (9776 XIII 48. 12).
Gutekunst & Klipstein 1955, no. 188.

Lucas Schultes

Active in Augsburg, Oettingen, and Nördlingen 1616-1634

Lucas Schultes was born in 1593, probably the son of Hans Schultes the Elder. His first wife was Maria Brendler, whom he married before 1617. In 1620 (23 August) he married Anna Oett. Schultes appears in Augsburg tax records from 1618 to 1622. In 1624 he moved his printshop to Oettingen. His began his operation there on September 29 as official printer to Count Eberhard von Oettingen. In 1625 he commenced to publish a weekly newspaper. After 1627 it appeared twice weekly. The war forced Schultes to move to Nördlingen in September 1632. He died and was buried there 26 November or 1 December 1634.[1] Schultes' widow continued printing until 1635.

1. 1619 Comet Seen Above Augsburg (Munich SB II.16^m; Brdenich 1974: 20)

1. Benzing 1963: 20, 328, 349.
- Weller 1862a: 386.
- Drugulin 1863: 2577.
- Weller 1864: 218, 479, 450 (*Neue Zeitung,* 1617, 8 pp.).
- Weller 1866: 250.
- Drugulin 1867: 1363.
- Bolte 1910: 195.
- Hess 1911: 108, plate XV.
- Röttinger 1927: 67.
- Hämmerle 1928: 4.
- Dresler 1928: 69, 72.
- Fischer 1936: 58-62.
- Geissler 1957: 192-99.
- Coupe 1967: 22a (*Klag über die verkehrte Welt,* etching, published by H. J. Manasser).
- Brückner 1969: 212.
- Brednich 1974: 206.

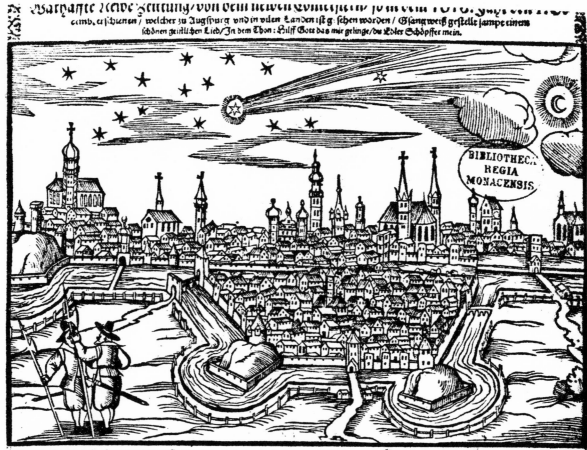

1. Comet Seen Above Augsburg, 1619

Munich [SB] (Einblatt II/16m). Brednich 1974: 20.

Matthaeus Schultes

Active in Ulm, circa 1660-1680

We have been able to locate only a single sheet, issued by Matthaeus Schultes in Ulm. Its woodcut was designed by H. Raidel, probably a member of the family of Hans Friedrich Raidel, an engraver active in Ulm from 1613 to 1649.[1] Albrecht Schmid (q.v.) served his apprenticeship under Matthaeus Schultes.

1. 1679 Celebration of Peace with France

1. Thieme-Becker 27: 573.
- Nagler *Monogrammisten* 4: 684: 2162.
- Hämmerle 1928: 8.

1. Celebration of Peace with France, 1679

The sheet was probably inspired by the "Joyous Postillon" (Hannas, no. 48). The woodcut is by H. Raidel.
[310 x 400] *Ulm* (585).

Conrad Schwindtlauff

Active in Würzburg, circa 1610-1617

Conrad Schwindtlauff was a native of Darmstadt or Bamberg.[1] He became a representative of the Würzburg printer Georg Fleischmann (active 1591-1609) whose widow he married 19 October 1609. He became a citizen of Würzburg in 1610 and operated the Fleischmann printshop, which was privileged to print for the episcopal court and the university. Schwindtlauff's most important publication was the Missal of Bishop Julius Echter, illustrated with engravings on copper by Johann Leypold. After the death of his wife, 12 June 1617, the printshop passed to Schwindtlauff's stepson Stephan Fleischmann. Schwindtlauff held the position of historiographer at Neumünster until his death, 11 November 1629.

1. 1613 Judicial Calendar of Würzburg

1. Benzing 1963: 482.

1 Judicial Calendar of Würzburg, 1613

Vienna. Steinhausen 1900, vol. 4: 95.

Jacob Sedelmayer

Active in Augsburg, circa 1695

Coming from Friedenberg, in Upper Bavaria, Jacob Sedelmayer established himself in Augsburg as a *Briefmaler*. He is first mentioned in official records in 1695. His establishment was in the Augsburg suburb known as Jacober Vorstadt. Thieme-Becker lists five of his single-leaf woodcut broadsheets of which we were able to locate only two.[1]

1. - The Ten Commandments
2. - The Holy Virgin of the Rosary
3. - The Holy Virgin of Teres near Brno
4. - St. Wolfgang, Helper in Need
5. - Life of St. Catherine

1. Thieme-Becker 30: 421 (Norbert Lieb).
- Benziger 1912: 168 *(Geschichte des Buchgewerbes im Stifte Einsiedeln)*; 1926: 99 *(Das Schwäbische Museum)*.
- Hämmerle 1928: 13, 14.

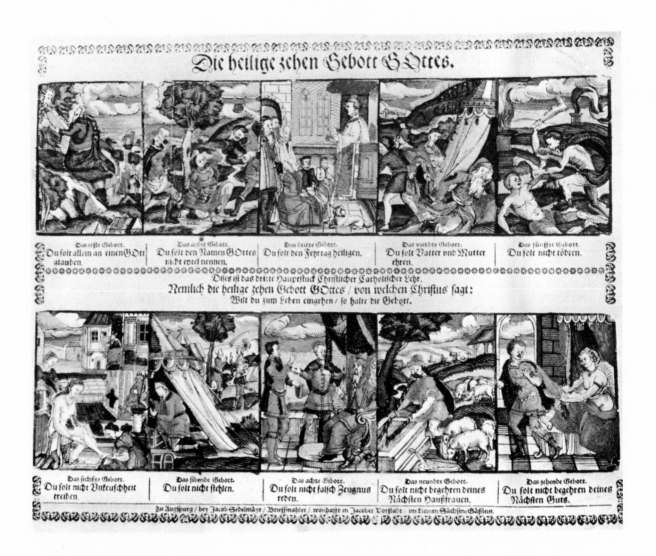

1. The Ten Commandments
 Augsburg [SB]. Thieme-Becker 30:421.

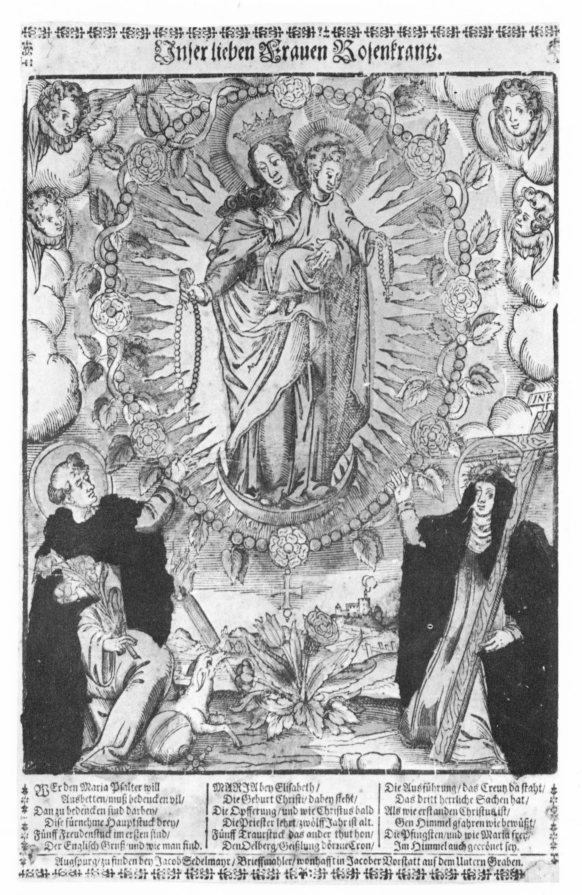

2. The Holy Virgin of the Rosary

Augsburg [KS]. Thieme-Becker 30: 421.

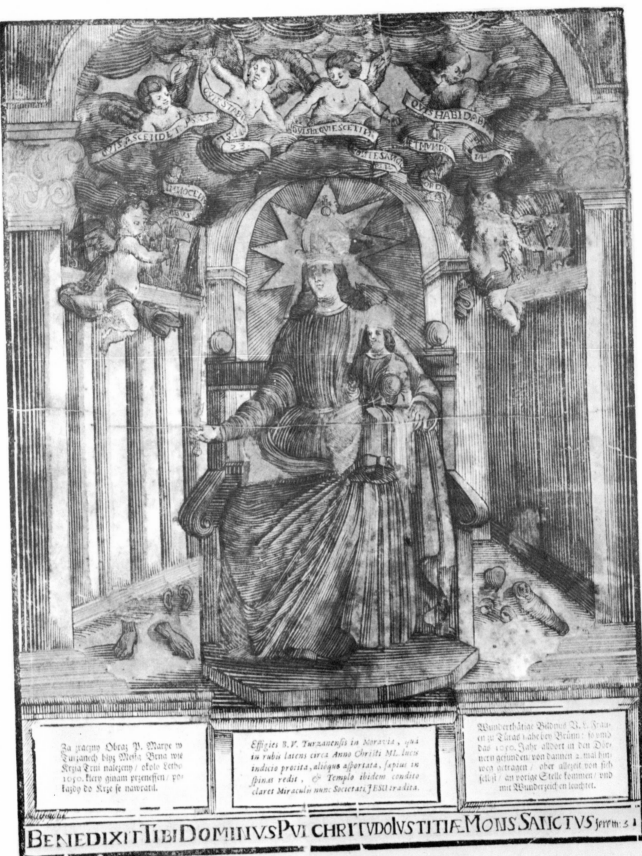

3. The Holy Virgin of Brno
 Augsburg [KS]. Thieme-Becker 30: 421.

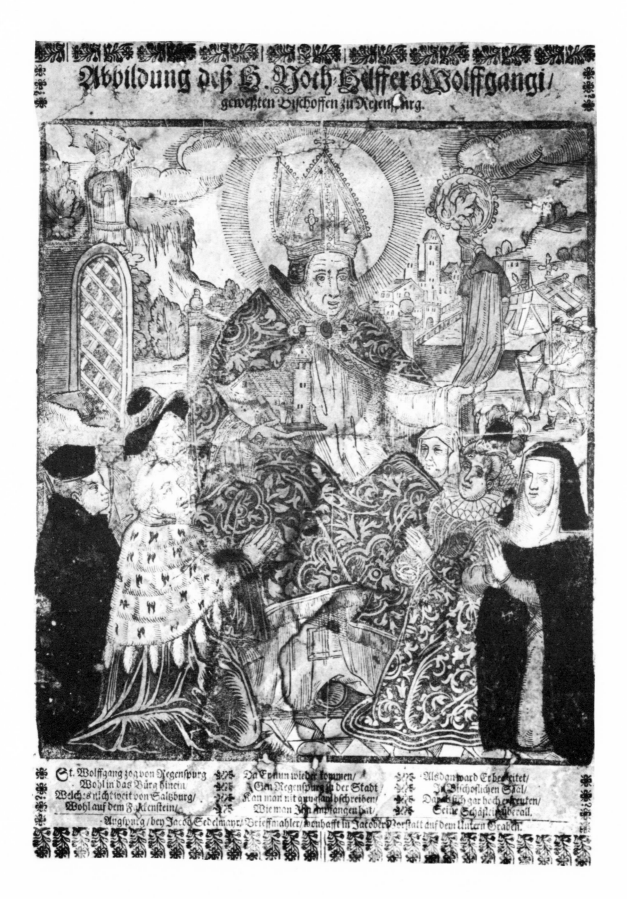

4. St. Wolfgang, Helper in Need

St. Wolfgang, the patron Saint of Regensburg, was the first bishop of the city, ordained in the year 972.
Nuremberg [GM] (HB. 15260)

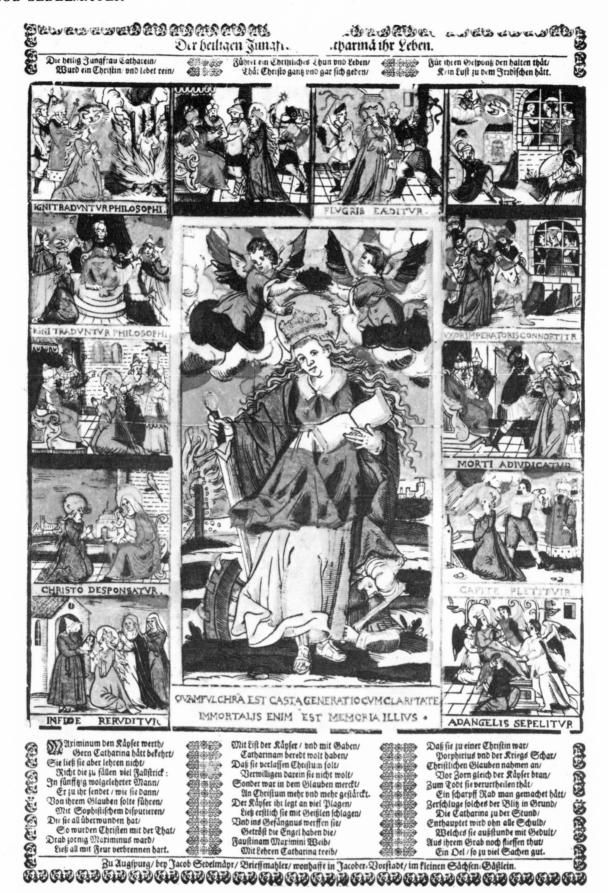

5. Life of St. Catherine

Nuremberg [GM](HB. 24356).

Jacob Senfft

Active in Lauingen 1614-1619 and in Durlach until 1626

Born 6 May 1576 in Lauingen, Jacob Senfft probably served as an apprentice in the printing establishment of Jacob Winter (active 1601-1615 in Lauingen). The Council of Bördlingen refused Senfft's offer to establish a press in that city at his own expense, because it hinged on a guaranteed annual subvention. Therefore he began his own press in Lauingen. Only a few publications by Senfft are recorded.[1] After the fall of the council of Lauingen in 1620, Senfft moved to Durlach, where he was granted the title Court Printer to the Count of Baden. He died in Durlach in 1626. His widow continued to print until 1629. (Cf. Christoph Senfft, Andresen 1874: 292.)

1. 1618 Apparition in the Sky Seen above Augsburg

1. Benzing 1963: 89, 259.
- Drugulin 1866: 1361.
- Weller 1868: 15, no. 35
- Maltzahn 1875: 326, no. 846; 329, no. 862 (News from Deffershausen, 1626; 4 pp. Published by Senfft's widow).
- Brednich 1975: 205.

1. Apparition in the Sky Seen above Augsburg, 2 January 1618: a Comet

[370 x 270] *London* [BL] (Tab. 597 d-13). Drugulin 1867: 1361; Weller 1868: 35.

Paul Sesse

Active in Prague, circa 1610

1. 1609 Strange Fish Caught in the River Oder

Warhafftige vnd eigentliche Abcontrafeyung eines Fisches welcher in
diesem Eintausent Sechshundert vnnd Neunden Jahr / bey grosz Glogaw in Ober Schlesien in der Oder gefangen/ einem jeden frommen
Christen zur lehr vnd warnung/ das Böse zu fliehen vnd das guthe zu lieben/in kurtze verse gestelt.

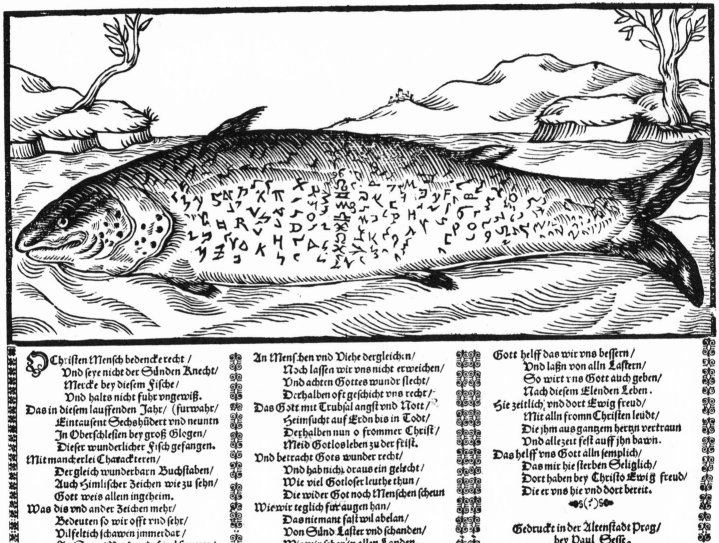

Christen Mensch bedencke recht /
Vnd seye nicht der Sünden Knecht/
Mercke bey diesem Fische/
Vnd halts nicht fuhr vngewiß.
Das in diesem lauffenden Jahr/ (furwahr/
Eintausent Sechshüdert vnd neuntn
Jn Oberschlesien bey grosz Glogen/
Dieser wunderlicher Fisch gefangen.
Mit mancherlei Charackteren/
Der gleich wunderbarn Buchstaben/
Auch Himlischer Zeichen wie zu sehn/
Gott weis allein ingeheim.
Was dis vnd ander Zeichen mehr/
Bedeuten so wir offt vnd sehr/
Vilfeltich schawen jmmerdar/
An Sonn Mond vnd Himl furwar/

An Menschen vnd Viehe dergleichen/
Noch lassen wir vns nicht erweichen/
Vnd achten Gottes wundr slecht/
Derhalben oft geschicht vns recht/
Das Gott mit Trubsal angst vnd Nott/
Heimsucht auf Erdn bis in Todt/
Derhalben nun o frommer Christ/
Meid Gotlos leben zu der frist.
Vnd betracht Gots wunder recht/
Vnd hab nicht draus ein gelecht/
Wie viel Gotloser leuthe thun/
Die wider Got noch Menschen scheun
Wiewir teglich fur augen han/
Das niemant fast wil abelan/
Von Sünd Laster vnd schanden/
Wie wir sehen in allen Landen.

Gott helff das wir vns bessern /
Vnd laßn von alln Lastern/
So wirt vns Gott auch geben/
Nach diesem Elenden Leben.
Hie zeitlich, vnd dort Ewig freud/
Mit alln fromn Christen leudt/
Die jhm aus gantzem hertzn vertraun
Vnd allezeit fest auff jhn bawn.
Das helff vns Gott alln semplich/
Das mir hie sterben Seliglich/
Dort haben bey Christo Ewig freud/
Die er vns hie vnd dort bereit.

Gedruckt in der Altenstadt Prag/
bey Paul Sesse.

1. Strange Fish Caught in the River Oder near Glogau, Upper Silesia, in 1609
 Cf. Drugulin 1866: 1198 for an engraving of a similar event at Neuss, Silesia, 1609. *Bamberg* [SB] (VI. G.229).

Wolff Seyffert

Active in Dresden 1624-1655

Originally a traveling bookdealer, Wolffgang Seyffert became the representative of the printing establishment of Gimel Bergen II,[1] whose daughter Hedwig he married in order to become independent.

1. 1634 A Seal Caught in the Elbe River near Dresden

1. Cf. Strauss 1975: 104.
- Drugulin 1867: 2083.
- Benzing 1963: 85.

1. A Seal Seen in the River Elbe near Dresden, 13 March 1634 and Caught March 20
 Drugulin 1867: 2083. Diederich 1908: 840.

Jacob Sing (Singe)

Active in Erfurt 1585-1638

Jacob Sing, also known as Singaeus, has a great number of publications to his credit. We were able to trace only three broadsheets. His establishment was located first at the house *zur schwarzen Henne vor der Graden,* and later *zur Riesenberg in der Fingerlein Gassen.*

1. 1621 News of Heinrich Rosenzweig Who Murdered His Wife and Six Children
2. 1612 A Rich Man's Refusal to Give Bread to the Poor
3. 1653 Comet

- Drugulin 1867: 2394.
- Weller 1868: 302, no. 235.
- Maltzahn 1875: 334, no. 885.
- Benzing 1963: 106.
- Brednich 1974: 208; 1975, no. 117.

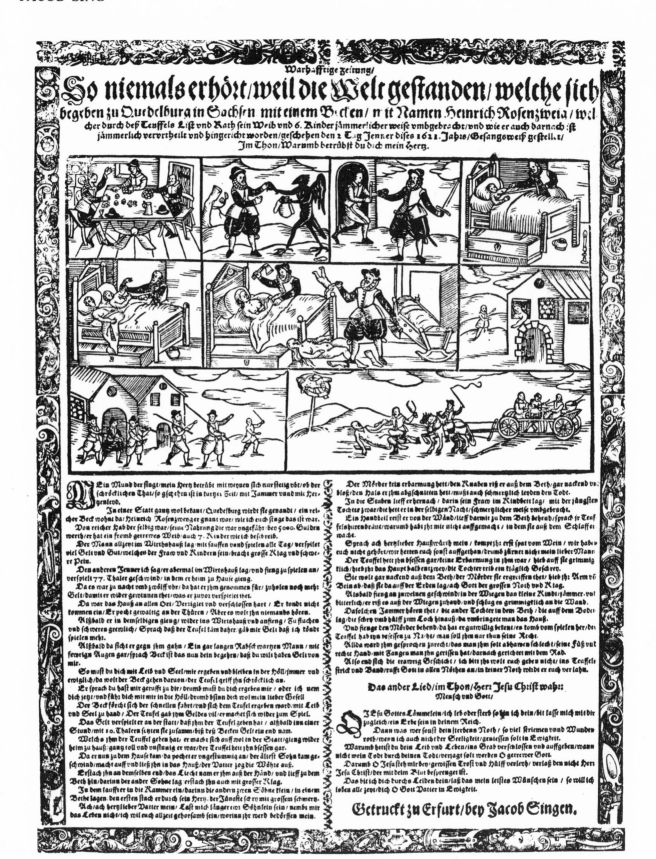

1. News of Heinrich Rosenzweig, Who Murdered His Wife and Six Children in Quedlinburg, Saxony,
2 January 1621

Bamberg [SB] (VI. G.108). Drugulin 1867: 2394; Weller 1868: 235; Brednich 1975, pl. 117.

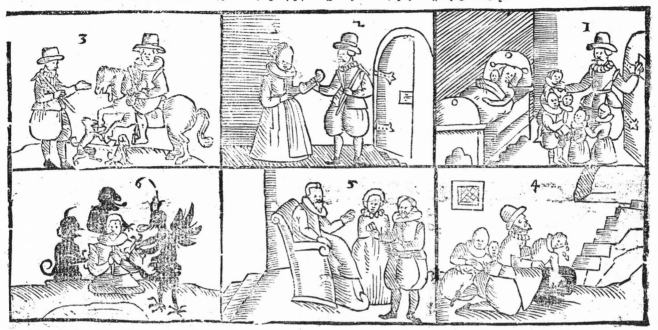

Warhafftige vnd erschreckliche newe Zeitunge/welche sich begeben dieses 1612. Jahr/den 14. Martij/im Schweitzer-Landt in einer Stadt mit Nahmen Lucern/ Wie daselbst ein Reicher Bürger vnd Armer Tagelöhner gewohnet/was sich mit diesen beyden begeben/werdet jhr kürtzlich hören: Gesangweise gestellet: Im Thon Kompt her zu mir spricht Gottes Sohn.

Nvn hört jr Christen all zugleich/
Der Arme so wol als der Reich/
Was newlich ist geschehen/
In einer Stadt gantz wol bekandt/
Lucern wird dieselbe genandt/
Im Schweitzer Lande gelegen.

In dieser Stadt welch itzt gemelt/
Da wont ein Bürger wol bekendt/
Der war sehr Frech vnd Gürich/
Er war Hoffertig vnd auch stoltz/
Zu jhm auch ein gar grobes Holtz/
Sein Fraw hielt sich demütig.

Nun höret des Bürgers vntrew/
Ein Taglöhner hatt er sag jch ohn schew
Der hatte sechs kleine Kinder/
Sonsten nichts denn ein bloses Haus/
An Acker gar nichts vberaus/
Auch keine Schaffe noch Rinder.

Sein Weib das leid so grosse noth/
Mit den Kindern hat sie offt kein Brod/
Wenn sie solten Hungers sterben/
Kund der arme Arbeiters Mann/
Kein heller noch verdient Lohn empfan/
Die Woch war denn gar vergangen.

Des Mans Fraw wie ich euch sag/
Gar schwach vnd franck zu bette lag/
Die Kinder für hunger schrien vnd gelff/
Der Mañ wust weder aus noch ein/(te
Er sprach jhr lieben Kinder klein/
Wie gern wolt ich euch helffen.

Aber wartet doch eine kleine weil.
Ich wil hingehn in geschwinder eil/
Zu meinem Bürger gar eben/

Wann

Wann er mir doch an meinem Lohn/
Für einen Groschen Brodt wolt thun/
Das ich abtreten möge.

Als er kam in des Bürgers Haus/
Auff die jagt war er geritten aus/
Die Fraw wolt jhm nichts geben/
Gebt mir doch nur ein einiges Brodt/
Sprach er in seiner grossen noth/
Das ich mein Kindern rett jhr Leben.

Die Fraw hat jhm ein Brod gethan/
Sie sprach nembts für 3. Groschen an/
Zwer Armuth thu ich spüren/
Weil mein Herr kömpt wol von der jag/
Wil ich sagn jr habt mir 3 grosche bracht/
Sonst solt er mich wol abschmieren.

Als der Mann thet zu Hause gahn/
Der Herr von der jagt geritten kam/
Er sprach mit worten eben/
Was habt jhr da in ewerm Schort/
Er sprach mein Herr es ist ein Brodt/
Der Herr sagt wer hats euch gegeben.

Da sprach der Arbeiter vnbedacht/
Ewer Fraw aus dem jetzt vorkaufft/
Da sagt er mit vornehmen/
Wie thewer hat sie euch das gethan/
Es kömpt mich vmb drey Groschen an/
Bald nam ers jhn aus den Henden.

Der Bürger sprach mit zornige gebert/
Das Brod ist wol drey Groschen werth/
Allhier zu dieser Stunden/
Sein Messer zog er aus der Scheydt/
Das Brod er in vier theile schneid/
Vnd gab es seinen Wind-Hunden.

Betrübt

Betrübt der Mañ zu Haus thet gahn/
Sein Kinder sahen jhn kläglich an/
Jh, jhr mein liebes Weibe/
Die Fraw hat mir ein Brodt gethan/
Der Herr mir solches wieder nam/
Das bringt mir schweres leide.

Die Fraw sprach diß sey Gott geklagt
Mein lieber Mann drumb nicht verzag/
Wir wollen zu Gott dem HErrn beten/
Die Steine müssen ehe werden Brodt/
Ehe wir in dieser Hungers noth/
Auffgeben vnser leben.

Sein Weib sich da nicht lang besañ/
Das kleinste Kind sie bey der Hand nam/
Vnd gieng zu jgrem Paten/
Gevatter liebste Gevatter mein/
Thut mir doch jetzt ein Brodt nur leihen/
Wenn jhr es könt entrahten.

Als die Fraw aus dem Hause kam/
Der Mann die andern fünff kinder nam/
Thet sie in den Keller führen/
Stach jhnen allen die Gurgel ab/
Vnd machte an der Stadt ein Grab/
Thete sie da hinein scharren.

Vnd thete gehen also bald/
Auff seinen Boden der gestaldt/
Erhänckt sich mit ein strange/
Das Weib gar bald zu Hause kam/
Jren Mañ vnd kinder sie nicht entpfant
Im Hertzen ward jhr bange.

Als die Fraw dieses Leidt vornam/
Grewlich fieng sie zu schreyen an/
Viel Volcks kam da zu hauffen/

Den

Den Bürger sie vorklagen thet/
Das er dis alles gemacht het/
Den Bürger ließ man lauffen/
So baldt er da kam vor den Rath/
Geschwindt man jhn gefraget hat/
Ob er das hette gethan eben/
Vnd hab dem Armen Mañ ohn spott/
Auff dem wege genommen das Brodt/
Vnd seine... Handen geben.

Da sprach der Gottlose Bürger kühn/
Worümb solt ich das den Armen thun/
Er schwur der Teuffel solt jhn holen/
Wann er hab diesen Mann gekant/
Solt jn der Teuffel nemen bey der hand/
Vnd braten auff Hellischen Kohlen.

Als er von dem Rahthaus thet gahn/
Vber den Marckt thut mich verstahn/
Thet sich die Erdte auffsperren/
Vñ verschlung diesen Gottlosen Man/
Biß an die Gurgel bleib er da stahn/
Niemandt kundte jhm helffen.

Da es kam vmb die Zwölffte stund/
Ein grosser Windt sich erheben begunt/
Da hats jederman gesehen/
Das da viel Teuffel kommen sind/
In einen starcken brausenden Windt/
Vnd in die Lufft thet nehmen.

Darumb jhr lieben Christenleut/
Last geschwindt ab von ewer Boßheit/
Thut Armen Leuten gern geben/
Nach ewerm vermügen ich euch sag/
So wird euch Gott am Jüngsten Tag/
Verleyhen das Ewige Leben.

E N D E.

Gedruckt zu Erffurt/durch Jacob Singe/Im Jahr 1612.

2. Fate of a Rich Man Who Refused to Give Bread to a Poor One, 1612
 He was swallowed up by the earth and taken to hell by the devil. [300 x 270]. *Collection Klaus Stopp, Mainz.*

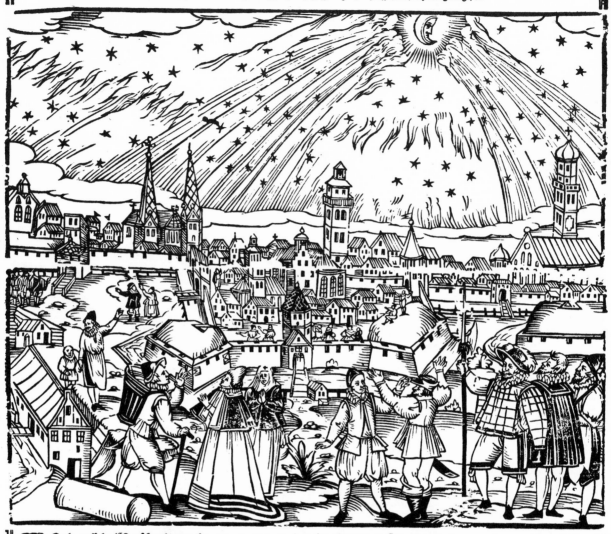

Warhafftige vnd gründliche beschreibung/
Von dem grossen Cometstern/ welcher den 15. Octobris/ an Himels Firmament/ an vielen orten/ von Mann vnd Weibspersonen ist gesehen worden. Auch was seine bedeutung mit sich bringen wird/werd jr hierinnen kurtzen bericht finden. In ein gsang verfaßt/ Im thon/ Hilff Gott/ daß mir gelinge/ ꝛc.

MErckt auff ihr Menschen kinder/ihr seyt jung oder alt/wir seind doch alle Sünder/ die weil wir manigfalt/ derselben viel begangen han/ drumb ist gar hoch von nöten/von Sünden ab zu stehn.

All warnung ist verloren/ kein predigen hilfft auch mehr/ derhalb sich Gottes zorn/ hat angezündt sehr/ welcher nun brennt in aller grentz/ im Teutschland an all orten/ die erschröcklich Pestilentz.

Ob gleich bey Tag vnd Nachte/geschehen zeichen viel / thun wir sie doch verachten/dencken nicht an das ziel/welches vns der gerechte Gott/ nemblich den jehen tode/ gar kurtz gestecket hat.

Gott hat vns newlich geschicket/ einen Bußprediger/ den haben wir anblicket/doch deß nit geachtet sehr/den grossen Cometstern hell/ein vorbot grosser Straffe/welche wird kommen schnell.

In diesem Monat zware/ habn wir in gschen gwiß/ deß jetztlauffenden jare/funfftzehenden Octobris/Got hat in gstelt ans Firmament/ jederman für die augen/ an vilen ort vñ end.

Wie die Gelehrten schreiben / bedeut er die schröcklich Seuch / die nit wird aussen bleiben / regiert schon allgeleich/ wird auch nit alsbald hören auff/sondern vns wol heimsuchen/ O Christ merck eben drauff.

Ich muß mit kürtzen worten / jetzt weiter zeigen an / nemblich daß an vil Orten / Jung vnd alt / Fraw vnd Mann/so augenblicklich fallen hin/an der Pestilentz verderben/so schnel vnd auch geschwind.

Mancher Fleck auffm Lande/fast außgestorben gar/Die neben herumb zuhande/han deß nit geachtet zwar/von Sünden abgestanden nit/biß sie die Pest berüret/ vnd hats genommen mit.

Da haben sie erst erfahrn/Gottes straff vnd vnglück / denn etlich gsund warn/vnd in ein augenblick / seind sie niedergefallen bhend/ vnd also schlina gstorben/ mit Jammer vnd elend.

Manch Mensch legt sich Znachts nider / wol auff frisch vnd gesund/kan nimmer auffstehn wider / das macht ein böse stund / In welcher Gott in greiffet an/ deß soll ein Christ allzeit/Gott hertzlich ruffen an.

Vmb ein seliges ende/wenn er abscheiden soll/viel leut sind so verblendet/sauffen sich teglich voll / legen sich nider toll vnd blind/Wann dann anbricht der tage/todt man sie in Betthen findt.

Deß ist groß Jamer im Lande/O Christ faß in dein Hertz/ hüt dich vor sünd vnd schande/vnd halt für keinen schertz/die trew jetzt Gubernator ist/mit jr regiert dergleichen/falscheit betrug vnd list.

Deß hat Gott gspant sein Bogen/vnd drauff glegt tödlich Pfeil / denselben auffgezogen/zu schiessen in der eil / all die in Sünden fahren fert/nicht achten wunder vnd Zeichen/ verachten sein Göttlich wort.

Keine thut dem andern günnen nit gern ein bissen Brod/ oder daß in bscheint die Sonen/er seh in lieber Tod/deß muß sich Gott auffmachen bald/sein Zorn lassen brennen/vnnd schlagen drein mit gwalt.

Gelehrte leut die sagen/ groß Sterben der Stern bedeut/ vnd sonst erschröcklich plage/an Menschen/Vieh vnd Leuth/ wird auch nit bald nemen ein end/ drumb sollen wir GOtt bitten/daß er solchs von vns wend.

Laßt vns buß thun onschertzen/ beweinet ewre sünd/mit inbrünstigem Hertzen / bittet vmb Gnade lind/dem Herrn in die Ruten fallt/daß er sein zorn linder/welchs kan geschehe bald.

So will er gnad erzeige/vnd sein barmhertzigkeit/sein hertz lassen erweichen / auch nachmals mit der zeit/ Die Pestilentz abschaffen mut/auff daß wir sicher leben/vnter seinem Schutz vñ frid.

Befelch will er auch geben/sein lieben Engelein/daß sie in vnserm leben/ vnsere Beschützer sein/auff jren henden tragen vns/daß vns kein Stein verletze/oder schaden nemen sonst.

Darzu helff alle zeite/die heilig Trinitat/die woll vns auch beleiten / wenn wir frü vnnd auch spat/ abscheiden hie vom Jammerthal/daß wir mögen besitzen/den ewigen Himmels Saal/Amen.

Erstlich/Gedruckt zu Erffurt/bey
Jacob Sing.

3. Comet Seen by Many People 15 October 1653
 [370 x 275] *London* [BM] (1880-7-10-518). Drugulin 1867: 2394.

Johann Spiess

Active in Gera 1612-1622

Johann Spiess was baptized 10 June 1576 as the son of Johann Spiess, Sr. in Frankfurt M. At Gera he issued numerous elegies, as well as some music sheets.

1. 1618 Abnormal Birth of a Lamb

- Benzing 1963: 145.
- Brednich 1975: 205.

1. Abnormal Birth of a Lamb with a Blue Collar and an Apparition in the Sky at Radelsdorf, 10 March 1618
 Bamberg [SB] (VI. H. 12). Brednich 1975: 205.

Jost Spoerl III

Active in Nuremberg 1648-, circa 1673

Jost Spoerl III, member of a family of Nuremberg artists, is mentioned as a form-cutter in Nuremberg records from 1648 to 1670. He was the son of Jost Spoerl II (1583-1665), but the date of his death is not recorded. See Marx Anton Hannas, no. 47.

1. 1673 Effigies

- Thieme-Becker 31: 398.

1. The Holy Virgin of Regensburg with Emperor Henry and Empress Kunigunde, and St. Rupert, the Patron
 Saint of Bavaria, and St. Wolfgang, the Patron Saint of Regensburg, 1673
 [385 x 280] *London* [BM] (1922-4-7-2).

Johann Philipp Steudner

Augsburg 1652-1732

Johann Philipp Steudner always referred to himself as *Briefmaler,* although in official records he is called *Patronist* [stenciller].[1] He was the nephew of the goldsmith Jacob Steudner (d. 1662) and the brother of the etcher Daniel Steudner (who married in 1688). Steudner's residence and shop were next to the *Metz,* i.e. the slaughterhouse. In 1681 the *Briefmaler* of Augsburg insisted on the destruction of one of Steudner's form blocks which had been made illegitimately by the spice-cake moldmaker Georg Hennhofer, and subsequently, upon the behest of Boas Ulrich (q.v.) forty-two more blocks were destroyed because of the inferior quality of the workmanship.[2] Steudner died at the age of eighty, 6 August 1732.

1.	-	The Holy Family
2.	-	The Holy Family under an Apple Tree
3.	-	Example of the Infant Christ
4.	-	Christ Taking Leave of His Mother
5.	-	Miraculous Pieta near Sielenbach in Bavaria
6.	-	Christ, the Virgin, St. Paul, the Evangelists and the Fathers of the Church
7.	-	The Instruments of Christ's Passion
8.	-	The Seven Joys of the Virgin
9.	-	The Seven Sorrows of the Virgin
10.	-	The Holy Virgin of Loreto
11.	-	Prayers to the Holy Virgin
12.	-	The Rosary of the Virgin
13.	-	The Prodigal Son
14.	-	St. John Evangelist
15.	-	St. Catherine
16.	-	St. Augustine
17.	-	Prayer on Behalf of the Souls in Purgatory
18.	-	Miracles of a Capucine Friar
19.	-	Dr. Martin Luther in His Study
20.	1690	Comet (Drugulin 1867: 3028; Brückner 1969: 212)
21.	-	Military Figures, Paper Cut-Outs
22.	-	Dialogue with Death
23.	-	Christ's Wounds
24.	-	The Ten Ages of Man

1. Augsburg Stadtarchiv *Briefmalerakten,* vol. 3, fols. 327-31: vol. 4, fol. 239.
2. Spamer 1930: 110, 187.
- Weller 1866: 250.
- Weller 1868: 19, 248.
- Maltzahn 1875: 321, no. 814, 819; 323, no. 831.
- Thieme-Becker 40: 20.
- Hämmerle 1926: 97-114.
- Spamer 1930: 110, 187.
- Brückner 1964: 212.
- Coupe 1966: 37, 44, 148, 160.

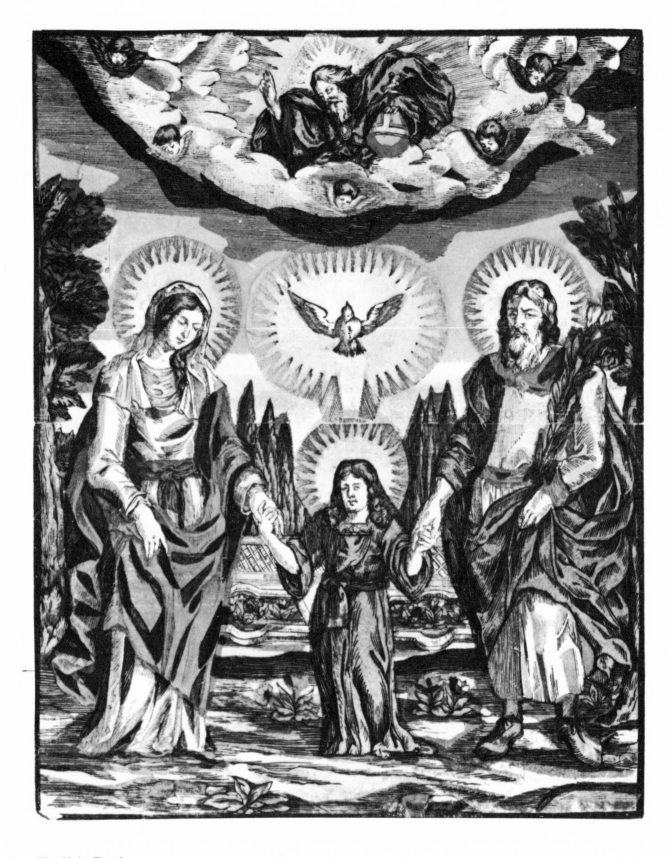

1. The Holy Family
 Nuremberg [GM] (HB. 24353).

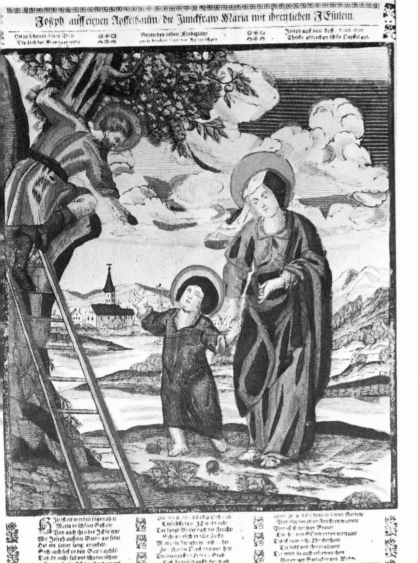

The Holy Family Under an Apple Tree
Augsburg [SB].

3. Example of the Infant Christ
 Augsburg [SB].

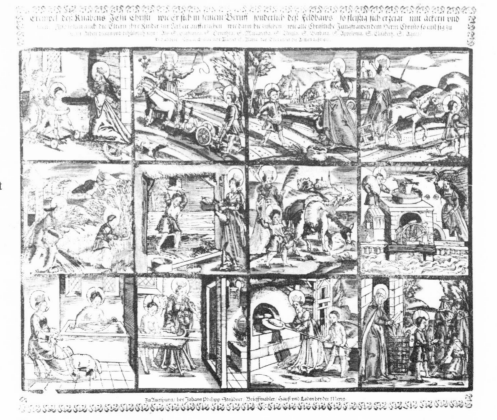

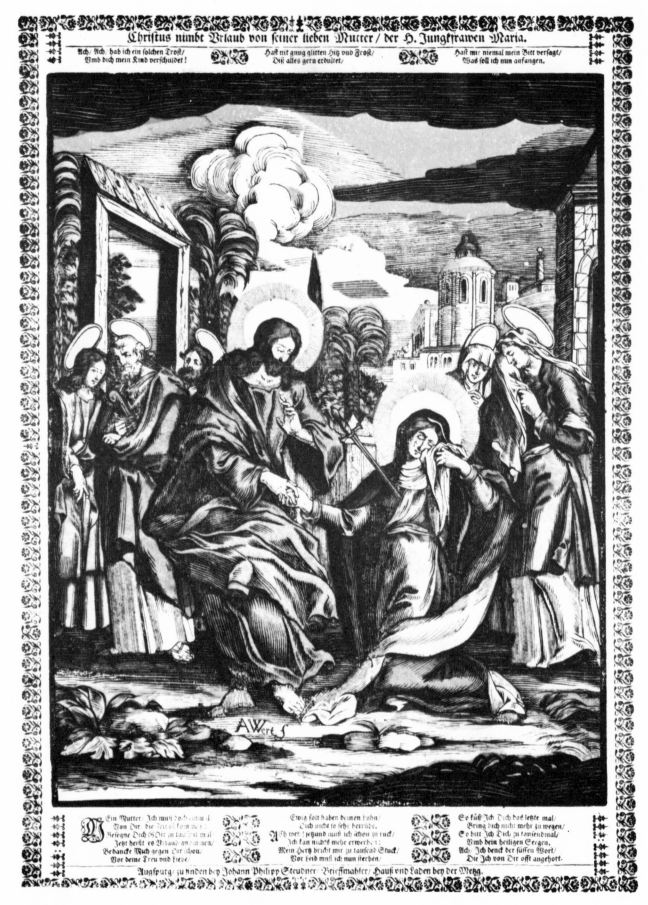

4. Christ Taking Leave from His Mother

Nuremberg [GM] (HB. 24493). Coupe 1966: 44.

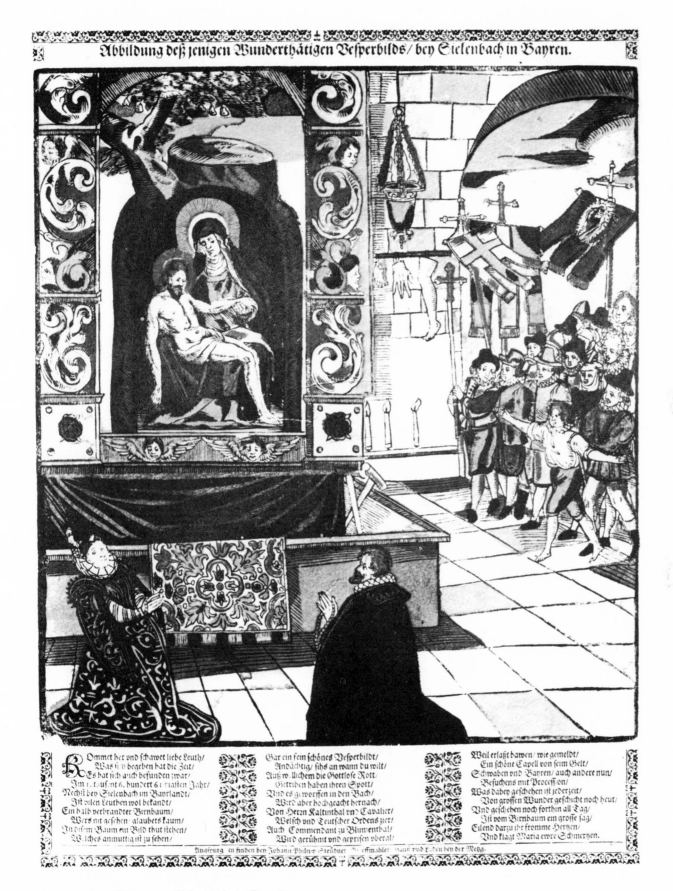

5. Miraculous Pieta near Sielenbach in Bavaria

 Nuremberg [GM] (HB. 24400).

603

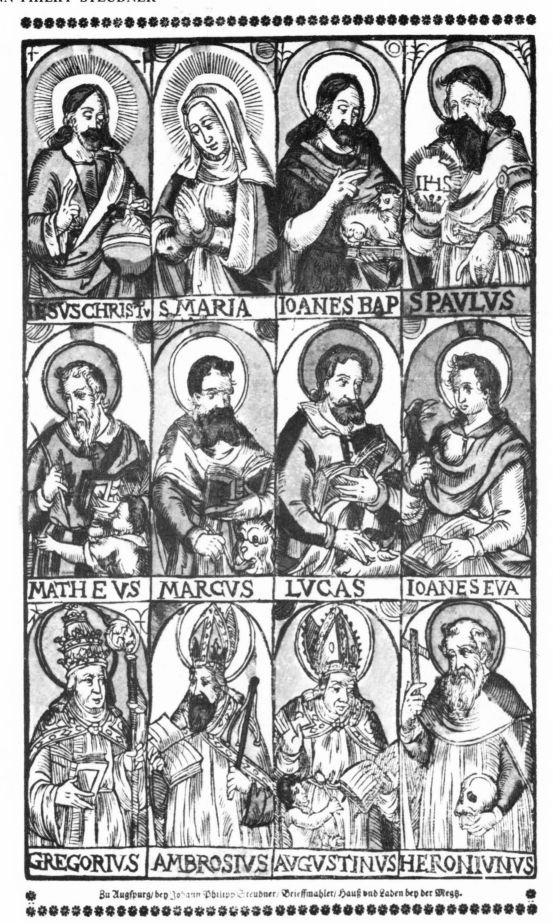

6. Christ, the Virgin, St. Paul, John the Baptist, the Evangelists and the Fathers of the Church
Nuremberg [GM] (HB. 24352).

Zu Augspurg bey Johann Philipp Steudner Brieffmaler / Hauß vnd Laden bey der Meng.

7. The Instruments of Christ's Passion
Augsburg [SB].

605

8. The Seven Joys of the Virgin
 Augsburg [SB].

9. The Seven Sorrows of the Virgin
 Augsburg [SB].

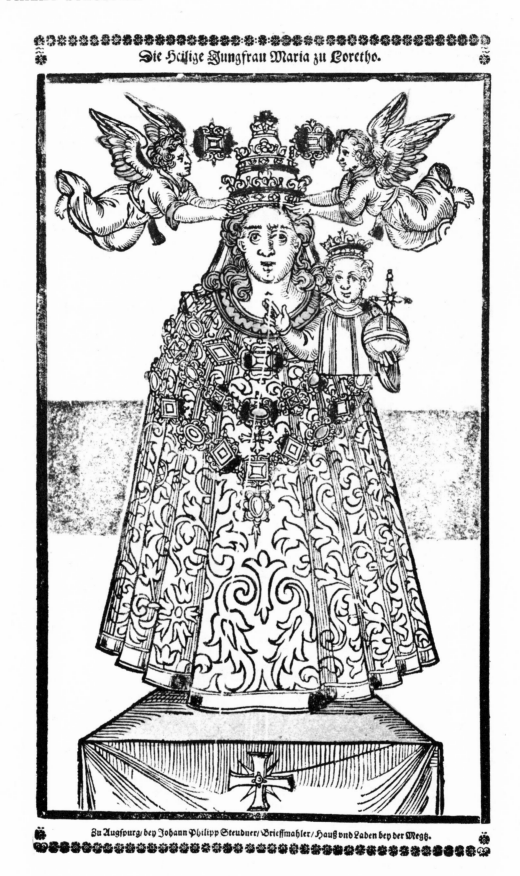

Die Heilige Jungfrau Maria zu Loretho.

Zu Augspurg/ bey Johann Philipp Steudner/ Brieffmahler/ Hauß vnd Laden bey der Megß.

10. The Holy Virgin of Loreto
 [302 x 169] Cf. Strauss 1975: 951. *Augsburg* [SK] (G. 9390).

Andächtige Gebettlein/

Zu der allerseeligsten Jungfrauen Maria/daß sie
vnsere getreue Fürbitterin seyn wolle/ an vnserm letzten End.

Glorwürdigste Jungfraw Maria/ ein getreue Mittlerin/ zwischen GOtt vnd dem Menschen/ mache das Mittel zwischen GOtt vnd mir armen Sünder/ vnd erwirb mir von deinem allerliebsten Sohn die Gnad/daß ich von meinem sündlichen Leben bekehret werde. Ave Maria.

O seeligste Jungfraw Maria/ ein Helfferin in aller Angst vnd Noth/ komme mir zu hülff in allen meinen Trübsalen vnd Anfechtungen/ hilff mir streiten wider den bösen Feind/ die Welt/ vnd das Fleisch/ vnd erwirb mir von deinem allerliebsten Sohn JEsu/ daß ich nicht sterbe ohne lautere Beicht/ vnd würdige Empfahung deß Hochwürdigsten Sacrament deß Altars. Ave Maria.

O Gebenedeyteste Jungfraw Maria/ein Wiederbringerin der verlohrnen Gnaden/ widerbringe in mir durch deine Verdienst vnd Fürbitt all mein verlohrne Zeit/ vnd lehre mich das End meines Lebens/ allzeit vor Augen haben/ durch würdige Vorbereitung/ verleyhe mir einen tröstlichen Anblick/ vnd suche mich gnädiglich heim/ mit JESU deinem Sohn/ in der Stund meines Absterbens. Ave Maria.

O Lobwürdigste Jungfraw Maria/ ein gewaltige Erleuchterin/ die du gebohren hast das Liecht/ der gantzen Welt/ erleuchte die Finsternuß meines Hertzens/ daß ich nicht gehe in die Finsternuß deß ewigen Todts/ vnnd erwirb mir von deinem Sohn die Gnad/ daß ich an meinem letzten End/ den bösen Geist nicht sehe/ sonder die lieben heilige Engel entgegen kommen/ vnd sie einführen in das Land der Lebendigen. Ave Maria.

O Wunderbarliche Jungfraw Maria/ du hertzlicher Saal vnd glantzender Pallast deß ewigen Kaysers/ ein Fürsprecherin aller Menschen/ein Helfferin in aller Noth/ dir befihl ich mich demüthiglich/ wie auch meine Eltern/ Gutthäter/ Freund vnd Feind/ dir befihl ich gleich/als dem Statthalter Christi/ alle Prælaten vnnd Vorsteher der Kirchen/alle Christliche vnd Catholische König vnd Fürsten/ das gantze glaubige Volck/ vnd andächtigen Weiber Geschlecht/ ja alle Lebendige vnnd Abgestorbne/ erwirb ihnen vnd mir Barmhertzigkeit/Gnad Verzeyhung der Sünden/ vnd nach disem Leben/ von JESU Christo deinem Sohn/der mit dem Vatter vnd dem heiligen Geist/ gleicher GOtt herrschet vnd regieret/ von Ewigkeit/ zu Ewigkeit/ Amen. Ave Maria.

S MARIA MAIOR. Zue Schiesen

Das liebste Gebettlein der würdigsten Jungfräulichen
Mutter Gottes Mariä. Zu Schiesen in Roggenburgischer Herrschafft sehr gnädig vnd wunderthätig/ angefangen Anno 1681.

Tausend vnd tausendmahl lobe vnd grüsse ich dich/ O Mutter aller Seeligkeit/ in der geheimesten Vereinigung/ durch welche du über alle Creaturen mit GOtt am nächsten vereiniget bist. Zur Vermehrung aller deiner Freud vnd Außlöschung aller meiner Sünden/opffere ich dir auff das alleredleste Hertz JEsu Christi/mit aller Lieb vnd Treu/ so es dir auff Erden bewisen/vnd jetzt ohn End erweiset/ in dem Himmel/ Amen.

Zu Augspurg/bey Johann Philipp Steudner/Brieffmahler/Hauß vnd Laden bey der Meng.

11. Prayers to the Holy Virgin of Schiesen in the Principality of Roggenburg
 Augsburg [SB].

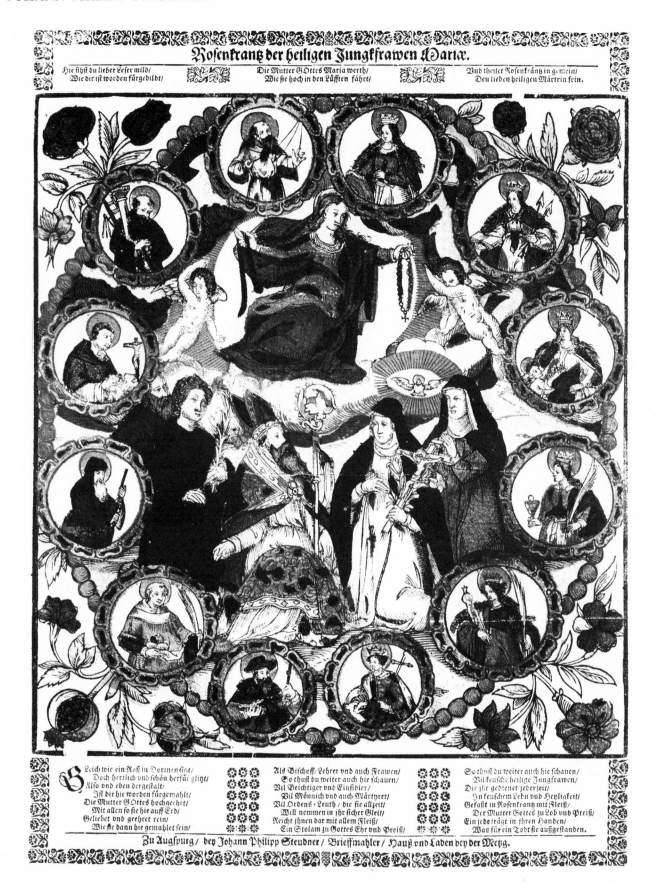

12. The Rosary of the Virgin
 Nuremberg [GM] (HB. 24354).

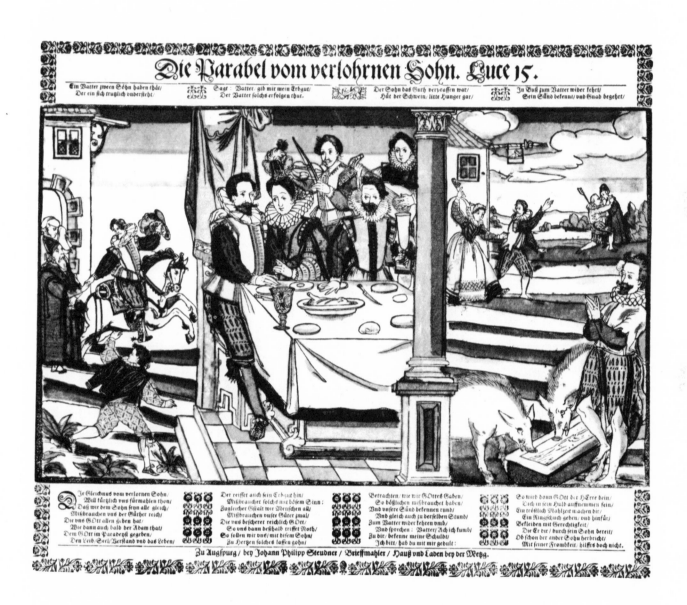

13. The Prodigal Son
Nuremberg [GM] (HB. 24641).

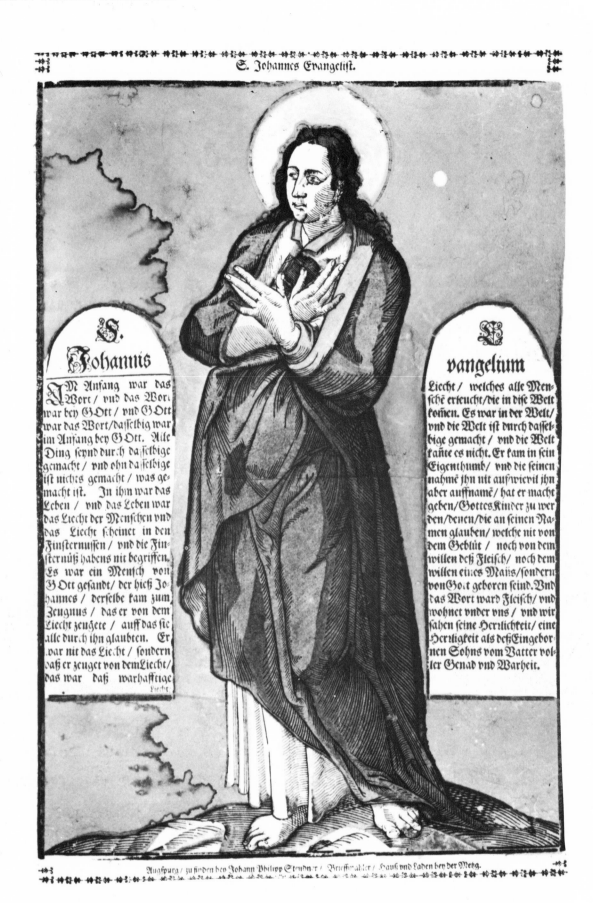

14. St. John Evangelist
 Nuremberg [GM] (HB. 24490).

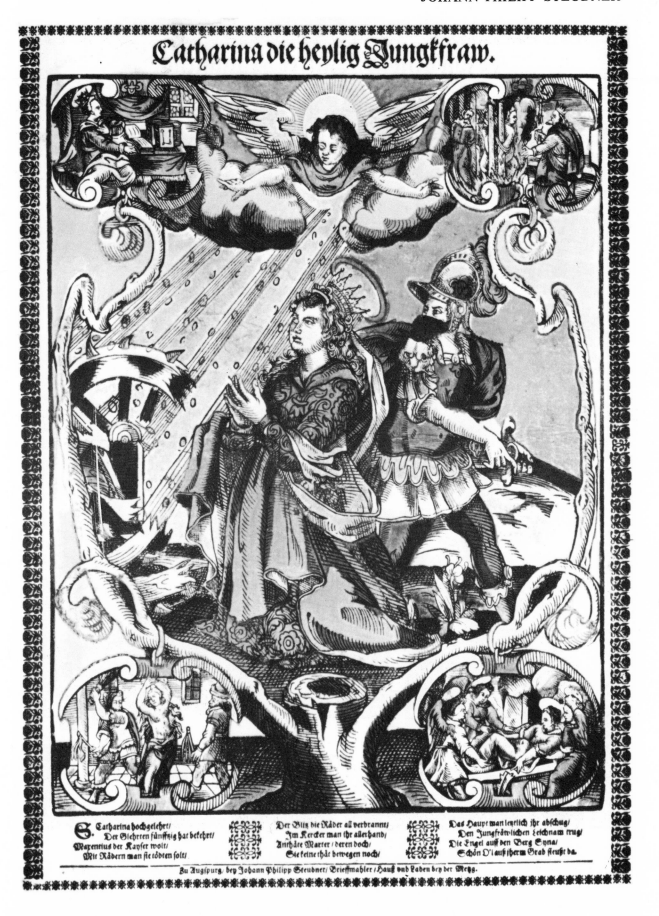

15. St. Catherine

St. Catherine was decapitated after the wheel to which she was bound was destroyed by a bolt of lightning.
Nuremberg [GM] (HB. 24636). Coupe 1966: 37.

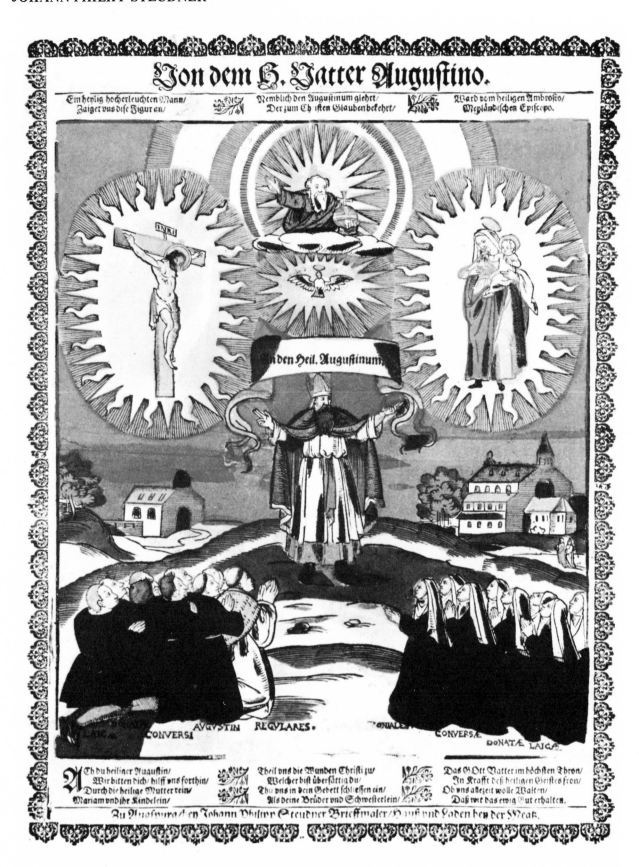

16. St. Augustine
 Augsburg [SB].

O barmhertziger HErr JEsu/ sey gnädig allen abgestorbnen Seelen im Fegfewer.

Gib Allmosen/ beth vnd fast/ ☼ Dises ist der Seelen Rast. ☼☼ Laß Meß lesen vor die Sünden/ ☼ So kanst bey GOtt Gnade finden.

Zu Augspurg/ bey Johann Philipp Steudner: Brieffenmahler: Hauß vnd Laden bey der Meß.

17. Prayer on Behalf of the Lost Souls in Purgatory
 Nuremberg [GM] (HB. 26824).

615

Hertz-schmertzliche Buß- vnd Leyd-Thränen eines reuigen Sünders über seine vilfältig begangne Sünden.

Von einem Italiänischen andächtigen Ordens-Mann

in seiner Sprache vorgeschrieben/ nunmehr ins Teutsche übersetzet.

Das Gebett deß heiligen Vatters.

Zu Augspurg/ bey Johann Philipp Steudner/ Brieffmahler/ Hauß vnd Laden bey der Wertach.

18. Miracles of a Capucine Friar

The text was translated from the Italian. *Nuremberg* [GM] (Hb. 24635).

19a. Dr. Martin Luther in His Study

Nuremberg [GM] (HB. 60). Weller 1868: 248; Coupe 1966: 198.

19b. Dr. Martin Luther in His Study (variant)

Nuremberg [GM] (HB. 24592). Weller 1868: 248; Coupe 1966: 198.

21. Military Figures, Paper Cut-Outs
Nuremberg [GM] (HB. 25831-3).

619

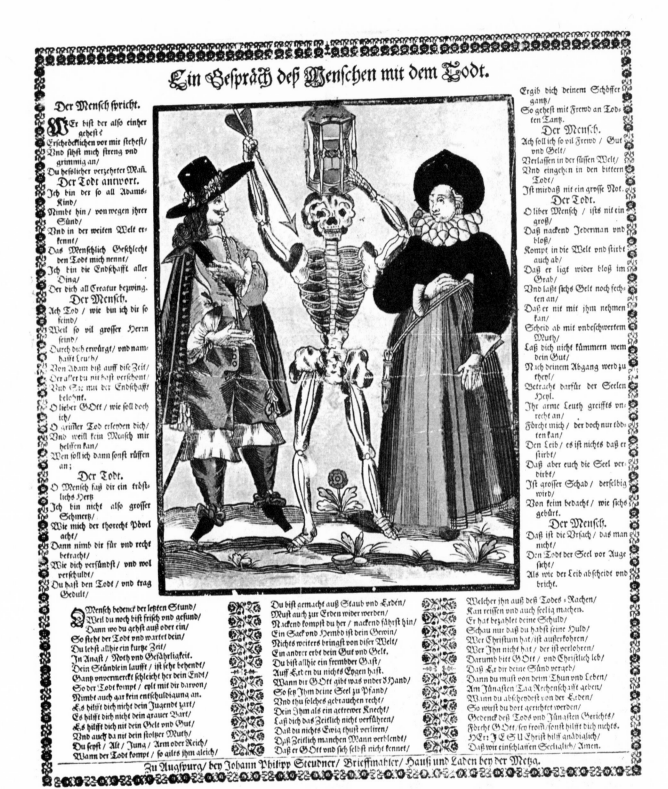

22. Dialogue with Death
 Bruckner 1969, no. 100.

Eigentliche Abbildung der Wunden/ so Christo dem HErrn in seiner Heil. Seyten gestochen worden/ sambt schönen Gebettlein.

Abbildung der Näglen/ so Christo durch seine Heilige Händ und Füß geschlagen worden.

Allerliebster HErr JEsu Christe/ du sanfftmütiges Lämblein GOttes / Ich armer sündiger Mensch/ grüsse und ehre die allerheiligste Wunden/ die du auff deiner Achsel empfangen/ als du dein schweres Creutz trugest: Welcher wegen du / zugleich wegen der drey außstehender Gebeine / sonderlich grossen Schmertzen und Pein über alle andere an deinem gebenedeyten Leib gelitten. Ich bette dich an/ O schmertzhaffter JEsu/ dir sage ich Lob/ Ehr und Preiß/
aus

aus innigem Hertzen / und dancke dir für die allerheiligste/ tieffeste und peinlichste Wunden deiner H. Achsel / und bitte demütiglich/ du wöllest dich wegen der grossen Schmertzen / und Pein/ so du in diser tieffen Wunden erlitten / und wegen deß schweren Last deß Creutzes / den du auff deiner Wunden geduldet / über mich armen Sünder erbarmen / mir alle meine läßliche und tödliche Sünden zuverzeyhen / und mich in deinem Creutzweg und blutigen Fußstapffen / zur ewigen Seeligkeit begleitten / Amen.

Gebett zu der Seyten-Wunden.

Gütiger Pelican HErr JEsu Christe / der du uns mit deinem H. Blut von unsern Sünden gereiniget hast / Ich sage dir hertzlichen danck / für die allersüsseste und heylsambste Wunden der Liebe / welche du umb unsert willen am Creutz empfiengest / als die unüberwündliche mit ihrem Liebes Pfeil dein hönigflüssende Seyten eröffnete / und dein überflüssestes Hertz durchstochen hat. O allerheylsambste Wunden deß Hertzen JEsu Christi/ in Göttlicher Gütigkeit anbette und grüsse ich dich. Gebenedeyet sey die Lieb / die dich zerspalten hat/ und gebenedeyet sey das Blut und Wasser/ so auß dir zur Abwaschung unser Sünden geflossen ist. Mit disem heiligen Wasser/ wasche ab mein Sündige Seel / und mit disem heiligen Blut/ stärcke und ziere mein elendiges Hertz und laß mir nur ein einiges Tröpflein/ dises allerheiligsten Bluts zum besten kommen / O süssister JEsu / ich bitte dich durch die Liebe / mit welchen du dise hönigflüssende Wunden hast wöllen empfangen / daß du am Tag deß strengen Gerichts / dieselbige theure Wunden deinem Himlischen Vatter zeigen wöllest / für alle Sünden/ welche ich mit meinem sündigen Hertzen offtmal begangen hab / Amen.

Augspurg/ bey Johann Philipp Steudner/ Brieffmahler/ Hauß und Laden bey der Megg.

23. Christ's Wounds

[400 x 310] *Nuremberg* [GM] (HB. 24492). Coupe 1967, no. 11.

621

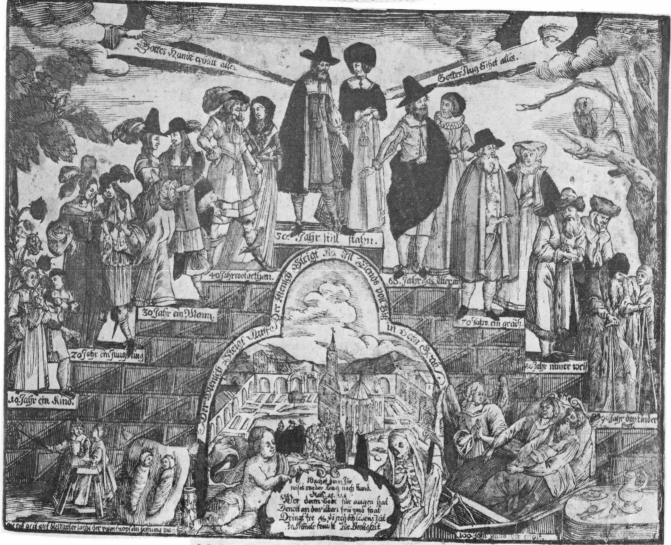

24. The Ten Ages of Man
 Cf. Moritz Wellhofer, no. 5. [307 x 365] *Berlin* [DDR] (351-lll).

Michael Stör

Active in Augsburg, circa 1611-1630

In the *Musterbuch der Stadt Augsburg* (Augsburg 1610), Stor is listed as *Michael ster, buchtr., 57 jor alt* [Michael Stor, printer, aged 57]. Accordingly, he was born in 1553.

Michael Stör frequently printed for other publishers, as in the case of the broadsheet calendars listed below. All were printed for Georg Willer and are illustrated alike. Numerous other publications by Stör are listed by Bäumker[1] and Zinner.[2] He is mentioned by Augsburg tax records from 1611 to 1625.

1.	1622	Wall Calendar with the Adoration of the Shepherds.
2.	1626	Wall Calendar with the Adoration of the Shepherds (Augsburg [SB])
3.	1627	Wall Calendar with the Adoration of the Shepherds (Halle 1929: 1043)
4.	1630	Wall Calendar with the Adoration of the Shepherds (Augsburg [SB])

1.	1963: 4: 35 (1625).
2.	1941: 5062 (1627).
-	Weller 1862a: 922.
-	Weller 1864: 404, no. 689 (New Year's Greeting, 8 pp.)
-	Weller 1866: 250 (three pamphlets).
-	Maltzahn 1875: 318, no. 793; 320, nos. 806, 812 (all pamphlets).
-	Halle 1929: 1026 (The Treaty of Hagenau, 1627, 10 pp.).
-	Benzing 1963: 21.
-	Spamer 1970: 58.

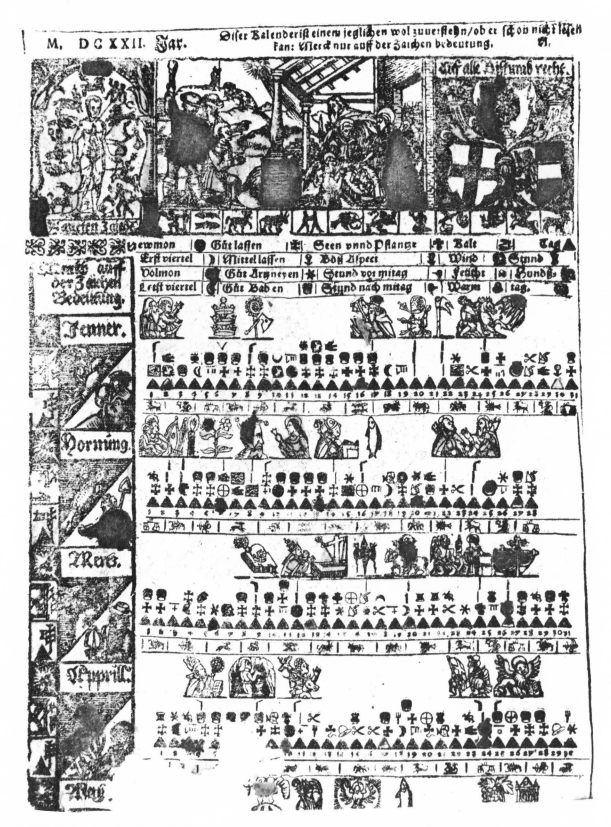

Wall Calendar for the Year 1622

1. Wall Calendar for the Year 1622

With the Adoration of the Shepherds and the Zodiac Man. The use of symbols allowed even the illiterate to understand the calendar. [530 x 160] *Vienna.*

625

Die Geistliche Hausmagd

Pamphlet printed by Michael Stör, circa 1611 (London, British Library, 21421,1, but dated erroneously in the *Catalogue of Printed Books* as circa 1580). Cf. Marx Anton Hannas and Albrecht Schmid, no. 18.

Leonhard Straub the Younger

Active in Constance 1611-1636

The printing establishment of Leonhard Straub the Elder[1] was passed on to the Younger by his mother. Like his father, he had the privilege of printing calendars. In 1636 the dean of Constance cathedral objected to Straub's plan to sell the printing plant to St. Gall. As a result the Bishop purchased the establishment on 10 October 1636 for the sum of 1350 florins.

1. 1613 Punishment of a Rich Man Who Refused to Help His Brother
2. 1618 News of the Sudden Destruction of the Village of Plurs (formerly Kantonsbibliothek Frauenfeld.
 Weller 1862a: 276, no. 443; Brednich 1974: 234)

1. See Strauss 1975: 1059. Cf. the Headnotes for Samuel Dilbaum.
- Weller 1862a: 276, no. 443.
- Weller 1863: 443.
- Weller 1864: 176 (Songsheets 1622, 1625, 1626). 177 (Songsheet 1630)
- Benzing 1963: 251.
- Brednich 1974: 233-34.

Eine Warhafftige vnd Erschröckliche Newe Zeitung.

Welche sich begeben vñ zu getragen hat im Elsas/in einer Statt Altendan genant/wie alda zwene Brüder gewohnet
der eine ein reicher/der ander ein armer/wie der arme Bruder den reichen/vmb ein halben Schäffel Kärn gebeten hat/oder vmb ein Brodt/
daß er mit seinem Weibe vnd Kindern/zu essen habe Er wolle es ihm zu gelegner zeit bezahlen/oder mit seiner Sawren Arbeit abverdienen. Vnd wie ihn der Bruder
mit spöttischen Worten abgewisen hat. Vnd waß sich nachmals wieter zugetragen/werdet Ihr Gesangweiß hören/Im Thon:
Wie man die Tagweiß sing/geschehen/den 4. May/in disem 1613 Jahr/

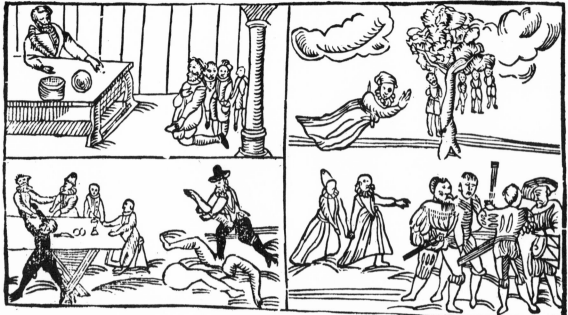

Hört zu ein grosses Wunder/ihr Christen in gemein/waß ich anzeig jezunder/betracht groß vnd klein/waß so newlich geschehen ist/thu ich mit warheit sagen/vnd daß ist gar gewiß.

Alß man schreibt Tausend sechshundert/vnd darzu fürwar/den 4. May besonder/waß ich sing daß ist war/eine Statt die ist gantz wolbekandte/in dem Elsas gelegen/Altenvan ist sie genandt.

Darinne thete wohne/ein armer Burgersman/mit Namen Jacob Giller/wie ich euch zeige an/mit seinem Ehlichen Weibe schon/sampt dreyen Kindern kleine/thue ich euch meldten an.

Derselbe hett einen Bruder/welcher war reich am Gut mit Nam Johannis Schiller/sag ich an allen spot/war reich am Gelt sag ich frey/da zu hat er auch zwey Häuser das glaubt an allen schew.

Gar Herrlich thete leben/der reiche Bruder schon/keinem armen thet er nichts geben/wie ihr werd hören an/darzu veracht er jederman/wir für ihn hin thet gehn/muß ihm ein Feder lahn.

Der arme Bruder thet gehn/wol zu dem reichen hin/thu ich mit warheit sagen/gar mit betrübeten Sinn/bey jeder Hand ein Kindt thet han/vnd bat der Bruder sehre/vn JEsu Christi Nam.

Lieber Bruder thu mir außhelffen/mit Korn oder Bordte schon/daß ich habe zu essen/mit Weib vnd Kindt fortan/ich wil dirs aberbeiten thun/od wil dir das bezalen/wo mich Gott beym lebe thut lahn.

Der reiche Bruder thet sagen/wol zu dem armen Mann/thu dich geschwinde wegpacken/ins Teuffels namen schon/hastiu dir vil machen thun/junge Schweine vnd Brodtaffen/so ernehre sie auch alleine.

Der arme Bruder thet wider sagen/in seiner grossen Noth/thu meinen Kindern geben/nur einen Bissen Brodt/daß sie doch zu essen han/von Gott dem allerhöchsten/wir stu den Lohn empfahn.

Da thet der reich Bruder sagen/aus grossem obermuth/der Teuffel rhue mich holen/wann ich jetzt habe Brodt/alda in meinem hause schon/so thu mich der Teuffel zureissen/alß bald von stunden an.

Der arme Bruder thet gehen/mit seinen Kindern zu Hauß/er war gar sehr betrübet/wust weder ein noch auß/in seinen Garten er thet gahn/hieng sich vnd seine Kinder/alda an einem Baum.

Seine Fraw im Garten thet gehen/wolt sehen nach ihrem Mann/gar bald sie ihn sahe hangen/alda an einem Baum/mit ihren dreyen Kindern klein/thet sie in Ohumacht fallen/wie ihr werd hören seyn.

Alß sie nun da thet ligen/biß sie zu ihr selber kam/thet sie bald aufflichten/ihr Messer auß der scheyden nam/stach sich damit in ihren

Leib/daß sie da thet vmbfallen/da war groß Hertzenleyde.

Das geschrey thet bald komen/für den reichen Bruder dar/wie es da zwer zugangen/daß solt er hören zwar/mit seinem armen Bruder schon/da thet er spötlich sagen/was thut mich daß an gehn.

Hat er sich thun erhencken/so kost es seinen Halß/ich wolt er wer versenckt/oder lege gleichfals/im Meer da es am tieffsten ist/mit Weib vnd auch mit Kindern/hör weiter du frommer Christ.

So dörfft ich kein gspöt hören/von seinet wegen nicht hat er ers wol außgerichtet/so mag er bitten für sich/im Himmel oder im Helischen Fewer/waß er da verdienet daß wird ihm werden zu theil.

Wie sich nun thete enden/derselbe böse Tag/da sich der reiche Bruder/an dem armen versündige hat/zu seinem Weibe sagt er spötlich/das abend Brodt wollen wir essen/darnach wil ich hencken mich.

Die Fraw erschrack gar sehre/sprach/ach mein lieber Mann/wie habt ihr so grosse Sünde/an ewrem Bruder gethan/jr habt die grösse schuldt daran/ach Gott deß sey geklaget/was habt ihr doch gethan.

Wie sie nun theten essen/thu ich euch zeigen an/zur Stube nein thet kommen/ein Grosser Schartzer Mann/Trat für den Tisch sag ich gar schon/schröckliche Wort thet reden/wie ihr werd hören an.

Hettestu deinem Bruder/heut Korn oder Brodt geben/wie er dich so sehr bate/vnd auch darumb sprach an/so were dises nicht geschehn/wie es ist heut ergangen/vnd hast vor augen gesehn.

Der schwartze Mann thet sagen/welcher der leydige Teuffel war/die nacht habe ich bekommen/dich zu straffen zwar/auch vor in alle Ewigkeit/in dem Helischen Fewer/daß ist dir auch bereit.

Der Teuffel thet ihn nehmen/von seinem Tische weg/darüber hat gesessen die Magd vnd der Knecht/so wolauch sein eygnes Weib/die habens angesehn/wie der Teuffel zureist den Leib.

In seinem eygnen Hause/thu ich an zeigen klar/hat ihn der Teuffel zurissen/in vier stucken al dar/die Fraw schreyt jeter mordio/keine hilff kunte ihm nicht werden/wie sie zusehen an. Das geschrey ist bald kommen/wol in die gantze Statt/vil Volck thet darzu kommen/zu sehen die schröckliche Tahr/die der Teuffel durch Gottes macht/hat schröcklichen begangen/drumb Mensch nimbs wol in acht.

O Ihr geschwister alle/nembt dises wol in acht/wie der reiche Bruder/den armen hat veracht/ihn nit in seiner Noth/hülffe hat wollen beweisen/mit einem Stücke Brodt. Also habt ihr vernommen/die schröckliche geschichte/von anfang biß zum Ende/den gründlichen bericht/wie es damale ergangen ist/habe ihre Jar thun verstehn/das betracht O frommer Christ. Darumb laßt vns alle bitten/ihr Christen Jung vnd alte/daß vns Gott wolle behüten/vors Teuffels macht vnd Gwalt/laßt vns bitten all zugleich/daß vns Gott wolle geben/sein Ewiges Himmelreich.

Gedruckt zu ... zu Franckfurt Straußen.

1. Punishment by the Devil of a Rich Man Who Refused to Help His Brother, 4 May 1613
 Nuremberg [GM] (HB. 24832). Weller 1863: 443; Brednich 1974: 233.

Johann Thoma

Active in Prague, circa 1914

1. 1614 Miraculous Sheaf of Barley Found at Sobotka near Prague

- Brednich 1975, plate 112.

Gründliche vnd Warhafftige newe Zeitung / Welche sich zu Sobotka neun Meil von Prag mit einhundert vnd sechs vnd dreissig solcher Gersten ähren mit Angesichtern / Sternen vnd Creutz auff der Stirn / in verlauffnem 1613. Jar hat zugetragen / Hierüber der Himmel sich hat auffgethan / vnd das rothe Blut herunder gefallen / was dises thut bedeuten / werdt jhr hierinnen vernemmen.

Gott ich thu dirs klagen / den jamer vnd die noth / so sich hat zugetragen / zu Sobotka der Statt / gelegen neun meyl von Prag ich meldt / hat sich groß ding begeben / auff einem Ackerfeldt /

Da die zeit ist ankommen / das man abschneiden solt / die liebe Früchte in summen / heur wie mann weisser wol / begab sich ein seltzam geschicht / deßgleichen nie erhöret / bey Manns gedencken nicht.

Mann thät alsbald anstellen / Schnitter beyd jung vnd alt / die jetz anfangte Gesellen / waren frölicher gstalt / sungen daher in jhr arbeit / in all jhrm thun vnd wesen / hört mann nuß lauter frewd.

Ein schneeweisser alt Manne / jhnen erschienen ist / ein Engel gleich er sahe / wol zu derselben frist / die Schnitter erschracken gar sehr / dißmahl ob disem Gsicht / so zu jhn kam daher.

Die Engel sprach behende / gebt mir ein Sichel her / jetzund auff zwern Händen / vnnd seyend vnbeschwerdt / schnitt ab der jhren dißmahl vil / hundert vnd sechs vnd dreissig / hört was ich sagen will.

Den Schnittern thät ers langen / freundlich in jhre Hand / so bald sichs han empfangen / dieselb griffen an / gflossen ist darauß von stund an / ein klar natürlichs Blut / das sahe jederman.

Sind also fort gerucket / mit schneiden in die mitte / fing ich ohn alle Augen / wol zu derselben zeit / sand dem sie jhren abermahl / mit ein Angesicht formieret / mit fleiß abschnitten all.

Dieselb werden geschicket / der Kayserlich Maiestät / darzu ohn drücken / dem Ertzbischoff zur stett / auch zum Hertzogen von Braunschweig / zu einem grossen Wunder / zusehen was diß bedeut.

Wol an demselben tage / der Türck mit stolz vnd pracht / mit wehe vnd auch mit klagen / vil Christen hat ombbracht / in manch Orten gantz vngehewr / beyde jung vnd die alten / verfolgt mit Schwerdt vnnd Fewr.

Hertzog von Braunschweig eben / hat auch zu disem mahl / zu Prag sein Geyst auffgeben / zogen ins Himelssal / in seinem traurigen Todbeth / entlends ein Botten sendet / gen Braunschweig in die Statt.

Thät bitten zu den stunden / ein Erbarn weisen Rath / mit Hertz vnd auch mit Munde / die gantz löbliche Statt / vmb verzeihung beyd sein Zwyspann / auch vmb alle Zwitrachte / so sie gefangen an.

Die obgemelte ähren / was sie bedeuten thun / der Stern vnd zwen Creutz mehre / das Haupt vnnd Gsicht darzu weist niemands dann der liebe Gott / engfärd ist es nit geschehen / sag ich ohn allen spott.

Zu Prag auff ein Sontage / der Ertzbischoff dißmahl / mit wollen vnd mit klagen / ein Bettag hat an gstalt / zu bitten den Himmlischen Gott / daß er vns wöll verzeihen / all Sünd vnd Missethat.

Die Pfarrherrn auff den tage / der Gmein hand fürgebracht / auff der Cantzel mit klage / die ähren obgesagt / so bald ers jhnen zeigen thät / ist abermahl herauß geflossen / klar Blut mann gesehen hat.

O Mensch faß zu hertzen / betrachte O frommer Christ / vnd treib darauß dein schertzen / sihe was vorhanden ist / die Pestilenz in Meißnerland / zu Franckfort in der Marckt / überhand nimpt zur frist.

Mancher jetzt möchte fragen / wie es müglich kan sein / das auß einer ähren ich sage / roth Blut soll fliessen fein / auch ein natürliches Geschöpff / ein Haupt solle vergleichen / so auß der Erden wächst.

Hingegen thu ich sagen / Gott all ding müglich ist / in disen letzten tagen zur Warnung vns geschickt / wo die Welt sich nicht bessern will / möchte jhr widerfahren / ein wunder seltzam spihl.

Lasse vns Gott Vatter bitten / Sohn vnnd den heiligen Geyst / daß er vns wöll behüten / vor allem hergenlend / wehre deß Türcken vbermuth / damit er nicht vergiesse / vnschuldiges Christen Blut.

Jetzt habt jhr nun vernommen / von disem Wunderwerck / vnd kürtzlich auch die summen / so vns Gott hat fürgestellt / faßt solches wol ins Hertz hinein / Gott wöll vns all bewahren / vor der höllischen Pein.

Ein andere Zeitung.

Von wunderlichen dingen / hört mann jetzt Zeitung vil / mit lesen vnnd mit singen / ist weder Maß noch ziel / groß Wunder geschehen alle Tag / noch nimpts Niemand zu hertzen / O weh der grossen klag.

Die Sonn Mond vnd auch Sterne / verwandlen sich jetzund / Erdbidem nah vnd ferne / hört man schier alle stund / falsch Propheten thun sich herfür / welche die Leut verführen / darumb ist vor der Thür.

Der grosse Tag deß Herren / vnd Christus Prophezeite / noch thut sich nit bekehre / die werbe Christenheit / ob vns schon Gott vom Himelsthron / die Engel selbst thut senden / die vns sollen warnen thun.

Diser Exempelmahle / han wir gnugsam vorhand / wie den Newlich mir schalle / im Württemberger land / ein Wunder sich zutragen hat / mit einem stummen Hirten / der Schaf gehütet hat.

Im Schorndorffer ampte / zu Welda ich euch melde / ist ein Bawr fürwar / der hett in seinem Feld / der Schaf gar vil / ein Knecht darbey / welcher war stum geboren / hüter der Schafe frey.

Disem Knecht ist erschienen / ein weisser Mann gar bald / vnnd thät mit disen Sunnenjhn ansprechen der gstalt / lieber Knecht ich hab ein bitt zu dir / von deiner grossen Herde / gib du drey Schafe mir.

Der Stum kondt solchs nit hören / er kondt auch reden nit / der Mann thät weiter begeren / zum andern mahl die bitt / du wollst mirs nit versagen zwar / gib mir doch die drey Schafe / von diser Herd fürwar.

Da er zum dritte mahle / den stummen Hirten bath / fieng der Stum an mit schalle / von freyen stucken brat / zu reden mit dem weissen Man / ich darff kein Schaf weg schencken / sie gehe mich nichts an.

Wiltu jetzt drey Schaf haben / daß ich dir schencken soll / so thu vorhin nein draben / zu meinem Herren wol / mann er alsdann zufrieden ist / vnd die drey Schaf will schencken / mir daran nichts gebrist.

Der Mann thät sich nit saumen / vnd gieng in Flecken nein / den Bawrn fand er daheimen / er sprach zu jhm allein / Ich hab dein Knecht gesprochen an / der auff dem Feld thut hüten / deiner Herd Schaf voran.

Er solt mir drey brauß schencken / ich kurtzumb haben wolt / er thät sich lang bedencken / endlich sagt er ich solt / hinein zu seinem Herren gohn / wann er mir sie thu schencken / sey er zu friden schon.

Der Bawr zu den sachen / gab ein solchen bericht / was thustu für geschwetz machen / mein Knecht kan reden nicht / er ist von Mutterleibe stum / geboren thu ich / drumb glaub ichs nicht kurtzumb.

Vnd wann mein Knecht soll draussen / ein Wort geredet han / so laß ich mir nicht grausen / mein gantze Herd voran / will ich verloren han / jetzund / der weisse Mann thät sagen / geh mit mir nauß die stund.

Sie giengen mit einander / biß sie kamen zum Knecht / da fieng der weiß Mann ane / vnd sprach zu jhm gar schlecht / hastu mir vor gesagt zu mir / da ich dich hab angsprochen / vmb diß Schaf mir begtr.

Ich soll gehn zu deim Herren / wann er zu friden ist / so wollstu mein begeren / erfüllen in der frist / jetzt hab ich jhn mit brachte herauß / sag an vnd laß dich hören / der Knecht ohn allen grauß.

Fieng wider reden ane / sprach zu seim Herrn bereit / ich hab gsagt zu dem Manne / wann jhr zu friden seide / so gelts mir gleich zu disem mahl / der weisse Mann thät sprechen / jetzt höret jhr mit schall.

Selbst reden eurn Knechte / daß ich nit glogen hab / jetzund ist m. in mit rechte / die gantz Herd Schaf vorab / der Bawr sprach mit Wunder groß / was ich dir hab versprochen / will ich halten ohn vnterlaß.

Mit nichten sprach der Manne / ich beger nit mehr dann drey / der Bawr sprach vorane / hab dir die wahl darbey / vnd nim welchs dir wolgefällt / ich thus nicht sprach der Manne / gib selbst drey rauß ich melde.

Da der Bawr drey thät nemen / sprach der weiß Mann der gstalt / jetzund thu dich mir schemen / stich d Schaf nider gar bald / vnd schlacht sie / wie es sich gebürt / der Bawr thät jhm folgen / bald man groß Wunder spürt.

Dann als ers hat auffgschnitten / vnd wolts Jngweid rauß thun / sah er das ein Schaf mitten / angfüllt mit Traube schon / das ander war gefüllt fürwar / mit Frucht allerley / sag ich frey offenbar.

Im dritten man nichts fande / als lauter rothes Blut / Augenblicklich war / Mann wolgemuth / der Bawr stund in schröcken groß / sampt seinem Knecht fürware / melde ich ohn vnterlaß.

Was solches wirdt bedeuten / wöllen wir dem lieben Gott / befehlen alle zeite / in vnser grossen noth / daß er solchs vls zum besten kehr / daß wir auch nit verachten / sein Wunder nimmermehr.

Hinfort kan allezeit / der stum Knecht reden zware / O Gott der du bereite / dein Wunder würckst fürwar / am Menschlichen geschlecht nicht allein / an allen Creaturen erzeigt dein Allmacht sein.

Durch solche deine Güte / laß vns scheinen dein Gnad / thu vns gnedig behüten / vor alle vbel drat / bescher vns ein Fruchtbar reiches Jar / durch dein Sohn Jesum Christum / Amen das werde war.

Erstlich gedruckt zu Prag / bey Johann Thomæ im Jar 1614.

1. Miraculous Sheaf of Barley Found at Sobotka near Prague in 1614

Ulm, Vienna [Albertina] (Histo. Bl. Sobotka K. 28). Weller 1862a: 537. Brednich 1975, pl. 112.

Wilhelm Traut (Traudt)

Active in Nuremberg and Frankfurt M., circa 1636-1662

A native of Nuremberg, the *Briefmaler,* form-cutter, and maker of stencils Wilhelm Traut became a citizen of Frankfurt in 1647. That very year he married the daughter of the recently deceased book-dealer Stöckle and took over his shop. His second wife was Margaret Hoffmann, the daughter of the Frankfurt city clerk. Apart from single-leaf woodcuts and broadsheets, Traut provided 27 woodcut illustrations for a *Spruchbüchlein,* [collection of proverbs] published in Frankfurt in 1653. Traut died in 1662 (he was buried 1 December). His widow then married the Nuremberg form-cutter Johann Georg Walther. Hüsgen [1] knew of an album into which Traut had pasted all his works beginning in 1636. They included the twenty-seven woodcuts of 1653 and the prints listed below, but already Nagler was unable to find this album.

1.	-	The Infant Christ as Salvator Mundi
2.	1649	Ascension of Christ
3.	1656	Calendar with Crests of the Council (Thieme-Becker 33: 351)
4.	-	Ecce Homo
5.	-	Christ in Halflength
6.	-	The Virgin in Halflength
7.	-	Martin Luther in Halflength (after Cranach; Thieme-Becker 33: 351)
8.	-	St. Stephan (Nagler, *Monogrammisten* 5: 180: 900)
9.	-	Crucifixion (Thieme-Becker 33: 351)
10.	-	An Angel Holding Christ in His Arms
11.	-	Christian Virtues (c. 1640. Drugulin 1863: 2495; Weller 1864, no. 533)
12.	-	Classical Picture Alphabet
13.	-	A Blind Man Teaching a Woman How to Play the Flute

1. Hüsgen 1790: 192.
- Drugulin 1863: 2459.
- Brulliot 1837: 1877, 1580.
- Nagler *Monogrammisten* 5: 180: 900; 899: 1937.
- Weller 1864: 220, no. 533.
- Thieme-Becker 33: 351.
- Zülch 1935: 537.

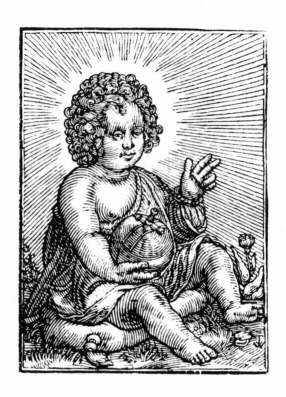

1. The Infant Christ as Salvator Mundi
 [73 x 56] *Berlin* [DDR] (868-132).

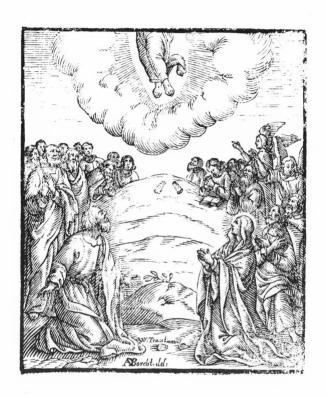

2. Ascension of Christ

Cut by Wilhelm Traut after a design by H. van der Borcht. Thieme-Becker
(33:351) mentions that there are seven others in this series, done in 1649,
but we wer unable to locate them. [75 x 64] *Berlin* [DDR] (867-132).

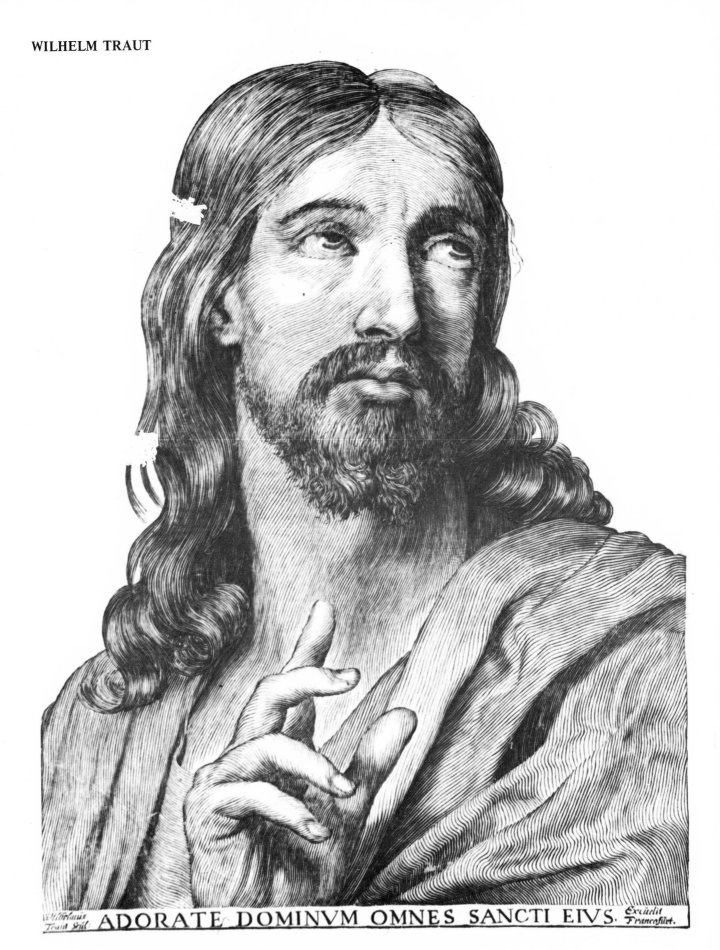

ADORATE DOMINVM OMNES SANCTI EIVS.

5. Christ in Half-Length
[430 x 305] *Frankfurt* [SK] (45845), Berlin [DDR] (293-131).

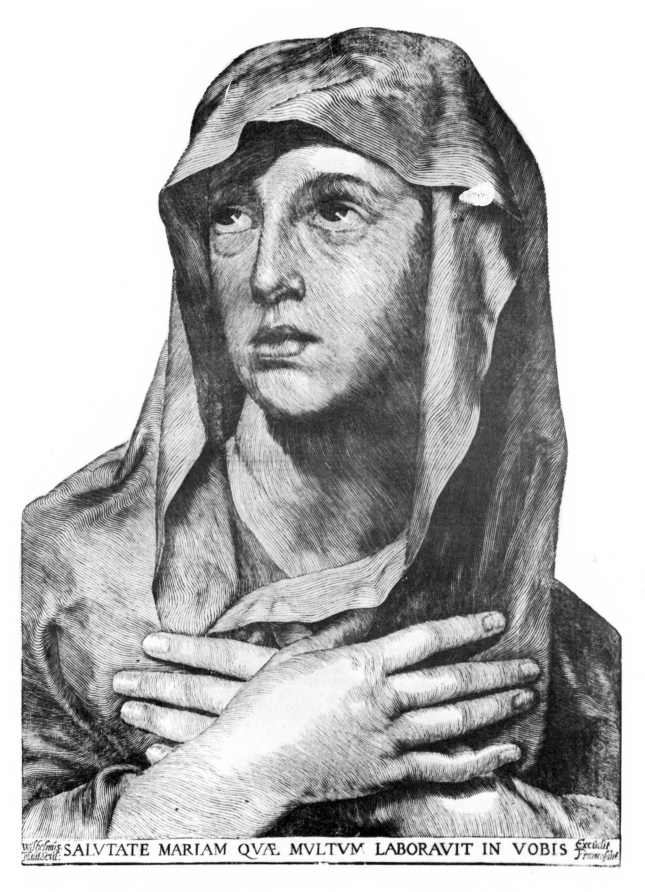

SALVTATE MARIAM QVÆ MVLTVM LABORAVIT IN VOBIS

6. The Virgin in Half Length
 [430 x 307] *Frankfurt* [SK] (64701).

635

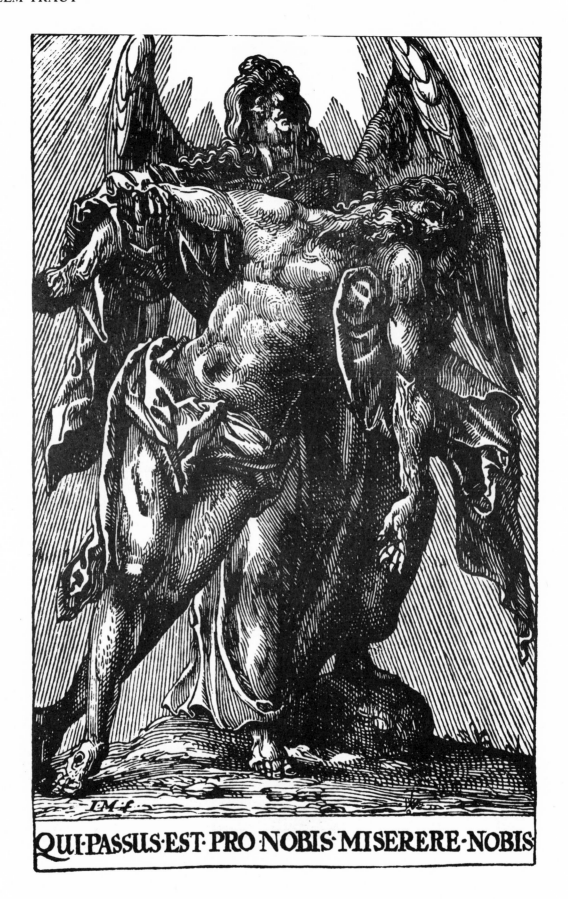

QUI·PASSUS·EST·PRO·NOBIS·MISERERE·NOBIS

10. An Angel Holding Christ in His Arms
Design by Master J M (Jacob Marrel?). *Frankfurt* [SK](56890); Berlin [DDR](81-1957). Zülch 1935: 537.

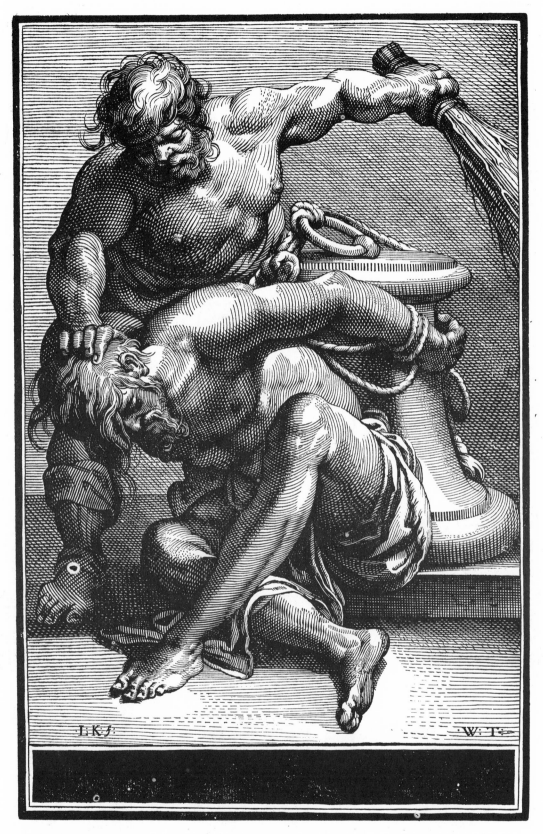

11. Ecce Homo

Trial impression before the inscription "Ecce Hom." [310 x 200]after a design by Lucas
Kilian. *Berlin* (DDR); Frankfurt; NM.3: 1937; Stuttgart; Thieme-Becker 33: 351 (after a
design by Ludwig Krug?).

12. Classical Picture Alphabet
Vienna [Albertina](44-K.34)

Classical Picture Alphabet

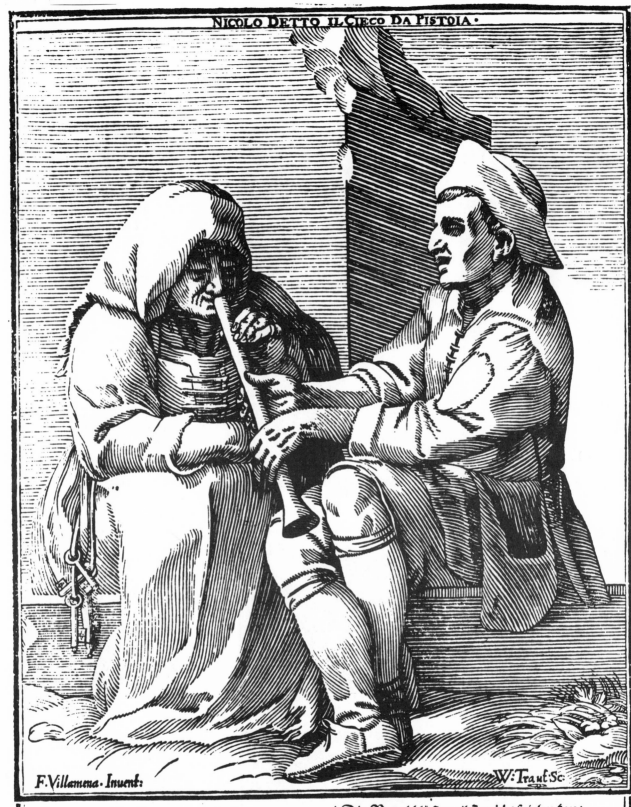

NICOLO DETTO IL CIECO DA PISTOIA·

F. Villamena· Inuent:

W: Traut Sc:

Inflat anus, pulfandi artem non docta, manuque,
 Et digitis cæci, exilit inde melos.
Non quod anus poteft, hoc præftat lumine captus,
 Quod nequeunt feorfum, reddit uterque fimul.

Die Vettel bläſt/weil ſie nicht ſpielen kan/
So nimt der Blind ſich drumb deß Greiffens an:
Was ſie nicht weiß/das kan der blinde Mann/
So wil ein Werck von Zweyen ſeyn gethan.

13. A Blind Man Teaching a Woman How to Play the Flute
 After a design by F. Villamena. [226 x 187] Stuttgart; *Vienna* (HB.22.1, p. 115).

Boas Ulrich the Elder

Active in Augsburg, circa 1648-1695

After serving as form-cutter for Marx Anton Hannas (q.v.), Boas Ulrich set up his own *Briefmaler* and form-cutter shop near Barfüsser Bridge in Augsburg. He continued to execute commissions for his former boss. After Hannas's death, in 1676, Ulrich became involved in litigation concerning some of Hannas's copyrights.[1] Ulrich was now the only legitimate form-cutter in Augsburg; two others, Wilhelm Traut and Heinrich Falk, who had also been employed by Hannas, had moved to Frankfurt.[2] Thus Hannas in the end, had effectively achieved his aim of monopolizing the profession. It was not until 1581 that a second form-cutter was given that official privilege: Abraham von Wehrt.[3] But Boas Ulrich continued to plead for restriction of the privilege.[4] Most of Ulrich's publications were of a religious nature. His son, Boas Ulrich the Younger, (1650-1710),[5] aided him for many years. Although criticized for inferior workmanship in the art of form cutting, the younger Ulrich was especially well versed in heraldry and became one of the earliest users of a new type of guilded paper invented by Abraham Mieser in 1698.[6] Boas Ulrich the Elder's son-in-law was Albrecht Schmidt (q.v.).

1.	-	The Virgin Mary with Saints Roch and Sebastian
2.	-	A Prayer for the Tortured Souls in Purgatory
3.	-	A Prayer for each Day of the Week
4.	-	Questions and Answers of St. Bernard
5.	-	Archangel Michael and Three Prayers Asking for His Intercession
6.	1654	A Seven-Headed Monster
7.	-	A Letter from the Lord Preserved at Mont St. Michel, Brittany
8.	-	The Cat and the Dog Arguing over Who Deserves the Meat

1. Bruckner 1969: 212.
2. Augsburg, Stadtarchiv, *AKA*, vol. 1, fols, 27-43.
3. Spamer 1930: 187.
4. Spamer 1930: 233. See also the headnotes for Johann Philip Steudner.
5. Spamer 1930: 215, Hammerle 1928: 14.
6. Spamer 1930: 174.
- Augsburg Stadtarchiv *Briefmalerakten*, vol. 2, fol. 34.
- Weller 1864: 87.
- Weller 1866: 250.
- Maltzahn 1875: 321, no. 813 ("Annunciation," 8 pp.)
- Hämmerle 1928: 14.
- Coupe 1966: 30; 1967: 181.

1. The Virgin Mary with Saints Roch and Sebastian

 These saints were venerated as protectors from the plague. *Nuremberg* [GM] (HB. 24358).

Ein schön kräfftiges vnd nutzlicheser für die arme verlaß-
sene trostlose vnd betrübte Seelen im Fegfewr / vnd kan solches
geopffert / oder auch für sich selbst gesprochen ...rden.

Vatter vnser / der du bist in den Himmeln.

Ich bitte dich / O gütiger barmhertziger Vatter / für die arme betrübte Seelen im Fegfewr / du wöllest dich Vätterlich über sie erbarmen / vnd ihnen gnädiglich nachlassen die Peyn vnd Straff / welche sie durch ihre Sünden verdienet haben / in dem sie dir / als ihrem liebreichsten Vatter / den schuldigen Gehorsam vnd Kindliche Lieb nit erwisen / sondern deine Göttliche Gebott / als vngehorsame Kinder vilfältig übertretten / vnd dich auß ihrem Hertzen / in welchem du als in einem Himmel zu wohnen vñ zu regieren begehrest / boßhafftiglich außgeschlossen: Du aber O barmhertziger Vatter / sihe an mit den Augen deiner grundlosen Barmhertzigkeit / das bitter Leiden vñ Sterben / welches dein Eingeborner Sohn Christus Jesus / für sie gelitten hat. O gütigster Vatter / nimb an dise liebreichiste Bezahlung / vnd mache loß die Gefangne von ihren schweren Banden / vnd führe sie hinauß von der Tieffe der fewrigen Gefängnus / vnd erhebe sie in den Himmel / zu welchem du sie erschaffen hast.

Geheiliget werde dein Nam.

Ich bitte dich durch dein hochheiligsten Namen / du wöllest nit ansehen ihr Nachlässigkeit / in dem sie deinen Göttlichen Namen nicht würdiglich verehren / sondern offt mißbraucht vnd verunehret haben / auch sich / durch ihr böses Leben vnwürdig gemacht deß allerwürdigsten Namens Christi / von dem sie Christen genennet worden: Für dise Boßheit vnd Nachlässigkeit deiner sträfflichen Kinder / nimme auf vnd an O barmhertziger Vatter / die grösste Heyligkeit deines Sohns / welcher dein gebenedepten Namen / mit seinen Worten vñ Wercken allzeit groß gemacht / vnd auf das vollkommneste verehret hat.

Zukomme dein Reich.

O du gnädigster vnd freygebigster Vatter / deine vndanckbare Kinder haben deine Gutthaten nit erkennt / vnd haben sich in den zeitlichen vnd zergänglichen Sachen gantz verwicklet / die ewige vnd himmlische Güter deines Reichs nit fleissig gesucht: Du aber O liebreichster Vatter / sihe an die inbrünstige Begierd deines allerliebsten Sohns / mit welcher er die Menschen zu Miterben hat haben wöllen / verstosse sie nit länger von deinem Angesicht / sondern laß sie eingehen in dein Reich.

Dein Will geschehe wie im Himmel / also auch auf Erden.

O gutwilliger Vatter / deine muthwillige Kinder / haben sich nit beflissen ihren Willen nach deinem zu richten / sondern offt gethan / nit wie du / sondern wie sie gewollt / vñ deinen Göttlichen Willen dem ihrigen nachgesetzt: Du aber O gütigster Vatter / sihe an den williasten Gehorsam deines einigen Sohns / welcher gehorsam gewesen biß in Todt / ja in Tod deß Creutzes. Durch disen vollkommnisten Gehorsam / erbarme dich ihrer / vnd erlöse sie von der Straff deß Vngehorsams.

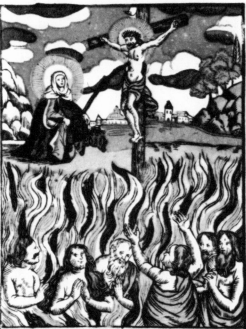

HERR / laß sie ruhen im Friden /

PER · SANGVINEM · CHRISTI · LIBERATVR · DV

Vnd das ewige Liecht leuchte ihnen.

Gib vns heut vnser täglich Brode.

O du freygebiger Vatter / das wahre Himmel-Brodt in dem hochheiligsten Sacrament / haben sie vnwürdig / oder mit schlechter Lieb / Andacht vnd Ehrerbietung genossen / vnd mit vil grösserm Fleiß die leibliche / als die geistliche Seelen-Speiß gesucht: Du aber O gnadenreichister Vatter / verzeihe ihnen ihre Mißhandlung / durch die vnaußsprechliche Lieb deines lieben Sohns / mit welcher er sein eigen Fleisch vnd Blut / vnter die Gestalt Brodt vnd Weins / zu einer wunderbarlichen lebendigmachenden Seelen-Speiß / hat eingesetzt.

Vergib vns vnsere Schulden / als auch wir vergeben vnsern Schuldigern.

Sehr groß vnd vilfältig seynd die Schulden / die deine vnhäußliche Kinder gemacht haben in den zehen Gebotten GOttes / in den fünff Gebotten der Christlichen Kirchen / in den siben Todt Sünden / in den neun fremdden Sünden / in den fünff Sinnen deß Leibs / in ihren äusserlichen vnd innerlichen Kräfften / wider GOtt / wider ihren Nächsten / vnd wider sich selbsten: Aber dein Barmhertzigkeit O allergnädigster Vatter / ist vnendlich grösser als

alle Schulden vnd Sünden der gantzen Welt / darumb so vergib ihnen barmhertziglich alle ihre Schulden / durch die Gnadenreiche Fürbitt deines lieben Sohns / welcher dich am Stammen deß H. Creutzes / so flehentlich gebetten hat / du wöllest seinen vnd deinen Feinden gnädiglich all ihre Schulden nachlassen vnd verzeyhen.

Vnd führe vns nicht in Versuchung.

O du barmhertziger Vatter / du warest allzeit bereit / deine vngehorsame Kinder mit deiner Göttlichen Gnad zu bewahren / vor aller Gefahr vnd Versuchung / sie aber haben sie muthwilliger Weiß in die Gefahr begeben / den Versuchungen vnd bösen Begierden nachgehänget / den Gelüsten deß Fleisches / den Anreitzungen der Welt / vnd den Eingebungen deß bösen Feinds eingewilliget. Du aber O gütiger Vatter / durch die Verdienst deines lieben Sohns / vnd durch sein glorwürdigen Sieg / mit welchem er das Fleisch / die Welt vnd den Teuffel hat überwunden / erstatte ihr Versaumnus durch dein Barmhertzigkeit / vnd erlöse sie von der scharpffen Buß der strengen Gerechtigkeit.

Sonder erlöse vns von dem Vbel Amen.

Groß ist das Vbel der Pein vnd gerechten Straff deiner gefangnen vnd hart bekangten Kinder / vnd noch grösser ist das Vbel der vngerechten Sünd / durch welche sie die schwere Straff vielfältig verdient haben / sie erkennen vñ bereuen hertzlich ihre grosse Vngerechtigkeit / sie leiden vnd gedulden williglich dein strenge Gerechtigkeit / sie bitten vnd betten flehentlich vmb die grundlose Barmhertzigkeit. O du barmhertziger Vatter / sihe an mit deinen barmhertzigen Augen / das grosse vnbillichste Vbel der vilfältigen Marter vnd Peyn / welche dein allerliebster Sohn / in seinem bittern Leyden vnd Sterben / schmertzhafftiglich hat außgestanden: Sihe an sein gekröntes Haupt / seine durchborte Händ vnd Füß / seine durchstochne offne Seiten / sein gantz verwundten Leib / seine innerliche Kräfften mit bittern Schmertzen / Pein vnd Marter gantz vmbgeben: Durch alle dise Pein vnd Marter / vnd durch das Rosinfarbe kostbarliche Blut deines allerliebsten Sohns / bitten wir dich demütiglich / O du barmhertziger Vatter / du wöllest deine betrübte Kinder / von allem ihren Vbel / von allen Schmertzen / Marter vnd Peyn / gnädiglich erlösen / vnd sie auß der schmertzhafften Fewrflammenden Gefängnus Glorwürdiglich entführen / in das himmlische Vatterland / in die ewige Frewd vnd Seeligkeit / da kein Vbel mehr zu finden / vnd alles Gut vollkommenlich besessen wird. Das verleihe ihnen barmhertziger GOtt / Vatter / Sohn vnd heiliger Geist / die allerheiligste Dreyfaltigkeit / Amen.

Zu Augspurg / bey Boas Vlrich dem Aeltern / Formschneider vnd Brieffmahler.

2. A Prayer for the Tortured Souls in Purgatory
 "Lord, let them rest in peace." *Nuremberg* [GM] (HB. 24359). Brückner 1969: 212; Coupe 1966: 2: 181.

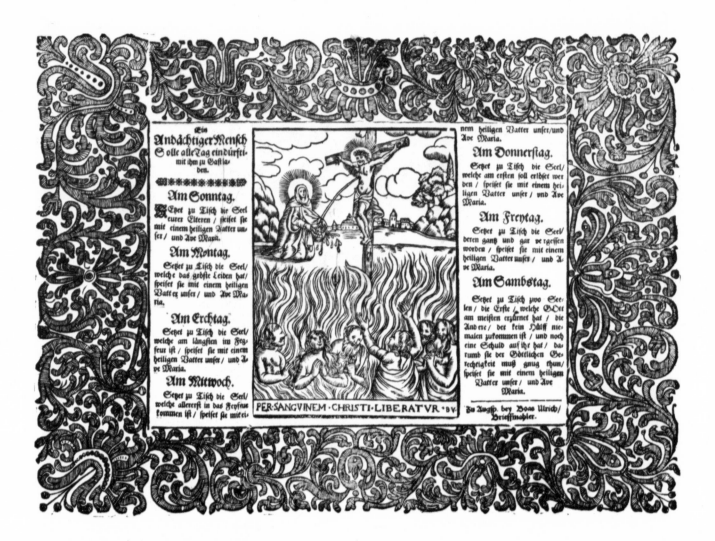

3. A Prayer for each Day of the Week

"A pious man will ask a needy person to eat at his daily table." The woodcut is the same one used for the preceding sheet. *Nuremberg* [GM] (HB. 24360).

4. Questions and Answers of St. Bernhard
 Augsburg [SB].

645

Bildnus deß heiligen Ertz-Engels Michaels.

Gebett zu dem H. Ertz-Engel Michael.

O Du mein Außerwöhlter heiliger Engel / deme ich von GOtt dem Allmächtigen zu beschützen anbefohlen bin / bewahre mich unwürdigen Tag und Nacht / vor dem bösen Feind / der uns so listig nachstellet / und vor allerley schädlichen Anfechtungen / und Gefährligkeiten / erhalte mich O getrewer Behüter / auf dem rechten Weeg deß Heyls / daß ich im Glauben nicht irre / und in kein Todtsünd falle / oder doch darinnen nicht sterbe und verderbe / tröste mich in der Widerwärtigkeit / un stärcke mich am Ende meines Lebens / daß ich unverhindert in der Gnad abscheide / und vor dem Angesicht GOttes / frölich erscheine / auch Christum deinen und meinen HErrn / mit dir ewiglich lobe / Amen.

Bey Boas Ulrich. S. MICHAEL. Brieffmahler. Aß

Befehlung zu dem H. Schutz-Engel.

O Grosser Ertz-Engel und dapfferer Fürst der Himmlischen Ritterschafft / heiliger Michael / der du offt herrlich wider den bösen Feind gesiget hast und ob der Hertzstreitenden Kirchen mächtiglich haltest / durch welchen auch die Krafft GOttes / vil und wichtige Ding verrichtet / komme zu hülff dem Christlichen Volck wider die unsichtbare un sichtbare Feinde / beschirme auch und erledige uns mit deiner Fürbitt wider alle Anfechtungen un Versuchung im Leben un Sterben. O edler Himmels-Fürst / biß uns armen Sünder ingedenck / sonderlich von wegen deß erzitterlichen letzt Gerichts GOttes / und bitte für uns unaußhörlich den Allmächtigen GOtt / Amen.

Litaney zu dem heiligen Michael.

HErr / erbarm dich unser. Christe erbarm dich unser / HErr / erbarm dich unser. Christe höre uns. Christe erhöre uns. GOtt Vatter vom Himmel / erbarm dich unser. GOtt Sohn / Erlöser der Welt / erbarm dich unser. GOtt heiliger Geist / erbarm dich unser. Heilige Dreyfaltigkeit / ewiger GOtt / erbarme dich unser. Heilige Maria / Königin der Ertz-Engel / bitt für uns. Heiliger Ertz-Engel Michael / Glorwürdigster Fürst / bitt für uns. Heiliger Michael / himmlischer Kriegs-Fürst / bitt für uns. Der du mit dem Drachen gestritten / unnd ritterlich überwunden hast / bitt für uns. Der du den Drachen mit seinen abtrünnigen bösen Engeln / auß dem Himmel vertrieben hast / bitt für uns. Heiliger Michael / du Bott GOTtes / für die gerechten Seelen / der du herrlich vor dem Angesicht GOttes / erschienen bist / bitt für uns. Der du stehest für die Kinder GOttes / bitt für uns. Der du bist ein bestellter Fürst aller Seelen / bitt für uns. Der du zu Hülff dem Volck GOttes / geschickt bist / bitt für uns. Dem alle Seelen der Heiligen übergeben seynd / bitt für uns. Der du die Seelen der Heiligen / in das Paradeyß deß Frolockens führest / bitt für uns. Der du allezeit ein Beschützer deß Volcks gewesen bist / bitt für uns. Der du den heiligen Vättern offt erschienen bist / bitt für uns. Der du den Propheten die Geheimnussen geoffenbahret hast / bitt für uns. Von dessen Hand der Rauch deß guten Geruchs / für das Angesicht GOttes steigt / bitt für uns. Zu dessen Ehren / erzeigt werden die Wohlthaten den Völckern / bitt für uns. Dessen Gebett / führet zu dem Himelreich / bitt für uns. Heiliger Ertz-Engel Michael / bitt für uns.

O du Lamb Gottes / welches du hinnimbst die Sünd der Welt / verschone unser / O HErr.
O du Lamb Gottes / welches du hinnimbst die Sünd der Welt / erhöre uns / O HErr.
O du Lamb Gottes / welches du hinnimbst die Sünd der Welt / erbarme dich unser.
Christ höre uns.
Christe erhöre uns.
HERR / erbarme dich unser.
CHRISTE / erbarme dich unser.
HERR / erbarme dich unser / Amen.

Zu Augspurg / bey Boas Ulrich / Formschneider und Brieffmahler / den Laden auf Parfusser Bruck.

5. The Archangel Michael and Three Prayers Asking for His Intercession
Nuremberg [GM] (HB. 24357).

Ein Warhafftiges Monstrum.

Anno 1654. im November / ist in dem Königreich Catalonien auff dem Geblirg gegenwertiges Monstrum / von den Spanischen Soldaten ohne sonders grosse mühe gefangen / nach Madritt gebracht / vnd auff deß Königs in Spania Befelch ins Kloster Escurial geliffert worden. War ein kurtz braun dicker Mensch / mit siben Köpffen / daran der fordere mit welchem er isset vnd trincket / wie ein Ochß brüllet / aber damit nicht reden kan / hat daran nur ein Aug an der Stirn / vnd zwey Esels Ohrn. Die andere 6. Köpff aber / hat jeder 2. Augen / an jhren natürlichen Ort stehend / ingleichem 7. Menschen Aerm vnd Händ / deren aller er sich bedienen vnd gebrauchen kan / scheinet eines 14. Jährigen Alters / ist oberhalb ein Mensch / vnder dem Gürtel aber wie ein Geiß gestalt / mit haarigen Schenckeln / vnd gespaltenen Geißfüssen / gehet sonsten auffrecht / wie ein Mensch / murbelt vnd schreyet abschewlich / Ob es von Menschen oder Thier an die Welt kommen / mag man nit wissen. Die Bedeutung ist GOtt bekandt.

Zu Augspurg / bey Boas Vlrich Brieffmaler / den auff m Brotmarckt den Laden.

6. A Seven-headed Monster, 1654

Captured by Spanish soldiers without much trouble in November 1654 and brought to the Escorial. Cf. Strauss 1975: 892 [270 x 145] *Augsburg* [KM]; London [British Library].

647

COPIA

oder Abſchrifft deß Brieffs /

So Gott ſelbſt geſchrieben hat / vnd auff S. Michaels Berg

in Britania / vor S. Michels = Bild hangt / vnd niemand weiß / woran Er hangt / vnd iſt mit
guldenen Buchſtaben geſchrieben / vnd von dem H. Engel S. Michael dahin geſandt worden / vnd wer diſen Brieff will
angreiffen / von dem weicht Er: Wer ihn aber will abſchreiben / zu dem neigt Er ſich / vnd thut ſich gegen ihm auff.

Sehet an das Gebott Gottes / ſo Gott durch den heiligen Engel St. Michael geſandt hat.

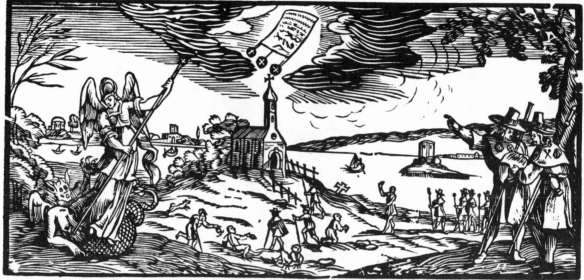

Ch gebiete euch / daß ihr an den Sonntägen
nichts arbeitet / weder in ewren Gärten noch
Häuſern / ohne ſonderbare Erlaubnuß. Ihr
ſolt zur Kirchen gehen / und mit Andacht bet-
ten / und ſolt vollbringen das / was ihr die
gantze Wochen verſaumt habt / vnd ihr ſolt
nicht ſonderbahrliche Ding würcken an dem
Sonntag / vnd Ewer Reichthumb mit armen Leuten theilen /
Glaubent daß der Brieff von meiner Göttlichen Hand geſchrie-
ben iſt / von mir JEſu Chriſto außgeſandt / daß ihr nicht thut
als die unvernünfftige Thier. Ich hab euch in der Woche auf-
geſetzt ſechs Tag / zu vollbringen euer Arbeit / vnd den Sonntag
zu feyren / ihr ſolt auch zur Kirchen gehen / ſonderlich zu der H.
Meß / Predigt vnd Gottes Wort höret / wo ihr das nicht thun
werdet / ſo will ich euch ſtraffen / durch / Peſtilentz Krieg vnd Theu-
rung. Ich gebiet euch / daß ihr am Sambſtag nit ſpat arbeitet /
von meiner Mutter wegen / vnd an dem Sontag zu Morgens
früh / ein jeglicher Menſch / Jung vnd Alt / ſoll zur Kirchen gehen /
zu der H. Meß / vnd mit Andacht beten / für ewre Sünd / auff
daß ſie euch vergeben werden / begehrt nicht Silber oder Gold /
in Boßheiten / ſchwöret nicht bey meinem Namen / fleiſchlicher
Begierd / dann ich euch gemacht hab / vnd wieder zerſtören
will / keiner ſoll den Andern tödten mit der Zungen hinder ſeinen
Rucken. Nicht freuet euch ewer Güter / oder Reichthum.
Verſchmächt nicht arme Leut / ehret Vatter vnd Mutter / habt
lieb ewren Nächſten / als euch ſelbſt / vnd gebt nicht falſche Zeug-
nuß / ſo gib ich euch Geſundheit / vnd Freud / vnd wer den Glau-
ben kan / vnd nicht recht hält / der iſt verlohren. Wer an einem

Zwölff Botten Tag arbeit / der iſt verdammt / vnd das Erdreich
wird ſich auffthun vnd ſie verſchlingen.. Ich ſag euch durch
den Mund meiner Mutter der Chriſtlichen Kirchen / vnd durch
das Haupt Johannes meines Tauffers / daß ich wahrer Jeſus
Chriſtus / diſen Brieff mit meiner Göttlichen Hand geſchrie-
ben hab / vnd wer den Brieff hat vnd nicht offenbahret / der iſt
verbannt / von der Heyligen Chriſtlichen Kirchen / vnd verlaſſen
von meiner Allmächtigkeit. Diſen Brieff ſoll einer von dem
andern abſchreiben / vnd wer ſo viel Sünde gethan hätte / als
Sand im Meer iſt / vnd als ſo viel Laub vnd Gras auff Erd-
reich iſt / vnd als viel Sternen am Himml ſeyn / wann er Beichtet
vnd hat Rew vnd Leyd / über ſeine Sünd / ſo wird er davon ent-
bunden. Ich gebeut euch bey dem Bann / diſe Beyſpiel haltet /
ſo habt ihr Hülffe von mir / vnd glaubt gäntzlich / was der Brieff
euch lehret / vnd wer das nicht glauben will / der wird umkom-
men vnd ſterben in dem Blut / alſo daß er geplaget wird / vnd
ſeine Kinder werden eines böſen Tods ſterben. Bekehret euch /
oder ihr werdet Ewiglich gepeiniget werden in der Höll / vnd
Ich werde fragen am Jüngſten Tag / vnd ihr werdet mir kein
Antwort geben / von ewer groſſen Sünd wegen : Wer den
Brieff in ſeinem Hauß hat / oder bey ihm trägt / der ſoll erhört
werden von mir / vnd kein Donner noch Wetter mag ihm ſcha-
den. Auch ſoll er vor Fewr vnd Waſſer behüt werden. Wel-
che ſchwangere Fraw diſen Brieff bey ihr trägt / die bringt ein
liebliche Frucht / vnd frölichen Anblick auff die Welt / Haltet
meine Gebott / die Ich euch durch meinen H. Engel St.
Michael geſandt / vnd kund gethan hab / Ich
wahrer JEſus Chriſtus / Amen.

7. A Letter to the Lord Preserved at Mont St. Michel, Brittany
 [330 x 255] *London* [BL] (1865.c.10:37). See also p. 799 and Strauss 1975: 692. Weller 1868: 250.

8. The Cat and the Dog Arguing Over Who Deserves the Meat
 Nuremberg [GM] (HB. 24577).

Simon Utzschneider

Active in Augsburg 1663-1689

A son-in-law of Andreas Aperger (q.v.) bought the Aperger establishment in 1663. He was appointed printer to the episcopal court of Augsburg. Utzschneider died in 1689. His widow continued the business until 1702.

1. 1669 Calendar
2. 1670 St. Francis Xavier (Drugulin 1863: 2423)

- Benzing 1963: 21.

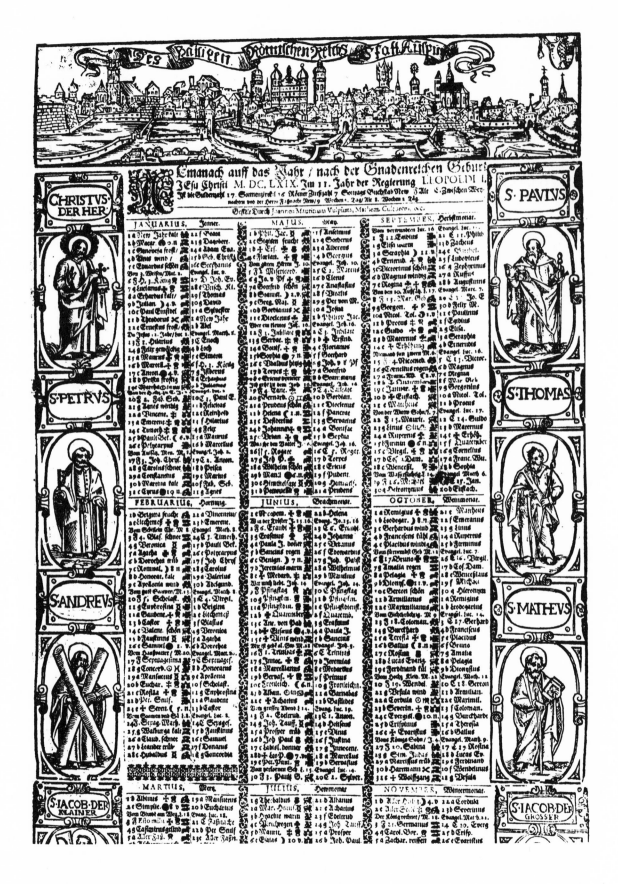

1. Calendar for the Year 1669

Augsburg [SB].

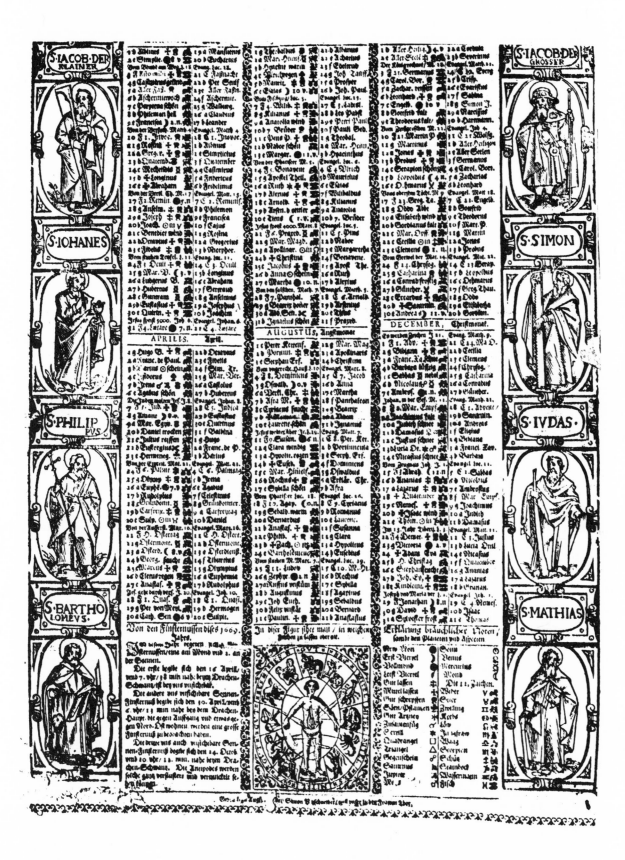

Calendar for the Year 1669

Helena Viviani - Peter Paul Vivian

Active in Vienna 1676-1688

Helena Octavia Viviani was the wife of the printer Michael Thurnmayer (1670-1675). After Thurnmayer's death in 1675, she married his typesetter Peter Paul Vivian, and herself succeeded her first husband as official printer for the University of Vienna during 1676 and 1677, thereafter the title passed to her second husband. The address of the establishment was *beym gukden Greifen beym Rothethurmthor*. Peter Paul Vivian died in 1683, but the press was continued by his heirs until 1688.

1. 1677 Almanach and Calendar
2. 1678 Almanach and Calendar (Drugulin 1867: 2961)

- Drugulin 1867: 2937, 2961.
- Mayer 1883-87: 315-19.
- Benzing 1963: 461.

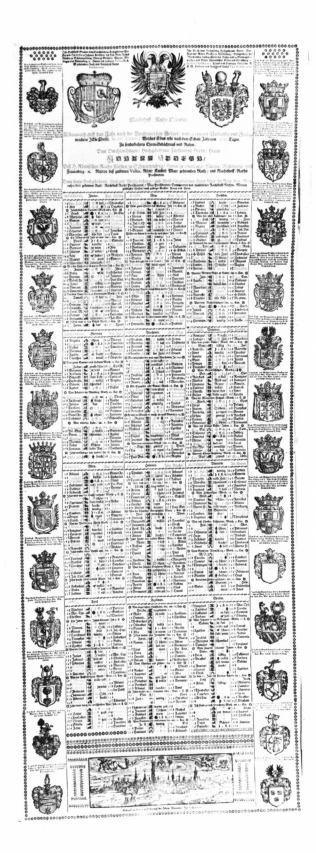

1. Almanach and Calendar for the Year 1677

With a View of Vienna; dedicated to Prince Johann Adolph von Schwartzenberg [1020 x 370] *Vienna* (A.M. 1-74).
Drugulin 1867: 2937.

Nicolaus Voltz

Active in Frankurt O., circa 1591-1619

Coming from Berlin in 1591, Voltz began to publish news reports, elegies, dissertations, and popular writings in Frankfurt O. Although Frankfurt records show him buried at the end of 1619, a newspaper with his address, dated 1630 remains.[1] Perhaps it was published by a descendant. His actual press was taken over by Michael Koch who married Voltz's stepdaughter, Martha Hantzke.[2] A son, Hans Voltz, operated a bookshop in Frankfurt which was still active in 1633. For his activities before 1600, see Strauss 1975X1095.

1. 1604 News of the Tragedy of a Loving Couple in Stargard, Pomerania (Adrian 1846: 379 quotes the entire text)

1. Koch 1940: 94.
2. Benzing 1963: 47, 133.
- Adrian 1846: 379.
- Weller 1862a: 265, no. 380.
- Brednich 1974: 221.

Abraham Wagenmann

Active in Nuremberg 1593-1632

A native of Ohringen, Wagenmann became a citizen of Nuremberg in 1593. He is remembered especially because of his many publications of music sheets.[1]

1. 1604 Portrait of Balthasar Ritter

1. Benzing 1963: 341.

1 . Portrait of Balthasar Ritter, 1604

[430 x 290] *Ulm* (1125).

660

Hans Weigel the Younger

Active in Nuremberg, circa 1577-1606

Strauss[1] lists three publications by Hans Weigel the Younger before the year 1600. We are able to add a sheet printed in 1606. It is evident that the period of Hans Weigel the Younger's activity must be extended at least to the time this sheet was published. Hampe[2] errs in suggesting a date of 1590 for Weigel the Younger's death. This date refers to the death of Hans Weigel the Elder.[3]

1. 1606 The Militant Church of Christ

1. 1975: 1139.
2. 1904: 426, fn. 1.
3. Doppelmayr 1730: 207.
- Thieme-Becker 35: 279.

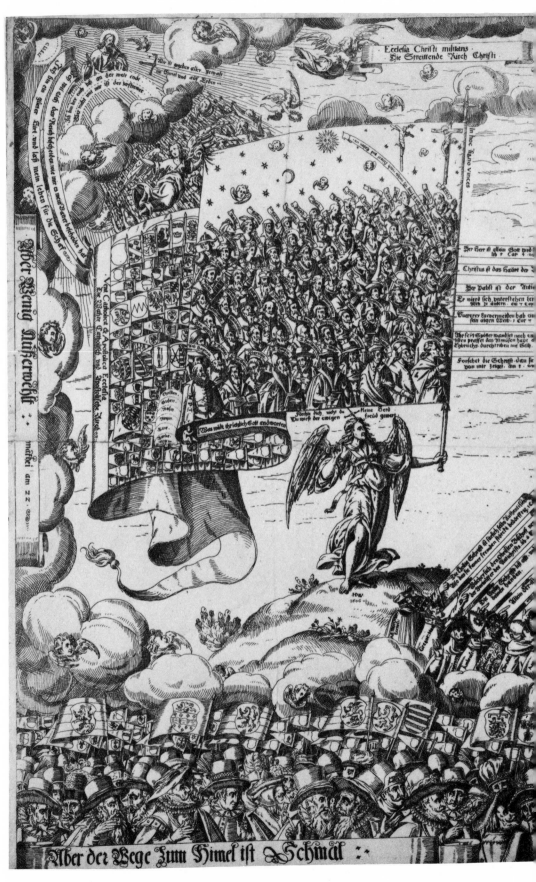

1. The Militant Church of Christ, 1606

"The road to hell is wide, but the road to heaven is narrow." Antipapal forces are on the left, papal forces on the right. The mouth of hell is on the bottom left. [470 x 720] *London* [BM] (1871-12-9-4734). See Strauss 1975: 1139.

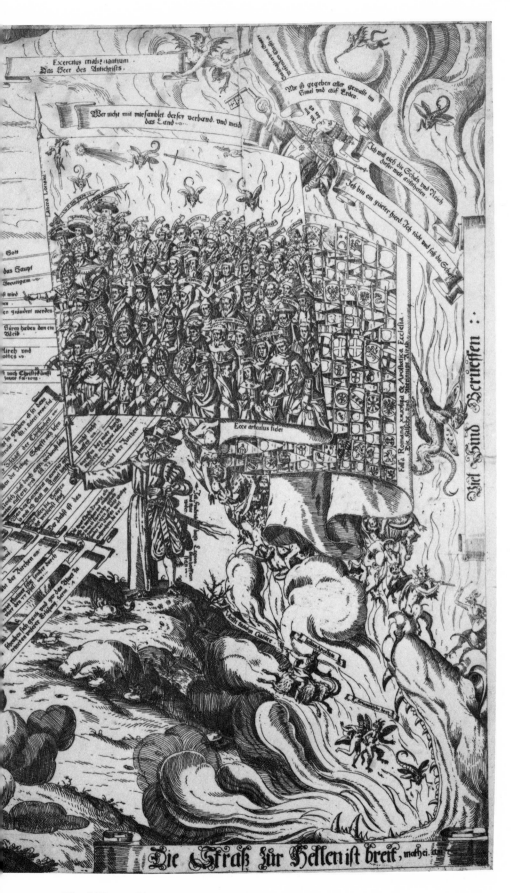

The Militant Church of Christ, 1606

Moses Weixner

Active in Frankfurt M. 1606-1638

The *Briefmaler* and form-cutter Moses Weixner became a citizen of Frankfurt in 1606. He was the son of the Augsburg *Briefmaler* Moses Weixner the Elder. He married the daughter of the form-cutter Peter Corthoys[1] during that same year. In typical *Briefmaler* fashion, he issued colored woodcuts, including some designed by others, under his own name. Weixner was buried 16 September 1638. See also the remarks for Johann Ludwig Schimmel.

1. 1607 How Goes it with the World Today?
2. - Of Table Manners which Please God (Thieme-Becker 35: 353)
3. - The Golden Bull (woodcut designed by Wilhelm Hoffmann)
4. 1612 Roasting of a Steer (woodcut designed by Wilhelm Hoffmann)

1. Strauss 1975: 133.
- Thieme-Becker 35: 353.
- Zülch 1935: 474.
- Coupe 1967: 202, no. 49, plate 130.

1. How Goes it in the World Today? 1607

The verses are by Sigismundt Sultzer. Christ the Healer is symbolized by the urinal flask and the Cross, the devil as killer, by a knife and bellows to fan the fires of evil. The text refers to God having the power to punish sinners, but reminds man that he can be saved only by the grace of Christ. [409 x 218] *Brunswick.* Coupe 1967, pl. 130.

Elias Wellhöfer

Active in Augsburg, circa 1642-1681

The name of Elias Wellhöfer appears in Augsburg Records from 1642 to 1680.[1] But Hohenemser[2] mentions a pamphlet with his imprint dated 1681. Wellhöfer is referred to as illuminist and *Patronist* [stenciller] for Andreas Aperger (q.v.) and as the latter's son-in-law. After gaining his independence, Wellhöfer sometimes still helped to illuminate some of Aperger's publications. For his own publications some of the wood blocks were cut by Johannes Isaac (q.v.). In 1654, the Catholic Elias Wellhöfer served as co-leader of the Augsburg *Briefmaler* with the Protestant Andreas Fischer.[3]

1. 1650 Arrival of Queen Christina of Sweden in Rome (Hammerle 1928: 7)
2. 1654 Story of a Woman Possessed of the Devil
2a. 1657 Funeral of Emperor Ferdinand III (printed by Andreas Aperger)
3. 1659 A Prayer to the Holy Virgin of Lechfeld
4. 1662 Conflagration in Passau
5. 1666 The Trial of Anna Schwaynhofer for Blasphemy
6. 1669 Witch Trial in Augsburg
7. 1669 Landslide near Salzburg
8. 1673 Funeral of Empress Margaret
9. 1676 Funeral of Empress Claudia Felicitas
10. 1680 The Sermon of P. Marcus of Avignon
11 1666 Judgment and Execution at Munich

1. Augsburg Stadtarchiv *Briefmalerakten,* 1648, 1654, 1662, 1668.
2. Hohenemser 1925.
3. Ibid, fols 132-33.
- Weigel 1864: 99, 219.
- Weller 1866, 251.
- Drugulin 1867: 2420, 2827, 3014.
- Dresler 1928: 71.
- Hämmerle 1928: 6, 7, 14.
- Spamer 1930: 114, 115, 120, 215.
- Wäscher 1955: 31.
- Brückner 1969: 212.

2. Story of a Woman Possessed by the Devil, 1654

Some of the blocks were also used in no. 6. [590 x 360] *Wolfenbuttel;* Augsburg [Wolfgang Seitz Collection], Hämmerle 1928: 6.

2a. Funeral of Emperor Ferdinand III, 5 April 1657 in Vienna

The Emperor died 2 April 1657, aged forty-nine. The autopsy revealed that all his organs were normal except his stomach, which was as thin as paper and filled with black bile. He was buried in Vienna, but his heart was buried in Graz. Printed by Andreas Aperger; published by Elias Wellhofer. [415 x 281]*Stuttgart.*

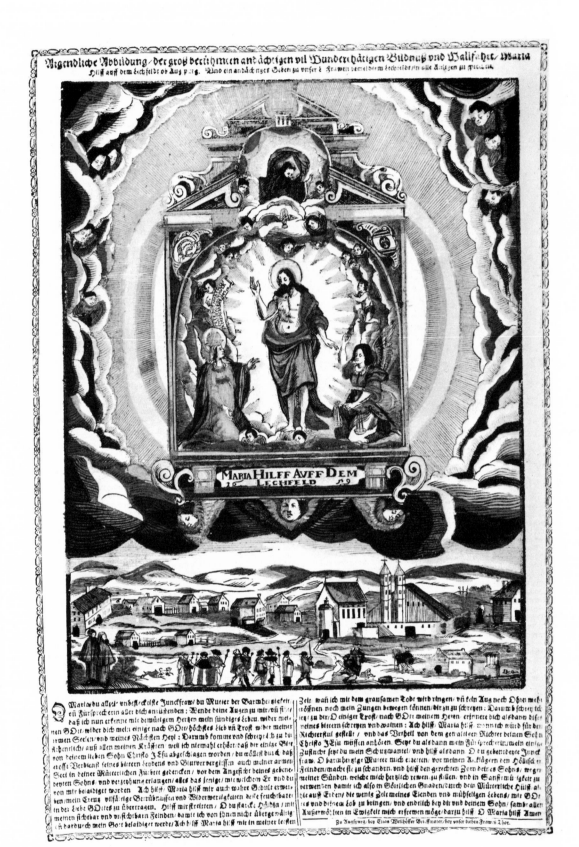

3. A Prayer to the Holy Virgin of Lechfeld, 1659
 Cut by Johannes Isaac (q.v.). *Nuremberg* [GM] (HB. 1659).

4. Conflagration in Passau, 27 April 1662

Cut by Johannes Isaac (q.v.). [290 x 370] *Nuremberg* [GM] (HB. 26714), London (1980-7-10-533); Weller 1868: 251; Diederich 1908: 1368.

Warhaffte Beschreibung

Deß Vrtheils/ so Anno 1666. den 15. Aprilis/in

deß heiligen Römischen Reichs=Statt Augspurg/ an einer alten Weibs=Person

Namens Anna Schwanhoferin hat begeben vnd zugetragen/ die auß deß Teuffels Antrib vnd begeeren/ die Allerhochheyligiste Dreyfaltigkeit/die seeligiste Mutter Gottes/ vnd das gantze Himlische Heer verlaugnet/ sie ist auch mit der heyligen Hostien übel vnd erschröcklich vmb= gangen/vnd andern Vbelthaten mehr/Derentwegen ist sie vom Leben zu dem Tode verurtheilt worden/wie hie vnten zusehen vnd zuvernehmen ist.

G Egenwertige Anna Schway= hoferin/ allhiesig/ hat gütlich vnd Peinlich außgesaget/vnd bekennet (wie oben anfangs in der Figur deß Abriß zu sehen) daß sie sich dem bösen Feind/ nach deme solcher auff dreymahliges rueffen/ in Mannsgestalt ihr erschinen/ gantz vnd gar ergeben/ ihne für ihren Herzen angenommen/ vnd auff sein begeren/ die Hochheylige Dreyfaltigkeit/die seeligste Mutter Gottes/ vnd das gantze Himlische Heer ver= laugnet/mehrmals der Catholischen Religion entgegen/ vngebeicht die heylig Communion empfangen/ vnd zu dreyen vnderschidlichen mahlen/ die heylige Hostien wi= derumb auß dem Mundt genommen/ da haimb in ihrer Stuben auff den boden geworffen/ mit Füssen getretten/ vnd gantz verstüben/auch die Stuben darauff außgesegt; Nit weniger mit hülff deß bösen Feindts/ vnd Zauberi= scher Zusetzung/ ein Kind vmbs Leben gebracht/ Auch sonsten ein Person mit solchen Mitteln übel zugerichtet;

Welchem verübtem schweren Verbrechen halben/ Ein Ehrs: Rath mit Vrthel vnd Recht erkännt/ daß Sie Schwayhofferin auff ein Waagen gesetzt/ zur Richt= statt außgeführt/ entzwischen aber an beeden Armben mit glüenden Zangen/ vnd zwar an jedem Armb mit einem Griff gerissen/darauff zwar auß Gnaden/ weilen sie sich Bußfärtig erzaigt/mit dem Schwerdt vnd bluti= ger Handt/vom Leben zum Todt hingerichtet/ der todte Cörper aber nachmals zur Aschen verbrandt werden solle. Welche Vrthel auff einkommene starcke Fürbitt/ vmb willen ihrer grossen Leibs=Schwachheit vnd hohen Alters/ noch weiter dahin auß Gnaden gemiltert wor= den/daß die zwen Griff mit glüenden Zangen/vermitten blaiben sollen. GOTT der Allmächtige wölle vns wegen solcher Sünd vnd Lastern nit ferner straffen/vnd damit sich dergleichen Hexen vnd Zauberer/ an disem Exempel spieglen/ vnd sich bekehren/sein Göttliche Gnad ertheilen/Amen.

Zu Augspurg/bey Elias Wellhöffer Brieffmaler/bey vnser lieben Frawen Thor.

5. The Trial of Anna Schwaynhofer of Augsburg for Blasphemy, 15 April 1666
 [296 x 230] *London* [BM] (1862-2-8-45).

Relation

Oder Beschreibung so Anno 1669. den 23. Martij in der Rönnischen Reichs-Statt Augspurg ge=
schehen / von einer Weibs-Person / welche ob grausamer vnd erschröcklicher Hexerey vnd Verkreniungen der Menschen / wie auch
wegen anderer verübten Vbelthaten durch ein ertheiltes gnädiges Vrtheil von eim gantzen Ehrsamen Rath / zuvor mit
glüenden Zangen gerissen / hernach aber mit dem Schwerdt gericht / der Leib zu Aschen verbrennt
ist worden.

Rstlich hat Anna mit Namen Eberlehrin / geweste
Kindtbeth-Kellerin von Augspurg gebürtig / gut
vnd betrohlich auffgesagt vnd bekåndt / daß sie vor vn=
gefåhr 13. oder vierzehen Jahren / sich mit dem bösen
Geist / als er damahlen bey einer Hochzeit in Manns-Gestalt zu
ihr auff den Tantz / vnd hernach in jhr Hauß kommen / der gestalt in
ein heimlichen Pact vnd Verbündtnuß eingelassen / das sie nit allein
demselben sich gantz vnd gar ergeben / sondern auch der Allerhey=
ligisten Dreyfaltigkeit abgesagt / dieselbe verlaugnet / vnd dise zue=
vor Mündtliche gethane all zuegrausame vnd höchst Gottslå=
sterliche Absag vnd Verlaugnung / auff begehren deß bösen Feinds /
nach dem er selbige selbst zu Papier gebracht / vnd jhr die Hand
geführt / auch so gar mit jhrem Blut vnderschriben vnd bekräffti=
get / von welcher Zeit an sie mit dem laidigen Sathan auch man=
ches mahlen Vnzucht getriben: Deßgleichen auß antrib desselben
durch eine von jhme empfangnes weisses Pülverleins wenigist
9. Personen / vnd darunder 4. vnschuldige vnmündige Kinder
elendiglich hingerichtet / vnd vmbs Leben gebracht / nit we=
niger habe sie jhren leibeignen Bruder durch ein dergleichen jhme
inn Tranck beygebrachtes Pülverleins verkrümbt / vnd dar=
durch sowol demselben als andern Menschen mehr / die eintwe=
ders an jhren Leibern Knüpffel oder sonsten grosses Kopff=
wehe bekommen / zu mahlen dem Vieh durch Hexerey vnd zaube=
rische Mittel geschadet / auch darunder zwey Pferdt gar zu schan=
den gemacht / Ferners habe sie auch nit allein durch grausam flu=
chen vnd schwören mit zuthun deß bösen Feindts etliche Wetter
gemacht / darunder eines zu Güntzburg eingeschlagen / vnd grossen
Schaden gethan / sondern auch vermittelst Nächtlicher Aufffah=
rens zu vnderschidenen mahlen bey den Hexen-Tåntzen vnd Ver=

samblungen sich eingefunden / vñ darbey dem bösen Geist mit Knie=
biegen vnd dergleichen solche Ehr bewisen die sonsten GOtt dem
Allmåchtigen allein gebühre. So hat sie auch über daß noch wei=
ters auffgesagt vñ bekåndt / daß sie in Zeit diser jhrer mit dem bösen
Feind gehabten gemein vnd Kundtschafft einsmahls vngebeichter
das Hochwürdige heylige Sacrament deß Altars empfangen vñ
genossen / auch sich vnderstanden / nit allein durch jhr vergifftes
Teufflisches Pulver vñ anders / zwey Weibs-Personen vnfrucht=
bar zumachen / bey deme es aber ausser einer nit angangen seye / son=
dern auch ein Mågdlein vnd einen jungen Knaben zu den Hexen=
Tåntzen mit genommen vnd verführt.

Ob welcher vnd anderer verübter vilfältiger schwerer vnd
grausamer Vnthaten / vnd Verbrechen halber ein Ehrsamer
Rath mit Vrtheil zu Recht erkåndt / daß jhr Eberlehrin obwolen
sie denen Rechten nach lebendig verbrennt zu werden verdient
hette / dannoch auß Gnaden allein mit glüenden Zangen am Auf=
führen drey Griff gegeben / vnd sie bey der Richtstatt mit dem
Schwerdt vnd blutiger Hand vom Leben zum Todt hingerich=
tet / auch der Cörper zu Aschen verbrandt solle werden.

A Die Abführung ab dem Tantz / vnd in Anna Eberlehrin Behauf=
 sung Einführung von dem Teuffel.
B Die Außfahrung Nächtlicher weil mit dem bösen Feindt.
C Die Beywohnungen der Hexen-Tåntzen.
D Die Hexischen Zamenkunfften vnd Teufflische Malzeiten.
E Verhörung vnd Aussag wegen jhrer verübten Hexereyen.
F Verführung zweyer jungen vnschuldiger Kinder / als eines Knaben
 vnd Mågdolein.
G Anna Eberlehrin Außführung zu dem Gericht / vnd wie sie mit
 glüenden Zangen gerissen wird.
H Die Hinrichtung vnd Verbrennung zu Aschen jhres Leibs.

Zu Augspurg / bey Elias Wellhöffer / Briefmaler / bey vnser L Frawen Thor.

6. Witch Trial in Augsburg, 23 March 1669

 Halle. Hämmerle 1928: 7; Wäscher 1955: 31. The blocks of no. 2 are reused in part.

Warhaffte vnd erbärmliche Relation, oder Beschreibung deß traurigen vnd erschröcklichen Falls deß grossen Stain Bruchs, in der Hoch-Fürstl. vnd weitberuembten Statt Saltzburg/ So geschehen den 16. Julij Anno 1669.

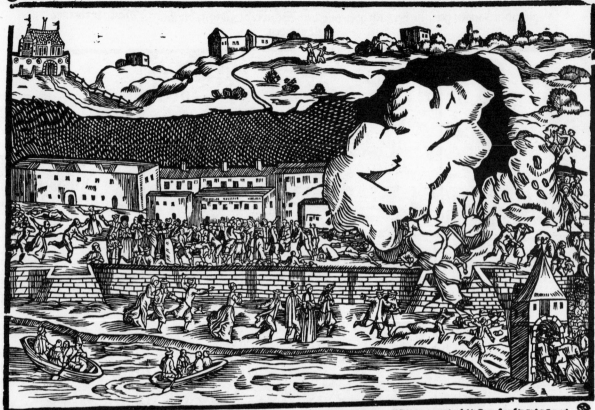

7. Landslide at Salzburg, 16 July 1669

[370 x 270] *London* [BL] (Pm 1750cl-58).

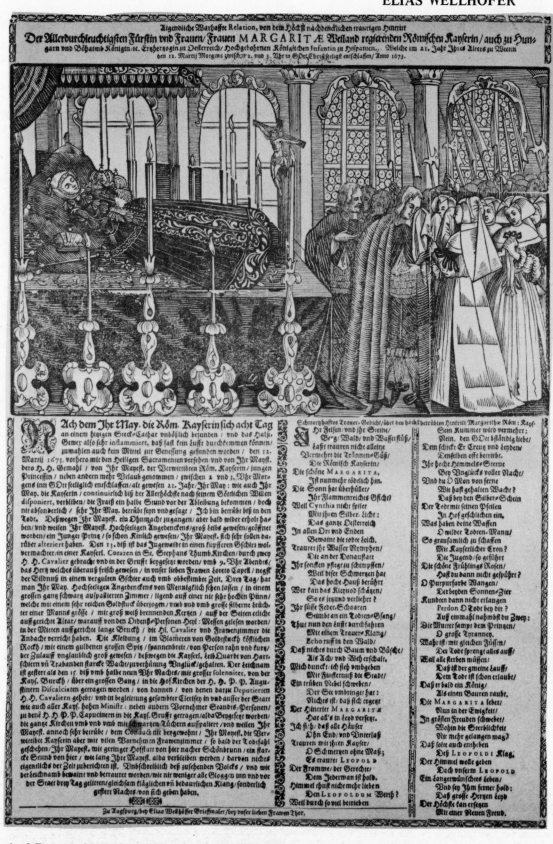

8. Funeral of Empress Margaret in Vienna, 12 March 1673

 [370 x 245] *London* [BM] (1880-7-10-543). Drugulin 1867: 2827; Hämmerle 1928: 7.

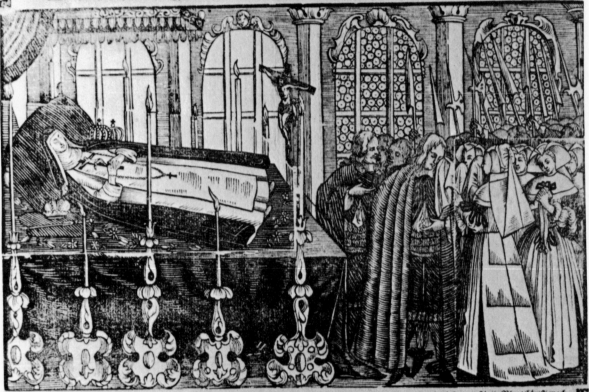

Klägliche Abbildung/

Deß Allerdurchleuchtigisten Christmildest Endtseelten Leichnambs/
der Allerdurchleuchtigisten regierenden Röm: Kayserin/auch zu Hungarn und Böhaimb Königin/
gebohrne Ertz Hertzogin zu Oesterreich Claudiæ Fœlicitæ, Welche zu Wienn in dem 23. Jahr Ihres Alters den 8. Aprill Anno 1676.
Morgens frühe zwischen 5. vnd 6. Uhr dise Welt gesegnet/vnd den 11. diß in der Hl. P. P. Dominicaner Kirchen vor dem Altar deß Heyl:
Dominici, welches Orth Sie noch bey Ihren Lebzeiten zu einer Ruh-Kammer nach dero Höchst Seel: Hintritt erwöhlet/Soleniter Beygesetzt worden.

9. Funeral of Empress Claudia Felicitas in Vienna, 11 April 1676
She had died April 8, aged 23. [382 x 279] *Nuremberg* [GM] (HB. 18628/1362). Hämmerle 1928: 7.

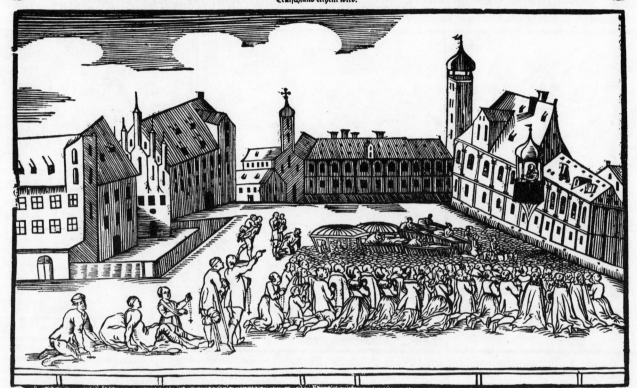

10. The Sermon of P. Marcus of Avignon in Fronhof Square, Augsburg, 18 November 1680

[393 x 295]. Cf. Matthaeus Schmid, no. 8. *Augsburg* [KS] (G. 9600), Nuremberg [GM] (HB. 3086). Drugulin 1866: 3014; Hämmerle 1928: 7.

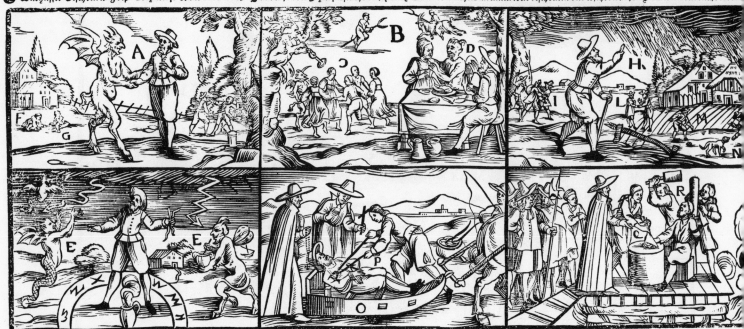

11. Judgment and Execution of a Magician, 9 January 1666 at Munich

A. Simon Altsee, aged 78, who had been practicing witchcraft fifty-five years. B. Selling ointments prescribed by the devil. C.Unseemly dances. E. Purveying poisonous salves. F. Bewitching a child, who then walked on hands and feet. G. Causing a neighbor's daughter, aged 14, to die. H. Causing hailstorms. I. Causing persons to get undressed on the road. K. Desecrating the Host. L. Selling bewitched Host wafers. M. Stepping on Host wafers with his feet. N. Feeding the Host to dogs. O. Dragged to the trial on a slide. P. Clamps placed on his chest and arms. Q. His right hand chopped off. R. Choked to death and then burnt at the stake. *Munich* [Stadtmuseum] (Maillinger I/532; A.4610).

Moritz Wellhöfer

Active in Augsburg, circa 1640-1672

The *Briefmaler* and form-cutter Moritz Wellhöfer was probably a son of the *Briefmaler* Georg Wellhöfer. The latter issued two eight page pamphlets in 1626,[1] whereas the earliest publications issued by Moritz Wellhöfer date from circa 1640. In 1648 he is mentioned in official records as a form-cutter and *Patronist* [stenciller].[2] Wellhöfer died before 1673, the year of his widow's marriage to the form-cutter Johann Noah Wittich.[3]

1.	-	The Judgment of Solomon
2.	-	The Spiritual Mt. Olive
3.	-	The Holy Virgin of Carmina
4.	-	The Parable of Lazarus and the Rich Man
5.	-	The Ten Ages of Man
6.	-	The Nobody
7.	-	The World Will Soon be Different
8.	-	The Harmonious Musicians
9.	-	The Dance of the Bear
10.	-	The Kitchen of Gluttony
11.	-	The Dogs' and Wolves' Complaint about the Cat (Gutekunst & Klipstein, Bern, Sale 28 April 1955, no. 186. For the woodcut see G.1521)
12.	-	Matrimonial Bliss of the Ignoramus (L'Art Ancien, S. A., Zurich, 1976, Sales Catalogue no. 68, no. 99. The woodcut is based on the one by Leonhard Beck, G.134)
13.	-	The Cart of Child Discipline [Kinderzuchtwagen] (Röttinger 1927: 91. Reprint with different verses of the broadsheet issued by Hans Weigel the Elder, illustrated in Strauss 1975: 1138. Formerly Vienna, Hauslab Collection)

1. Thieme-Becker 35: 358; Halle 1929: 1000, 1007.
2. Augsburg Stadtarchiv *Briefmalerakten*, vol. 1, fol. 34. He is also mentioned in this record in the year 1644, 1648, and 1655.
3. Spamer 1930: 114, 187, 190, 215.
- Drugulin 1863: 2409, 2497.
- Weller 1864: 435, no. 585.
- Weller 1866: 247.
- Schottenloher 1922: 143.
- Röttinger 1927: 18, 27, 54, no. 419, 62, no. 614, 65, no. 650, 91, no. 6111.
- Hämmerle 1928: 7, 14.
- Wäscher 1955: 31.
- Coupe 1967: 43, no. 152.
- Brückner 1969: 212.

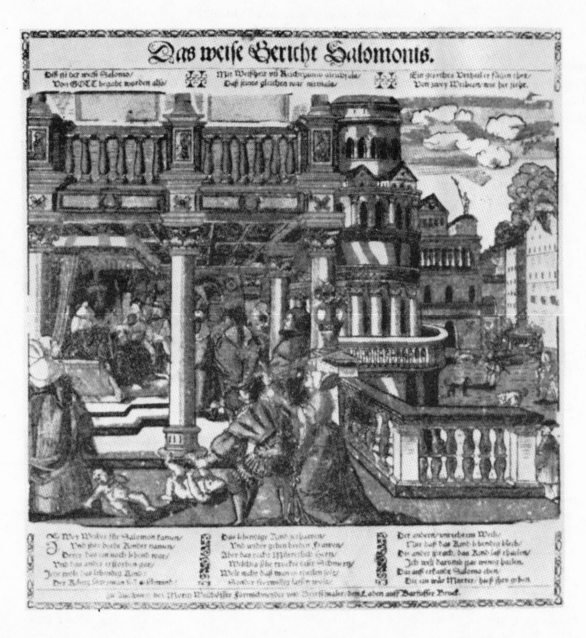

1. The Judgment of Solomon

 1 Kings 3: 16-28. Auction, Karl & Faber, Munich 17 May 1966, no. 57, Röttinger 1927: 62. Cf. Kantzhamer, no. 1.

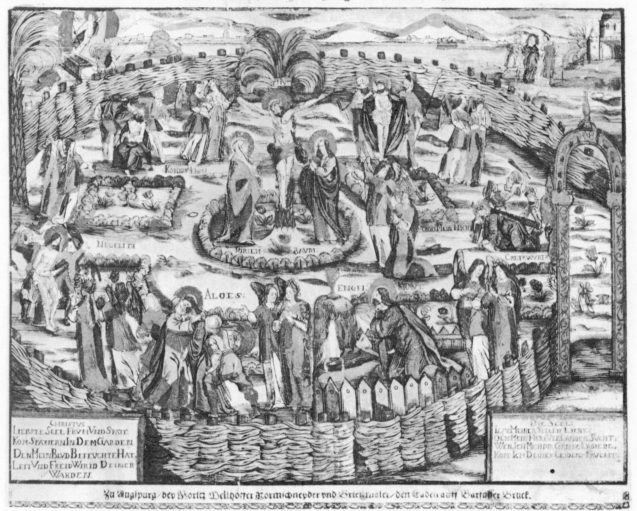

2. The Spiritual Mt. Olive
 Augsburg [SB].

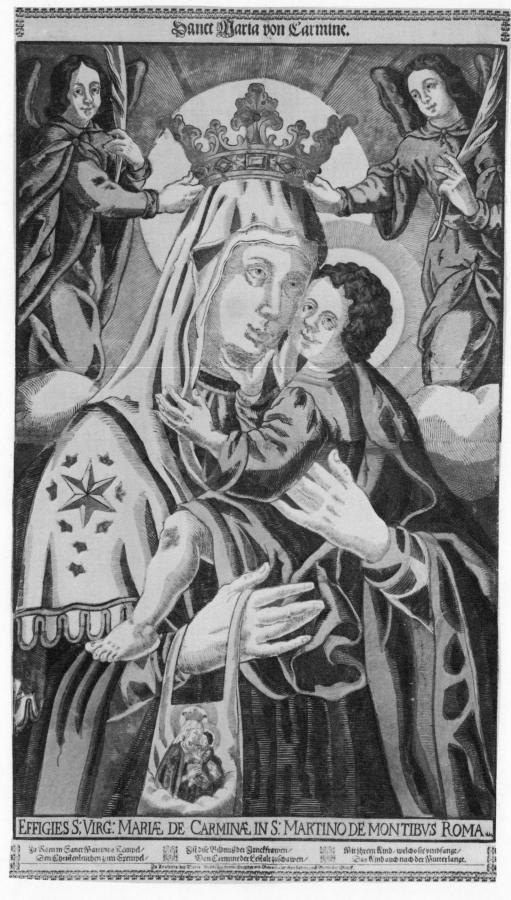

3. The Holy Virgin of Carmina

[620 x 340] *London* [BM] (1880-7-10-868), Augsburg. Drugulin 1863: 2409; Weller 1866: 247.

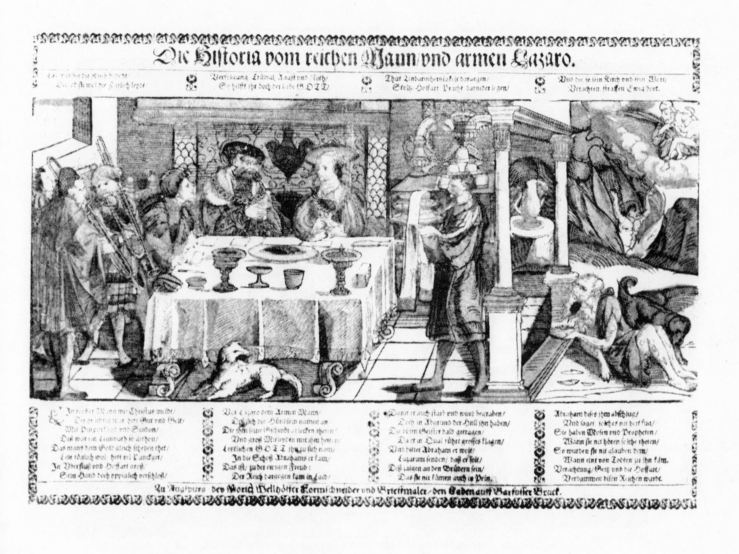

4. The Parable of Lazarus and the Rich Man
 Luke 16: 20-31. Munich, Sale, Karl & Faber, 17 May 1966, no. 58; Röttinger 1927: 54.

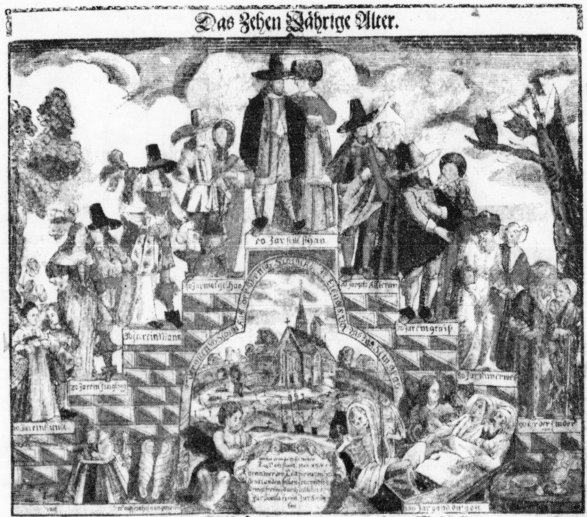

5. The Ten Ages of Man
Cf. Abraham Bach, no. 33, and Johann Philipp Steudner, no. 24. Munich, Sale, Karl & Faber, 17 May 1966, no. 59.

6. The Nobody
 Based on the woodcut by Erhard Schoen (G.1158). [162 x 342] Zurich, L'Art Ancien, Catalogue 68, no. 100.

7. The World Will Soon Be Different: "The Fisherman on the Rhine"
The verses are by Hans Sachs, written in 1534, about an allegorical figure, named "Baldanders" [Soon-Different].
Augsburg, Nuremberg [GM] (HB. 26478), *Vienna*. Drugulin 1863: 2497. Weller 1866: 247; Röttinger 1927: 65;
Coupe 1966: 43, no. 152.

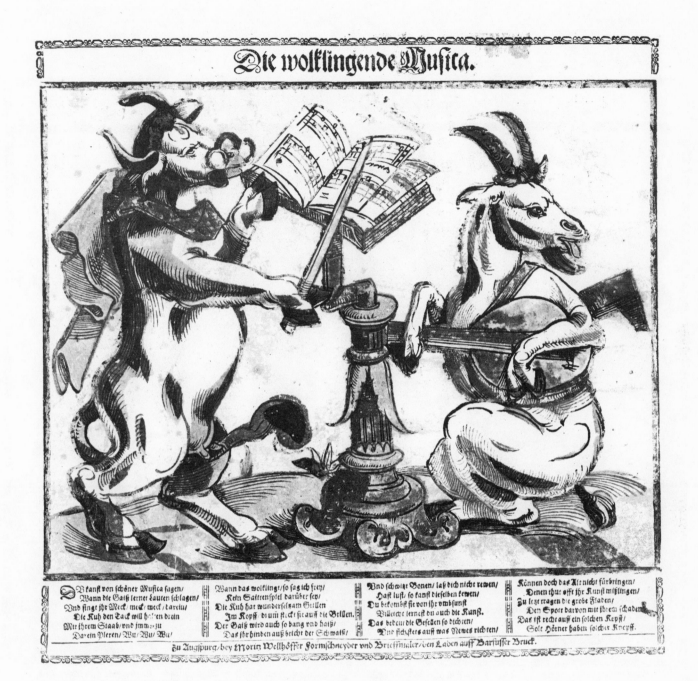

8. The Harmonious Musicians

Based on a design of Leonhard Beck. *Nuremberg* [GM] (HB. 26477).

9. The Dance of the Bear

The woodcut is based on the one by Leonhard Beck (G. 135). *Munich*, Sale, Karl & Faber, 7 June 1967, no. 106.

10. The Kitchen of Gluttony

Copy in reverse of Brueghel's woodcut (Hollstein 159). [203 x 290] *Zurich*, L'Art Ancien, catalogue 68, no. 98; Brückner 1968: 212.

Martin Wörle

Active in Augsburg, circa 1607-1626

Martin Wörle refers to himself as *Briefmaler* and illuminist. His establishment was in Sterngässlein [Star Lane] in Augsburg. Wörle also acted as publisher of, for example, the pamphlet *Kurtze Beschreibung erlangter Genaden von Päbstlicher heiligkeit, Vrbano dem achten, etc.*, written by Tobias Haldenwanger, but printed by Matthäus Langenwalter in 1625.[1]

1.	-	The Passion Flower
2.	1618	Epitaph for Genuine Coins
3.	-	Useful Instructions for All Taken from the Holy Scriptures (Ausgburg SSB Graph. 14.)
4.	1621	News from County Camb (Weller 1866: 251)

1. Halle 1929: 964. See also headnotes for Matthäus Langenwalter.
- Augsburg *Briefmalerakten*, 1617, 1620.
- Drugulin 1867: 1184, 1339.
- Bolte 1910: 20: 195.
- Hämmerle 1928: 14.
- Benzing 1963: 21.
- Coupe 1967: 188a.

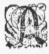

1. The Passion Flower

It grows in the West Indies and bears a honey-sweet fruit that is beneficial for the stomach. The Pope has samples of its seed. *Nuremberg* [GM] (HB. 2855). Drugulin 1867: 1184.

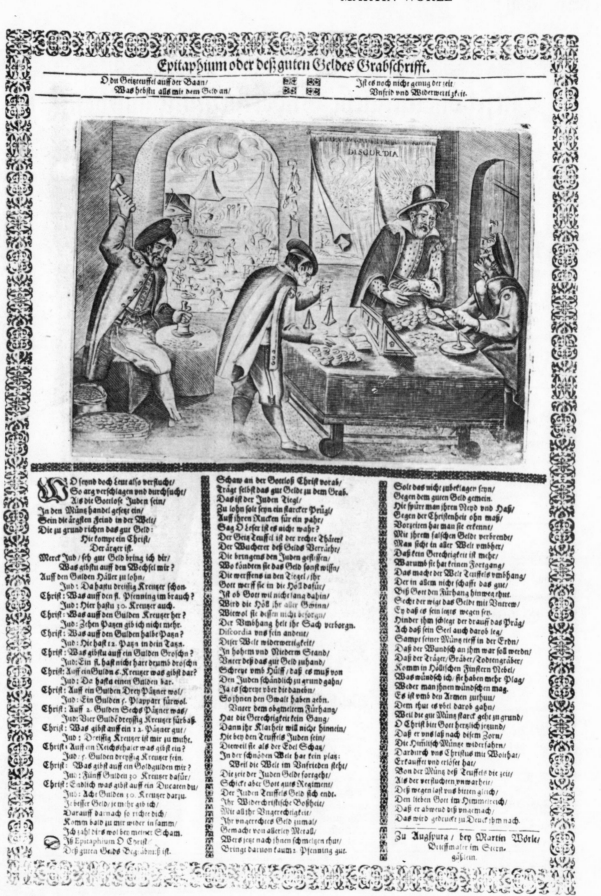

2. **Epitaph for Genuine Coins, 1618**

Three Jews are shown tampering with coins. The verses lament the prevalence of avarice. Woodcut border with etched image. *Augsburg* [SSB] (Graph. 14); Frankfurt [UB] (255). Drugulin 1867: 1339; Coupe 1967: 188a.

Ein schöne nutzliche Underweisung/auß heiliger
Göttlichen Schrifft für alle Menschen vnd Stände der Welt.

Wieuil Stuck bringen der Welt vnglück?

Zwölff.

Alter ohne Witz / Weißheit ohne Werck / Hoffahrt ohne Gut / Reichthumb ohne Ehr / Adl ohne Tugent / Herrschafft ohne Dienst / Volck ohne Zucht / Statt ohne Gericht / Gwalt ohne Recht / Jugent ohne Forcht / Frawen ohne Scham / Geistlichen ohne Frid.

Welche Stuck oder sachen thun den Menschen weiß machen.

Dise drey.

Böcher lesen / Landt erfahren / Vnd vil geschehener ding hören.

Was für Stuck behalten den Menschen inn guten Wercken?

Dise drey.

Die Lieb Gottes. Die Forcht der Hölln. Vnd begern deß ewigen Lebens.

Welche Stuck jrren das Recht?

Dise zwey.

Gäher Zorn. Geytigkeit.

Welche Stuck sein Gott vnd dem Menschen vnangenem?

Dise fünff.

Der Arm hoffertig. Der Reich ein Lugner. Der Alt vnweiß. Der Krieg vnd Hader macht.

Wieuil Stuck seyen an den Vnweisen vnd Narren?

Fünff Stuck.

Gähe Antwort geben. Vil vmbsehen. Nit kennen sein Feind für Freundt. Jederman trawen. Zürnen vmb nichte.

Welche ding seyen die den Adel zieren?

Dise sechs.

Die Forcht Gottes. Demütigkeit. Barmhertzigkeit. Miltigkeit. Warhafft. Lieb haben der Recht.

Wie vilerley Menschen sein die in Armut kommen.

Viererley.

Die Fräffigen. Vnkeuschen. Verschwender. Die zänckischen.

Welche machen ein falschen Richter?

Dise vier.

Gaab. Lieb. Neyd. Forcht.

Zwey Geschlecht seind in Sünden schwer.

Nemblich.

Ein hitzigs Gemüth. Ein schalckhafftigs Hertz.

Vier nutzliche Lehrn der Göttlichen Weißheit.

Sag, Red, Glaub, Thü { nicht alles was du { Waist. Sichst. Hörest. Magst.

Beschluß.

Das ist Gottes befelch vnd lehr / Das mann all ding zum besten kehr / Bedenck allr sachn End vnd Zil / So wirdt mann bhüt vor Vnglück vil.

Zu Augspurg/bey Martin Wöhrle Brieffmahler vnd Luminierer/im Sterngäßlin.

3. Useful Instruction for all Taken from the Holy Scriptures

"How many things bring misfortune to the world? Twelve! Age without humor, wisdom without work; pride without possession; wealth without honor; nobility without virtue; sovereignty without service; a people without discipline; a city without a court; power without justice; youth without fear; women without shame. the clergy without peace. What makes people wise? There are three: reading books; visiting other countries; listening to history. What sustains the goodness of man? These three: love of God; fear of hell; desire for eternal life. What causes error of judgment? There are two: irascibility and avarice...." [350 x 240] Ulm, *Wolfenbüttel*.

Michael and Jakob Zipper

Active in Görlitz, circa 1690-1735

Michael and Jakob Zipper took over their father's printing establishment in the early 1690's, from their brother Christoph. Jakob (born 11 March 1667) had returned from his travels as a journeyman during 1690. After Michael's death, 16 January 1729, Jakob continued the business alone. He died 23 December 1735.

1. - The Holy Sepulchre at Görlitz

- Benzing 1963: 150.

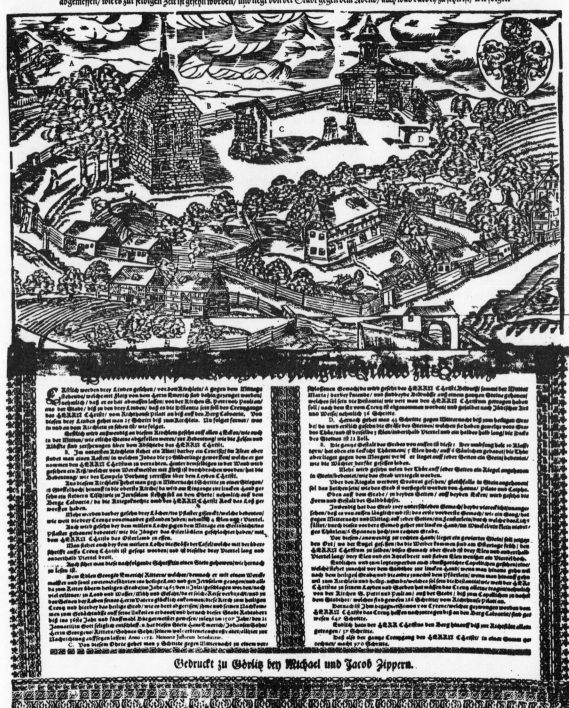

1. The Holy Sepulchre at Görlitz

Reprint of Martin Herrmann, no. 1. This woodcut is tentatively attributed by Strauss (1975: 899) to Georg Scharfenberg. [510 x 342] *Nuremberg* [GM] (HB. 24469).

Master GL

Active in Augsburg, circa 1610-1660

The monogram GL with a small cutting knife appears on several woodcuts which have come to our attention. At least one of these also bears the initials of Alexander Mayer (q.v.), indicating that Master GL was primarily a form-cutter. Woodcuts with his monogram also serve as illustrations in the Bible published by Christian Endter (Nuremberg 1670), *Geometrica Practica* (Nuremberg, n.d.), published by Schwenter, and on four sheets of the *Missale Romanum* (Munich 1612).

1. - Cain Slaying Abel
2. - Nativity of Christ (NM 4: 1097)
3. - Last Supper (NM 4: 1097)
4. - Coronation of the Virgin (NM 4: 1097; Andresen 1872, vol. 3: 386, no. 5: designed by Alexander Mayer)
5. - Pouring Out of the Holy Spirit (NM 4: 1097)

- Brulliot 1832: 2184b.
- Nagler *Monogrammisten* 4: 1077.
- Andresen 1872: 3: 386, no. 5.

1. Cain Slaying Abel
 [100 x 152] *Coburg* (I.2261).

Giant Whale of the Kind that Swallowed Jonas, Caught in the River Rhone, 14 February 1619

[300 x 420] *Brunswick;* Bamberg [SB] (VI.G.230). Nagler MM: 3: 1069; Drugulin 1867: 1371.

APPENDIX A

Anonymous Woodcuts with Place of Publication

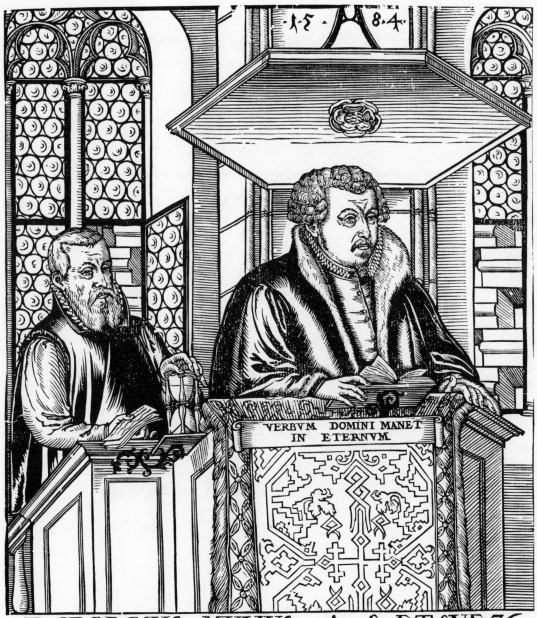

Memo

D.GEORGIVS MYLIVS A· S·ÆT·SVÆ·36·

Der Groſſe Müller den die Tugend ſo erhoben /
Daß keine Feder ihn nach Würden kan beloben /
Deß Muth und Eiffer ſtritt vor Gottes Lehr und Ehr /
Den der Verfolgung Sturm erſchreckte nimmermehr /
Iſt hier dir vorgeſtellt. Was mehr ſein Ruhm geweſen /
Kan / wer die Tugend ehrt / auf ſeinem Grabmahl leſen.

Epitaphium.

Hic ſitus eſt *GEORGIUS MYLIUS* S. Theol. Doctor Eccleſiarum Elector. Sax. Superintendens Generalis, & Academiæ Witteb. Profeſſor (Quondam etiam Jenenſis) Primarius, Autoritate, Conſtantia, Zelo Pietatis, Eloquentia admirabilis, hoſtium Chriſtianæ Religionis terror, Magni Lutheri Spiritu et Veritate Magnus Diſcipulus, cum luctu & deſiderio bonorum omnium mortalitati ereptus. Ætatis ſuæ Anno LIX. Chriſtiano M.DC.VII. Cui hæredes hoc, quidquid eſt, e Saxo Monumentum P.

Memorial Sheet for the Rev. Georg Müller, Augsburg 1607

Cf. Strauss 1975: 696-97. *Nuremberg* [GM] (HB. 24778).

Vom Schönen/Lieblichen/Holdseligen vnd Freundlichen An-
gesicht des lieben zarten Herrn Georg Müllers/etwa Dienern des
Worts zu Augspurg/rc.

Fur non venit nisi vt furetur,maclet & perdat. Ioan. 10.

Ein Dieb vnd Wolff nach Christi wort/
Kumbt nur daß er stehl/würg vnd mordt/
Darumb kanstu ermessen frey/
Was dises Müllers Handwerck sey.

Der Herr vnd Paulus lautter sagen/
Daß zu der letzten zeit vnd tagen
Vil falsche Lehrer werden kammen/
Verfüren vil/ auch auf den frummen/
Mit glatten vnd geschmirten worten
Sich mischen ein an allen orten.
Den Weiblein durch die Heuser lauffen
Irn Tandt für Gottes wort verkauffen/
Hochmütig/stolz/vnd fleischlich gsint/
In Boßheit Alt/ in Frumbkeit Kindt/
Welche dem Volck die Ohren kratzen/
Verfüren sie mit frem schwatzen.
Verachten Gbott vnd Obrigkeit/
Ir Herz steckt voller Gifft vnd Neid/
Damit sie auffrhur stifften an/
Ir Kopff allein muß für sich gan.
Dern einer ist hie abgemalt/
Mit Namen/Klaidung/vnd Gestalt/

Wann du das alles recht erwigst/
Vil gehaimnuß du darinnen sichst.
Das Angesicht ein Buler zaigt/
Der Nam sich zu dem stelen naigt.
Der Rock/Ampt/vnd Profession/
Ein falschen Lehrer zaiget an/
Von dem gleich jetzo ist gemelt/
Dem nichts als sein Thorheit gefelt/
Vnd trutzigklich darin besteht/
Biß alles vbr vnd vber geht.
Wie Augspurg die löbliche Statt
Newlich mit sorg erfahren hat.
Drumb wol hat thon ein Erbar Rath/
Der sich diß Thiers entladen hat/
Wehe den dahin es sich wurd kehren/
Das End wurd sie den schaden lehren.

In patriam cædes Molitor molitus atroces,
Exilium linguæ præmia iusta tulit.

Memorial Sheet for the Rev. Georg Müller, Augsburg 1607.

Muller was also known as Milius. See Strauss 1975: 697. [410 x 278] *Berlin* [D] (498-10).

Betrachtung/

Von zergenglicheit deß Menschlichen lebens / welches vergli-
chen wirdt einer Blumen/Wasserblasen/Schatten/vnd Rauch/Wie mann hie vor Augen sihet:

Allen frommen Gottsförchtigen Christen zu nutz vnd trost in teutsche Reimen verfasset:

Zu Ehren vnd vnderthänigem wolgefallen.

Dem Edlen vnd Ehrenuesten Herrn Philipp Einhofer/deß H. Römischen Reichstatt
Augspurg: Fürnemmen Patricio/ Meinem insonders großgünstigen Junckern.

Im Jar/ 1611.

Allegory of Transience, 1611

Transience is likened to flowers, smoke, shadow, and soap bubbles. The verses are dedicated
to the Augsburg councillor, Philipp Einhofer. [360 x 280] Wolfenbüttel.

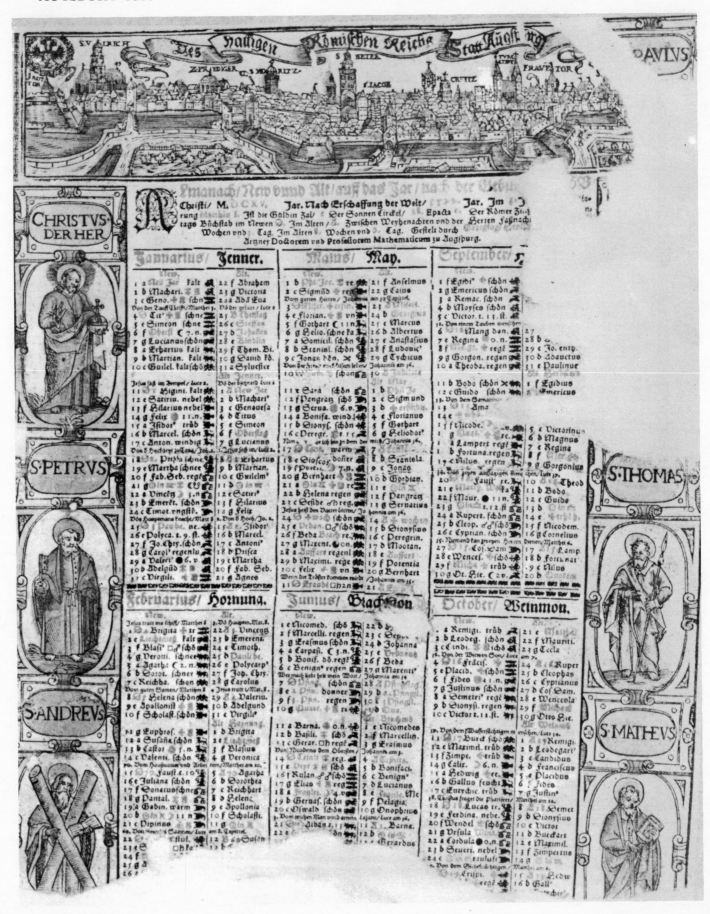

Calendar for the Year 1615 with a View of Augsburg and the Twelve Apostles
Fragment [370 x 305] Augsburg [SB].

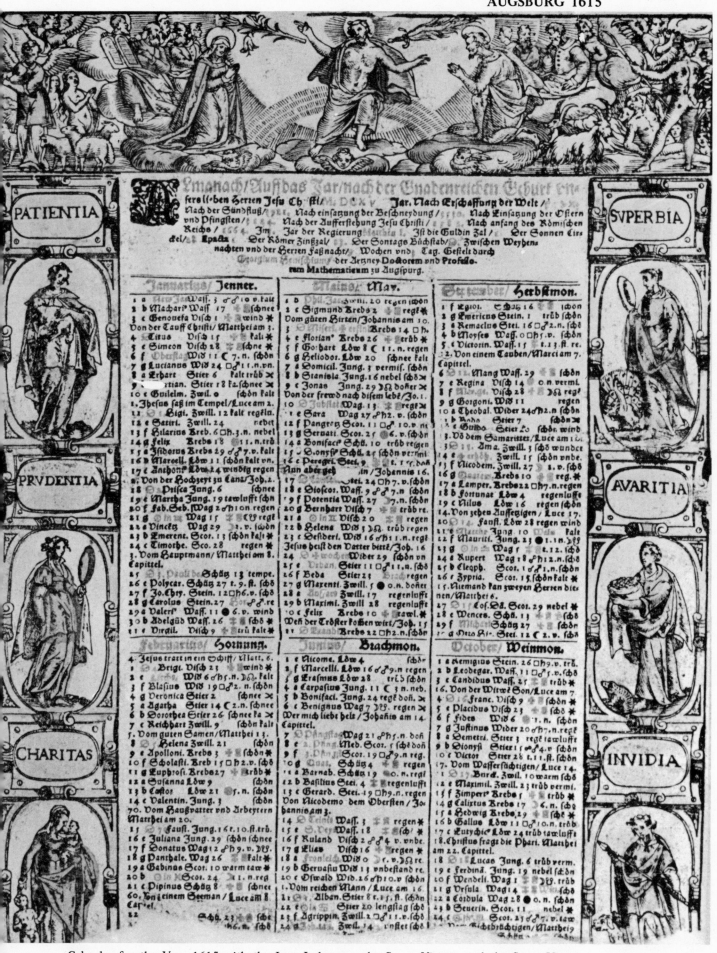

Calendar for the Year 1615 with the Last Judgment, the Seven Virtues, and the Seven Vices
Fragment [375 x 290] *Augsburg* [SB].

707

The Lazy Donkey

An admonition to lazy pupils. *Nuremberg* [GM] Weller 1868: 242.

Zwo warhafftige vnd erschröckliche Zeitung.
Dei Erste/

So sich begebeu vnnd zugetragen in der Schlesien/ in der

Statt Glatz wie ein Armes Weib drey Kinder geboren/was sie geredt vnnd geprophecey et/
werdet ihr in diesem Gesang vernehmen. Die Ander/ Von einem Schultheissen Hans Fleischbein/ von Schaffheym/ Wie ihm
ein weisser Mann erschienen/ vnd was er mit ihm geredt/ werdet ihr in diesem Gesang vernehmen.

Die erste Zeitung.

Groß Jammer vnd auch Hertzenleidt/ hat sich newlich begeben/ in dieser hochbetrüten Zeit/ O Mensch besser dein Leben/ Sih an die Wunderzeichen groß/ die vns vermahnet ohn vnterlaß/ daß sie vns sollen bekehren.

Wie ich euch jetzunder thu bericht/ mit Jammer vnnd mit Klagen/ ein Stadt die ist gantz wol bekandt/ in der Schlesien ligt sie zuhandt/ Glatz heißt dieselb mit Namen.

Ein armes Weib darinn auch kam/ welche gieng mit schwerem Leibe/ thät bitten vmb Gottes willen allsam/ gar viel der Christenleute/ daß sie ihr wolten behülfflich seyn/ mit eim alten Hembd oder Windelein/ in JEsu Christi Namen.

Sie kam für eines Reichen Thür/ vnnd thät dergleichen bitten/ das Weib erschrecklich sprach zu ihr/ thu dich gar bald weg packen/ was geht mich an dein grosser Leib/ darauff du bettelst zu dieser Zeit/ thät sie von der Thür hinweg jagen.

Das arme Weib mit schmertzen groß/ thät gar bitterlich weinen/ruffte zu Gott ohn vnterlaß/ daß er sie woll erhören/ vnd erlösen von dem schweren Last/damit gieng sie vnd klagt sich fast/biß sie in Spital kommen.

Nun hör du liebes Menschenkind/ das Weib das thät gebehren/ drey Kinder mit grossem Hertzenleidt/ wie ihr jetzt werdet hören/ das erste Kind war also formiert/ mit Frucht vnnd Korn sein Hertz geziert/ mit schrecken es thät reden.

O weh o weh ihr Christen all/ was thut ihr doch gedencken/daß ihr verachtet Gottes Wort/ Jesus Christ wirdt euch nicht schencken/ nembt war im neun vnnd zwantzigsten Jahr/ die Frucht wird gerathen alle gar/ daß mans nicht kan einbringen.

Das ander Kind mit weinen groß/ welches an ihm thät tragen/ von Fleisch gewachsen Weintrauben groß/das thät gar kläglich sagen/ O lieber Christ dein End bedenck/ dann Gott mich zu einer Warnung sind/ thät es mit schreyen sagen.

Es wird im 29. Jahr/ die Genade deß Herren/ den Weinstock segen sag ich fürwar/ als noch nie ist geschehen/ Aber der Mensch in gemein/ werden gewiß gar wenig seyn/ die solches werden geniessen.

Das dritte Kind/O frommer Christ/ ware also formiert/ ein Todtenkopff es mit sich bracht/ in der rechten Hand fürware zeigt an mit grossem Hertzenleydt/ wie Gott die arge Christenheit/ jämmerlich werdt straffen.

Mit Krieg/ Auffruhr vnnd Sterben groß/ auch andere grosse Plagen/ auff daß die Menschen klein vnd groß/ vor Forcht werden verzagen/ Daß der Jammer so groß wird seyn/ das Jung vnnd Alt wol ingemein/ deß jähen Tods werden sterben.

Als sie ihr klagen haben verricht/was ihn von Gott befohlen/schriens all drey O Jesu Christ thu der Christenheit verschonen/vnd geh mit vns nicht ins Gericht/ vor dir kein Mensch bestehet nit/ O weh vns allesamen.

Darnach die Kinder gestorben sind/ als sie solches haben verkündet/ der Pfarrherr sampt der gantzen Gmein/ haben solches thun hören/der Pfarrherr mit verwunderung groß/ ermahnt die Menschen klein vnd groß/ von Sünden abzustehen.

Diese schröckliche Mißgeburt/ die hat man lassen liegen/ acht Tag ehe sie vergraben wurd/ vnnd ließ männiglich sehen/ Auff zehen Meilen weit vnd breit/ kamen die Leut mit Trawrigkeit/ habens mit schmertzen gesehen.

Darumb ihr lieben Christenleut/ laßt ab von ewren Sünden/ thut Buß/ dann es ist hohe Zeit/ so wird sich Gott zu vns wenden/ mit Gnaden hie in dieser Zeit/ vnd vns geben die Seligkeit/ durch Jesum Christum/ Amen.

Die Ander Zeittung.

Hört zu was ich will singen/ Jhr Christen in gemein/ von Gottes Wunderdingen newlich geschehen sein/ Jm der Graffschafft Hasnaw genant/ zu Schaffheim in dem Flecken/ist männiglich bekant.

Ein Schultheiß da thet wohnen/ Gottesförchtig vnnd auch fromb/ der hat ihm fürgenommen/ober Felde außzugehn/ vnd wie er auff die straß naus kam/da thet ihm bald bekommen/ Ein gar schneeweisser Mann.

Er thet ihn freundlich ansprechen/sich still erschreck doch nit/ vnnd laß dich nicht anfechten/dann ich bin von Gott geschickt/die grosse Laste dir zuzeigen an/ So auff der Welt thun geschehen/ Bey Frawen vnnd auch Mann.

Bey Jungen vnd Alten Leuten/Da ist kein Zucht noch Ehr/Man thut Gott nimmehr förchten/man fragt nach keiner Lehr/ die Zauberey nimpt oberhandt/ wie mans dann wol thut spüren/Ja fast in allem Land.

Der weisse Mann thet ihn herren/dem Schultheissen sein rechte Hand/ vnnd thet sie alsbald legen/zwischen sein beede Händ/ Vnnd thete dreymal schreyen thun/ O Weh/O Weh/O Weh/vnd heylig ist Gottes Sohn.

Der Schultheiß thet verstummen/Kein Wort kont reden mehr/der weiß Mann sprach insummen/förcht du dich nicht so sehr/da fieng es bald zublitzen an/ Jn dem so thet sich schreyden/von mir der weisse Mann.

Da thet ich mich vmbsehen noch dem Englischen Mann/ alsbald thet ich da sehen/den Himmel offen stehen/ein linden Lufft ich da empfand/schwermütig anzuschöpffen/ mein Athem wieder empfand.

Alsbald thet ich mich setzen/auff ein Stock in der Sonn/Vermeint mich wieder zuergetzen/also ich da vernam/zwey Menschen die mich auffheben thun/ vnd gieng also leichtlich/ mein Weg wieder darvon.

Nach Schaffheim thet ich kommen wol wieder heim zu Hauß/ Als ich in Garten thet kommen/ auff einen Steg mit grauß/ ein heller Glantz mich da vmbscheint/ als wers die liebe Sonne/ so hell vnd klar es scheint.

Der Himmel thet sich öffnen/ein stimm hört ich gar laut/ sieh still thu dich nit förchten/der weisse Mann vorauß/der mir alsbalt wieder erschien/ mein beyde Händ thet er nehmen/ schloß mit seinen Händen ein.

Vnnd thete mir befehlen/ das ichs selt zeigen an/ Meim angebornen Landherren/ das Weh vnnd Heilig schon/ Nemblich das Weh bedeuten thut/ Die Vnholten solt er straffen/ wol mit der Fewers Glut.

Das Heilig thut bedeuten/ Gnad erlangen werd/ so bald er thut außreuten/ Das Teuffelisch Horenwerck/ so bald er mir gab den Befehlch/der Himmel stund aber offen/zum drittenmahl ich melde.

Also thät ich bald scheyden/ von mir der weisse Mann/ ein stimm hört ich mit leyde/ Gott sey befohlen thun/ der wird höchlich wohnen bey/ gehe hin vnd thuts anzeygen/ vnd förcht dich nicht darbey.

Nachmals so thet ich gehen nach Aschenburg ich sag/ da thet ich ein Stimm hören die schrey beklag/ beklag was ich dir befohlen hat/ Ferners thatlichs ansagen meiner Obrikeit allda.

Diß alles soll betrachten die böse Welt Gottloß/ vnnd die Geschickt nit verachten/ damit Gott vns warnen laßt/durch seine liebe Engelein/die vns da thun verkünden/ das der Jüngste Tag vorhanden sey.

Der Schultheiß thete schreiben/ in seine Hoffstuben fortan/ da kam ein schneeweisse Tauben/ da das Fenster offen stahn/ fleucht zu ihm auff den Tisch hinan/ vñ da er sie wolt fahen/ kein arm kond erstrecken thu.

Alsbald so thet sie fliehen wieder zum Fenster hinauß/dreymahl schlug sie mit dem Flügel an das Fenster mit grauß/ alsbald thet mich vmbschatten thun/ ein heller Glantz ich sage/ vnd fleucht wider darvon.

Jn einem augenblick hört ich ein laute stimm die sprach/thu dich nicht förchten vnnd mein Wort recht vernimm/ die weisse Taub bedeuten thut/ der grosse Ewigkeit Gottes/ mit einer scharpffen Ruth.

Ach Gott deß grossen Jammers vnd Elends vberauß/ so jetzund ist vorhanden/hört man mit grossem Grauß: Wunderzeichen thut man sehen viel/ man thut sie nur verlachen/ heltes für ein Gauckelspiel.

Newlich hat man gesehen wol an dem Himmel hoch/ ein Wunderzeichen stehen/ ein Ruthen die war groß/ welche da gebunden war/ darbey auch ist gestanden/ ein grosse Todten bahr.

Ein Blutig Schwert vngehewr/ sah man am Himmel stahn/ was das vmb geben wie Fewr: O Christ thus wolverstahn/ der Jüngste Tag vorhanden ist/ darumb thu dich bekehren/ O du mein frommer Christ.

Siehe ab von fluchen vnd schwehren/ vnd allen Lastern in gemein/ so wird euch Gott thun geben/ wenn ihr ihn bieten sein/ nemblich nach dieser betrüben zeit/ das ewig selig Leben/ Amen es ist bereit. Amen.

Gedruckt zu Aschaffenburg/ Jm 1629.

Two Reports from Silesia: The Prophecies of a Poor Woman in Glatz and an Apparition Witnessed by Hans Fischbein of Schafheim, 1629
Possibly printed by Quirin Botzer. *Munich* [SB] (Einbl.II.18). Brednich 1975, pl. 103.

Warhafftige/ vnd zuvor vnerhörte Zeitung.

Welche sich hat begeben vnd zugetragen 1612. Jahr/ an

S. Johannes Tag/ in einer Stadt/ mit namen Koblentz an den Reinstrom/ wie es alda auff dem Thurm in der Kirchen zu vnser lieben Frawen/ drey Nacht nach einander mit allen Glocken geleutet/ deßgleichen auch gesungen: Wie es aber weiter ergangen/ werdet ihr in diesem Gesang hören vnnd verstehn. Gestellt durch M. Johann Engelhart/ Liebhaber deß Worts Gottes zu Koblentz. Jn Thon: Es wohnet Lieb bey Lieb/ rc.

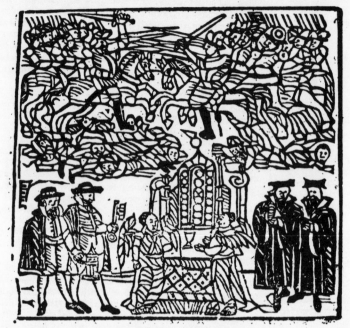

Miraculous Tolling of Bells at Coblentz on the Feast Day of St. John, 1612

Erlangen [UB]. Weller 1867: 32; Brednich 1974: 218.

Warhafftige vnd trawrige Warnung deß Allmächtigen Gottes.

Die er vns in diser letzten betrübten Zeit an deß Him-

mels Firmament hat hören vnd sehen lassen: Erstlich wie man ein fewriges Creutz / Spieß vnd
Hellenparten / mit vnerhörtem Blutregnen auff den Erdböden vom Himmel vernommen / vnd drey Sonnen schier im gantzen Teutschland / be-
neben andern Wunderzeichen sein gesehen worden / wie auch auff dem Gottsacker man etliche Engel gesehen / welche vnerhört Prophecceyung gethan / wie man auch
einen erschröcklichen Erdbidem vnd Fewersbrunst / mit bewaynung viler hundert Personen / welche darüber zu grund gangen / gesehen worden.
Vnd was sich sonsten auff der Strassen mit einem kleinen Kind begeben / was es für Propheceyung gethan / deß werdt ihr
allen Bericht hierinn vernemmen. Geschehen in Mähren / ob der Statt Altenstein /
den 26. Martij disen 1622. Jahrs.

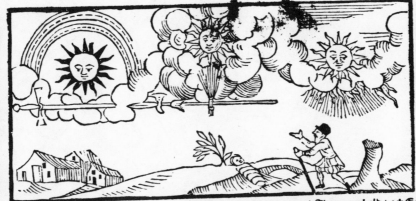

[Der nachfolgende Text ist in Frakturschrift gesetzt und schwer lesbar.]

Gedruckt zu Franckfurt / im Jahr Christi / 1622.

Apparition in the Sky in Germany and an Earthquake in Moravia, 26 May 1622
Bamberg [SB] (VI.H.14). Drugulin 1866: 1572.

Ein Erbärmliche newe Zeitung.

Von dem erschrecklichen Wunderwerck / so sich im Thüringer Lande / vber der Hoch- vnd weitberühmbten Statt Erffurt in Wolcken begeben vnd zugetragen hat.

Im Thon: Es ist gewißlich an der Zeit / ꝛc.

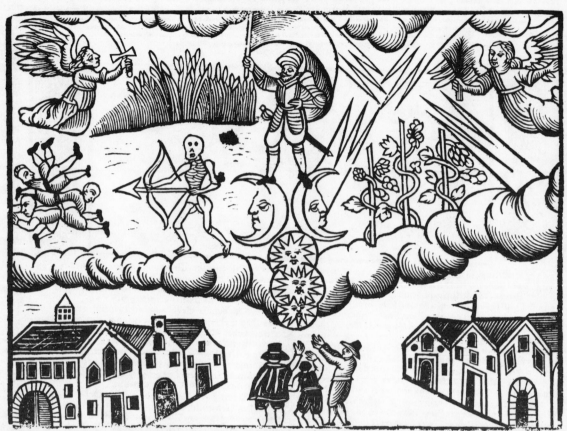

Merckt doch O liebe Christenleut / was newlich ist geschehen / in dieser sehr betrübten zeit / vnd thut solches voll verstehen / dan es ist war vnnd kein gedicht / daran ich euch will liegen nichte / vnd kurtzlich thun vermelden.

Es seind nunmehr gantz wolbekandt / die grossen Gottes Straffen / die er fast schickt vber alle Land / in diesen letzten Tagen / darumb O Mensch thue Buß bey zeit / dann der Jüngste Tag ist nit weit / wann Christ der Herr wird kommen.

Als man zählt tausend sechshundert Jahr / sieben vnd zwantzig darneben / hat sich mit schrecklicher gefahr / den fünfftzehenden Mertzen eben / zu Erffurt in Thüringer Landt / welches manchen Menschen wolbekant / diß Wunder groß begeben.

Ein grawsam Wetter ist kommen bald / welches schrecklich anzuschawen / mit grossem Hagel mannigfalt / hört zu jhr Mann vnd Frawen / welches viel Bäum vnd Häuser schnell / darzu das Vieh wol auff dem Feld / so jämmerlich erschlagen.

Als solches geschehen jetzund merck / wie ich euch thue künden / hat sich ein schrecklich Wunderwerck / am Häffel lassen finden / nemblich drey Sonnen gantz Blutroht / die Leut waren in Angst vnd Noht / schryen nach Gott dem Herrn.

Zum Anfang diß Wunderwerck / welches hierbevist geschehen / ein grawsa[m] / diese auß den Wolcken gehen / gleich einem grossen Donnerschlag / daß man vermeint der Jüngste Tag / werd allda sein vorhanden.

Ein Mann geharnischt thete stehen / wol auff zween halbe Monde / in seiner rechten hand ein Fahn / thet er da zeigen schone / an seiner Seit fürt er ein schwert / darab die Leuth so sehr verfährt / stunden in grossen Nöthen.

Er rieff mit schrecklichem Geschall / wol zu den Menschen eben / ich will euch zeigen gantz zumal / was sich bald wird begeben / dann der Türck wird sich machen auff / mit seinem Volck so grossen hauff / wider die Christen streiten.

Wann er dann wütet grewlich sehr / so gar auß frischem Muthe / als dann wird kommen Gott der Herr / rechen der Christen Blute / vnd jhm ein Schrecken jagen ein / daß auch die Christen sonder pein / jhn gantz zumal erschlagen.

Wann das auch wird geschehen seyn / welches ich auch jetzund melden / als dann wird wachsen Korn Wein / vberflüssig in den Felden / dann wird man keinen Krieg nit mehr / sehen noch spüren / nah vnd ferr / gut Fried wird seyn vorhanden.

Aber dann wird es sterben sehr / rufft der Mann noch auffs letze / die Leut wird suchen Gott der Herr / mit der grawsame Peste / darnach als er verschwunden schier / kamen zween Engel daher für / wol in grünen Gewande.

Der eine rieff vber die Erde / O wehe jhr Menschen Kinden / hat in der Hande ein blutig Schwert / wie ich euch jetzt thue künden / der ander hat ein blutig Ruht / was solches nun bedeuten thut / stehet bey Gott dem Herrn.

Auch darneben sahe man stahn / den Todt mit einem Pfeile / der schüß viel Menschen auff dem plan / so gar in kurtzer weile / darvon die Leuth so sehr erschreckt / ein grawsamb Forcht bey jhnen erweckt / weiter hat man vernommen.

Einen Weinberg an deß Himmels Thron / voll schöner Trauben eben / wie diese Figur euch zeiget an / auch Weitzen darneben / ein Stimm hernachmals also sprach / solches wird fürtzlich folgen nach / im 28. Jahr.

Als dann wird ein herliche Zeit / widerumb auff Erden kommen / wie solches die Figur andeut / vnd fürtzlich habt vernommen / darnach wird auch das Ende der Welt / wie vns zuvor ist angemelt / kommen in schneller eyle.

Also habe jhr allhie gehört / diß grewlich Wunder eben / darumb jhr Leut euch bald bekert / thut euch zu Gott begeben / so wird er euch die Seligkeit / darvon vns lang geprophecyt / nach diesem Leben schencken.

Gedruckt zu Franckfurt am Mayn / im Jahr 1627

Apparition in the Sky Above Erfurt, 1627

Munich [SB] (II.17). Diederich 1908: 418.

712

Five Reports: Blood Gushing from a Table at Koenigstein, Saxony, July 15; Strange Birds Seen at Brno, Moravia, August 1; Apparition in the Sky at Hilertzhausen, July 25; a Broth Turned into Blood at Tübingen in July; a Bucket of Water that Turned into Blood at Pyrna, Saxony, July 25.

Bamberg [SB] (VI.H.22). Brednich 1975, pl. 100.

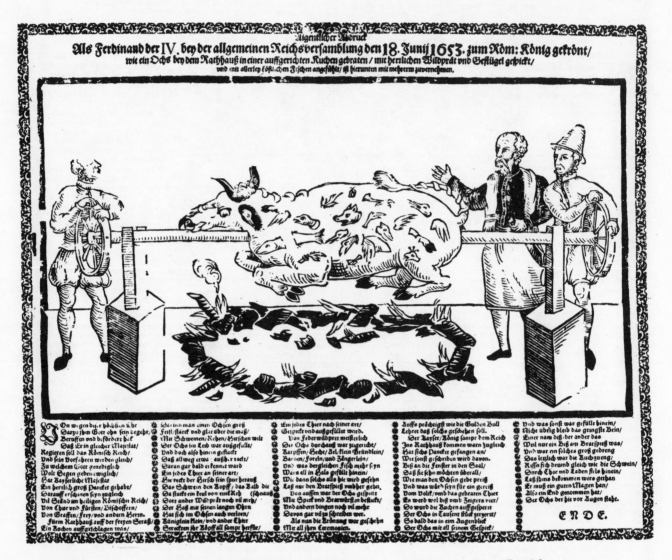

Barbecue Roast of a Bull on the Occasion of the Coronation of Ferdinand IV in Frankfurt
London [BM] (1880-7-510).

Eigentliche Abbildung
Des den 5. December 1682. umb Abend-Zeit erschienenen
Erschrecklichen Feuer- und Lufft-Zeichens/
So allhier in Franckfurth am Mayn gesehen worden.

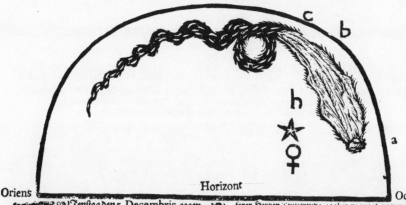

Meridies

Oriens — Horizont — Occidens

Jenstag den 5. Decembris, gegen Abend nach vier Uhren/ gleich nach der Sonnen Untergang/ da der Himmel noch gantz klar und heiter/ und kein Stern mehr/ als Venus/ zu sehen war/ thäte sich gleichsam der Himmel auff/ und ließ sich ein helles Feuer/ gleich einem Wetterleuchten/ sehen/ so unsere gantze Stadt Franckfurth umbleuchtete/ aber wie ein Blitz wieder vergieng; Auff welches sich/ etwa 15. Grad von unserm Horizont gegen Abend/ und 10. Grad von der Veneri, (lit. b.) so gantz schön und lieblich schiene/ ein röthlich helles Feuer/ rund/ und etwan einer Hand breit præsentirte/ (wie lit. a. zu sehen/) aus welchem immer mehlich und mehlich ein heller Strahl/ gleich einer Schwefelgelben und blauen Wolcken/ in Figur einer Schlangen/ Anfangs einer Elen breit/ immer zugespitzet/ hinauff gegen Mittag zoge/ und sich ungefehr etliche und zwantzig Grad von der Mittags-Linien (wie lit. b. zu sehen) dunckelbraun/ und endlich von lit. c. da es sich gleichsam einer Schlangen umbschlungen hatte/ gantz schwartz/ biß bey 20. Grad über unsere Mittags-Linien ansehen ließ; Dieser schwartze Streiff/ welcher einen Schuh breit schiene/ zeigte sich eine gute halbe Viertelstunde/ und zoge sich immer herunter nach der hellen Wolcken/ biß er so vergieng/ und nach einer kleinen Viertelstund vergieng auch diese feurige Wolcke/ so zusammen lieff/ und ihre vorige Schlangen-Figur verlohr/ daß nichts mehr zu sehen war.

Dieses obgemeldte erschreckliche Lufft-Zeichen stellet uns den vor zwey Jahren in eben diesem Christ-Monat den voller Furchten entstehenden Cometen oder abscheulichen Schwantz-Stern zu frischer Erinnerung vor Augen/ zu bestätigen/ was derselbe dieser Welt Grund-Suppen angedrohet hat/ und wahr zu machen/ was unser Seligmacher Christus Jesus in dem nechstfolgenden Sonntags Evangelio durch den H. Evangelisten Lucam 21. cap. vorgesagt/ wie nemlich Zeichen geschehen werden an Sonn/ Mond und Sternen/ rc. Und erscheinet gegen Abend umb die Demmerungs-Zeit/ umb/ uns in die Schul zu führen/ daß es nicht allein mit dem Welt-Bau auff der Neige und gegen Abend oder Finstern sey/ sondern auch der Menschen Hertzen die Finsternüß/ daß sie alle Sünde/ Schande und Laster/ liebten/ ob ihnen gleich das helle Licht oder Stern des Evangelii in ihre Augen leuchtete; Aber/ wer achtet dergleichen ungewöhnliche Schreck-Zeichen in der Höhe/ wir wandeln fast meistentheils in allerley Sünden ungescheuet/ und kehren uns wenig oder gar nichts an die hierauff erfolgende Straffen des allsehenden Gottes/ und tappen in unserer Hertzen Finsternüß; Daher ist zu besorgen/ wo wir nicht gleich mit denen Niniviteren von unsern Sünden und Missethaten abstehen/ und uns zu dem barmhertzigen Gott mit recht bußfertig und Ihm gefälligen Hertzen bekehren/ daß wir unsere Füße an die tunckele Berge stossen/ und gleich denen Sodomitern/ endliche Straffe über uns ziehen werden. Dieweilen denn der Atheus an der gleichen Lufft-Zeichen sich nicht kehret/ noch erkennet/ daß Er einige wissentliche oder vorsetzliche Sünde begehe/ oder Rechenschafft wegen seines geführten Lebens und Wandels/ zu geschweigen der unnützlichen Reden/ die er für keine Sünde hält/ zu geben habe/ wird er an ihm befinden/ was die Christliche Kirche besufftzet: Ich fürchte fürwar die Göttliche Gnad/ die er offtmals verspottet hat/ wird schwerlich ob ihm schweben. Ach so laßt uns solches tieff zu Hertzen fassen/ weilen es noch Zeit ist/ und ietzt heisset. Aber wer glaubt unser Predigt/ und wem wird der Arm des HErrn offenbahret? Ist uns allen in dem plötzlich entsetzlichen Blitz fürgestelleten Schreck- und Lufft-Zeichen gleichsam zugeruffen worden. Ein ieder vernünfftiger Mensch/ der nur in etwas Achtung auff eines und das ander gibt/ was in der Welt passirt/ der wird erfahren haben/ daß in ietzo nur wenig hingelegten Jahren/ von mehrern Elend und Jammer geschrieben worden/ als sonst vor etlich hundert Jahren in denen Historien nicht wird zu befinden seyn. Man bedencke nur wie in wenig Jahren ein Comet dem andern gleichsam auf dem Fuß gefolget; Fast von allen Orten der Welt hat man von erschrecklichen Lufft-Wunder-Zeichen und Gesichtern gehört; Was für unausssprechlicher Schade ist durch GOttes Elementa/ nemlich durch Einäscherung grosser Städte und Länder; Sturm und Wasser haben viel tausend Schiffe/ und viel Millionen Menschen und Thier in kurtzer Zeit zunicht gemacht; Die Erde hat auch/ durch Verhängnüß und Straffe Gottes/ das ihrige gethan/ und hat durch erschreckliche Erdbeben manch schön stück Land/ und viel Millionen lebendige Creaturen in sich geschluckt. Wer wolte aus Betrachtung dieser wenig und anderer viel tausendmal mehr unangeführten Exempeln nicht muthmassen/ daß es mit der Welt nicht allein in den letzten Zeiten/ sondern auch/ doch aber den allwissenden Gott keinen Eingriff in seinen heiligen Rathschluß zu thun/ gar nahe am Ende seye. Ach wir wünschen von Hertzen/ daß der Allmächtige GOtt durch seinen Gnaden-Geist in Christo JEsu die annoch unwissende Verkehrte wolle bekehren/ und verleihen/ daß den Seinigen alles/ so wol Glück/ als Unglück/ möge zum besten und zur Seligkeit dienen/ das bevorstehende angedrohte Unglück und Ubel aber/ die verharrende Verächter und Feinde seines Heiligen Nahmens fühlen lassen/ Amen.

Apparition in the Sky above Frankfurt, 5 December 1682
Bamberg [SB] (VI.H.30).

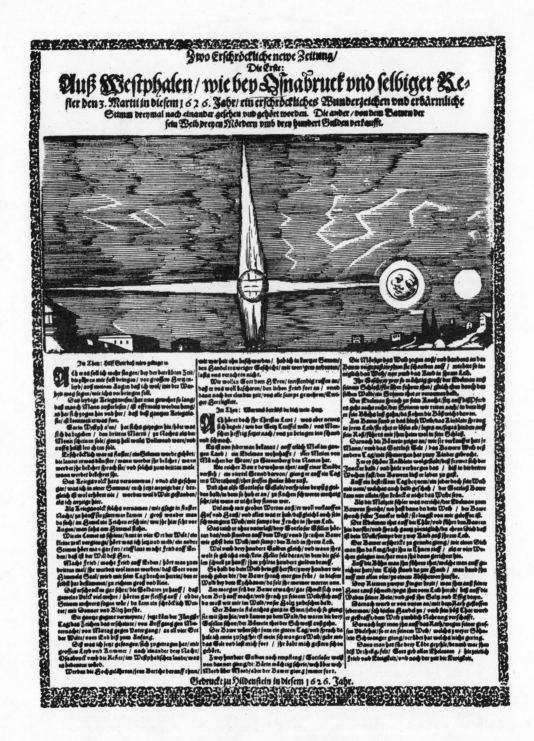

Apparition in the Sky above Osnabrück, Westphalia, 3 March 1626

This is a copy of the broadsheet by Leonhard Blümel, 1581 (Strauss 1975: 124).

Warhafftige erschröckliche Zeytung vnd Geschicht/

So sich begeben vnd zugetragen hat in der Statt Wanga/

mit einem Holtzförster/ der zu Moraens früh in das Holtz seines Geschäffts halben zuverrichten gienga/vnd wie er in Wald kam sahe er viel Hexen/auff einen Eichenbaum sitzen/die reden mit einander wie Menschen/wie sie Wein vnd Korn im 1626. Jar erfröret hätten/ auch daß sie in der Walburgi Nacht weren beysammen gewest/vnd beschlossen/noch 5. gantzer Jar solches zutreiben/Obst Kraut/Rüben vnd andere Früchten mehr zuverderben/durch Hagel vnd Vngewitter/darauff dann der Förster vnter sie geschossen/die Hexen aber darvon geflogen/eine ein vnd Schüssel mit samt Gürtel vnd Beutel hat fallen lassen/die ander aber einen Finger daran ein silber Bitschring gesteckt/verlohren/was sich weiter hie mit begeben/wird männiglich in disem Gesang beachtet werden. In thon: Hilff Gott daß mir gelinge/rc.

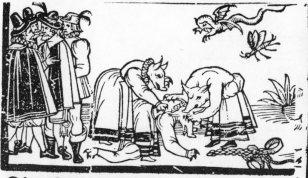

Betre mein Christ besonder/die erschröcklich Geschicht/darwider man sich wundert/was ich euch jetzt bericht/gar eine erschreckliche that/was sich da hat begeben/bey Wanga in der Statt.

[text continues in two columns of archaic German Fraktur, largely illegible]

Folget endlich dieses Vnkrauts letzte Bekanntnuß.

Erstlich gedruckt zu Kempten/Im Jahr 1627.

A Forester's Encounter with Witches in the City of Wanga [Wangen?]

Bamberg [SB] (VI.G.110); Brednich 1974: 229; 1975, pl. 124. Probably printed by the Court Printing Press (see Benzing 1963: 215).

Abbildung des erschrecklichen vñ abschewlichen vnd erbermlichen Mords/

Welcher zu Hall in Sachsen in der Stadt begangen

worden an Jacob Spohr/ der geburt von Antorsst/ ein Bürger zu Franckfurt am Meyen/ vnd seiner Handthierung
ein Jubilierer/ wie sein Kopff verwundet/ vnd sein Leib zerschnitten/ zertheilet vnd zerstrewet gewesen/ auch wie/ wo/ vnd zu welcher zeit vnd
stund man ein jedes stück seines Leibs gefunden/ wie sie es in warmen Wasser auffgewellt/ vnd das Blut zu verstellen mit Eysen
gebrennet/ wie in dieser Figur gnugsam leider zu sehen/ den Tag aber wird man erfahren/ da solches ge-
schehen/ wann die Vbeltheter bekommen/ vnd jhren gebürenden Lohn
empfahen werden.

Der Kopff ist gefunden wor-
den den 13. Junij/ früh vmb 7.
vhr/ bey der Marxbrücken vnten
im Tumpe/ vnd seind in demsel-
bigen zwölff Wunden/ die alle
biß auffs Gebein gehen/ Das Kin
haben sie jme auch vnten vnd oben
abgeschnitten/ wie solchs alles zu
sehen.

Der rechte Arm ist an der Sal-
peterhütten gefunden worden den
8. Junij/ am Sonnabend.

Das rechte ober Bein ist fun-
den worden an der Mittwoch vmb
4. vhr/ auff den 5. Junij zu A-
bend/ bey der Pulver Mühl/ in
schwartze Leinwand gebunden/ das
ist das erste das gefunden ist wor-
den/ sonst ist keines eingebunden
gewesen/ sondern alles bloß.

Das rechte vnter Bein ist auch
den 13. Junij/ vmb 11 vhr bey der
Vogelstangen gefunden worden/
am Wasser bey Gumritz.

Die Fußsole am rechten Beine
ist jhme von den Mördern abgelö-
set worden.

Der Leib ist gefunden worden
am Sonnabend den 8. Junij/ früh
vmb 6. vhr/ vor dem Galckthor/
bey der Landwehr/ wenn man nach
Merseburg gehen wil.

Der lincke Arm ist zu Pas-
sendorff gefunden worden/ den 8.
Junij/ am Sonnabend.

Das lincke ober Bein sol nun
mehr auch funden sein.

Das lincke vnter Bein ist den
10. Junij gefunden worden/ bey
Krolwitz.

Schaw an diß Bild mein lieber Christ/
Wie schendlich doch ermordet ist/
Jacob Spohr ein Jubilier/
Zu Hall in Sachsen/ glaub sicher mir/
In der Stadt solche Vbelthat/
Vnrhürt sich zugetragen hat.
Seine Glied zerschnittn/ mit Eisn gebrent/
Damit seine Blutmal auch behend/
Vergiengn/ vnd man nicht sehen könd/
Wie vnd durch wem solchs zugangen wer/
Haben sie fürwar beym Fewr/
In Wasser gewellt/ sein Leib zerstückt/

Aber hör wie sichs doch wunder geschickt/
Denn ob sie wol seine Gliedmassn
Hin vnd her gestrewet auff Strassn/
Auch ins Wasser geworffen nein/
Mußts doch nicht vnverborgen sein/
Gott schickts/ man hat gefunden/
All sein Gliedmassn zu vnterschiedn stunden/
Sind auch in etlichen Tagen/
Aus vier Gerichten zusamm getragn.
Wie vnd wann ein jedes gefunden/
Thut dir dieser Abtruck verkünden/
Die Vbeltheter man noch nicht weiß/

Weil man jetzt noch gehet gar leiß/
Biß sie erkundiget der Rath/
Auch straffe mit Galgen/ Schwert vnd Rad/
Aber ich frag dich Leser gut/
Ob auch ein solchs bey Deutschem Blut
Fast jemals sey erhöret worden/
Eines so schendlich zu erworden/
Vnd auch darzu in solchen Stetten/
Da einr vermeint zu sein mit frieden/
Fürwar es ist ein Vbelthat/
Die man noch nie erhöret hat.

Erstlich gedruckt zu Leipzig/ Im Jahr 1605.

The Murder and Dismemberment of Jacob Spohr in Halle, Saxony, 1605

Cf. Jeremias Gath, no. 1. *Nuremberg* [GM] (HB. 24853).

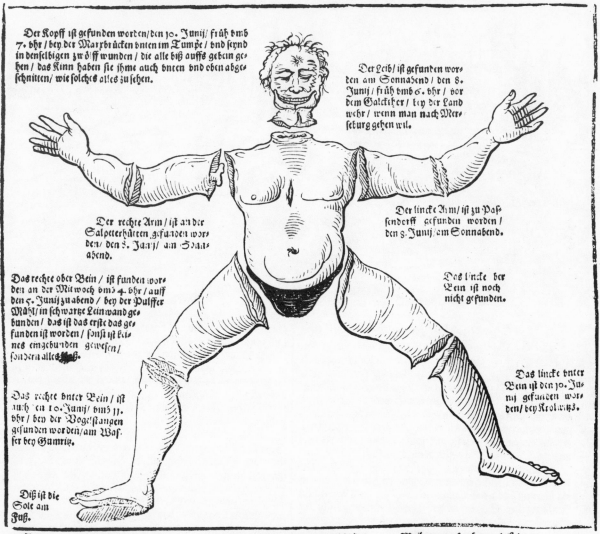

Abbildung des erschrecklichen abschewlichen vnd erbärmlichen Mords/

Welcher zu Hall in Sachssen in der Stadt begangen

worden an Jacob Spohr/ der geburt von Anterss/ ein Bürger zu Franckfurt am Meyen/ vnnd seiner Handthierung ein
Jubilierer/ wie sein Kopff verwundet/ vnd sein Leib zerschnitten/ zertheilet/ vnd zerstrewet gewesen/ auch wie/ wo/ vnd
zu welcher zeit vnd Stund man ein jeds Stück seines Leibs gefunden/ wie sie es in warmen Wasser auffgewellt/ vnd
das Blut zuerstellen mit Eisen gebrennet/ wie in dieser Figur gnugsam leider zusehen/ den Tag aber wird man erfahren/
da solches geschehen/ wan die Vbelthäter bekommen/ vnd ihren gebürenden Lohn empfahen worden.

The Murder and Dismemberment of Jacob Spohr in Halle, Saxony, 1605
Cf. Jeremias Gath, no. 1. *Bamberg* [SB] (VI.G.107).

719

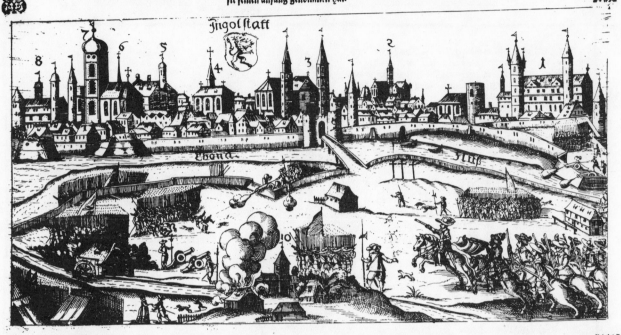

Eygentlicher Abriß/

Der Haupt-Vestung, Ingolstatt sampt deroselben

gelegenheit/dahin sich der Hertzog in Bayrn anjetzo widerumb den 19. September diß 1632. Jahrs/begeben/vmbständlich beschrieben/wie sie zu dieser zeit gebauet ist/vnd woher sie seinen anfang genommen hat.

Ngolstatt an der Thonau/ist vor zeiten ein Dorff gewesen/vnd hat zu dem Closter Altach gehöret/aber es ward Königs Ludwigen Gabweiß übergeben/welcher zum ersten/vnnd hernach seine Erben die Hertzogen von Bayrn dasselbige zu einer Statt gemacht/die innerhalb 100. Jahren sehr zugenommen/vmb jhrent willen ist Anno 1504. der groß Bayrisch Krieg entstanden/dann es wolt sie der Pfaltzgraf haben/aber die Hertzogen in Bayrn wolten dieselbige nicht von sich lassen.

Es ist zu vnsern Zeiten eine Hohe Schul dahin gestifftet worden/allda viel Gelehrter Leut erwachsen/da haben die Jesuiten ein überauß schönes Collegium gebauet/hat auch gegen dem Auffgang der Sonnen an der Thonau ein grosses starckes Schloß mit vesten Rundeln/Katzen/Pasteyen/Schantzen/Poltwercken/vnd andern zu einer RealVestung gehörigen Gebäuen wol versehen: darinn wol ein König vnd Kayser wegen viel schöner gelegenheiten/Residirn möchte. Diese Statt ist fast allenthalben auff einer ebne/allein in der mitte gegen dem Thona-Thor etwas in die nieder gehet/da dann der Thonastrom als ein Schiffreich Wasser an der Statt fürüber fleust.

Solche Statt ist vom Hertzog Wilhelm deß jetzigen Hertzogen Vatter angefangen worden zu fortificiren/hernach vom Hertzog Maximiliano noch lebenden LandsFürsten mit grossem vnkosten nach vnd nach völlig außgebauet worden/ist auch in

guten stand biß anhero verblieben/aber zu diesen hochbetrübten mühseligen zeiten/in deme fast alle Welt mit Krieg erfüllet/hat es diese Statt auch nicht übergangen/sondern dieses 1632. Jahr die schwere Kriegslast schmertzlich erfahren müssen/in deme sie die zeit hero über von jhren eignen Kriegsvolck hart geplaget/vnd die Burgerschafft mächtig gepresset worden.

Gedachtes Ingolstatt aber ist auch von Ihr Kön: Majest. zu Schweden/den 18.19. April hart belägert worden/dann Sie jhr gantzes Läger bey der Statt gegen Mittag geschlagen/die Bayrischen aber gegen Mitternacht an der Statt/welche in grosser gefahr gestanden/biß endlich die Bayrischen den 24. April mit jhrer Armee auffgebrochen/alsdann darauff Ihr Kön May. zu Schweden jhr Läger auch auffgehaben/vnd den Bayrischen Volck nachgezogen/da dann diese Statt vnd Vestung frey/biß zur andern gelegenheit verblieben. Jetzund aber/weil Ihr Kön: Majest: in deß Friedländers Volck zimblichen schaden gethon/da er uff Forchheim vnd Bamberg marschirt/hat sich mitlerweil der Hertzog von Bayrn nach Ingolstatt begeben/allda er vielleicht sich diesen Winter auffhalten wird/Wie dann der Bayr-Fürst das Sprichwort führt: Zu München (willich) Nehren/ Zu Ingolstatt (Mich) Wehren.

Was sich weiter kan zutragen/wird die zeit mit sich bringen/hiermit den günstige Leser Gott befohlen sey.

Verzeichnuß der vornehmsten Gebäuen zu Ingolstatt.
1. Das Schloß. 2. Prediger Closter. 3. S. Moritz. 4. Spital. 5. Academia. 6. Maria Victoria. 7. Vnser Frauen Kirch 8. Jesuiter Collegium. 9. Das ThonaThor. 10. Zu vnserm lieben N. Frn.

Siege of the Fortified City of Ingolstadt by Swedish Forces, 19 September 1632

Etched view of the city, with woodcut border. *Ingolstadt* (II/41). Cf. Drugulin 1867: 201.

Die Miracula vnd Wunderwerck / so sich an dem wunderbarlichsten fünff vnd zwantzigsten Tag Martij begeben vnd zugetragen kürtzlich Reymweiß zusammen gezogen.

Durch

Andream Danreutern von Nürnberg.

Ein frommer Gottseliger Christ/
Dem sein Seeligkeit ein ernst ist/
Soll der Geschicht vnd Histori/
Deß fünff vnd zwantzigsten Martij.

Sich jmmerdar erinnern sein/
In Gottes furcht im Hertzen seyn/
Dann diser jetzt gemeldte Tag/
Der wunderlichst genent werdn mag.

1

Erstlich ist auß dem Paradeiß/
Adam mit der Eva verweist/
Vnd verstossen/von wegen der Sünd/
Die sie auff alle Menschen Kind/
Geerbt/Gott nimbt sie wider an/
Als er jhn die verheissung gethan/
Vom Schlangentretter dem Herrn Christ/
Der endlich Mensch geborn ist.

Gen. 3.

2

Darnach erlebt Adam die nohe/
Daß Cain schmeisset Abel Todt/
Wegen seiner Gottseligkeit/
Welchs jhm ist ein groß hertzenleyd.

Gen. 4.

3

Es lest auch durch zween Engel Gott/
Aus Sodoma gleyten den Loth.
Mit zweyen Töchtern sampt seinem Weib/
Als mit Fewr bekamm jhn bescheid:
Sodoma/Sagar/Gomora/
Seboim vnd auch Adama.

Gen. 19.
Anno Mundi 2048.

4

Ferner führt der lieb Abraham/
Isaac auff dem Berg Moriam/
Das Er jhm auß Gottes befehl/
Zum Opffer abhieb seine Keel/
Solchs im vom Engel gewehrt wird/
Wie sein Glaub ist worden probirt.

Gen. 22.
Anno Mundi 2063.

5

Joseph deß Jacobs frömbstes Kind.
Sein Brüder von hertzen gram sind/
Nach dem er jhnen sagen thet/
Was im deß Nachts geträumet het.
Verkaufften vmb 20. Silberling jhn/
Bald den Ismaeliten hin.

Gen. 37.
Anno Mundi 2199.

6

Nach dem Pharao der Tyrann/
Das Volck nicht wolte ziehen lahn/
Gott zu dienen/in einer Nacht.
Wurden all erst Geburt vmbbracht/
In Egypten vom würg Engel/
Keins starb von Kindern Israel.

Exod. 22.
Anno Mundi 2543.

7

Der vnansehnlichste Schäfflirt
David/Isai Söhnlein wird/
Zum König gesalbt von Samuel/
Vber das gantz Volck Israel/
Als Saul Regirend vierzig Jahr/
Von Gott dem Herrn verworffen war/

1. Sam. 16.

8

Item/wie Jonas der Prophet/
Nicht in die Statt Ninive geht/
Jhnen Gottes Zorn zu zeigen an/
Daß sie in kurtz sols vndergang/
Vnd für dem Herrn floh auffs Meer/
Fähet von stund an zu praussen sehr/
Er wird gebunden/auß dem Schiff/
Geworffen in das Meere tieff/
Bald ein Walfisch verschlinget jhn/
Seltzam ist jhm zu muht vnd Sinn.
In welchs Bauch er drey Tage ist/
Als ein schön Vorbild Jesu Christ.

Jona 1.

Matth. 12

9

Es wird im Newen Testament/
Gabriel vom Herren gesendt.
In eine Statt/heist Nazareth/
Zu Maria zart/die sich het.
Mit Joseph verlobt/daß er jhr/
Verkündig mit grossen begier/
Wie sie gebern solt zur Welt/
Christum den Friedfürsten vnd Held/
Auff welchen ein sehr grosse schar/
Propheten vnd König viel Jahr/
Sähnlich gehofft/ders vberall/
Gut machen soll/was durch den fall/
Adam vnd Eva verlohren ist/
Durchs Teuffels anstifftung vnd list.

Luc. 1.
Anno Mundi 3961.

Esa. 8.

Luc. 10.

Gen. 3.

10

Endlich Christus gelidten hat/
Am Stamm des Creutzes an vnser statt.
Vnd vns mit seinem heiligen Blut/
Erlöst von der Höllischen Glut.
Mit vns ist nun versähnet Gott/
Kein zuspruch hat zu vns der Todt.

Die Sünde vns nichts an haben kan/
Sathan muß vns zu frieden lahn.
Das Gsetz vns nichts anhaben kan/
Ein Rotter strich ist dadurch gethan.
Wenn der Mensch stets auffm Angesicht/
Ligt/ständ ers Gott verdancken nicht.
Derwegen soll zu jeder stund/
Jhm dancken vnser Hertz vnd Munde.
Für solche/herrliche Wolthat/
Die er vns Menschen erzeigt hat,

11

Auch etlich fromme Leute statzn/
In diesen gedancken vnd wahn.
(Wiewol sie es nicht für gewiß sagen)
Es werd Christus in diesem Tag.
Kommen in seiner Herrligkeit/
Zurichten böß vnd fromme Leut.
Welche vorlängst gestorben sind/
Vnd auch die er lebendig find.
Das ist wol bewust Gott allein/
Vns aber sols verborgen seyn.
Damit in steter bereitschafft/
Wir vnser Schantz nemen in acht.
Befehlen Leib vnd Seel dem Herren/
Leben mesig vnd beten gern.

12

Komm mit deim Tag/O Jesu Christ/
All Vntugendt gestiegen ist.
Wo man hin sicht ist angst vnd müh/
Bring vns doch auch ein mahl zur ruh.
Auß diesem bösen Jammerthal/
In den Himlischen frewden Saal.
Zu allen außerwelten dein/
Vnd zu den Lieben Engelein.
Da wollen wir in Ewigkeit/
Loben die heilig Dreyfaltigkeit.
Ach kom ja bald Herr Jesu Christ/
Die zeit vnd weil vns gar lang ist.

Gedruckt zu Nürnberg/
M. DC. XIX.

The Miraculous Event of the 25th Day of March; Christ's Resurrection recently retold in verses by Andreas Danreuter of Nuremberg

Printed in 1619. *Nuremberg* [GM] (HB. 2472). Weller 1862a: 276: 445.

Judicial Calendar of the Provincial Court of Nuremberg County, 1620

Berlin [D]. The same block was used as early as 1587 (see Zurich, L'Art Ancien S.A., 1976, catalogue 68, no. 14).

Ware Abbildung/deß in Anno 29 Jars den 2 May

zu Nurmberg/ankommenten Elephanten/welcher 10 Schuh hoch/vnd 1 Jahr Alt/damals gewesen:

Von der Natur vnd Eygenschafft/wie auch Nutzbarkeiten deß Elephanten.

Poster Announcing the Exhibition of an Elephant in Nuremberg, 2 May 1629

Cf. p. 724. *Bamberg* [SB] (VI.G.243). Drugulin 1867: 1781. Cf. pp. 724, 784.

Poster Announcing the Exhibition of an Elephant
Cf. p. 723. *Halle.* Drugulin 1867: 1782; Wäscher 1955: 109. Cf. pp. 723, 784.

Abriß vnd Entwerffung
Der vnterſchiedlichen Sonnen/Regenbögen vnd anderer Exhalationen/ Welche den 19. Aprilis dieſes 1630. Jahrs/ frü Morgens zwiſchen 7. vnd 8. vnd dann/ nach Mittag/ von zwey biß faſt halb ſechs Vhrn/ weit vnnd breit mit Jederman verwunderung/ geſehen worden.

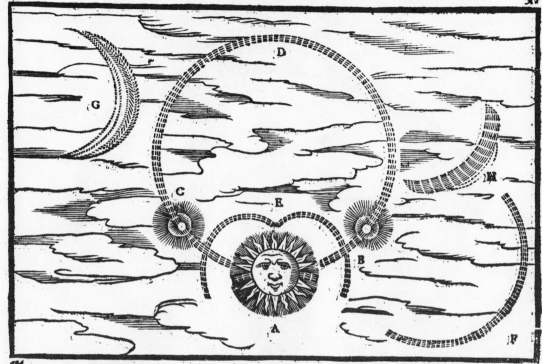

Wie die Sonne geſtanden.

A. Iſt die rechte Sonn/ Früh am hellen vnd heytern Himmel vmb etwas wäſſerig/ zuſehen geweſen.

B. C. Waren zwo neben oder falſche Sonnen/ gantz träb/ wäſſerig vnnd Waſſergallen gleich.

D. Ein groſſer/ weiſſer/ runder Hof/ zwar nicht/ wie ſonſt geſchehen/ viel mahln auch an dem Mond/ ſondern das vntertheil durchſchnidt gleichſam/ doch vnvermerckt/ die Sonne.

E. Ein halbe/ vnten verlohrne/ durch D zu beyder ſeyt zogene (welche zwey Creuz repräſentirten) oben nicht gar Kunſt formierte (Einen Zirckel kan ichs nicht nennen) Exhalation.

F. War/ wie ein halber/ doch an der Farb/ nit gar gleichförmiger Regenbogen.

G. War/ meinem abſehen nach/ jedoch zimlicher gröſſe inn die krämb zugeſpitzt/ als ſonſt der Mond in ſeinen erſten Viertel ſich anzeigt.

Solcher geſtalt hat es ſich meinem Geſicht/ als ich auff freyem Feld war vnd den gantzen Himmel vngehindert vor mir hatte/ repraeſentirt/ andere mögen es anderſt auch zeitlicher vnd nach dem

ſie ihren Standt vnnd abſehen gehabt/ Notirt vnd verzeichnet.

Was die Erſcheinung/ mehr als einer Sonne/ fürnemlich bedeute vnd anzeige.

Es ſchreibet/ der gelehrte Mann Johann: Garcæus de Meteoris Cap. 44. Die Endvrſachen mehr als einer Sonnen ſo ſich vnſern Geſicht praeſentiren ſindt zweyerley: Die Erſte führet auß Natürlichen vrſachen/ als künfftige verenderung deß Wetters/ ſonderlich aber Regen/ dann ſie zeigen vns an/ daß inn der Lufft viel Materi zu Platzregen ſich geſammlet/ vnd ſolches vmb ſo viel beſto mehr/ wann ſolche Sonnen gegen Süden oder Mittagigen theil deß Himmels/ ſich erzeigen/ dann gemeiniglich/ von dem Ort her die dickſten Wolcken zukommen pflegen.

Die ander Vrſach iſt Geiſtlich/ dann/ gleich wie faſt alle am Himmel vngewöhnliche erſchienene zeichen/ eine der Natur verborgene heimliche bedeutung haben: Gleicher Geſtalt die Parelia oder erſcheinung mehr als einer oder ettlicher neben Sonnen bedeuten

auch etwas Göttliches/ verborgenes vnnd der Natur vngewöhnliches. Dann die erfahrung der vergangenen Hiſtorien bezeugen/ daß faſt kein mal Parelia oder vnterſchiedliche vnd mehr als eine oder neben Sonnen geſehen worden/ daß darauff nicht entweder neue oder heimliche Verbündnuß vnd zuſammenkunfften/ getroffen vnd gemacht worden/ zu dem Ende/ damit die jenigen/ welche groſſe Herrſchafften vnnd Reich beherrſchen vnnd beſitzen/ ſolcher möchten entzogen vnd beraubet werden/ bevorauß Verenderung vnnd verſtöhrung der Länder/ ſo gar auch in Religions Sachen eine Mutation erfolget.

Sein derohalben/ ſolche Parelia, warhafftige Offenbarung verborgener vnd ſchädlicher Rathſchläge/ welche GOtt gleichſam am hohen Himmel will offenbarn/ die Menſchen/ von ſolchen verbündnuſſen/ hohen Potentaten vnnd Ländern mercklich ſchädlichen/ dardurch vielmaln Land vnnd Leut zu grund gangen/ abzumahnen/ vnnd Sie eines beſſern vornemens zuerinnern.

Apparition in the Sky: Auxiliary Suns and Rainbows, 19 April 1630

The report emanated from Nuremberg. See Drugulin 1867: 1831 and Halles 1929: 1064. [380 x 260] *London* [BL]; Bamberg [SB] (VI.H.20).

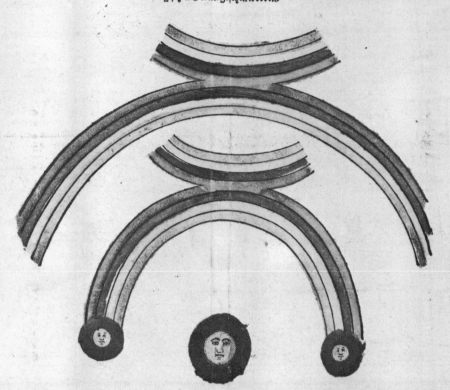

Kurtze Beschreibung vnd eigendlicher Abriß/ deß sonderbähren Zeichens in der Lufft/ so den 14. Febr. deß 1645. Jahrs/ nach Mittag/ zwischen zwey vnd drey Uhren/ zu Hersbruck/ im Nürnbergischen Gebiet/ gesehen worden.

WEnn wir Menschen bedencken/ daß der Allweise Gott vnd Schöpffer vns nicht/ wie andere vnvernünfftige Thier/ mit zur Erde gekehrten Angesichtern/ sondern auffrecht vnnd mit für sich gewendtem Antlitz erschaffen/ lassen wir vns dasselbe nit billich eine Erinnerung vnd Anmahnung seyn/ allezeit übersich vnd gen Himmel zu sehen vnd zu gedencken/ insonderheit aber vnd fürnemlich auch derenthalben/ dieweil die Himmel (wie David im 19. Psalm singet) die Ehre Gottes erzehlen/ vnd die Veste seiner Hände Werck verkündiget. Denn gleich wie vns Gott das gewaltige vnd überaußherrliche Gebäw deß Himmels/ sambt den allda auffgesteckten Fackeln vnnd Himmelsliechtern/ täglich von seiner Göttlichen Gewalt vñ Allmacht predigen lässet/ vnd vns dieselbe zu betrachten fürstellet: Also geschiehet es viel vñ offtermals/ sonderlich aber zu diesen hochgefährlichen Zeite/ daß er vns auch durch allerley Wunder vnd Himelszeichen von seine grimmigen Zorn vnd daher rührenden vorstehenden Straffen vnnd Plagen vom Himmel herab prediget/ vns zu warnen vnd zur Busse auffzumundern/ oder aber auch bißweilen die Betrangte in iren Trübsalen zu erhösten vnnd dieselben seiner Gnad vnd Hülffe zu versichern. Wann dann nun dieser vnser Allmächtiger Schöpffer vnnd getrewe himmlische Vatter/ vns kurtzverwichener Zeit/ als den 14 (24) Febr dieses 1645. Jahrs/ nach Mittag/ zwischen 2. vnd 3. Uhren abermals ein sonderbahr Zeichen am Himel gezeiget vnd fürgestellet/ in deme Er zu Herspruck bey Nürnberg vnd anderer Orten hat sehen lassen die Sonne/ mit zweyen neben Sonnen/ vnd vnterschiedlichen schönen Regenbogen/ (wie obgesetzter Abriß andeutet vnd genugsam außweiset) als sollen wir solches nicht in Windschlagen vnd gedencken / es sey ohne Gefehr vnd nur auß natürlichen Vrsache geschehen/ sondern daß vns gewiß etwas sonderbahres dadurch angedeutet werde: Denn/ ob es schon vnlaugbar/ daß dergleichen *Parelia* ihre natürliche Vrsachen/ vñ darneben auch ihren natürlichen *effect* haben/ so bezeuget doch auch die Erfahrung mehr als überflüssig / daß sich ihre Bedeudungen weiter erstrecket/ vnd jederzeit etwas sonderlichs darauff erfolget/ wie denn von vielen Jahren her von etlichen *observirt* vnd auffgezeichnet wor-

ben: Als im Jahr Christi 69. haben sich dergleichen Sonnenzeichen sehen lassen/ darauff ist Käiser *Galba* abgesetzt vnd vm zebracht/ *Vitellus* aber an seine Statt kommen vnd bald darnach auch erwürget worden: Im Jahr 1314. da man dergleichen gesehen / ist Pabst Clemens der Fünffte gestorben vnd dieser Zeit ein *Interregnum* gewesen/ also daß es damals keinen Pabst vnd keinen Käiser gehabt/ vnd zween Käiser auff einmal erwehlet worden/ als von etlichen *Fridericus Austriacus*, von etlichen aber *Ludovicus Bavarus.* Im Jahr 1532. dazu Venedig den 11 April. dergleichen *parelia* erschienen/ ist *Christiernus* König in Dennemarck gefangen vnd zu ewiger Gefängnuß verurtheilet worden/ wie er denn auch 27 Jahr hernach im Gefängnuß gestorben: So ist auch dieses Jahr der Religionfried zu Schweinfurt auffgerichtet worden: Wie es An. 1551. (da man auch solche Himmelszeichen vermercket/) vnd etlich Jahr hernach in Teutschland dahergangen / ist den Meisten auß den Historien gnusam bekand: Auff die *parelia* 1585. ist erfolget/ daß in Lieffland ein Auffruhr entstanden/ weil Stephanus der König in Polen denen zu Rigen den newen Calender auffdringe wolte: Diß Jahr ist auch Pabst *Gregorius* der XIII. gehling gestorben den 31. Martii/ da man doch gantz keine Kranckheit an jhm gespüret: Der Magdeburgische Streit mit jhrem Ertzbischoff ist durch Vnterhandlung der Churfürsten Sachsen vnd Brandenburg verglichen vnd hingeleget worden: So ist auch das Geistische Wesen in Franckreich angangen: Dergleic̃hen *parelia* seynd auch erschienen im Jahr 1612. in welchem Käiser *Rudolphus II.* wie auch 1618. da Käiser *Matthias*/ vnd 1636 da Käiser *Ferdinantus II.* gestorben. Was sonsten auff die *parelia* deß 1612. 1615. 1618. 1619. 1622. 1630. vnd 1636. erfolget/ vnd wie es bey vns Teutschen dahergangen/ habe wir gnugsam/ vnd zum Theil mehr als vns lieb ist/ erfahren/ daher wir dann auch desto mehr Vrsach nemen sollen Gott mit eiverigem Gebet vnnd hertzlicher Buß in die Rute zu fallen/ vnd ohne Auffhören zu bitten vnd anzuhalten/ daß Er den Blutigen Krieg stewren vnd vns sein Volck mit dem gewünschten Friede segnen vnd begnaden wolle / vmb Christo vnsers einigen Mittlers/ Fürsprechers vnd himmlischen Friedenfürsten willen. Amen/ Amen.

Apparition in the Sky Above Hersbruck, near Nuremberg, 14 February 1645
[360 x 250] *London* [BL]. Drugulin 1867: 224.

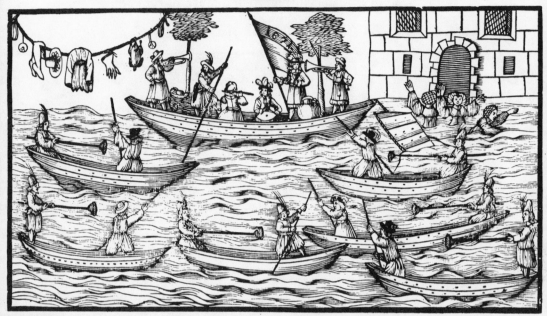

Friedliebender Fischer-Kampff/
den zwölfften Brachmonds deß 1671sten Jahrs auf der Pegnitz angestellt/
und gehalten.

1.
ES mögen sich Ritter in Schrancken/ und Schantzen/
umbjagen und schlagen/ mit rennenden Lantzen:
Wir stechen und brechen einander den Muth/
die Pferde sind Schiffe/ der Rennplatz die Flut.

2.
Was dorten/ der Orten/ im Friede geschehen/
das Rennen/ das können wir wiederum sehen:
Ihr Fischer seyt frischer/ der Friede der blüht/
wir fischen/ erwischen ein Zeichen vom Fried.

3.
Ein anders ist Stechen der blitzenden Degen/
wir stechen mit Stangen/ die keinen erlegen.
Und wann wir/ für Bluten/ von Fluten/ sind naß/
so netzet/ ergötzet/ uns endlich ein Glaß.

4.
Die Hechte die stechen nach Karpffen und Kressen/
wir stechen nach Fischen/ und Menschen vermessen:
Nach langem Benetzen/ ergötzen am Tisch/
uns Karpffen und Kressen/ und andere Fisch.

5.
Das Nürnberg muß noch ein Friedeberg heissen/
die weil sich die Zeichen des Friedens noch weisen:
Ihr Gönner! Uns Renner ermahnet/ durch Lob/
noch weiter zu treiben die tapfere Prob.

6.
Belobet die Güte der hohen Regenten/
erstattet die Gnade mit danckbaren Händen:
Bedancket/ und dencket: Es lasse sich nicht/
gar alles verdammen/ was weltlich geschicht.

Noch eines/ zwar kleines/ doch feines zu lachen;
Viel Weiber besahen die kämpffenden Nachen/
Die Brücke zerstückte/ sie fielen hinein:
Das Beltzwerck schwam umbher/ man lachte ja fein!

Friendly Battle of Fishermen on the River Pegnitz in Nuremberg, 1671
Bamberg [SB] (VI.G.137); London [BM] (1880-7-10-542). Drugulin 1867: 2774; Diederich 1908: 1338; Halle 1929: 1326.

Kurtzer vnd warhafftiger Bericht auß Perna / was sich allda begeben hat mit einem vngehorsamen Kindt oder Töchterlein / die wolte sich befreyen / der erste der käme / wann es gleich der Teuffel selbst wäre / vnd wie solches erschröcklich ergangen ist. Allen vngehorsamen Kindern zu einer trewlichen Vermahnung vnd Warnung in Druck gegeben.

Im Thon: Kompt her zu mir / spricht Gottes Sohn / et.

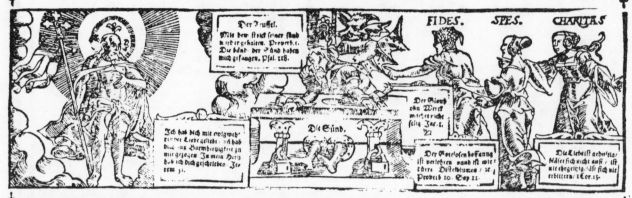

G. druckt nach der Copey zu Perna / Im Jahr 1652.

Desecration of the Host by a Woman in Pirna, 1652

Munich [SB] (Einbl.II.24). Brednich 1974: 231; 1975, pl. 125.

Warhafftige vnd zuvor vnerhörte newe Zeitung / so sich im Böhmer waldt / in einem Wirtzhauß zum

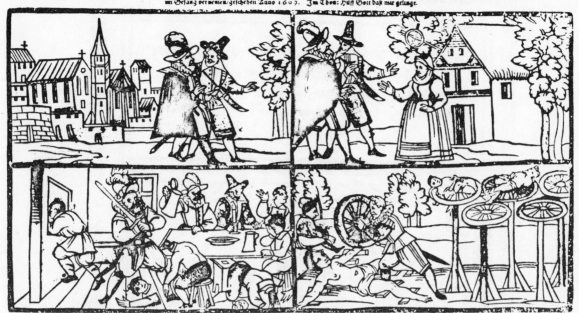

Murder at an Inn in the Bohemian Forest between Vienna and Prague, 1609

Nuremberg [GM] (HB. 2831). Drugulin 1867: 1186; Weller 1867: 384: 31. Brednich 1975, pl. 116.

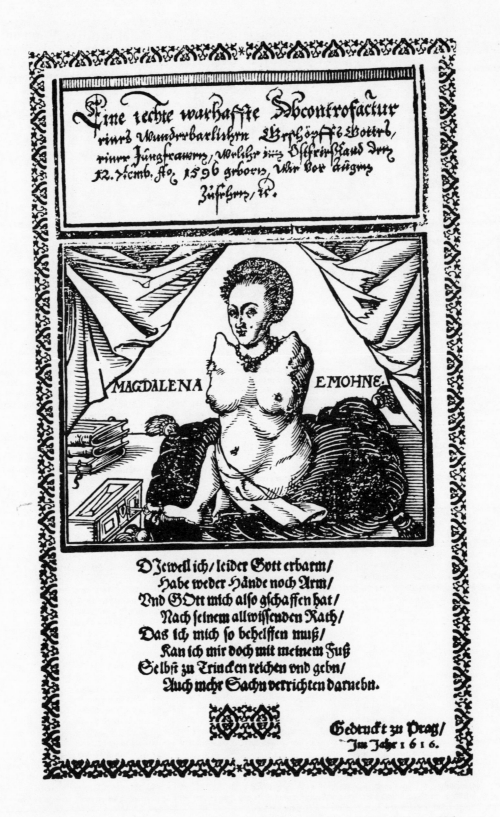

Abnormal Birth of a Young Woman, Born Near the City of Emden 12 September 1596
Printed in 1616. See p. 751. Holländer 1921: 62. Cf. Drugulin 1867: 1300.

Pragerischen

Hoff Kochs Verwunderungs Klage / das man die Speisen auß der Kuchen nit abholen / vnd zu Tisch aufftragen wil.

(Broadsheet text in Fraktur, three columns of verse, not fully legible)

Ge schehen im Wintermonat / im Jahr / 1620.

Lament of the Court Cook at Prague Over Unsampled Culinary Delights
[370 x 310] *Berlin* [SB] (YA. 5330).

Candidates for Doctoral and Masters Degrees at Prague University, 13 August 1683

The proceedings took place at nine o'clock in the morning and were conducted by Cardinal Ernest Albert of Prague. [410 x 330] *Berlin* [SB] (YA. 9390).

A Buffoon Turned into a Respected Ironmonger

[340 x 300] *Berlin* [SB] (YA. 5467); London [BM] (1948-6-23-10).

Gründliche Beschreibung / vnd wahre Abcontrafactur /

Eines schröcklichen vnd wunderbarlichen Fisches / welcher

zu Rotterdam in Hollandt / im Monat Julio ist gefangen worden / was seine Bedeutung ist / vnd was vns
Gott damit anzeyget / ist durch etliche Hochgelährten in ein schönes gesang gerichtet /
Jn Thon: Es ist gewißlich an der Zeit rc.

Item / Ein schön Geistliches Lied / auff die H. Dreyfaltigkeit gericht / allen raysenden Leuthen /
so in diesem Jammerthal vmbrayßen / zu Trost gemacht / rc.

Es ist gewißlich an der Zeit / das mercket wohl ihr Frommen / der jüngste Tag ist gewiß nicht weit / Warzeichen sicht man kommen / wie es diß Wunder zeyget an / Ach betet hertzlich Fraw vnd Mann / daß es Gott woll verschonen.

Ein Geistliches Lied.

Nachgetruckt zu Ravenspurg / im Jahr Christi 1633.

Strange Fish Caught Near Rotterdam, July 1633

Bamberg [SB] (VI.G.235).

Warhafftige vnd trawrige Warnung Gottes deß All=

mächtigen/ welche vns der Gerechte Gott an deß Himmels Firmament vnter Augen gestellt/ Erstlich in Vngern/ da man die Sonne aller Fewria mit einer Ruten vnd Hand blutig zeichen/ bey neben dem Mond vnd Schwert/ wie auch erschröcklichem Blutregnen in Böhem/ Mähren vnd Schlesien mit Kriegsheer/ Todten Zeichen. auch etlicher Bäche verwandlung in rothes Blut/ vnd bey Caschaw in einem Weenberg Weintrauben gefunden/ welche Blut ge=
schwitzt/ etliche einen Dampff vnd Rauch von sich geben/ vnd was sich mit einem reichen Weib in Oesterreich verloffen. Insonderheit von den trawrigen Miraclen/ Welche sich bey deß Reichsstatt Landaw vnd Weiherschein zum hohen Turn/ wie auch Weiblingen im Hertzogthumb Wirtenbergen mit Blutguten/ vnnd als die Schnitter die Frucht wollen abschneyden/ die Eher Blut geschwitzt/ Vnnd was sich zo vsten
weiter verloffen.

Dessen wird ein frommer Christ/ ihme zur Trewhertzigen Warnung/ allen Bericht außführlichen vernemmen. Ge=
schehen im Monat Augusto/ dieses lauffenden 1623. Jahrs.

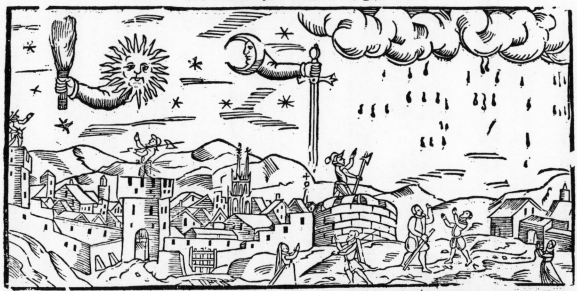

Apparition in the Sky and Blood Rain Seen in Hungary, Bohemia, Moravia, and Silesia, Bloody
Grapes Found in a Vineyard at Caschau, and Miraculous Events in Weiblingen and Landau
Bamberg [SB] (VI.H.15); Nuremberg [GM] (HB. 2788). Drugulin 1867: 1618; Brednich 1974: 233;
1975, pl. 96.

The Nine Layers of Skin of Naughty Women, 1680

"And how this thick-skinned animal is punished by the male to make it pious." *Nuremberg.* Drugulin 1863: 2565; Diederich 1908: 1105; Brückner 1969: 67.

Erschröckliche vnd waarhaffte Geschicht

Vß dem Ländlein Ob der Ens / Wie es nemlich den

fünfften Septembris dieses 1629. Jahrs / inn der Herrschafft Reppach / inn einem Wetter
allhier verzeichneter Form vnnd Gestallt Schlossen (Kisel oder Stein) geworffen, Deren
Bedeutung Gott bewust.

Naß Gott der Allmächtige / zu allen vnnd jeden zeiten /
viel vnnd mancherley Wunder-Zeichen im Himmel vnnd auff Erden / sehen lassen / dessen
sindt / hier vnnd anderstwo viel gedruckter Bücher / genugsame Zeugen Jedoch / wie dem allem /
werden wir inn keiner Chronick / auch nirgend / finden / daß dergleichen erschröckliche / vor nicht er-
hörte Wunder vnd Zeichen (alß inn diesen vnsern letzten Zeiten) in vnd wider sich ereygnen vnnd se-
hen lassen) gehöret worden: Massen dann auch gegenwertige warhafftige Geschicht denckwürdig /
vnd mit grosser verwunderung von vielen Menschen gesehen worden: Glaubwürdiger Bericht
hiervon verhält sich folgender gestaldt.

Den fünfften Septembris Neuen Calenders / dieses 1629 Jahrs / vmb zwey vhr nach Mittag /
hat es in der Herrschafft Reppach im Ländlein ob der Ens / der Alten Frau Wolff Jörgerin / welche
sich jetzo zu Regenspurg auffhelt / zuständig / diese hieoben verzeichnete / auch grössere vnd noch wol
tausenterley form / je eines anderst als das ander. Schlossen (oder wie man es anderstwo nennet / Kisel
oder Stein) geworffen / so / daß man in dem Schloß-Hof Reppach allein / mehr als ein gantzes Fu-
der / hette können zusammen bringen / theils sind über 8. stund ehe sie zerschmoltzen gelegen / sind auch
zum theil viel grösser als Castanien oder welsche Nüß / an ettlichen Orten gefunden worden. Dem
Allmächtigen vnd Barmhertzigen Gott allein ist bewust / was dero schröckliche bedeutung / dem wir
es auch allein heimzustellen haben.

Gedruckt in diesem 1629. Jahr.

Miraculous Hailstorm in the Principality of Reppach, 5 September 1629
[380 x 320] *London* [BM] (1876-5-10-580). Drugulin 1867: 1800.

Des Herzen Gänerallen Thuranii leetste Kriegs vnd Abschid gesang/

wie er den 12. Augustmonat Anno 1675. zwüschen dem Gotts-Wald vnd Bischen zum hochensteg/ von den Käisserlichen Kriegs-Waffen ergriffen vnd nur einer sechspfündigen Stuckkugel/ Erschosen vnd Cödtlich darniber gelgt worden/ was sich vor vnd nach begeben/ ist in beyden Gesenger beschriben.

Last Farewell of General Thurani, 12 August 1675

The general was captured by imperial troops and shot. *Zurich* [ZB].

Es rühmt ein jeder seine Kunst/ was nur ein Künstler heist;)(Wer seine Kunst verstehen thut/ die Kunst den Meister preist.

Mit gnädiger Bewilligung
Eines
Hoch-Edlen und Hochweisen Raths/
lässet die welt-berühmte und künstliche
COMPAGNIE
Sailtäntzer und Lufftspringer/ zum allerletztenmahl/
Nochmahls/ an alle hohe und niedere Stands-Personen kund und zu wissen thun/ wie daß sie heute Mittwoch den 7 Novemb. ihre Kunstreiche Exercitia/ von Tantzen und Springen/ sowohl von kleinen als grossen Personen/ zu jedermanns Vergnügung/ präsentiren werden; wie dann auch unser berühmter Meister/ auf dem Tantz-Sail seine künstliche Exercitia sowohl mit den Fahnen/ Trummel/ Stieffel und Sporn/ auch mit der Violin und Schubkarrn/ wird sehen lassen; sonderlich wird unser berühmter Luff-Springer/ heute über 12. Degen oder 12. Helleparten/ durch 10. Raiff/ und über ein lebendig Pferd/ wie auch seine curieuse Springe mit dem Stuhl sehen lassen / und andere sehens-würdige Springe mehr machen / so wegen Kürtze des Raums nicht können gemeldet werden: Noch ist hieben zu sehen unterschiedliches Voltisiren/ und die curieuse Präsentirung auf dem Schlapp-Sail; desgleichen wird/ zu jedermanns grösten Contentement/ unser Scaramuz seine Lustbarkeit zum Valet machen.

Der Schau-Platz ist in dem Fecht-Hauß/ und wird präcise um 2. Uhr der Anfang gemacht werden/ alldieweilen der Tag kürtzer worden.

 Die Kunst lobet den Meister.

Mit gnädiger Bewilligung
Eines
Hoch-Edlen und Hochweisen Raths/
Lässet die welt-berühmte und künstliche
COMPAGNIE
Sailtänzer und Lufftspringer / zum Valet /
An alle Hohe und niedere Stands-Personen/ kund und zu wissen thun/ wie daß sie heute Mittwoch den 31. October/ ihre kunstreiche Exercitia/ von Tantzen und Springen/ sowohl von kleinen als grossen Personen/ präsentiren werden; absonderlich wird unser berühmter Meister auf dem Sail seine Kunst-Stücke sowohl mit Fahnen/ als auch mit Trummel und Violin sehen lassen. NB. Nicht weniger wird auch unser berühmter Luff-Springer/ heute zum andern mahl/ über ein lebendig Pferd/ worauf 4. Personen sitzen/ hinweg springen/ dann auch über 12. Degen / und andere sehens-würdige Springe mehr machen/ so wegen Kürtze des Raums nicht können gemeldet werden; so ist hierbey auch noch zu sehen/ unterschiedliches Voltisiren/ und die curieuse Präsentirungen auf dem Schlapp-Sail: Desgleichen wird zu jedermanns grösten Contentement unser Scaramuz seine Lustbarkeiten machen.

Der Schau-Platz ist in dem Fecht-Hauß / und wird präcise um 2. Uhr der Anfang gemacht werden.

Poster for a Circus Performance at the Strassburg Fencing Hall, 1690
Cf. Strauss 1975: 1274. Diederich 1908: 1222.

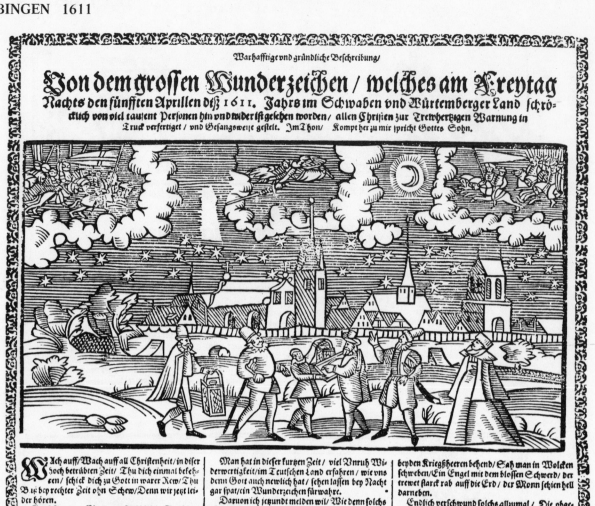

Apparition in the Sky above Württemberg and Swabia, 5 April 1611
Bamberg [SB] (VI.H.11).

APPENDIX B

Anonymous Woodcuts with Place of Publication Not Known

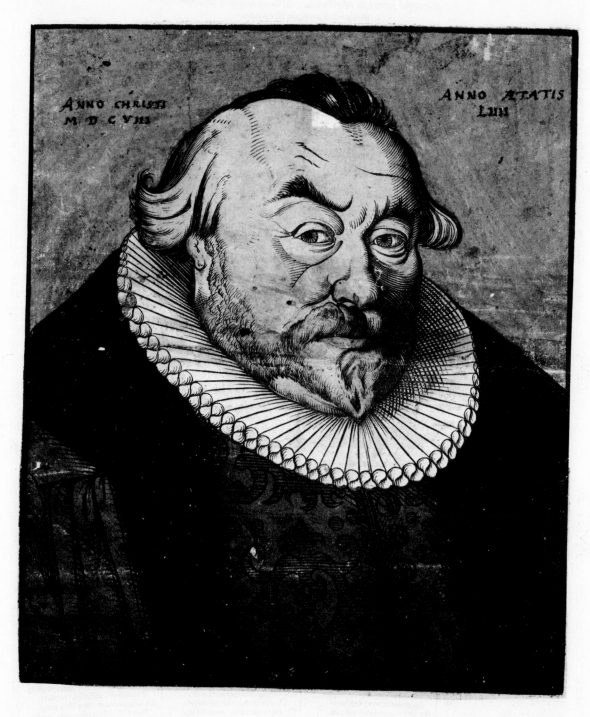

Portrait of a Man Aged Fifty-Four
Berlin [D] (627-24).

Memorial Zedl/ so in allen Gericht vnd Rhatstuben mag fürgestelt werden.

Zu Ehren vnd günstigem Wolgefallen

Aller Christlichen Obrigkeit vnd Liebhabern der Gerechtigkeit/ dise Christliche Rythmos zu trunschung glückseliger/ gesunder/ fridlicher regierung vnd Regiment/ durch mich Albertum Sartorium in truck verfertiget.

Der Richter. | Der Amptman.

Der Todt.

I L.

Prudentia.

Der Richter. | Der Baur.

Der Kriegsman.

I L.

AD IVDICES.

I.

Wer die Obrigkeit eingesetzt.

II.

Warumb die Obrigkeit eingesetzt/
Von derselben Impt.

III.

Vom Verhör der Obrigkeit.

Von der Vnderthanen
schuldigkeit.

Beschluß.

M. DC. IIX.

Scale of Justice

Erlangen

Newe Zeitung/

Von dem Grewlichen Mord an König Heinrichen/ den IIII.

König in Franckreich vnd zu Navarra begangen/ den 4. tag Mayen Alten
vnd 14. Newen Kalenders/ im Jar 1610. zu Pariß in Franckreich vollbracht.
Im Thon/ Hilff Gott daß mirs gelinge/ rc.

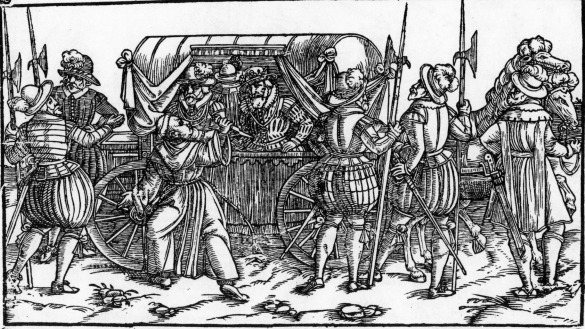

Ihr Christen ohne schertzen/ Mercket all
zugleich: Vnd nemet wol zu hertzen/
Wie newlich in Franckreich/ An König-
licher Majestat / Ein Mönich hat begangen/
Ein Mörderische That.

Solche That ist geschehen/ Als man zählet
das Jar/ Sechstzehen hundert vnd zehen/ Inn
dem Meyen fürwar: Nemlich den vierten Tag
gewiß/ Nach dem Alten Kalender/ hatt sich be-
geben diß.

Der König außerkohren/ Heinricus/ wol be-
kant/ Vom Hauß Bourbon geboren/ Vnd der
vierdte genannt/ Der inn Franckreich nun hat
regiert/ Viel Jar/ in guten Frieden/ Ein Held
Mannlich geziert.

Der hett ihm vorgenomen / Wieder die
Feinde sein/ Mit grosser Macht zu kommen:
Dieweil sie inn gemein/ Ihm trachteten nach
seiner Cron/ Vnnd auch nach seinem Leben/
Durch List mit Spott vnd Hohn.

Darumb ließ Er zugleiche / Sein Gemahl
krönen frey: Daß sie im Königreiche/ Eine Re-
gentin sey: Auch mit dem Daulphin gleicher
weiß / Inn des Königs abwesen / Daß Reich
regirt mit vleiß.

Als nun der König eben/ Gen Paris in die
Statt/ Damals sich het begeben/ Da man be-
reittet hatt/ Was zu der Königin Einritt/ Er-
fordert ward/ gantz hertzlich/ Nach Königlichem
Sitt.

Der König/ in vertrawen/ Auff einer Kut-
schen fuhr/ Woll alles vor beschawen / Ohn
einigen Auffruhr. Auch der Hertzog von Mon-
basson/ Ist beim König gesessen/ Vnd der von
Espernon.

Inn Sanct Dionyß Strassen/ Nicht weit
von Innocent/ Nahe am End der Gassen/ Hat
sich funden behend/ Ein Meuchelmörder fre-
ventlich/ Den König vmbzubringen/ Mitt eim
Mördlichen Stich.

Dem Mörder ist gelungen/ Da Er sich mit
gewalt/ Durch das Volck hat getrungen/ Vnd
gab dem König bald/ Zwen Mordstich/ in die
Lincke Brust / Vnder dem fünfften Rippen
Daß Er dran sterben must.

Der Stich geriet zum Hertzen/ Daß der Kö-
nig zur stund/ Inn solchen Todes schmertzen/
Kein wort mehr reden kund. Darumb hat man
mit jhm zur frist/ Dem Schlosse zugeeylet/ Da
Er verschieden ist.

Groß Schrecken über massen/ Erhub sich
inn der Statt / Vnd auch inn allen Gassen:
Ein iedes Mensch da hat/ Beweint den From-
men König gut/ Gleich wie ein Kind sein Vat-
ter/ Hertzlich beklagen thut.

Als dieser Mord so schwehre / Kam für die
Königin/ Erschrack sie also sehre/ Mit hochbe-
trübten Sinn/ Daß sie von einem fenster hoch/
Sich hinab wolte stürtzen: Die man erhielte
doch.

Als nun der gröste Schmertzen/ Bey jhr ge-
leget sich: Führte sie bald zu hertzt/ Wie sie vor-
sichtiglich/ Alle ding möcht anordnen sein/ Da
mit das Königreiche/ Recht möcht erhalten seyn.

Das Parlament zugleiche/ Erklärten sie als
baldt/ Daß sie im Königreiche/ Solt haben den
Gewalt/ Wie einer Regentin gebührt: Darum
sie die Regierung/ Jetzt der Cron Franckreich
führt.

Folgendes Tages eben / Ward der Printz
Daulphin auch / Vom Parlament darneben/
Nach Königlichem Brauch/ Gesetzt auff Kö-
niglichen Thron : Alda hat Er empfangen/
Des Reichs Scepter vnd Cron.

Der Thäter/ so begangen/ Diesen schreck-
lichen Mordt/ Der ward als bald gefangen/
Vnd gleich geführet fort. Er heist Franciscus
Rouillart/ Von Angolesme bürtig/ Ein Bet-
tel Münch von art.

Bey jhm hat man zur stunden/ Viel stück ge-
weyhet Brot/ Auch viel zettel gefunden/ Be-
schrieben schwartz vnd rot / Mit Buchstaben
vnd sonderm vleiß/ Viel Character darneben/
Auff Abergläubisch weiß.

Fälschlich thut Er vorgeben/ Als hab jhm
ein Gesicht/ Solchs offenbahret eben/ Daß Er
den Mord verricht. Aber der Teuffel/ als Ich
mein/ Vnd die Geistlosen Mörder/ Han jhm
solchs geben ein.

ENDE.

Gedruckt im Jahr Christi/ als man zahlt 1610.

Assassination of Henry IV in Paris, 4 May 1610

[340 x 290] *Berlin* [SB] (YA. 4495).

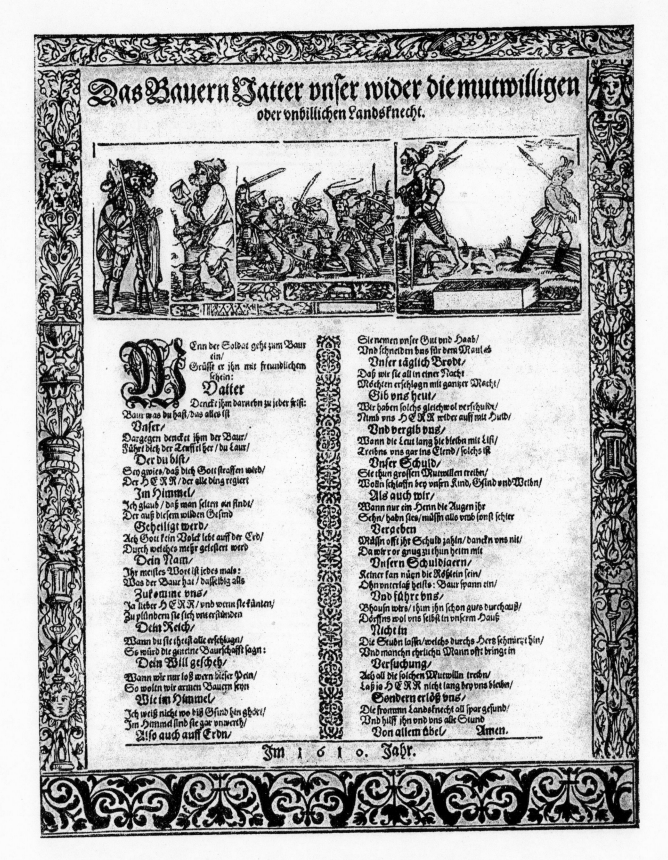

A Peasant's "Lord's Prayer" for Protection from Uncouth Lansquenets, 1610
Halle, Wäscher 1955: 55.

Eigentlicher Bericht vnd erklerung der Krönunge/ zu einem König in Behaimb/
Deß Durchleüchtigsten/ Grosmächtigsten Fürsten vnd Herrn/ Herrn Mathie von G. G. deß Nahmens der Ander
König zu Hungern/ jtzo auch König zu Behaimb:c: Ertz Hertzog zu Osterreich/ Margraff zu Mährern :c:

Ach endtledigung der Herren Stende deß Königreichs Behmen/ von der Pfflicht vnd Vnterthenigkeit der Röm: Kay: Mayestet / Im Allgemeinem Landtag gehalten zu Prag auf dem Schloß/ dieses 1611. Jahr/ Darauf den 23. tag May/ Jhr König: May: zu Hungern vnd Desig̈nirten König in Behmen/ ein befreßtigten Re̊v̈rs den Herrn Stenden Gnediğst mitgetheilt/ zu vor aber frü morgens ward bestelt in all Präger Städten starcke wacht vnd schlacht ordnungen auf den Plätzen/ alle gassen die Muschketirer vnd Karnet Reuter auf vnd ab gegangen vnd beritten/ die Stadthor auch gespert all Vberfhur zu wasser eingestelt. Nach ablesung vnd offentlicher erklerung Rö: Mai: zu Hungern Mathie:c. zu einem König in Behmen / auß der Landstub hat sich die Herschaft zum König eingestelt auf den Radschyn/ von dan stattlich Kön: May: in das Präger Schloß mit zierlicher ordnung einbeleytet/ vorher sein gegangen die Hungrischen Herren Ostreicher/ Märher/ Schlesier/ vnd Herrn Stende hernach sein geritten drey Ehrnhold/ auf bayden seyten tratten her deß Königs Leibschützen vnd Drabanten in newer kleidung/ dartzwischen Herr Marschalck mit dem Schwerdt/ nach jhme tapffer geritten in Vngrischer Klaydung / die König. May: biß zur Schloß Kirchen S: Vitt. darnach auß der Kappell S. Wenceßlai im Königlichen Habit zwischen zweyen Bischoff andechtig zum Ampt der H. Meß gangen/ für dem hohen Altar zu einem König in Beh...

ring/ Scept r/ gülden Apffel/ mit grosser Sollennitet gekrönet/ vom Kardynal Bischoff zu Ollmütz vnd Herrn Burggraf/ auch der Herschaffen mit anrürung der Kron vnd grosser Ehr erbietung dem newen König zu Behaimb/ Glück Fridlich Regiment gewünscht/ entlich der König Brod vnd Wein opffert. Darauff das Te Deum laudamus gesungen vnd geleutet/ alßbald heben an im Schloß zu schiessen hernach auf S. Lorentzen berg auß 24. grossen Stücken zu dreymal loß gebrandt/ solches schiessen von Soldaten vnd Reütterey in allen Präger Städten ein gantze stund weret. Auß der Kirch sein jhr Rö: Maiestet gegangen auf rotem Tuch durch den Saal in die Landstub habend die Kron auf dem Haupt/ in deß seind güldene auch silberne Müntze auß geworffen/ darauf ein storch verzehret ein schlangen/ auch die oberschrifft/ Das Heil auß vnsern Feinden. Jhr Kön. Mayestet auch Fürsten/ Legaten/ Herrn vnd Stende/ sind wohl vber 12. Tafeln besetzet/ samentlich mit Frewd vnd Thrumpff biß in die Nacht/ solch Königliche Mahlzeit/ Gott Lob/ vnd den gantzen Tag im guten Fried zuegebracht.

Kurtze erklerung der Zahl.

1. Königliche Maiestet Mathias.
2. Kardynal von Dietrichstein.
3. Herr Burggraff.
4. Herrn Fürsten vnd Stände.
5. Bäpstlicher Legat.
6. Spanische Bottschafft.
7. Florentinische Botschaft.
8. Buch drauf der Eidt getan.
9. Das gefäß der Salbung.
10. Das Schwerdt.
11. Der Finger Ring.
12. Brodt vnd Wein.
13. S. Lorentzen Berg :c.
14. Das Geschütz.
15. ...berger.

Coronation of Matthias as King of Bohemia at Prague, 23 May 1611
Cf. Georg Kress, no. 8. [360 x 290] *London* [BL] (45.12.15.865).

Die Länge der Spann

Jacob Damman von Pippen/ auß dem Land Lüneburg/ sein Spanne die ist 16. Zoll vnd er ist 96. Zoll lang/ vnd kan in die höhe reichen 126. Zoll seines alters drithalben vnd zwantzig Jahr/ Im Jahr 1 6 1 3.

The Hand of the Giant Jacob Damman of Lüneburg, 1613

Its span was sixteen inches; he was eight feet tall at age twenty-three and a half. [270 x 350] *Bamberg* [SB] (VI.G.217); London [BM] (566); Munich. Drugulin 1867: 1267; Holländer 1921: 71.

The Nobody

[390 x 285] *Nuremberg* [GM]

Abbildung einer Jungfrawen/ so nunmehr etlich

Jahr alt/ aber ein Mißgeburt/ so auff einem Dorff ein meyel wegs von Embden
in Ost Frießlandt gelegen/ zur Welt gebracht/ mangelhafft etlicher Gliedtmassen/ doch hat
sie Gott begnadiget/ daß sie etliche Geschäfft verrichten kan/ als hie
vnden bericht darvon folget.

✠ ✠ ✠ ✠ ✠ ✠ ✠ ✠ ✠ ✠ ✠
Wol Gott beyd an arm vnd reich/
 Der Menschen Leib erschafft vngleich/
 Den einen geradt/ gesundt formirt/
 Vnd in allem sehr wol geziert/
 Den andern aber vngestalt/
 Gibt er doch jedem vnderhalt/
Vnd sorget für jhn stetiglich/
 Darmit er könn erhalten sich.
Mit Gaaben so vns Menschen findt
 Zu vollführn grosse Wunder sindt/
Wie Gott dann täglich solchs läst sehen/
 Daß manch Mißgeburt thut geschehen/
Ebenmässig vnnd der gestalt/
 Ist euch hie eine vorgemahlt.
Nemblich/ ein Weibsbild welch dann/
 Als ich euch recht wil zeigen an/
Kein Händt noch Ohren bracht zur Welt/
 Nur einen Fuß/ daran ich meldt/
Nur vier Zähen finden sich/
 Wie sie sich läst sehen stätiglich.
Damit sie aber doch voran/
 Gar artig Schloß auffsperren kan/
Auch Gelt auffheben auff der stätt/
 Als ob sie Händt vnd Finger hett/
Nicht weniger ißt/ vnd trinckt allein/
 Nach aller Notturfft ins gemein.

In vier Spraachen sie besteht/
 Mit Antwort oder Gegenredt/
Vornehme Spraachen dieses seyn/
 Die gantz gangbar sind vnd gemein/
Nemlichen Italianisch/
 Frantzösisch vnd Niderländisch/
Darzu das Teutsche auch voran/
 Sehr lieblich sie auch singen kan /
Ernehrt sich also in dem Landt/
 Vnd macht solch Wunder selbst bekannt/
Mit anschauwung dessen Elendt
 Ein Mensch ohn Ohren vnd Händt/
Vnd doch vier Spraachen wol kan/
 Ist wol zu wundern jederman/
Wirdt doch wol ernehrt durch Gottes Rath/
 Als der so all Gliedtmassen hat/
Welchs wir vor Augen stellen solln/
 Vnd vns darbey errinnern wolln/
Wie Gott kein Menschen lassen wil/
 Ob wir wol sorgen offt vnd viel/
Auch offtmals murren wider Gott/
 Vnd achten als seys vns ein Spott/
Wann wir nicht sind wie Absalon/
 Vnd mit der stärck gleich dem Samson/
Die aber mit Gedult gern trägt/
 Was jhr von Gott ist auffgelegt/
Lebt ja so frewdig dieser zeit/
 Vnd wirfft jhrn vpmuth von sich weit.

Getruckt im Jahr/ 1616.

Abnormalities of a Young Woman in East Frisia, 1616

In spite of her predicament, she performed various chores and was fluent in Italian, French, Dutch, and German.
Drugulin 1867: 1300. Holländer 1921: 60. See following page.

Vndt vnd zuwissen sey Jedermänniglich/ das allhier ein Mann ist ankommen/welcher mit sich gebracht hat eine gar WunderGeburt vnd Schöpfung Gottes/ So nie vormahlen ist gesehen worden/ eine Jungfraw/ mit Namen Magdalena Emohne/ welche geboren ist im ein tausendt/ Fünffhundert Sechs vnd neuntzigsten Jahre/ den 12. Septēbris im Ostfrießlande/eine Meilwegs von der Stadt Embden/ in einem DorffEngerhave genandt/ohne Arme/ mit einem kleinē Beine/daran sie nur vier Zehe hat/kan ihr selbsten damit zu trincken gebē/vnd noch mehr andere sachen verrichtē/ kan auch die Deutsche/ Niderländische/ Italianische vnd Frantzösische Sprachen Reden vnd Lesen/ein gut Liedlein singen auff Niederländisch vnd Frantzösisch/sein bescheiden/ kurtzweilig im reden/ welches mancher nicht gläuben möchte. Wer nun die Jungfraw lust hat anzusehen/ der wolle sich verfügen

Abnormal Birth of a Woman, Born Near Emden, 12 September 1596
Nuremberg [GM]. Holländer 1921: 126. Cf. Drugulin 1867: 1300. See also Prague 1616.

Dr. Martin Luther's "Great" Catechismic Mug

"In summa: We [says Luther] eat, drink, sleep, and fart ourselves to death." [390 x 330] *Berlin* [SB] (YA. 4780). See also 755 and 762.

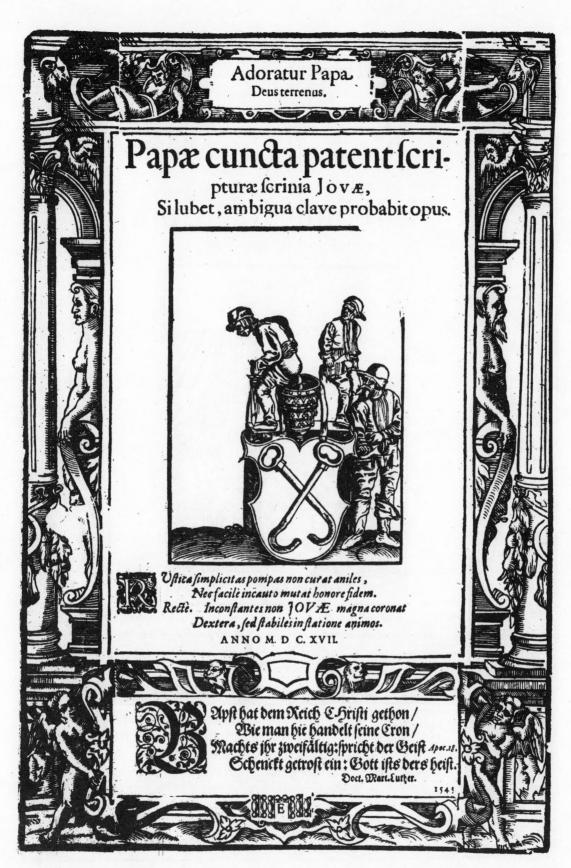

Antipapal Broadsheet, 1617

[380 x 310] *London* [BL] (1880-7-10-373).

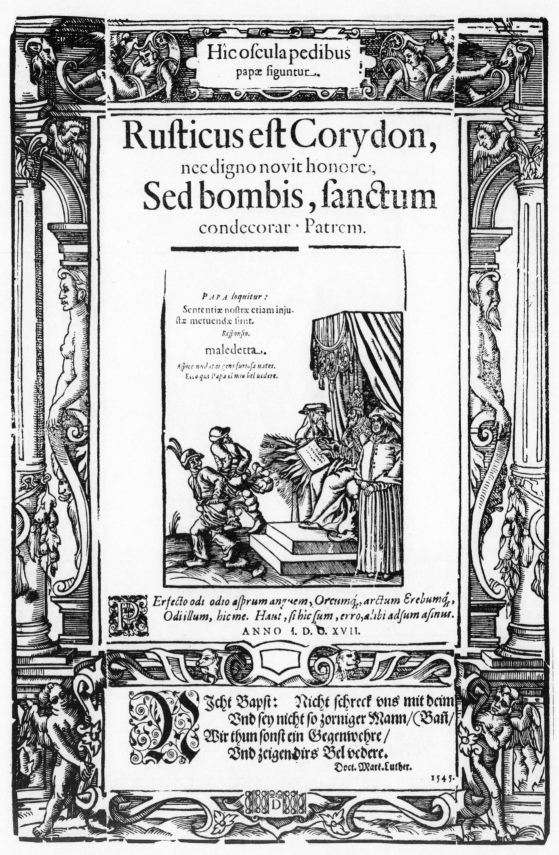

Antipapal Broadsheet, 1617

[380 x 310] *London* [BM] (1880-7-10-371).

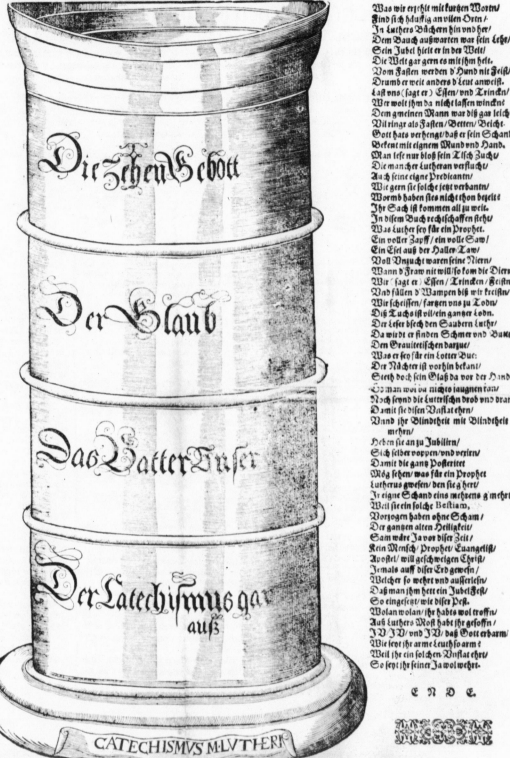

Dr. Martin Luther's "Celebration Cup"

Anti-Lutheran broadsheet. "Why are you so poor? Because you honor such filth!" [380 x 327] *Coburg* (4554.Xiii.42.78). See also pp. 752 and 762.

Ein Wunderliche Geschicht/

Welche sich begeben hat vber der statt Wien in Oester=

reich mit einem Wunderzeichen ans Himmels Firmament / Ein Kutschwagen mit sechs
weissen Rossen/ ein weiß Creutz/ darneben ein blutig Schwerdt/ wie auch ein fewrige Kugel herunder gefallen/
mit grossem Krachen vnd Trenen/ daß auch das Volck nicht anders gemeint/ der tag deß Herren komme/
vnd auff jhre Knie gefallen/ vnd Gott vmb verzeihung jhrer Sünden gebetten.

Darneben auch Beschreibung von diesem Newen Cometstern/ wie die Astronomi vnd Scribenten davon
schreiben/ was er mit seinem Schein vnd Strahl andeutet/ werdet jhr in diesem Gesang bericht finden/
Den 4. Decembris 1618. Neben einem schönen geistlichen Lied/ Wie ein jeder Mensch
in dieser Welt zu leben bedencken soll.

O Mensch mit fleiß bedenck all stund/ darinnen du thust leben. Im thon/ Es ist gewißlich an der zeit/ ꝛc.

1.
Herr zu jhr Christen allzu gleich/ Mann/ Fraw
vnd auch Kinder / Klein vnd groß/ Arm oder
reich/ hört drauff was ich will singen/ Von einer
wunderlichen geschicht / Von anfang nie erhöret ist/
Ach Gott der schrecklichen dinge.

2.
Wie sich dann die schreckliche that/ In Osterreich
begeben hat/ diß jar an obgemeltem tag/ hat sich schreck-
lich begeben/ Wie ich euch jetzundt thue bericht/ Jhr
Christenleut veracht es nicht/ vnd bessert ewer leben.

3.
Ein statt ist gantz wol bekant / Wien heißt sie mit
namen/ Darneben sichs begeben hat / Nun höret da-
rauff zusammen / Von dieser wunderlichen geschicht/
will ich euch jetzundt thun bericht / Viel volcks kam da
zusammen.

4.
Wie man das Wunderzeichen groß / Am Firma-
ment ther sehen/ ein schwartze kutsch sechs weisser Roß
Die vorher ther gehen/ ein weisses Creutz/ ein Blu-
tigs schwerdt/ Was aber solchs bedeuten werd/ Wird
die zeit endtlich geben.

5.
Das fewr vom himmel gefallen ist/ An viel orten
vnd enden/ In die Weingärten vnd ackerfelt/ ther viel
Stück verbrennen/ Ein fewrige Kugel zu der frist/
vor dem Kerner thor gefallen ist/ mit grossem krachen
vnd Trenen.

6.
Darumb jhr lieben Christen leut thut auch daran
gedencken/ Wie der Allmächtige Gott/ den Pharao
ther ertrencken/ Mit seinem Gottlosen Heer aber kein
Volck erhelt er sehr/ Die auff jhn thun vertrawen.

7.
Wie auch die Statt Jerusalem / Nürue deßgleichen/ Die auch Gott gewarnet hat / Mit vielen
Wunderzeichen / Am Firmament vnd auff Erden
schon/ Niemand wolt da vom buß thun/ Biß Gott
endtlich ther Straffen.

8.
Es schreiben auch viel gelehret leut / Astronomi
vnd Scribenten/ Von diesem vngewöhnlichen Stern/
Was derselbe werd bedeuten/ Welcher nach mitter-
nacht Auffgehet/ Neben dem Morgenstern stehe/ mit
einem langen Stralen.

9.
Grosse verenderung wird geschehen/ Wol in dem
Teutschen lande/ Ein groß Landtsterben wird erachen/
Merck darauff kürtzlich zu hande / Was aber der
Stralen bedeuten thut / Damit zeige vns Gott seine
Ruht/ mit der er vns will straffen.

10.
Er Sprach den Feigenbaum sehet an / Alle andere
Bäum darneben/ Wann sie Knöpff gewonnen han/
So wisset jhr gar eben/ Das vor der thür der Som-
mer ist/ Thues wol betrachten du frommer Christ/ der
Jünste tag ist nicht ferne.

11.
Noch weiter der Stern zeiget an / mit seinem kla-
ren scheine/ Was er damit bedeuten thut. Nummer ist
all in gemeine/ Grosse häupter werden zu Boden gahn/
Endes vnter Fraw vnd auch Mann / Wol in der
Christenheite.

12.
Darumb jhr lieben Christenleut/ thut diß Wun-
derzeichen anschawen/ Gar hoch ans Himmels Fir-
mament/ Damit vns Gott thut drawen/ Macht euch
bereit zu dieser zeit/ Auff das jhr möchtet erben/ die
ewige Seligkeit/ Durch Jesum Christum Amen.

Ein schön Geistlich Lied.

O Mensch mit fleiß Bedenck all stund/
O trinnen du thust leben/ Weil du
noch bist frisch vnd gesund thue Gott
nicht widerstreben/ Darumb so soll ein ieder
man/ Kein stund lassen fürüber gahn/ Soll
an Gottes Gnade gedencken.

Wanns eins schlegt so gedenck daran/ wie
du einmal must sterben/ Ein ewiger Gott in
drey Person/ Den soll man lieben vnd Ehr/
Deß frewet sich nuhn ein ieder sehr/ Daß er
zu Gottes lob vnd Ehr/ Ein vernünfftiger
Mensch ist geboren.

Wanns zwey schlegt gedenck daran/ Wie
Gott der Vatter hat geschaffen/ zwey Men-
schen bild im Paradeiß/ einander nicht zuver-
lassen/ hat dißmahl den Ehestand auffgericht/

einander zuverlassen nicht/ Sonst wird Gott
grewlich straffen.

Wans drey schlegt so gedenck an Gott/
Vatter/ Sohn vnd heiligen Geist/ wie sie zu-
gleich ins Himmels Thron/ regieren aller-
meist/ Den ruffen wir als einen Gott an/
Wie Abraham auch hat gethan / Wie klär-
lich stehet geschrieben.

Wans vier schlegt denck an die schrifft/
die vns haben thun schreiben/ Vier Evange-
listen in der geschicht/ Vns Christen dabey
zu bleiben/ Des Herren zukunfft in der welt/
Sein wort vns klärlich erzelt/ Gottes Geist
hats jhn eingeben.

Wanns fünffe schlegt gedenck daran/ wie
Christus hat thun leiden/ fünff wunden rohr
ans Creutzes stamm/ Wart gestochen in seine
Seiten/ Durch welchen wir seind worden
Heyl/ Dadurch wir erlangen ewig Erbtheil/
Dafür sollen wir Gott dancken.

Wans sechs schlegt sey du bereit/ Im
Glauben vnd liebe zu bleiben/ Dann sechs
Werck der Barmhertzigkeit/ laß dich darvon
nicht treiben/ Deß glaubens liebe zeygen an/
So wirst am Jünsten tag wol bestan/ Vnd
Ewig mit Gott leben.

Wans siben schlegt du nicht vergiß/ Thus
Vatter vnser ehren/ Darinn da seind siben
Bitt/ Christus hat vns thun lehren/ Durch
welchen wir seind worden Heyl/ Dadurch
wir erlangen Ewig Erbtheil/ Dafür sollen
wir Gott dancken.

Wans acht schlegt so gedenck auch daran/
An die Geburt deß Herren/ Am achten Tag
beschnitten war Christus das Kind der Eh-
ren/ In welchem wir von Gott dem Herren/
Der leib vnd Seele sey begehren/ Durch Je-
sum Christum Amen.

E N D E.

Getruckt im Jahr 1618.

Apparition in the Sky Seen Above Vienna, 4 December 1618
Strassburg (Bibl. Nat. Univ., R.5, no. 230).

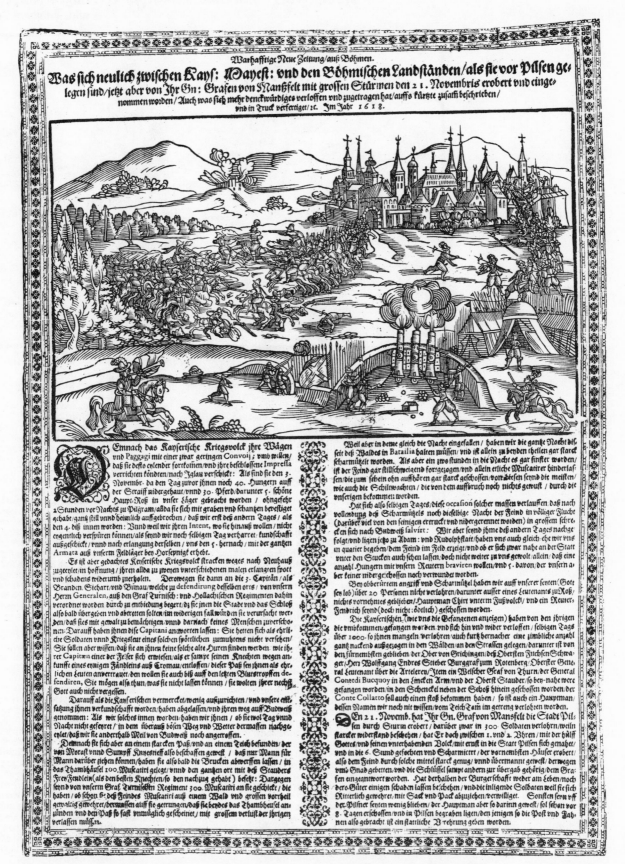

Warhafftige Neue Zeitung/auß Böhmen.

Was sich neulich zwischen Kays: Mayest: vnd den Böhmischen Landständen/als sie vor Pilsen gelegen sind/jetzt aber von Jhr Gn: Grafen von Mansßfelt mit grossen Stürmen den 21. Novembris erobert vnd eingenommen worden/ Auch was sich mehr denckwürdiges verloffen vnd zugetragen hat/auffs kürtzte zusam beschrieben/ vnd in Truck verfertiget/ c. Im Jahr 1618.

Emnach das Kayserische Kriegsvolck jhre Wägen vnd Paggagi mit einer zwar geringen Convoi; vnd willen/ daß sie desto eylender fortkomen/vnd jhre beschlossene Impressa verrichten köndten/nach Iglau verschickt: Als sind sie den 3. Novembr: da den Tag zuvor jhnen noch 40. Hungern auff der Straiff nidergehawen/vnnd 30. Pferd/darunter 5. schöne Haupt-Roß in vnser Läger gebracht worden/ ohngefehr 2 Stunden vor Nachts zu Pilgram/allda sie sich mit graben vnd schantzen bevestiget gehabt/gantz still vnnd heimlich auffgebrochen/ daß wir erst deß andern Tages/ als den 4. diß innen worden: Vnnd weil wir jhren Intent, wo sie hinauß wollen/nicht eigentlich verspüren können/als seynd wir noch selbigen Tag verharret/ kundtschafft außgeschickt/ vnnd nach erlangung derselben/ vns den 5. hernach/ mit der gantzen Armata auß vnserm Feldläger bey Horßepnigt erhebt.

Es ist aber gedachtes Kayserische Kriegsvolck stracken wegs nach Neuhauß zugeeylet/in hoffnung/ jhren allda zu zweyen vnterschiedenen malen erlangten spott vnd schadens widerumb zuerholen. Derowegen sie dann an die 3. Capitän/ als Branden. Sichart/vnd Bünau/welche zu defendirung desselben orts/ von vnsern Herrn Generalen, auß dem Graf Turnisch: vnd Hollachischen Regimenten dahin verordnet worden durch zu entbiedung begert/ biß sie jnen die Stadt vnd das Schloß also bald übergeben vnd abtretten solten/ im widrigen fall würden sie verursacht werden/daß sie es mit gewalt zu bemächtigen/vnnd darnach keines Menschen zuverschonen. Darauff haben jhnen dise Capitani antworten lassen: Sie hetten sich als ehrliche Soldaten vnnd Kriegsleute eines solchen spöttlichen zumuthens nicht versehen/ Sie sollen aber wissen/daß sie an jhnen keine solche alte Huren finden werden. wie ihrer Capitän einer der Feser sich erweiset/als er sampt seinen Knechten wegen ankunfft einiges Fändleins auß Cromau/entloffen/ dieser Paß sen jhnen als ehrlichen Leuten anvertrawet/den wollen sie auch biß auff den letzten Blutstropffen defendiren, Sie mögen also thun/was sie nicht lassen können / sie wolten jhrer nechst Gott auch nicht vergessen.

Darauff als die Kayserischen vermerckt/wenig außzurichten/vnd vnsere entsatzung jhnen verkundschafft worden/haben abgelassen/vnd jhren weg auff Budweiß genommen: Als wir solches innen worden/haben wir jhnen / ob sie wol Tag vnnd Nacht nicht gefeyret / in dem überauß bösen Weg vnd Wetter dermassen nachgeeylet/daß wir sie anderthalb Meil von Budweiß noch angetroffen.

Demnach sie sich aber an einem starcken Paß/vnd an einem Teich befunden/ der von Morast vnnd Sumpff Knyestrieff also beschaffen gewest / daß nur Mann für Mann darüber ziehen können/haben sie also bald die Brucken abtreffen lassen / in das Thambhäusel 100.Muskatir gelegt/ vnnd den gantzen ort mit deß Staudere Frey Fändlein(als den besten Knechten/so der nachzug gehabt) besetzt: Dargegen seynd von vnserm Graf Turnischen Regiment 300. Muscatiri an sie geschickt / die haben / ob schon 6. deß Feindes Muscatiri auß einem Wald vnd grossen vortheil gewaltig gewehret/dermassen auff sie getrungen/daß sie beydes das Thambheusel anzünden vnd den Paß so fast vntauglich gescheinet/ mit grossem verlust der jhrigen verlassen müssen.

Weil aber in deme gleich die Nacht eingefallen/ haben wir die gantze Nacht disseit deß Waldes in Bataillia halten müssen/ vnd ist allein zu beyden theilen gar starck scharmützelt worden. Als aber ein zwo stunden in die Nacht es gar finster worden/ist der Feind gar stillschweigend forttgezogen/vnd allein etliche Muscatirer hinderlassen/die zum schein ohn auffhören gar starck geschossen/vor diesen seynd die meisten/ wie auch die Schiltwachten / die von dem auffbruch noch nichts gewust / durch die vnserigen bekommen worden.

Hat sich also selbigen Tages/diese occasion solcher massen verlauffen/daß nach vollendung deß Scharmützels noch dieselbige Nacht der Feind in völliger Flucht (darüber viel von den seinigen errruckt vnd nidergerennet worden) in grossem schrecken sich nach Budweiß salvirt: Wir aber seynd jhme deß andern Tages nachgefolgt/vnd ligen jetzo zu Adam: vnd Rudolphstatt/haben vns auch gleich: ehe wir vns in quartier begeben/dem Feind im Feld erzeigt/vnd ob er sich zwar nahe an der Statt vnter den Stucken auch sehen lassen/doch nicht weiter zu vns gewolt/allein/ daß eine anzahl Hungern mit vnsern Reutern braviren wollen/vnd 5. davon/der vnsern aber keiner nidergeschossen noch verwundet worden.

Bey obberürtem angriff vnd Scharmützel haben wir auff vnserer seiten(Gott sen lob)über 20 Personen nicht verlohren/darunter ausser eines Leutenants zu Roß/ nichts vornehmes gebliebe:/Hauptman Chirt vnterm Fußvolck/ vnd ein Reuter/ Fendrich seynd(doch nicht) geschossen worden.

Die Kayserischen (wie vns die Gefangenen anzeigen) haben von den jhrigen die vmbkommen/gefangen worden. vnd sich hin vnd wider verloffen / selbigen Tags über 1000. so jhnen mangeln verlohren/auch hart hernacher eine zimbliche anzahl gantz nackend auffgezogen in den Wälden an den Strassen gelegen/darunter ist von den fürnembsten gebliebe/ der Ober von Grichingen/deß Obersten Fuchsen Schwager/Herr Wolffgang Endres Stieber Burggraf zum Rotenberg/Oberster General Leutenant über die Artelerey/Item ein Welscher Graf von Thurn/der General Contedi Bucquoy an den Enckel Arm/vnd der Oberst Stauder/so bey-nahe were gefangen worden/in den Schenckel neben der Geböß hinein geschossen worden/der Conte Collatto sol auch einen stoß bekommen haben / so ist auch ein Hauptman/ dessen Namen wir noch nit wissen/vom Teich Dam im getrenig verlohren worden.

En 21. Novemb. hat Ihr Gn. Graf von Mansfelt die Stadt Pilsen durch Sturm erobert / darüber zwar in 300. Soldaten verlohren/weiln starcker widerstand beschehen / hat Er doch zwischen 1. vnd 2. Uhren / mit der hülff Gottes/vnd seinem vnterhabenden Volck/mit ernst in die Statt Pilsen sich genahet/ vnd in die 6. Stund gefochten vnd Scharmiert/ der vornembsten Häuser erobert/ also dem Feind. durch solche mittel starck genug/vnnd übermannt gewest/ derwegen vmb Gnad gebetten/vnd die Schlüssel sampt andern zur übergab gehörig/dem Grafen eingeantwort worden. Hat derhalben der Burgerschafft weder am Leben/noch dero Güter einigen schaden lassen beschehen/vnd die inligende Soldaten weil sie sich Ritterlich gewehret/mit Sack vnd Pack abzuziehen/verwilliget. Sonsten seyn vff der Pillner seiten wenig blieben/ der Hauptman aber so darinn gewest/sol schon vor 8. Tagen erschossen/vnd in Pilsen begraben ligen/den jenigen so die Post vnd Fahnen also gebracht ist ein stattliche Verehrung geben worden.

The Siege and Capture of Pilsen in Bohemia by Count Mansfeldt, 21 November 1618
[380 x 270] *Nuremberg* [GM] (HB. 371). Cf. Drugulin 1967: 1352-54; Cf. Halle 1929: 779-81.

Römisches Heülen vnnd Jesuitsches Wehklagen/von dem jetzigen zu
allen Frummen Teütschen zur gu

Der Handwercks man.

Man hört wunder vber wnder/
Vberall ist Auffruhr jetzündr
Im Reich erregt sich Krieg vñ streit.
An allen orthen Volck jetzt leids.
Vorhin war krig im Böhmer lande/
In Mähtern/Osterreich bekandt.
Drauff ist der krig in Vngern kommen/
Vnd hat sehr vber hand genommen.
Hat auch (leider) das ansehn sehr/
Als wan das Fewer wolt brennen mehr.
Vnd die Juncken fligen zugleich/
Zu vns hieher ins Teütsche Reich
Wir sind biß her nun sehr viel Jahr/
In Fried vnd ruh gesessen zwar.
Bey guetter Freünd: vnd Nachbarschafft/
Wie es vns Gott hat zugeschafft/
Darfür wir Gott ohn alles wancken/
Mit Herz vñ mund solen billich dancken.
Wir Christen vnd Catholisch Leütt/
Wir hetten stets fried ruh vnd Freüdt.
Vntereinander Wahren wir/
Sein Einig/Fridsam für vnd für.
Wir Arbeitter vnd Hanewergs Leüt/
Damals hetten wir ein guttezeit.
Vnser Handwerg das trug fein Geld/
All ding standten wol in der Welt.
Vnsern Priestern weit/nach vnd fern/
Gaben wir jhr gbühr willig gern.
Ist aber das nicht Sünd vnd Schande/
Ein Newer Orden kombt ins Lande.
Der wil alß vnser Prister sein/
Vil Käuscher/from vnd Heiligr sein.
Die Jesuiter heist man sie/
Jhr Ordn ist vor gewesen nie.
Die machen in der Christenheit/
Viel Krig/auffruhr/Angst/noth vñ leit:
Seither jhr Orden ist auff kommn/
Hat all vnglück vber Hand genommn.
Sich/dort steht vnser Herrlgn fein/
Was muß doch für ein Klag nur sein.
Dann ehr redt streng vnd hart bi tter/
Mit einem frechen Jesuiter.
Ich muß hören was beide sagn/
Vnd was vnser Herrlein thut klagen.

Der Meßpriester.

Bonus Dies, Herr Pater mein/
Wo trägt euch doch der weg da hrein.

Der Jesuiter.

Deo gratias/lieber Herr/
Ich komm her einen Weg gar ferr.
Erstlich/da sind aus vnserm Ordn/
Ettlich hundert vertrieben wordn
Außm Böhmerland/darauff sein wir/
Aus Mähren ausgejagt schir.
Auch hat der Fürst in Siebenbürgn/
Vnser lassen gar viel erwürgn/
Ist mit vns vmbgangen der massen/
Hat vnser viel aus schneiden lassn.
Wir dorfften vns nicht lang seümn/
Sondern wir musten Vngern reümn.
Vngern Mähren/das Böhmerlandt/
Vns Jesuitern wol an standte.
Drauß haben wir mit grossen hauffn/
Ziehen müssen vnd gar enrlauffn.
Nichts vbels haben wir begangn/
Nur das wir sind am Bapst gehangn.
Dem Spanier sind wir sehr hole/
Wir halten jhn wert für rothen Golde.
Drumb hat man vns mit spot vnd schande/
Vertriebn aus Böhm vnd Vngerlande.
Aus Mähren mustn wir welchen nu/
Mein Herr/was sagt doch jhr dar zu?

Der Meßpriester.

Herr/ich versteh wol ewr klagn/
Was soll ich nur dar zu viel sagn.
Das jhr der Bäpstlich Heiligkeit/
Gehorsam seid zu jeder Zeit.
Dasselb man nicht wol straffen kan/
Es ligt euch ettwas anders an.
Man weiß wol ewer practicirn/
Jhr wolt gar gern ins Teütschland furn.
Frembde Nation vnd Spanisch Gäst/
Die sach sich nicht recht schicken läst.
Man weiß wol was jhr in Franckreich/
Vor vnglück habt gestifft zu gleich.
Dem König in Engelland ebn/
Habt jhr getracht nach leib vnd Leben.
Was habt jhr Gut zu Schwedn gestifft/
Ewr keiner darf da bleiben nicht.
Zwey Königreich/Böhem/Vngerlandt/
Habn euch mit spott/hohn vnd schant:
Vertriebn/verjagt ganz vnd gar/
Weil jhr nichts guets an haut vnd har.
Was sol ich aber klagen mehr/
Der Tnüffel trege euch jetze da her.

Roman Whining and Jesuit Lament of the Present State of the World
[363 x 471] printed from two blocks. *Brunswick.*

gantzen werthen Christenheit/ vnnd der Jesuiter endlichen Vntergang/
g in offenen Truck verfertiget.

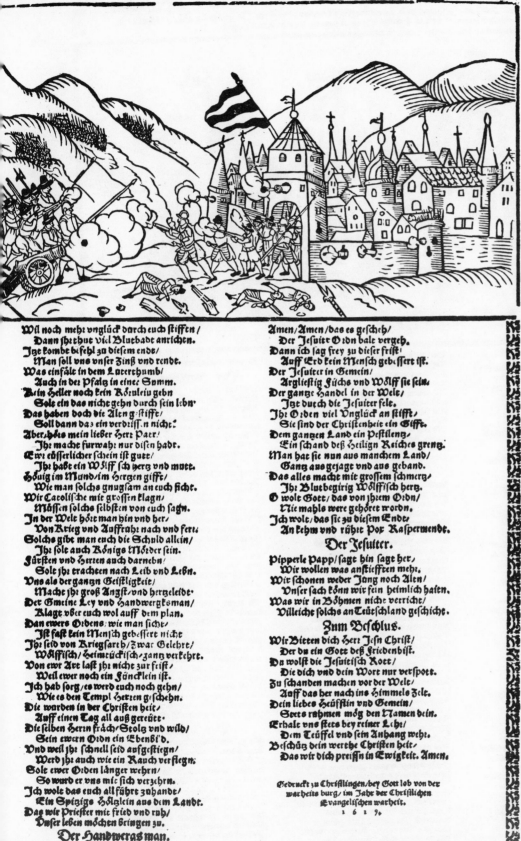

Wil noch mehr vnglück durch euch stifften/
 Dann jhr thut viel Blutbade anrichten.
Itzt kombt befehl zu diesem ende/
 Man soll vns vnser Zinß vnd rendt.
Was einfäle in dem Luterthumb/
 Auch in der Pfaltz in einer Summ.
Kein Heller noch kein Körnlein gebn
 Sole ein das nicht gehn durch sein lebn
Das haben doch die Alten gstifft/
 Soll dann das ein verdrissn nicht?
Aber böß mein lieber Pater/
 Jhr macht furwah: nur disen hadr.
Ewr eusserlicher schein ist gute/
 Jhr habt ein Wölffisch hertz vnd mute.
Honig im Mund/im hertzen gifft/
 Wie man solchs gnugsam an euch sicht.
Wir Catolische mit grossen klagn/
 Müssen solchs selbsten von euch sagn.
In der Welt hört man hin vnd her/
 Von Krieg vnd Auffruhr nach vnd ferr.
Solchs gibt man euch die Schuld allein/
 Jhr sole auch Königs Mörder sein.
Fürsten vnd Herren auch darnebn/
 Sole jhr trachten nach Leib vnd Lebn.
Vns als der gantzn Geistligkeit/
 Macht jhr groß Angst/vnd hertzeleide.
Der Gmeine Ley vnd Handwergksman/
 Klage vber euch wol auff dem plan.
Dan ewers Ordens/wie man sicht/
 Ist fast kein Mensch gebessert nicht
Jhr seid von Kriegsarth/Zwar Gelehrt/
 Wölffisch/heimtückisch/gantz verkehrt.
Von ewr Art last jhr nicht zur frist/
 Weil ewer noch ein Füncklein ist.
Ich hab sorg/es werd euch noch gehn/
 Wie es den Templ Herren geschehn.
Die warden in der Christenheit/
 Auff einen Tag all auß gereütet.
Die selben Herrn fräch/Stoltz vnd wild/
 Sein ewern Ordn ein Ebenbild.
Vnd weil jhr schnell seid auffgestiegn/
 Werd jhr auch wie ein Rauch verfliegn.
Sole ewer Orden länger wehrn/
 So wurd er vns mit sich verzehrn.
Ich wolt das euch all führt zuhande/
 Ein Spitzigs Hältzlein aus dem Lande.
Das wir Priester mit fried vnd ruh/
 Vnser leben möchen bringen zu.

Der Handwergsman.

Amen/Amen/das es gescheh/
 Der Jesuiter Ordn bald vergeh.
Dann ich sag frey zu dieser frist/
 Auff Erd kein Mensch gebessert ist.
Der Jesuiter in Gemein/
 Argliestig Füchs vnd Wölff sie sein/
Der gantze Handel in der Welt/
 Itzt durch die Jesuiter fele.
Jhr Orden viel Vnglück an stifft/
 Sie sind der Christenheit ein Gifft.
Dem gantzen Land ein Pestilentz/
 Ein schand deß Heiligen Reiches grentz.
Man hat sie nun aus manchem Land/
 Gantz aus gejage vnd aus gebant.
Das alles macht mit grossem schmertz/
 Jhr Blutbegirig Wölffisch hertz.
O wolt Gott/das von jhrem Ordn/
 Nie mahls were gehöret wordn.
Ich wolt/das sie zu diesem Ende/
 An lehm vnd rührt por Kaspermende.

Der Jesuiter.

Pipperle papp/sage hin sage her/
 Wir wollen was anstiefften mehr.
Wir schonen weder Jung noch Alten/
 Vnser sach könn wir fein heimlich halten.
Was wir in Böhmen nicht verrichte/
 Villeicht solchs an Teütschland geschiche.

Zum Beschlus.

Wir Bitten dich Herr Jesu Christ/
 Der du ein Gott deß Friedens bist.
Da wolst die Jesuitisch Rott/
 Die dich vnd dein Wort nur verspott.
Zu schanden machen vor der Welt/
 Auff das her nach ins Himmels Zelt.
Dein liebes Heüfflin vnd Gemein/
 Stets rühmen mög den Namen dein.
Erhalt vns stets bey reiner Licht/
 Dem Teüffel vnd sein Anhang wehrt.
Beschütz dein werthe Christen heit/
 Das wir dich preissn in Ewigkeit. Amen.

Gedruckt zu Christlingen/bey Gott lob von der
warheits burg/ im Jahr der Christlichen
Evangelischen warheit.
1 6 1 9.

Roman Whining and Jesuit Lament of the Present State of the World

Kurtze vn Verredung vnd Gespräch dreyer Römischen Catholischen Personen/ Nemlichen eines Meß Priesters, Jesuiten vnd Handwergks Manns, von den Jetzigen geschwinden zuständt in ...

Der Meßpriester.

[Gothic text - illegible]

Der Jesuiter.

[Gothic text - illegible]

Der Meß Priester.

Domine Pacem, nicht also/

[Gothic text - illegible]

Der Handwergs Man.

Ita Herr Domine Ihr sagt recht/

[Gothic text - illegible]

Der Jesuiter.

[Gothic text - illegible]

Brief Discussion and Conversation of Three Roman Catholic Persons

A Jesuit, a Priest, and an Artisan. Variant of the preceding sheet. *Göttingen* (2275/10). Weller 1862a: 113: 543.

Warhafftige vnd gründt-
lich erzehlung:

Von Einem Reichen Fischzug / welchen zwen Fischer

von Langenargen am Bodensee / den 2. News Maij / od. 22. Monats April. Alts Calen-
ders / in diesem 1 6 2 0. Jhar volbracht haben.

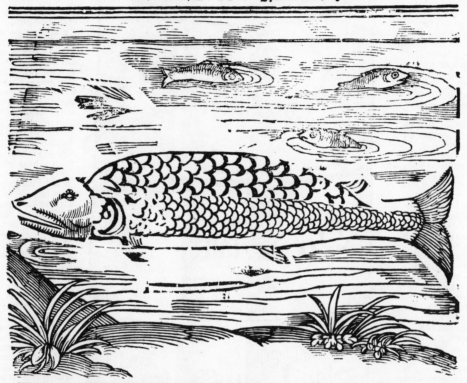

Nachdem der Allmächtig Gott / ein zeit her / sein herrliche Allmacht / nit allein an dem Himmel /
mit Cometen / vnd andern wunderzeichen sehen lassen / sonder auch auff Erden mit dem Erdengewächs / auch vile vnnd
nutzbarkeit deß Korns / dessen der Mensch nun etliche Jahr inn gebärendem gelt genossen / vnd mit frewden sich erfätti-
gen mögen: Beweißt er auch seine grosse Allmacht im Wasser / Wie dann diß Jahr den 2. Maij N. oder 22. alt Aprilis ein groß wun-
der an einem reichen Fischzug geschehen / denn als zwen Fischer / deren der ein Georg Sauter genannt / der ein halb Jahr einer bö-
sen hand halben nit Arbeiten könden / vnd vmb Armut willen sein Herberg verkaufft. Der Ander / Hans Bentz / welcher ein gantz
halb Jahr mit Fischen nichts fürgeschlagen / auß Gottes fürsehen den 2. news Maij / oder 22. Alts Monats Aprilis diß lauffenden
1 6 2 0. Jahrs / hinauff gegen Krebsbrunnen zu fischen mit ein ander gefaren / vnd beym Wässerle daselbst ein hauffen Fisch antrof-
fen / deren ruggen vbers Wasser gangen / vnd an einander gestanden / als ein besetzte Gassen / haben sie in Gottes namen das Netz
außgeworffen / vnnd darinn ein solchen reichen zug Braxmen gefangen / das ihnen das Netz allein zu zihen vnmüglich / vnd ihnen
die Fisch entrunnen weren / In dem sie sich aber vmb hülff vmb sehen / entgegnet ihnen ohn geferdt das Argermarckschiff / so vō
Lindaw hinab gefaren / denen ruffen sie vmb hilff zu / die haben ihnen geholffen. Nach diesem befindt sich der ein Furman nah beim
Land / springt hinaus / sitzt im feld auff ein Roß / eylt Langenargen zu / vnd bitt vmb hülff. Also seind ihnē sieben Schiff / mit
männern wol besetzt zu hülff kommen / vnd diese Fisch helffen auß dem Wasser ziehen / deren an der anzahl ohn gefahr groß vnd mittel-
mässig (wie es der Allmächtig Gott ihnen geben) in die drey Tausent gewesen. Vnnd ist solcher nutzlicher Fischzug bey manns ge-
dencken nie gefangen worden / wie dann auch sie wolverkaufft worden seind. Was nun dieser reiche Fischzug sonsten bedeuten möchte /
wirdt die zeit wol mit sich bringen. Ist doch hierinnen zu sehen / das der Allmechtig Gott / wann er die seinen Heimsucht vnnd mit Ar-
mut / Kranckheit / oder andern vnfällen angreifft / nit gar verderben lassen / sonder nur Vätterlich zu ihm zeicht vnnd locket / vnnd wenn
man fleissig bettet / vñ sich zu Gott bekert / lesst er mit seiner vngnad auch ab / vnd gibt vnserm leiden vnd trübsal ein sollich end / das wir
jme darumb lob vnd danck sagen / wie er disen fischern auch gethon hatt / Dem Allmächtigen ewigen Gott / sampt seinem lieben Sohn
JEsu Christo / vnnd Heyligen Geist ewigs lob vnd preiß gesagt sey von ewigkeit zu ewigkeit / Amen.

Unusual Catch of Some 3000 Fish in Lake Constance, 2 May 1620

Bamberg [SB] (VI.G.231).

Dr. Martin Luther's "Celebration Cup"

Anti-Lutheran broadsheet. Reprint of the 1618 sheet. [400 x 350] *Berlin* [SB] (YA.4783). See pp. 752, 755.

The Strange Punishment of a Moneychanger, 1621
Holländer 1921: 96.

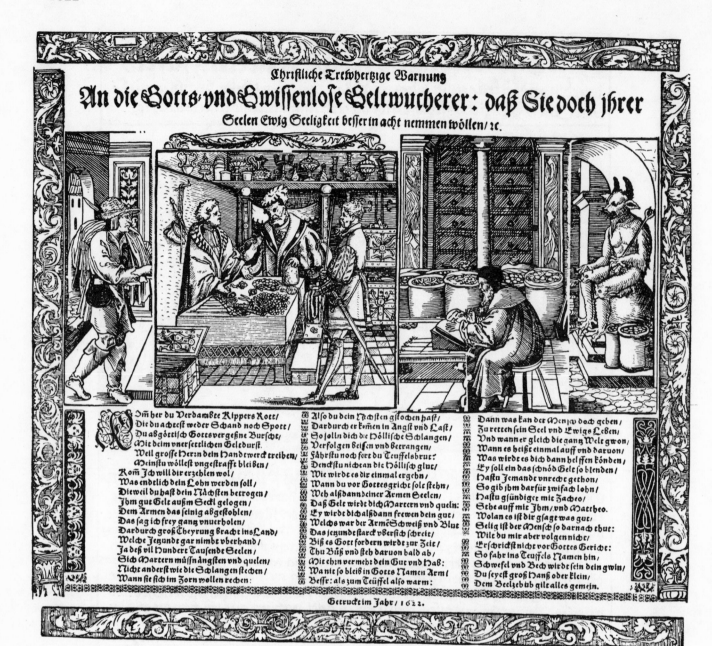

Earnest Christian Warning and Admonition to Thoughtless Usurers, 1622
Diederich 1908: 913; Wäscher 1953: 74.

Dise Waffen welche mit dem Buchstaben A bezeichnet / brauchen sie /
weil ein lange Stangen daran / daß sich ihrer 6: biß in 8. daran machen / lauffen
damit in ein Hauffen hinein / im zuruck lauffen aber / Reissen sie Roß vnd Mann
mit den Krummen Backen zuboden.

Ordnung / wie es im Hauptrug Vier-
thel / im Landt ob der Enß / auff erforderten Noth-
fall / vnd General Auffbott / mit den Lermenplätzen /
Zuflucht örtern / Glockenschlag / vnd ansagen gehalten / vnd
auff den Cantzlen verkündt werden solle.

LermenPlätz auff den 30. 10. vnd 5. Mann.

Woferrn ein Gefahr / oder Einfall auß der Steyer-
marck / oder von Saltzburg zugewarten / Zipsen / Völcklen-
marck / S. Jörgen / vnd Völcklenbrugg.

Woferrn aber ein Gefahr auß Bayern zugewarten /
Völcklenbrugg / S. Jörgen / Afferheim / Beurbach / New-
enmarck / vnd Engertszell.

Woferrn aber auß Böheim / vnnd von der Thonaw
dergleichen zugewarten / Engertszell / Efferndingen / Will-
häringen / vnd Lintz.

Lermenplätz / auff das vbrige Wöhrhaffte Volck / aus-
ser deß 30. 10. vnd 5. Manns. So bald der Glockenstreich
ergangen / vnd das Ansagen verricht / soll ein jeder sich auff
3. Tag mit Proviandt versehen / vnd zu seinem allernächst

herauß gezeichneten Lermenplatz sich begeben / wie folgt /
Valckenburg / Lintz / Efferding / vnd Welß.

Zuflucht örter / auff das vnwöhrhaffte Volck / be-
scheiden. So bald der Glockenstreich vnd das Ansagen
verricht / soll sich ein jeder mit seinen besten Sachen / Viech /
Proviandt vnd anderm / zu seinem nächst gelegenen / vnnd
allhie außgezeichneten Zufluchts Orth begeben / wie folgt:
Willhäringen / Efferdingen / Welß / Afferheim / Völcken-
brugg vnd Wartenburg.

Lermenplätz / auff den 30. 10. vnd 5. Mann.

Woferrn der Einfall auß Wien zugewarten / Schle-
gel / Haßlach / Biberstein vnd Lanfeld. Woferrn man deß
Feinds Einfall / auß Bayern zugewarten / Schlegel / Pa-
tzendorff / Zechhauß / vnd Reinen Riedel. Wo einn der
Feinde auß Oesterreich zugewarten / Ottishann Eschel-
berg / Wartenburg vnd Laufeldt. Woferrn aber der Feind
auß Oesterreich vber die Thonaw zu gewarten / Surenstein /
Greyn / Hüttich / Mathhausen. Woferrn der Feinde auß
dem Mühl / vnd Raun Viertheil zu gewarten / Freystatt /
Wildberg / Riedegg / Steuregg vnd Mathhausen.

Weapons Used During the Peasant Rebellion, 1625

The spear marked "A" was used by six to eight men to ram the enemy. *Halle.* Wäscher 1955: 65.

Warhafftige vnd eygentliche Contrafactur vnd Beschreibung/

Von einem wunderseltzamen Fisch / der zu Wetschga

im Königreich Polen/im Fluß die Weychsel genandt/den 8. Septembris/am Tag Mariæ Geburt/ deß kurtz ver-
schienenen Jahrs gefangen worden/ist von grewlicher/seltzamer vnd wunderbahrer Gestalt.

Im Thon:
Hilff Gott daß mir gelinge/rc.

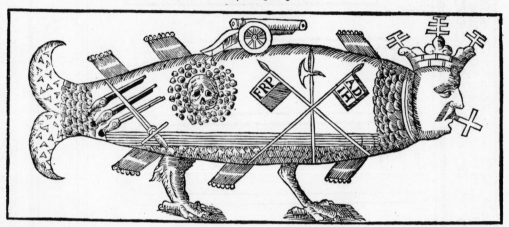

1.
JHR wehrten Chri-
sten alle/Jung vnd Alt/
Arm vnnd Reich/hört
zu mit grossem schalle/
was ich verkündig euch/
von einer wunderlichen
That/ die Warhafftig
geschehen/vnnd sich be-
geben hat.

2.
Als man schreibt Sechszehenhundert/ auch
Drey vnnd Zwantzig Jahr/haben sich viel ver-
wundert/ein Fisch gefangen war/in eim Fluß
die Weychsel genandt/in dem Königreich Po-
len/das Ort wird Wetschga genandt.

3.
Im Herbstmont ists geschehen/ den Achten
Tag versteh/thu ich mit warheit jähen/O jam-
mer/Ach vnd Weh/O der schröcklichen grossen
That/dergleichen niemandt gesehen/ noch je-
mals erhöret hat.

4.
Diß grausame Wunder/sah sehr erschöcklich
auß/wañ ich dran denck jetzunder/ so kompt mir
an ein grauß/ sein Gestalt will ich erzehlen ich/wie
solcher Fisch gesehen/will ich berichten euch.

5.
Dieser Fisch hat eben/ein Menschen Haupt
an sich/führt eine Cron darneben/ auff seim
Kopff versteh ich/drey Creutz/das Mittelst war
dreyfach/die giengen auß der Crone/O Jammer
Weh vnd Ach.

6.
Auß dieses Fisches Munde/da gieng ein roh-
tes Creutz/ auch sah man zu der stunde/ an dem
Fisch beyderseyts/ zwo Fahnen warn Creutz
weiß geschrenckt/dardurch gieng ein Helleparte/
jhr Christen diß bedenckt.

7.
Auff einer Fahn thet stehen/ ein F. R. vnd ein
P. auff der ander hat man gesehen/ein A. I. H.
vnnd D. gegen deß Fisch Schwantz stund ein
Schwerd/darüber giengen drey Pistolen/wie
man sie führt zu Pferd.

8.
Zwischen diesen Kriegs Waffen/ ein Todten
Kopff man sah/der war also beschaffen/viel Ey-
terbeulen da/stunden vmb diesen Kopff her-
umb/thut euch zu Gott bekehren/ vnd seyd von
hertzen frumb.

9.
Oben auffs Fisches Rucken/ stund gantz er-
schröckenlich/ein grob Geschütz vnnd Stücke/
drob zuverwundern sich/ am Bauch war eine
Adlers Klaw/ wie auch eins Löwen Fusse/sah
klein/groß/Mann vnd Fraw.

10.
Man thät eygentlich sehen/ auff den Floß
federn sein/daselbsten thäten stehen/ viel Kug-
len groß vnnd klein/ an der Seyten gar lange
Spieß/waren von Fleisch formiret/ist warhafft
vnd gewiß.

11.
Deß Fisches läng ist gewesen/recht fünff vnd
dreyssig Schuh/ Vier Ehlen dick im Wesen/
Zehen Elen hoch darzu/ist das nicht ein groß
wunderding/so sich hat zugetragen/zu Wetsch-
ga nicht giring.

12.
Darumb jhr lieben Christen/ bekehret euch
zu Gott/thut ewer Buß nicht fristen/dieweil es
hohe noht/schiebt ewer Buß nicht länger auff/
sonst wird Gott grewlich straffen/ als werffen
vbern hauff.

13.
Hoch an dem Firmamente/ im Wasser Lufft
vnd Erd/sicht man schell vnnd behende/wie sich
nicht vngefehrt/ lassen schawen groß Wunder-
werck/an Häussern/ Holtz vnd Steinen/drauff
wol ein jeder merck.

14.
Ach Gott wer wolt nicht sagen/ das diß was
groß bedeut? Krieg/Sterben/Noht vnd Pla-
gen/vielleicht vns Gott andeut/doch ist es Gott
bewußt allein/was dieses mög bedeuten/steht in
der Allmacht sein.

15.
Das Fluchen vnd das Schweren/das ist jetzt
keine schand/niemandt will sich bekehren/ noch
ist die Welt so blind/Geitz/Rachgier/Pracht
vnd Vbermut/daß ist das gemeine wesen/noch
thun jhr wenig gut.

16.
Ist nicht in vielen Landen/Krieg/Thewrung
Sterbensnoht/ drüber geht viel zuschanden/
daß es erbarme Gott/der geb daß diß diser Wun-
derfisch/ vns nicht was seltzams bringe/ welchs
darff geschehen frisch.

17.
Gott ists bewußt gar eben/was solches Wun-
der Thier/für ein bdeutung wird geben/drumb
rufft Gott an hinfür/ daß er vns allen gnädig
sey/widerumb den Frieden gebe/Amen/HERr
sich vns bey.

Gedruckt im Jahr/ M. DC. XXIIII.

Strange Fish Caught in the River Vistula in Poland, 8 September 1624
[405 x 285] *Brunswick*.

Warhaffter Bericht/
Deß
Wunderzeichens/ welches gewesen vnd von vilen gese=
hen worden den 13./23. Martij jetztlauffenden 1625. Jahrs über der Stadt Elenbogen/ allda sich die
Sonn viel mal in rot/schwartz/vnd ander Farben verwandelt/darauß auch Feuerkugeln gefahren/ Alsdann in der Lufft/ vnd
nicht in den Wolcken/gleich wie ein Vestung vnd Kriegsheer gegen der Stadt hin vnd wider geschwebet/wie auch zuvor ein geharnischter vnd drey
Räisige Mann sich sehen lassen/solches vnd anders ist allhie kurtz in diesem Gesang verfaßt/
Im Thon: Da Jesus an dem Creutze stund.

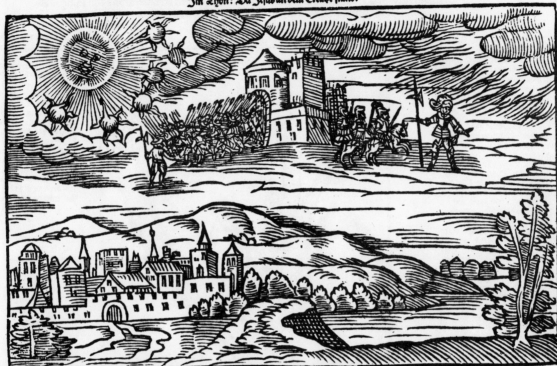

O Mensch Gottes Wunder betracht/
Vnd nimb derselben wol in acht/ die überal
geschehen/ Am Himmel/ Erd vnd Firma=
ment/wie man täglich thut sehen.

Vnd schlag dieselben nicht in Wind/
sondern greiff zu der Buß geschwind/ Gottes
zorn thut schon brennen/in allen Königreich
vnd Land/wie vns gibt zuerkennen.

Die diß Jahr geschehen wunderthat/
Von Christi geburt man zehlet hat/ Tausent
sechshundert Jahre/ vnd fünff vnd zwantzig
auch darzu/der ein vnd zwantzigst wahre.

Deß Monats Februarj geschach/ wol
dem alten Calender nach/im Bißthumb Bam=
berg eben/beym Städtlein Ebermanstatt ge=
nannt/hat sich warhaffte begeben.

Ein Berg dabey gar wol bekannt/
Gaiseldörffer ist er genannt/ welcher mit
männiglich wissen/fünffhundert schritt wol
in die läng/von einander ist gerissen.

Vnd fünfftzig Schuh wol in die breit/
was solches Wunder wol bedeut/wil ds vns
der Außgang lehren/weil wir so gar kein Buß
nicht thun/vns an kein Wunder kehren.

Daß Gott gebunden hat die Ruth/sol=
ches weiter bezeugen thut/ die erschröckliche
Geschichte/die auch geschehen in diesem Jar/
davon ich euch gib bericht.

Ein Städlein ligt in Böhmerland/
Elnbogen gantz wol bekandt/den vierzehen=
den Martj eben/ auch dem alten Calender
nach/hat sich warhaffte begeben.

Den Sontag frü man gesehen hat/
zwischen sechs vnd sibn in der Stadt/die
Sonn blutrot thet scheinen/ schwartz vnd
auch andere farben mehr/das kan niemand
verneinen.

Auß der Sonnen ist auch geschehen/
man Kugel rauß fahren thet sehen/mit fahre=
cken groß vnd wunder/weiter sich in der Lufft
begab/nicht in der Wolcken bsunder.

Ein Vestung sich auch solcher massen/
mit einem Kriegsheer schauen lassen/hat sich
warhaffte begeben/welches zu dreymal ob der
Stadt/thet in den Lüfften schweben.

Zuvor sah man im Lufft auch stahn/
einen gantz geharnischten Mann/drey Reis=
sige auch dabey/welches bezeugen thun viel
Leut/das solche geschehen sey.

Viel Fewrzeichen auch man sah/ zu=
vor ehe dann solches geschah/ welches die
Leut thet brennen/die solch ein Wunder sa=
hen zu. wie man gibt zuerkennen.

Vnd schmertzet sie wie man thet sehen/
als wer solches vom Fewr geschehen/haben
ihr viel empfunden/welche warhaffte bezeu=

gen das/geschehen in wenig stunden.

Darumb O werthe Christenheit/ frew
dich vnd hebe auff bey zeit/dein Haupt vnd
thu empfahen/ deinen getrewen Heyland
werth/dein Erlösung thut nahen.

Dann Christus selbs hat Prophezeit/
der Jüngste Tag der sey nicht weit/wann sol=
che Wunder geschehen/die man in allen Lan=
den sicht/vnd täglich thun geschehen.

Darumb O frommes Christen Hertz/
leydest du hie viel pein vnd schmertz/vnd schuß
solch Zeichen sehen/ erschrick nicht GOtt
meynt dirs zu gut/dein Erlösung thut nehen.

Den Gottlosen mit schwerer Pein/laß
solches Zornzeichen seyn/ die man jetzund
thut hören/Gott hat mit jhnn böses im sinn/
wo sie sich nicht bekehren.

Aber weil sie solches verlachen/ wöll
GOtt der Welt ein end bald machen/seit
Christen zu erlösen/die Gottlosen stucken in
Pein/zum Teuffel allen bösen.

O JEsu Christe komm behend/vnd mach
es mit der Welt ein end/ thu sie ewig ver=
dammen/Aber dein Außerwöhlte Schaar/
mach ewig selig Amen.

Apparition in the Sky Above the City of Elenbogen, 23 March 1625
Nuremberg [GM] (HB. 2793). Drugulin 1867: 1653.

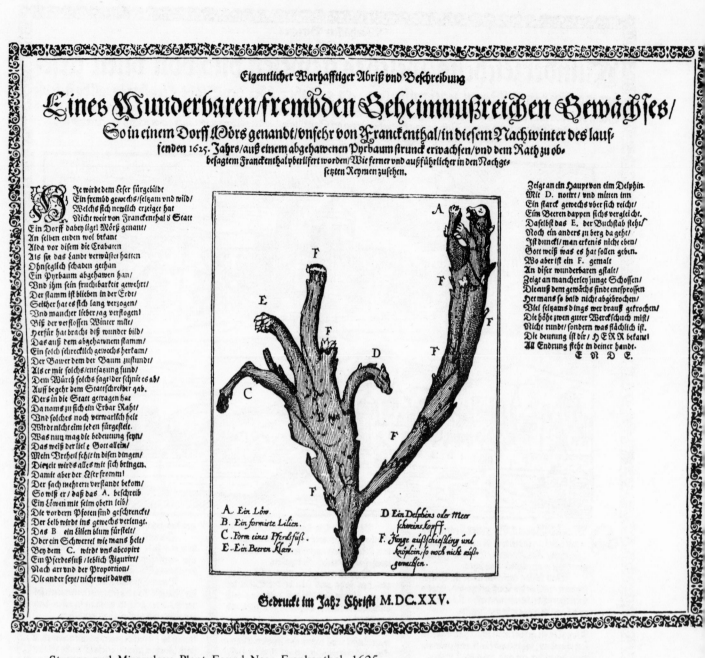

Strange and Miraculous Plant Found Near Frankenthal, 1625

The plant's tips were in the shape of a lion's head, a bear's paw, a dolphin, and a lily. Etching with woodcut border. *Ulm.* Drugulin 1967: 1650; Holländer 1921: 108.

Bericht/ von der
Wunderthätigen Krafft vnd Heylsamen Wirckung/
deß newlichst entstandenen Heyl-Bronnens/ bey Burgwinnumb ein Meil von
Closter Ebrach zu nechst bey einer Capellen/ zum Heiligen Blut genannt/ in
Franckenland gelegen. A°. 1626.

ALs Gott der Allmächtige/ zu allen vnd jeden Zeiten/ sei-
ner lieben Christenheit/ nicht allein für Geistliche/ son-
dern auch Leibliche Gut vnd Wolthaten erzeigt vnd er-
wiesen/ ist so bekandt/ daß davon viel zuschreiben/ vnnötig er-
scheinen will.

Sonderlich aber leßt sich Gott der Allmächtige/ der allein
Wunder thun kan im Himel vnd auff Erden/ mercklich vnd Au-
genscheinlich sehen/ mit einem vor diesem wenig erhörten Wun-
derwerck/ in deme zu Burgwinnumb im Franckenland/ ein
Meil vom Closter Ebrach vnnd desselben Bottmässigkeit zu-
ständig/ allernechst bey einer Capellen/ zum H. Blut genandt/
vnten am Berglein/ ein solch Heylsamer Brunnen entsprungen/
dahin vonn nah vnnd weit entlegenen Orten vnnd Enden viel
Schad-Mangel-Preßhaffte vnnd Krancke Personen so wol
Reiche als Arme/ deren Namen zu melden/ verschonet wird/ ge-
führt vnd getragen werden/ welche durch gebrauch dieses Was-
sers/ nicht allein zu ihrer vermöglichkeit/ Stärck vnnd Gesund-
heit widerkommen/ sondern auch an andern/ die Wunderthaten
Gottes/ Augenscheinlich gesehen vnd dereut halben als Leben-
dige Zeugen/ gnugsamen Bericht von sich geben können.

Weiln dann der Könige vnd Fürsten geheimnuß zuverschwei-
gen/ aber Gottes Wunderwerck zu preisen/ darmit man Vrsach
hab/ ob denselben sich nit allein zu verwundern/ sondern auch
mit gebürlicher Dancksagung solches zu erkennen/ als hat die-
ses Wasser folgende mängel/ Gebrechen-Schäden vnd Kranck-
heit schon an vielen Curirt vnd geheilet.

Dann dieses Wasser etlichen so Blind/ Taub vnd also ihres
Gesichts vnt gehörs entweder durch zufällige Kranckheit oder
andere vngelegenheit/ beraubt vnd mangelhafft gewesen/ hat es
wider sehent wolhörent frisch vnd gesund gemacht.

Dieses Wasser haben etliche/ so aller Krum vnd Laam alda
ankommen/ getruncken vnd sich darinn gebadet/ sind wider ge-
rad frisch vnd gesund worden/ vnnd zum zeugniß/ ihre Krucken
daselbsten hinderlassen.

Dieses Wasser hat viel/ bey welchen der Außsatz schon an-
gesetzt/ wider rein frisch vnd gesund von sich gelassen.

Dieses Wasser/ hat etlichen/ welche vom Gewald Gottes
(der Schlag genant) so getroffen/ daß sie auff der einen Seiten
Laam vnd jhnen die Sprach auch außgeblieben/ die Redt wider
gebracht/ gerad frisch vnd gesund gemacht.

Dieses Wasser/ hat den sonst vnheilsamen vmb sich fressen-
den Krebs/ welchen auch kein Artzt zu Curiren sich vnternemen
wollen/ auch den achten tag hernach/ nach dem der Schaden
mit gewaschen vnd das Wasser getruncken/ wider frisch Fleisch
wachsen/ gantz geheilet vnd gesund gemacht.

Dieses Wasser getruncken/ vnd sich darinn gebadet/ hat schon
etliche/ so mit der schmertzhafften Plage deß Steins beladen ge-
wesen/ gesund gemacht/ vnd den Stein/ ohne sondere/ schmertzen
von jhnen getrieben.

Summa dieses Wasser hat schon viel alte faule Schäden/ den
bösen Grind/ allerley Krätz/ auch etliche so die Schwind-Was-
ser vnd Geelsucht gehabt/ geheilet vnd gesund gemacht.

Allerley gfährlichen Leibsflüssen steuret vnd wehret es/ vnd
welche darmit beladen/ werden davon erlediget: Ja diß wasser ge-
truncken vnd sich darinn gebadet/ ist so heilsam/ daß die jenigen/
so es gebraucht/ nicht genugsam Loben/ rühmen/ preisen vnnd
Gott darfür dancken können.

Helff Gott/ daß allen Nothleydigen/ Krancken vnd Preßhafftigen Personen/ nit
allein am Leib/ sondern fürnemblich an der Seelen/ wie sie solches nur schuldiger
Weiß erkennen/ geholffen werde/ Amen/ Amen.

Miraculous Powers and Beneficial Effects of a New Spa Near Ebrach Convent Next to the Chapel
of the Holy Blood

[370 x 250] *London* [BL] (Tab 597d2-14); Nuremberg [GM] (HB. 2816).

Ordentliches INFÆNDARRYVM vnnd Kleyder
verzeichnuß/ die ein Teutscher Monsier haben soll.

Hört vnd merckt auff was ich euch will
Anzeigen jetzt/ doch in der Still/
Wie sich soll kleydn ein Teutsch Monsier/
Sich vor andern zu thun herfür:
Er muß sich Prav Cavürisch halm/
Nicht daher ihn wie vnsre Altn:
Sondern mit aller Klendung Manier/
Sich stutzrisch haltn für vnd für.

Imagination Haar.
Ein toll Imagination Haar/
Muß er ihm wachsen lassn fürwar/
Wie er einbilt das es wol steh/
Zottigt/ krauslecht vnd anders meh/
Doch das ihm rab hanz anderst nicht/
Als heer er nur ein halb Gesicht.

Patient Barth.
Mehr soll er han auff die neu Art/
Ein zwigg gedrehtn Patient Bart/
Der sich her vnd her gkein muß lan/
Loden Nadel heist Jedermann/
Weils starzen wie ein Pfeil im löchr/
Solten wol darmit boern löchr.

Responsion Hut.
Wann einr dem andern beacanen thut
Sag keiner nichts Responsion Hut
Gibt red vnd antwort allezeit/
Viel redn ist vnbescheidenheit/
Doch das der Hut hab ein groß schwoff
Das ein Roß darumb het sein Lauff.

Indifferent Hutschnur.
Er thu sich auch sein Prav herfür/
Mit seiner indifferent Hutschnur/
Ein ist nicht annig zwo oder dar drey
Zeigen/ das er ein Teutsch Monsier sey/
Von Farben bund breit schmal vnd rund
All neue bund stehn wol jetzund.

Legation Feder.
Mehr als ein Gsander soll er han/
Ein Fedr zu seir Legation/
Als heet man viel zu richten auß/
Ob er gleich allzeit bleibt zu Hauß:
Dann die Feder regiert den Mann/
Sie ist sein Herr/ Er vnterthan.

Variat Krägen.
Es steht ihm wol wann er auch hat
Krägn/ auff viel vnd mancherlei Art:
Variat/ Klein/ groß/ gehenckt/ gesenckt
Englisch/ Königisch wie mans erdenckt
Mit langen spizen/ vngeheur
Außsehn als wolt man freyen Feur.

Accordant Kummsohl.
Vnter dem Wammes ein Accordant
Kamsohl/ sein bund von allerhand
Farben/ gemehr/ zeitlich verwickt/
Vnd wie sichs vnters Wammest schickt/
Wann schon das Hemt drunt schwarz vnd
Zerrissn beschrie: vnd gar besetz: (schlecht/

Male Content Wammes.
Male Content eat übel zufried/ (schnied
Soll s Wammest habn lang hieb vnd
Das der Tausent nicht anderst meynt/
Er wer gewesen vor dem Feind/
Es zeigt auch ein Mann recht vnd frisch
Zu Roß zu Fuß/ zu Beth zu Tisch.

Allamode Hosen.
All mode Hosn kurz/ spiza vnd lang/
Wie ers gern trägt zum reitn vnd gang/
Mit Porrn verbrennt/ mit Knöpff gezieret
Auff wunder seltzam manier formiret/
Sonderlich etwan vnd er muß bedacht/
Wie er außbring ein Neue Tracht.

Diffident Nestel.
Nestel vnd Senckl seyn diffident/

An Wammst vnd Hosn mitn vnd end/
Sein breit von Farben mancherley/
Gleich wie man macht den Pappagey/
Doch daß das Klend vnd Nestel nicht/
Eben eins wie das ander sicht.

Reputation Hosenbender.
Was soll das wort Reputation? (mann/
Wanns nicht har ein rechtgschaffnen
Er Hosenbender hangen hat/
Weit weit hinab vnter die Wath/
Ja gar gebunden in d Warten nein
Mein tont auch etwas Tollers seyn.

Necessitet Schuh.
Necessitet ein nötig ding
Sind Schuh darauff man geht gering/
Nicht grosse Löchr vnd frizige Stöck
Rein trappen gleich wie die Geißböck
Ist wol ein wunderleizam ding
Hart gehn mit fleiß/ ie man gering.

Respect Rosen.
Die Schuh zieret mit Rein Respect/
Das ein den ganzen Schuh bedeckt/
Oder mit s Schuhbendern verschneckt/
Wie Hofnraub vmb ednal bel enckt.
Die den Staub von Schuhn zeichen sein/
Soll das nicht greiser rund ei seyn.

Occasion Sueffel.
Zu allr begeiknen gieaenhen/
Vuß er auch ie n aei ast bereit/
Mit Occasion Suffi weit vnd eng/
Halb nauff halb nab wie ietzund gena/
Mit vnd ohn Galoschn Diener sind
Wie mans gemeinglich tragt jetzund.

Resonant Sporn.
Mehr muß er habn sein resinant Sporn/
Vnd thers den Leuten noch so gern
Das ihn kein Pferd in Jahr vnd Tagn

Ein Gassen lang nur hett getragn/
Denn sie geben ein schönen Klang
Das man acht hat auff seinen gang.

Accommodat Gürtel.
Die Gürtel sich Accomodir/
Weil sie nicht ist ein schlechte Zier
Dem Mann/ dann sie ihn zsammen hält
Das er nicht von einander fällt/
Bey der Zech Nutzt zu aller frist
Wanns wol mit Silbr beschlagen ist.

Pænitent Degen.
Vberzwerg den Poentent Degen
Soll er ja rucken allewegen/
Dann das steh Prav so weit er auch
Das er den vnd kein andrer brauch/
Von hinden her kond es leicht sein
Das sich ein andrer steche drein.

Diligent Mantel.
Diligent Manti heist er darumb/
Weil man vor lieb mit ihm acht vmb
Das man ihn trägt vnd vmb den Leib
Herumber wickelt wie ein Weib
Ein Wendel pflegt in winden auß/
Es schön was will noch werden drauß.

Intermedus Handschuh.
Handschuh gnannt Intermedus/
In Händn jutraagn nicht vergiß/
Darmit zu zuchtein hin vnd her
Als ob d Sach noch so heftig wer:
Intermedus werdens auch genannt
Weil mans kaum halb hat an der Hand.
Disi au s soll sein zier vnd Wolstand
Ich halt es vielmehr für ein schand
Aber neulich einer selbst bekannt
Der so daher ea vngenannt/
Weil er hatzur sein Teutsch Manier
Behalten will in aller still.

Fashion Plate, 1628

Erlangen [UB]. Weller 1868: 176. Cf. Drugulin 1867: 1756-79.

Dryfaches RECEPT, für A, LA, MODO, Ob dardurch

Der Neu-Kleyder-Teuffel außgetrieben/ Deutschland von

der Aberwitz zu vöriger vernunfft/ von der Nerrischen Zier/ zur gebürlichen Manier/ von der
Leichtfertigkeit zur Erbarkeit/ vom schändtlichen Pracht zum wolstehenten Tracht/ könnt werden gebracht.

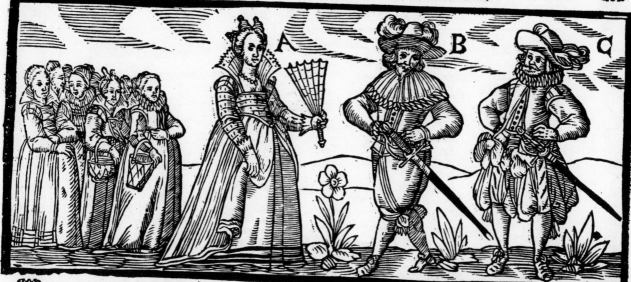

A

Ich weiß fast nicht/ was für Geschicht/ man solt vnd müst auffschla-
In welcher man/ könnt zeigen an/ in diesen letzten Tagen: (gen
Da der Mißbrauch/ eins dings wie Rauch/ gar balden vergangen
Spott vnd schändlich/ vnd dann endtlich/ kahl abgeloffen das prängen.
Doch wann ich mich/ ja rechte vmbschich/ ist in Büchern zusehen/
Daß folgent gschicht/ gar kein gedicht/ sondern gwiß geschehen:
Daß im Welschland/ gar wol bekant/ ein Stadt hier vnbenennet/
Hat ohn gewald/ solcher gestalle/ den Weibsbildern verennet/
Den Hochmut groß/ gantz ohne maß/ welchen sie habn getrieben
Mit Mägden viel/ ohn maß vnd ziel/ wie die Histori schrieben:
Zwo/ drey vnd vier/ zum Pracht vnd Zier/ von sechs acht biß auff zehen
Nur vbr die Gaß/ ein kleine Straß/ hindt sin her musten gehen.
Kein Mittel vnd Weg/ kein Steig noch Steg/ ward damals zuerdencken
Auff was Manier/ man möcht hinfür/ den Mißbracht gar abwenden:
Endlich der Rath/ daßselbst hat/ ein Mandat anzuschlagen
Befohln geschwind/ welches zwar lind/ doch sehr viel außgetragen/
Daß hinfur mehr/ kein Weib welch Ehr/ vnd Zucht liebe von Hertzen
Sole bey ihr han/ mit auß zu gahn/ Ein Magd: Aber die Metzen
Vnd welche sich/ gantz vnzimlich/ hielten in ihrem Leben
Den solte man/ nach lassen gahn/ wie viel ihnen wer eben.
Als zu der stund/ das Gbot war kunth/ allen Ehrlichen Matronen/
Ein iede dacht/ Ich würd verdacht/ meiner Ehr zuverschonen
Will ich hinfür/ in aller gebühr/ nur ein Magd mit mir lassen
Durch das Mittel/ ward dem Vnheil/ abgeholffen allermassen.

B

So giengs auch her/ nicht weit von fer/ da sich solches verloffen
An einem Hof/ eins Fürsten hoch/ wider alles verhoffen
Ward abgeschafft/ ohn einig straff/ der Pracht der lngen Krägen/
Welch vnförmlich/ lumpet lampicht/ biß auff die Achsl gelegen:
Welchs schändlich war/ zusehen gar: Der Fürst ließ bald ergehen
Ein Ernst Mandat/ welchs in sich hat/ wie man jetzt wird verstehen.
Nemlich inn seinem Land/ Solte niemand/ solch lange Krägen tragen
Als Schärgn Schinder/ vnd andre mehr/ so nach Ehr nicht viel fragen:
Solchs wurd bekant/ im gantzen Land/ keiner mocht fort mehr tragen
Ihm selbst zu spott/ wider daß Verbott/ Ein solchen langen Krägen:
Durch das Mittel/ ward dem Vnheil/ gesteuret aller massen
Daß keiner mehr/ wer der auch wer/ sich ließ sehen auff den Gassen:
So kam der Pracht/ bald in verdacht/ So könnt man auch noch finden
Dergleich Manier/ darmit hinfür/ All modo blieb dahinden.

C

Ein andre Geschicht/ Ich auch bericht/ welch sich hat zugetragen
Zu vnser zeit/ sind noch viel Leut/ die davon wissn zusagen:

Gantz Ergerlich/ erhube sich/ Ein vnform mit den Lätzen/
Drauff legt sich bald/ jung vnd auch Alt/ liessens auch gar zusetzen/
Grösser als ein faust/ füllten sies auß/ von farben mancherley
Solt sein ein Pracht/ ward doch verlacht/ darm es war Lumperme
Kam auch darzu/ daß mancher zwo/ solch Pantzbiern ließ ansetzen/
Da ward es zeit/ mit gelegenheit/ Ein Eintrag thun den Lätzen
Inn einem Land/ ein Fürst bekant/ Sah daß Ergerlich wesen
Gebott alsbald/ beyd jung vnd Alt/ (wie inn Cronick zu lesen)
Daß wer hinfür/ zur vngebühr/ mehr ein Latz würde tragen
Der solt auch dran/ anhengen lan/ rings her gleich wie ein Kragen
Der Schellen viel/ welche subtil/ Ein lieblichen klang geben/
Als solchs zur stund/ em Land war kunth/ dacht jedr mir ists nicht ebn/
Mein Latz will ich/ ich williglich/ von Hosen lassen schneiden
Als ich mit spott/ ihn sonder Noth/ die Schelln darumb mag leyden:
Da dann verging/ alsbald mehling/ der vnform aller Lätz:
Biß daß mit macht/ der schändlich Pracht/ Entlich gieng gar ins Grätz.

Vermahnung an die Teutschen.

Weil dann die Leut/ zu dieser zeit/ so gar sehr sind entwiche:
Daß wann ein Gbott/ soll finden statt/ will man drauff geben nichet
Sondern vielmehr/ all Zucht vnd Ehr/ außschlagen vnd verachten
So thut es Noth/ auch ohn Gbot/ auff all Mittel zu trachten
Den schändlichen Pracht/ der Kleyder Tracht/ mit verspotten zu ereiben
Ob auch noch mehr/ Zucht/ Tugend Ehr/ bey vns Teutschen möcht bleiben
Die wir allein/ Gut Christen wolln seyn/ Rühmen vns grosser streiche
Da doch Türck/ Heyd/ der Jud/ diß zeit/ vans geit thut desgleichen
Ein grosse Schand/ wers im Welschland/ In Spania zumahle
In Franckreich auch/ Ein schändlich brauch/ wer es in diesem falle
So viel Manier/ bringen herfür/ gleich wie wir Teutsche N.
Da kaum ein Tracht/ ist auffgebracht/ können wir nicht lang barren
Müssen auch han/ das Jederman/ muß sehen/ das neue N
Sind kommen her/ bringen nichts mehr/ als Schneidern viel zuschaffen
Meinen gewiß/ man soll vnd muß/ allen auff sie nur gaffen.

Wie wer den Sachen nun/ bey solchem Mißbrauch allen/
Ins künfftig noch zu thun/ darmit derselb möcht fallen.
Kein besser Mittel wer/ dann wann man die Recept
Zur nachrichtung hiehet/ wie vns weißt das Concept
Gebraucht/ gewiß es würd/ sich mancher dessen schämen
Vnd sich wie sichs gebürt/ in der Kleydung bequemen:
Doch will ich hie niemand/ etwas vorgriffen haben
Der besser Mittel kan/ der thu sie auch vorschlagen
Darmit der Kleyder Pracht/ die Närrische Manier
Werd gewart biß zur Faßnacht/ dann es ist ja fein zier
Niemand wird hie geschend/ als der sich deß nimmt an
Den Vogel man wol kennt/ an Jedern auch den Mann
Wenns trifft schweig darzu still/ Hiermit sey es vollend/
Weiter ich nichts sagen will/ Alls gut wann gut ists End.

Gedruckt in diesem 1629. Jahr.

Fashion Plate, 1629
Nuremberg [GM] (HB. 2085); Nuremberg [SB]. Weller 1868: 187.

Eigentlicher Abriß
Des Dorffes Hornhausen/
Darinnen nun in die
Zwantzig Heil-Brunnen entsprungen/ welche vor allerley innerlich- und eusser-
lichen Schäden und Kranckheiten nützlich zu gebrauchen.

Das Dorff/ darinnen der Heil Brunn anzutreffen/ heisset Hornhausen/ ein Viertel Weges von Oschers-leben/ und anderthalb Meil von Halberstadt/ liget ein wenig in einem Grunde/ also daß es ein Hügel gegen Morgen und Abend hat/ mögen (wie berichtet worden ist) bey funfftzig Hauswirthe darinnen seyn/ derer sonst bey anderthalb hundert solle gegeben haben: und eine Edelfraw/ von Bornstedt/ welche darinnen wohnhafftig/ der Pfarherr heisset Friederich Seligmann/ von Braunschweig bürtig/ der Brunnen seind nunmehr 20. davon sonderlich drey wol gebraucht werden: Der älteste und Erste ist am 5. Martii entsprungen/ und durch einen Knaben/ welcher ohn gefehr mit einem Bein darein gefallen/ offenbar worden/ daraus der Erste/ so mit einem Fie-ber behafft gewesen/ getruncken/ und davon gesund worden; Der Ander ist am Sanct Johannis Tage entsprungen/ der Dritte und Vierdte bald her-nach: Der Fünffte und Sechste am Mariæ Heimsuchungs-Abend/ sonderlich der Sechste eben unter der Beystunde/ die andern folgendes und so fortan. Dienen für allerhand inner- und eusserliche Gebrechen/ die gantz desperat und kein Medicus heilen kan. Blinden und Blindgebornen ist un-terschiedlichen das Gesicht wieder gebracht. Alten verlebten Leuten/ die etzliche Jahr den Brill gebraucht/ können anietzo ohne Brill lesen und schrei-ben; Stummen die Sprache wiedergebracht/ Taube hörend/ unzehlich viel Kräpel und Lahme stehend und gehend gemacht/ Aussätzige rein/ Wasser-süchtige/ Schwind-Gehlsüchtige/ die mit Fiebern/ Flüssen/ Stein/ Podagra und Gicht beladen gewesen/ nunmehr über Tausend frisch und gesund worden. Welches alles der grossen Allmacht/ Gnade/ Güte und Barmhertzigkeit Gottes zuzuschreiben. Es befinden sich viel hohe und vornehme Perso-nen allda/ solchen Heilbrunn zu gebrauchen. Wann Predigt wird gehalten/ als des Sontages und in der Wochen einmal/ wird immer für 120/ 130/ und newlich vor dritthalbhundert die gesund worden/ Danckhsagung gethan. Es hat eine hohe Person alldar erzehlet/ er hette vor geraumer Zeit eine Pro-phecey gelesen/ wan neun Brunnen in Sachsen Land entspringen würden/ so solte es Friede werden. Wann dieses die Omina und Vorboten des Frie-dens weren/ so haben wir für eines und das andere Gott dem Allerhöchsten höchlich zu bedencken. So seind nun deren noch mehr entsprungen/ als nemlich: Einer bey Kutschdorff/ nicht weit von Königsbrück/ in der Ober Lausitz. Dabey sich über die 1000 Menschen befinden.
Einer zu Rassenburg/ unter der Herrschafft Weymar gehörig/ welcher nun zwey sind/ ist im Fahrwege entsprungen/ eine Quelle ist kühl/ die an-dere ist laulicht. Welches auch ein grosses Wunderwerck ist.
Einer bey Zwenck/ eine viertel Meil davon/ in einem Walde/ nicht weit vo Annaberg/ welcher vor 30. Jahren versiget/ nun aber wieder seine Wir-Einer zu Kälbern/ in der Graffschafft Schwartzburg/ da auch ein grosser Zulauff ist/ und bereit über 400. sind gesund worden. (kung hat.
Item/ bey Pegaw/ allda sehr viel Personen seind gesund worden/ und ist auch ein grosser Zulauff.

Beschreibung der Buchstaben/ so nach dem Alphabet zu befinden.
A. Die Kirche dieses Dorffs.
B. Der Thurn darbey die Beystunden gehalten werden.
C. Der Heilbrunn benebenst den Gotteskasten/ worinnen das Geld vor die Armen eingelegt wird.
D. Der Johannes Brunn/ welcher am Tage Johannis entsprungen.
E. Marien Brunn.
F. Hollunder Brunn.
G. Perlen Brunn.
H. Alte Kloster.
I. Der Adelichen Frawen von Bornstedt Wohnhaus.
K. Alte steinerne Thorweg/ von der Edelfrawen Wohnung aus.
L. Der Krug oder Schencke.
M. Die Gahrküche/ deren sonsten noch mehr.
N. Die Mühle.
O. Die Gezelten und Hütten worinnen die Leute sich auffhalten.
P. Der Morast vorm Kruge oder Schencke.
Q. Das Wasser so durch das Dorff fleusst.

Gedruckt im Jahr/ 1646.

View of the Village of Hornhausen and its Twenty Springs of Beneficial Waters to Cure Many Illnesses
[38 x 24]. *Collection Klaus Stopp, Mainz.*

PHASMA PRODIGIOSUM

Welches sich an deß Himmels Firmament im Churkreiß Wittenberg in
diesem 1629. Jahr den 16/26 Aprilis vmb die VIII. IX. vnd X. stund vor Mittag hat sehen lassen/
was nun Gott der HErr damit angedeutet/ gibt die Zeit.

Luc. 21. 34.
(Seid wacker allezeit/ vnd betet/ daß ihr würdig werden möget zu entflihen die-
sem allen das geschehen soll/ vnd zu stehen für deß Menschen Sohn. V. 28.
Wenn aber dieses anfehet zu geschehen/ so sehet auff/ vnd hebet ewre Häupter
auff/ darumb das sich ewer Erlösung nahet.

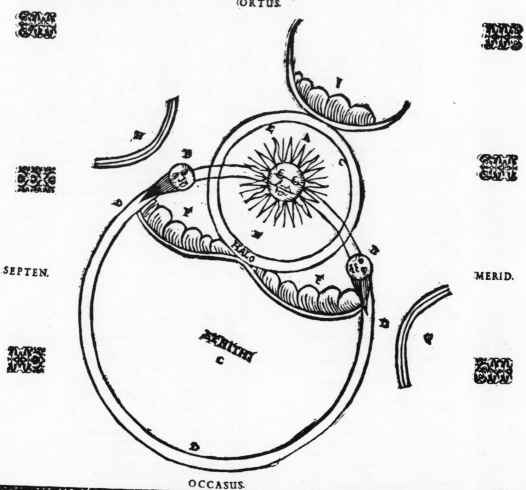

ORTUS.

SEPTEN.

MERID.

OCCASUS.

Explicatio.

Die natürliche Sonne A. hat zwo neben Sonnen B. so in gleicher distanz zur rechte vñ lincken stunden/ in einem weissen Circul D. so die gantze stadt vmbgab/ dessen centrum vnser zenith C. war. Die rechte Sonne A. aber grünlich war vnd vmbgab eine andern Circul F. so etwz röthlich H gar wenig aus weisser Farbe/ grünlich war/

die andern Sonnen B. aber warn nicht in diesem Circul mit ein geschlossen/ gleichwol aber hart darbey stunden: besser hierunder war ein Regenbogen F. gleichsam wie ein halber Circul so in der mitte den Halonem berührete war da die beyden neben Sonnen mit dem grossen Circul gleichsam in einem Triangel geschlossen ward/ gegen Mittag/ Witternacht wertz waren stück von Regen G. bogen H. de-

ren der so gegen Witternacht war nicht recht scheinbar: So nach der Sonnenwertz zimlich Fewerroth/ von der Sonnen abgewandt auß weisser Farb grünlich warn/ vber der Sonnen Circul/ nach dem Morgen war es Fewerroth vnd weiß scheinent/ hatte das ansehen als wolte auch eine neben Sonn daraus werden/ wie wol es grösser vnd heller als die sieben Sonne war.

Gedruckt im Jahr/ 1629.

Apparition in the Sky Above Wittenberg, 26 April 1629
Based on the woodcut by Master MS, 1551. Cf. Strauss 1975: 921, 1285. *Nuremberg* [GM] (HB. 2799).

Vnerlogene/Gewisse/auch Warhafftige Newe Zeitunge/
So ein Wunder vber alle Wunder:

Welche ein Blinder Hinckender Bott kurtz ver-
schiener zeit auß New Indien vnd Calecut mit gebracht/vnd an Herren von
Bettelstein vnd Laußnitz geschrieben worden/mit nachvolgendem Innhalt:

Wann ein Maß Wein widerumb vmb ein Blappart/ein Viertel Korn vmb ein halben Gulden zukauffen:
Item wann ein Reichsthaler vmb zween Creutzer/vnd ein Vngerische Ducat vmb ein Schilling werde zubekommen seyn.

Nemblich dann:

Wann Berg vnd Thal all werden gleich/
Wann der Arm hat so viel als der Reich/
Wann die Wölff kein Schaaff mehr fressen/
Wann die Krämer nit ihr Seel vergessen/
Wann die Teutschen kein Wein mehr trincken/
Wann die Rappen singen wie die Fincken/
Wann die Juden kein Wucher nemmen/
Wann die Bären wie Pferde sich zemmen/
Wann Schmaltz an der Sonnen wirdt hart/
Wann ein Jungfraw kein Gsellen mehr nart/
Wann d'Storcken auff den Winter nisten/
Wann die Mann ihr Weiber vberlisten/
Wann die Mäuß in dem Pfluge ziehen/
Wann die Hünd vor den Hasen fliehen/
Wann die Kälber Schaaffwollen tragen/
Wann Weiber nicht mehr nach Mannen fragen/
Wann gebratne Gäns auff dem Marckt vmbfliegen/
Wann die Mucken werden Ayr legen/
Wann die Fisch nicht mehr im Wasser leben/
Wann die Fuhrleuth keinen Zoll mehr geben/
Wann den Schwalben wachsen Greiffsklawen/
Wann die Mäuß starck Falcken fahen/
Wann junge Mägd nicht Dantzen gern/
Wanns von jungen Gsellen nicht mögen hörn/
Wann böse Auß vnd Gschwer nicht schmertzen/
Wann Kälber nicht im Hoff vmbschertzen/
Wann ein Nachbawer den anderen thut/
So viel vnnd wol auß trewem Muth/
Als er wünscht daß ihm ander thun/
Wo er nicht Hülff entrathen kan.
Wann Schwartz wird Weiß/vnd Weiß wird Schwartz/
Wann von Weiden fleust köstlich Hartz/
Wann arme Leuth nicht werden bschwert/
Wann man mit ihnen gnädig fährt/
Wann man im Land kein Huren findt/
Wann Meyland nimmer Seiden spinnt.
Wann Kriegsleut nimmer Sacramenten/
Wann die Müller kein Sack mehr pfenden/
Wann die Metzger nicht mit gantz hauffen/
Als Kühfleisch für Kindtes verkauffen/

Wann allenthalben die Becken/
Drey Pfundt schwer bachen Pfennig Wecken/
Wann die Roßtäuscher nimmer liegen/
Vnnd die Bauren nicht mit blinden Rossen betriegen/
Wann Taglöhner ihr Arbeit fleissig thon/
Redlich verdienen ihren Lohn/
Wann Schmid vnd Schlosser nicht alt Eysen/
Den guten Bauren für newes weisen/
Wann Bettler nicht böß Kleyder haben/
Wann Huren auff Rossen hertraben/
Wann in der Gmeind die armen Pfaffen/
Nicht vrsach han die Sünd zustraffen/
Wann auch die Krämer vnd die Wälschen/
Kein Gwürtz/Saffran/vnd Pfeffer fälschen/
Wann man faul Mägd nicht darff auffwecken/
Wann die Schuster d'Läder nimmer strecken.
Wann die Bäurin nicht mehr zu Marckt lauffen/
Faul Eyr vnd Käß für gut verkauffen/
Wann d'Schneider nicht Elen lang Flecken/
Gseits legen oder zu sich stecken.
Wann Flöhe vnd Läuß d'Weiber nicht beissen/
Vnd die Heuchler nicht vorn Leuthen gleissen/
Wann der Rheinfluß wird obsich fliessen/
Wann d'Würt kein Wasser in den Wein giessen.
Wann man die Procurator nicht schmirt/
Vnd ihn kein Hellküchlein mehr zuführt/
Wann all Vntrew zu Boden fälle/
Vnd wirdt gantz fromm die weite Welt/
Wann all böß Weiber sich bekehren/
So wirst du mächtig Wunder hören/
Wunder vber Wunder glaub mir/
Sag ich in guter Meinung dir/
Dann wirst du auch vmb geringes Gelt/
Bekommen alls was dir gefellt/
Ja was gelustet dein jung Hertz/
Wirst du haben ohn mühe vnd schertz/
Kin Mensch aber in dieser Welt/
Erleben wird was jetzt ist gmeldt.
Die Propheceyn sey jetzt vollende/
An Ehren sey auch niemandt gschendt.

Getruckt zu Knottelbeltz/in Schlauraffen/
Da man von einer stund drey Thaler gibt zuschlaffen/
Im Jahr 1630.

Veritable News Brought by a Blind Limping Messenger from New India and Calicut

Allegorical sheet poking fun at people who believe in miracles. "Printed in the Land of Cocaigne, 1630." [390 x 310] *London* [BM] (1873-7-12-166).

Eygentliche Abbildung
Deß Erschröcklichen Meer-Trachens/so den 10 Junij bey Roschella auß dem Meer gestigen in die Statt
vnd gar in deß Gubernators Hauß geloffen/auch was es vor schaden gethan.

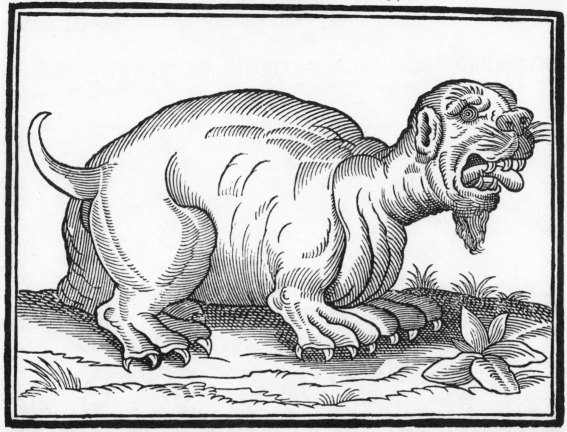

DAß die vngestümme vnd wilde Meer/sowol als hatte: Vnter deß kam dasselb wider vnter dem Wasser
das Erdreich vil vnd mancherley Wunderthier herfür eben an dem ort da die Capuziner Mönche arbei-
ge-reten mehr vnd erhalte/ist auß gegenwertiger ten liessen/da dann ein grosser schröcken entstunde/so daß
Abconterfeyung beß Meer-Trachens welcher den 10. die so das Thier erlegen solten zurück inn den Graben
Junij inn diem 1630. Jar zwischen 10 vhr vormittags weichen mustē/ welches jhnen auch das Leben fristete.
vor der Statt Roschella sich erblicken vnd sehen ließ. Es Dann weil dem Wunderthier die förd[er]sten Bein etwas
begab sich aber allererst an dem Eck deß Teichs herfür/ kürtzer waren/blieb es auff dem Graben stehen/Etliche
da es[e] an den Arbeitern/so alda waren dem Graben zufall 30. schritt darvon begegnet es einem Mutterpferd wel-
len/recht entgegen gieng/die erste so es sahen/vermeynten che neben einem Füllen allda weyden gieng/die Mutter
von ferne daß es ein Kuh were gewesen/als aber dieses sel floh davon vnnd entran/das Füllen aber ward von dem
tzame wunderthier etwas mehr jnen jnnahete/vermerct Thier zerrissen. Ein Gasconier/so inn dem Stall deß
ten sie wol/daß es ja etwas anders sein müste: Liessen de- Herrn von S. Chamond diente/wolt etliche Flaschen
rohalben jhre Arbeit stehen/vnd die frembde gestalt dieses Weins/denen so in erstgemelten Herrens Mühle arbei-
Wunderthiers anzuschauen/welches allernechst auff sie teten/bringen/welcher/so bald er das Thier ansichtig wor-
ankam. Weil sie aber sahen/daß das Thier über den den/die Flaschen mit Wein von sich geworffen/vnd sein
Graben vnd recht auff sie zukam/begaben sie sich auff ei- bestes darvon geloffen/das Thier spielte etwas mit den
nen hauffen/Huben ihr Schupen vnd Hauen auff/vor- Flaschen vnnd leckte von dem Wein der darauß flosse.
habens das Thier todt zuschlagen. Bey disem vornemen Vnterdessen kam der Herr von S. Chamond mit den sei-
aber blieben sie nicht lang: Dann zween Hunde/so daß nigen daher/vnd stelle die Spießträger vnd Musquetirer
Thier anfielen/wurden alsbald vor den Augen der Arbei- zwischen dasselbe vnnd dem Graben/darauß das Thier
ter zerrissen/darob sie also erschrocken/daß sie sich auß dem kommen war.
Staub machten/einer allein der nicht geschwind gnug Weil nun das Thier kein andere außflucht sahe/lieff
war vnnd sich vnter einen Wagen verborgen/ward von es in die Stadt über den grossen Platz deß Castels/hinten
dem Thier erdappet vnnd in stücken zerrissen/die andern vmb die Kirch S. Bartholme biß an deß obgemeldten
waren immittelst in die Stadt geloffen. Herren Hauß/allda es die hinter Thür/durch welche sich

Nach dem nun dieses Wunderthier etwas mit dem der Gasconier begeben offen funde/lieffe hinein/nicht ob-
Haupt zerrissenen Menschen gespieet/begab es sich wi- ne grossen schrecken der jenigen so darinnen waren/vnnd
der inn den Graben/weil das Meer dazumal hoch war. zerrisse darinn zwey Windspiel vnnd noch etliche kleine
Der jenige von den flüchtigen/so am allerbesten lauffen Hunde die inn der Kuchen waren/worauff alle Thüren
konnte/brachte die erste Zeitung dem Marquis von S. vnd Stiegen verschlossen wurden/daß es gleichsam im
Chamond/welcher alsbald mit seiner Leibguardt sich hin- Hof gefangen war/der Herr dela Eliete kam mit etlichen
auß begab nebenst den Officirern 10. Musquetirer vnd Volck inn den Platz deß Hofs/zog sein Schwerd auß
10.mit Langen spiesen. Erstlich stellte derselbe die Mus- vnd zerschlug es in drey stück an dem Thier/sechs Spieß-
quetirer vnnd Spießträger vor den Mund obgemeldten träger zerbrachen ihr Piquen/gleichwol wolte das Thier
grabens/so vil müglich war/zuergründen/allda das wun- nicht fallen/biß daß es von einem Musquetirer durch den
der Thier oder Meer-Trach sich in das Meer geworffen Kopff geschossen wurde.

Die Contrafeyung dieses Wunderthiers/ward als-
bald in vnterschiedliche Städt sonderlich gen Pariß ge-
schickt. Dessen größ ist fast so groß als ein Ochß/hat ein
breite hohe Brust/kurtze Bein/aber keine Gliede oder
Gelenck daran/also daß es dieselbe nirgent biegen oder
rüren kondte/dann oben an den Schultern/hat auch groß
vnnd breite Füß mit gespaltenen Fellen/eben wie die
Schwannen doch grösser/zum schwemmen dienlich/zu
End derselben fünff Klauen/der Löwenklauen nicht vn-
gleich/oberhalben dem hindern einen kleinen Schwantz/
der Hals ist zimlich lang vnd wol gestallt/der Kopff rund
vnnd groß/die Ohren auch rund vnnd etwas tieff
in den Kopff gezogen/daß Maul ein Löwenmaul nicht
vngleich/mit einem sehr weiten vnd scharpffen Rachen/
auch scharpff vnnd hart beissente spitzige Zähne/oberhalb
der Nasen hat es ein Bart vnnd Augen braun/grob vnd
hart von Haaren wie die Katzen/auch vnten am Kiffer
ein sehr langen vnnd harten Bart/sonsten am gantzen
Leib auch von Haar als ein Kalb Mäßlichs geschlecht.

Der Herr von S. Chamond ließ etlich Doctores zu
jhm beruffen/welche das Thier eröffnet/vnd dessen In-
geweyd vnd Innerste theil deß Leibs fast eben wie eines
Menschen gestaltet/befunden. Die Haut wirdt von
obgemelden Herren wol vnnd sorgfältig bewahret wie
auch der Kopff/das Fleisch ist gantz vntüchtig zu essen
erkannt worden.

Der Allmächtige/welcher Wunderbar ist in seinen
Wercken/wölle alles zum besten wenden/auch alles be-
vorstehente Vnheyl/von seiner werthen Christenheit
Gnädiglich abwenden.

Erstlich zu Pariß in Frantzösischer Sprach
gedruckt bey Michael de Mathonire in der Straß
Mont-Orguiel, 1630.

News of the Sea Monster at La Rochelle in France, 10 June 1630

Reprint with German text of the French broadsheet issued by Michael de Mathonire, rue Mont-Orgial, Paris.
Nuremberg GM]. Holländer 1921: 111.

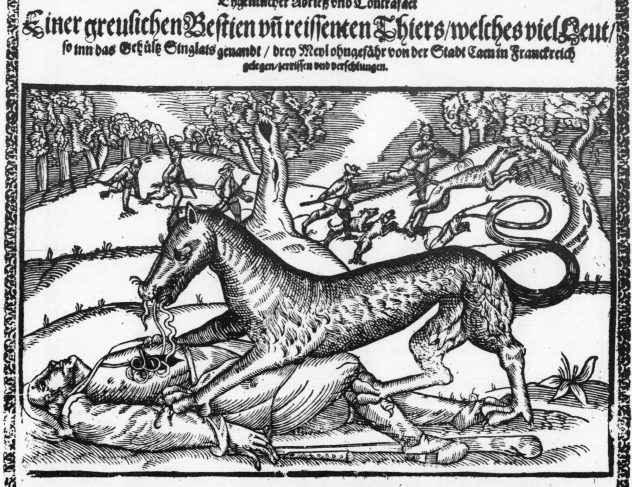

Eygentlicher Abrieß vnd Contrafact

Einer greulichen Bestien vñ reissenten Thiers/welches viel Leut/

so inn das Gehültz Singlats genandt / drey Meyl ohngefähr von der Stadt Caen in Franckreich
gelegen/zerrissen vnd verschlungen.

Geschehen den 17. Martij 1632.

The Horrible Beast that Devoured Many People in the Vicinity of Caen, 1632
Nuremberg [GM] (HB. 25066). Cf. p. 785.

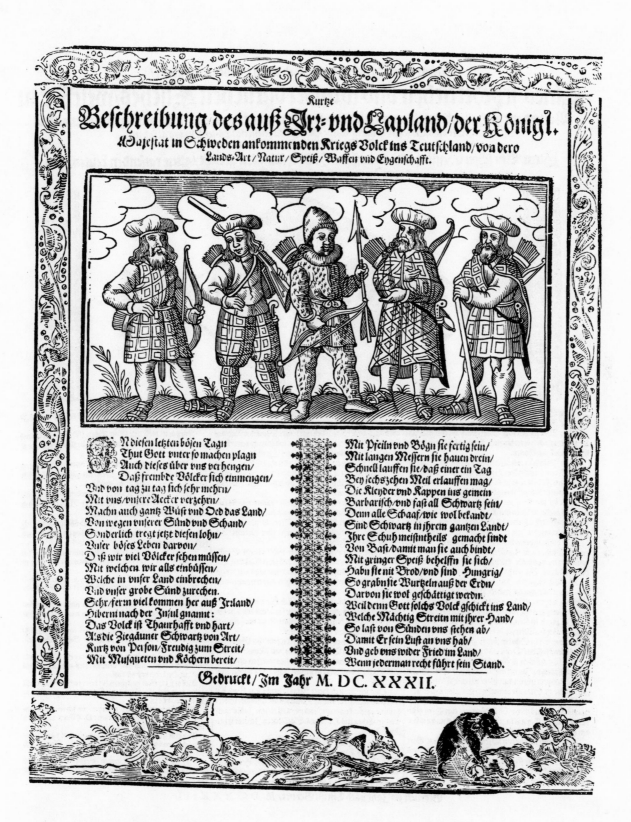

Soldiers from Ireland and Lapland in the Service of the Swedish King, 1632
[350 x 300] *Berlin* [SB] (YA. 6372).

Gründliche Beschreibung/vnd waare Abcontrafactur/

Eines schröcklichen vnd wunderbarlichen Fisches/welcher zu

Rotterdam in Holland/im Monat Julio ist gefangen worden/was seine Bedeutung ist/vnd was vns
GOtt damit anzeiget/ist durch etliche Hochgelehrten in ein schönes Gesang gerichtet/
Im Thon: Es ist gewißlich an der Zeit/re.

Item/Ein schön Geistliches Lied/auff die H. Dreyfaltigkeit gericht / allen raisenden-Leuten/so in
diesem Jammerthal vmbraisen/zu Trost gemacht/re.

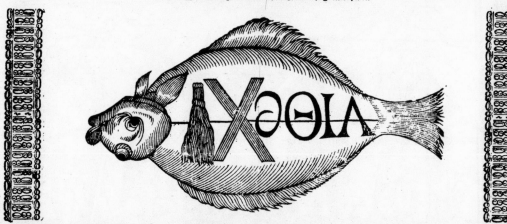

Es ist gewißlich an der Zeit/das merckt wol ihr
Frommen/der jüngste Tag ist gwiß nicht weit/
Warzeichen sicht man kommen/wie es diß Wun-
der zeiget an/Ach betet herzlich Fraw vnd Mann/daß es
GOtt woll verschonen.

Im Julio hört mit Verstand/hat man allda gefan-
gen/zu Rotterdam in dem Holland/auß der See mit ver-
langen/ein Fisch war so schröcklich formirt/viel Gelehr-
ten wurden drüber gefährt/hört/was sie drauß vernoïen.

Wie ihr den Fisch vor Augen sehcht/also sah er bey Le-
ben/auff beyden Seiten Act recht/war er also vmbge-
ben/vier Griechisch Buchstaben gar frey / ein Mülstein
zwischen drinn thet seyn/ein Creuz/ein Ruth darneben.

Die hochgelehrten in der Summ/theten darob studie-
ren/ein Mahler war Kunstreich vnd fromb/must den ab-
conterfeien/was dieser Fisch bedeuten thut/ach Christ be-
denck selbst mit Vnmuth/thu dein Herz zur Buß führen.

Erstlich / so zeigt vns an die Ruth/die gegem Haupt
thut nahen / als wie ein rechter Vatter gut/thut seinen
Kindern trohen/also hat vns der liebe GOtt/mit seiner
Ruthen lang getroht/niemand thut darnach fragen.

Die Ruth ist Krieg vnd Pestilenz/die so lang thut
grassirt/aber kein Mensch in dieser Gränz/lest sich zur buß
spüren/weil wir in Sünden sind so groß/vnd von der Ru-
then so straffloß/das Creuz wird gwiß nicht lügen.

Die Buchstaben so Griechisch seynd / ein Gelehrter
thut außsprechen/Jurius vossius das rechte End / GOtt
wird abfangen rechnen/daß Gott hat euer Vrtheil gfält/
wie vns die H. Schrifft vermeldt/o Babylon so freche.

Das ander nach dem Creuz wird seyn/das ist also for-
miret/wie ein natürlicher Mühlstein/mit ein Eisen gzie-
ret/wie das 18 Capitul sagt/in der Offenbarung geschb-
ben staht/Johannes thut einführen.

Durch den Mühlstein O grosser Christ/thut Gott
vns groß anzeigen/ein grosse Straff in kurzer frist/will
vns der Herr aufflegen/zurmalmen wird als in ge-
mein/Menschen vnd Vieh beyd groß vnd klein/ihr Nah-
rung merckt mich eben.

Das sicht man schon an allem Orth/das Vieh hin-
weg thut sterben/durch einen wunderlichen Todt/die Erd
wird auch gefärbet/warlich mit lauter Menschenblut/das
sicht ja ein Christ mit Vnmuth/den tod traurig erwerben.

Die Buchstaben mein frommer Christ/die Schlang
auch thut einführen / daß wol das rechte Bisus ist/ an
Menschen vnd an Thieren. Die Fisch ein Menschlich
Speise seyn/durchs Wasser so vergifftet seyn/werden
wir auch verlieren.

Ach/was zeigt vns der liebe Gott/dannoch wills kein
Mensch nicht achten/ain Vieh fiel vnd durch Weißgeburt/
doch thun einander schlachten/die Menschn gleich wie das
liebe Vieh/darumb wil GOtt gehn zum Gericht/Ach
Christ thus wol betrachten.

Ach weh/ach weh/vnd jammer weh/wer ein Gspött
drauß thut treiben/das Creuz wird ob sein Rücken stahn/
die Straff wird nicht außbleiben/ach wie wird jetzt der ge-
meine Mann/so vnweißlich geführet an/ermordet vnd
entleibet.

Ach Jesus erhör vnser Bitt/Ach Herr laß sein ge-
boren/ein rechtes Haupt auff dieser Erd/wie wirs haben
verlohren/Ihr Königliche Majestatt/Gott noch einmal
gezeiget hat/als man ihn abgeführet.

Vom Teutschen Boden mercket fein/thet Gott noch
einmal zeigen/sein Bildnus recht in dem Monschein/das
sol man nit verschweigen/sondern sols machen offenbar/
was GOtt vns zeigt in diesem Jahr/vns damit thut
anzeigen.

Das jezt der lieb Herr Jesus Christ / sein Seel hat
auffgenommen/ein rechter Hiffels König ist/hilff Gott !
daß wir zu ihm kommen/vnd wir auß diesem Jamerthal/
werden Erben ins Himmels-Saal/durch Jesum Chri-
stum/Amen.

Ein Geistliches Lied.

Drey Ding thu ich begehren/von Gott im höch-
sten Thron/ach Gott thu mich gewähren/erst-
lich/daß bey mir wohn/der heilig Geiste schon.
Fürs ander thu ich bitten/mein lieben Herrn Jesum

Christ / der vor vns hat gelitten/daß Er mich starck auff-
rüst/im Glauben zu der frist.

Fürs dritt wöll mir Gott senden/sein heiligen Engel
gut/der mich an allen Enden/allweg begleiden thut/vnd
halt in seiner Hut.

Dann ich bin jezund eben/auff dem vngestümmen
Meer/ach Gott thu du mir geben/ein Pfenning daß ich
zehr/dein Wort/mein Seel ernehr.

Dieweil ich hie muß wallen/in diesem Jammerthal/
Ach GOtt! laß mich nicht fallen/der Weg ist eng vnd
schmal/wol zu deß Himmels Saal.

Der Weg ist gar vneben/rauh vnd übel gebähnt/ich
kan mich nicht anheben/führ du mich bey der Hand/zum
rechten Vatterland.

Ach Gott ich kan nicht enfen/ich bin nicht wol zu Fuß/Ich
habe noch viel Meylen/dahin ich kommen muß/sey mich zu
rechter Buß.

Ich bin ich in grossen Sorgen/der Feind der greifft mich
an/der in dem Wald verborgen/Ach Gott! ich ruff dich an/
seye du fornen dran.

Dann ich bleib weit dahinden/ich kan nicht weiter gehn/
kan auch den Weg nicht finden/warin du mich wilt verlohn/
O JEsu Gottes Sohn.

Ach GOtt! geh mir entgegen/ich hab ein schwere Reiß/
ich bin müd vnd erlegen / das macht der Sünden Schweiß/
ist mir sehr bang vnd heiß.

Dann ich mus mich hart bucken/ich trag ein schwere Last/
mein Silnd thun mich hart drucken/hilff mir/ich bin ein
Gast/zur Herberge: daß ich rast.

Auff daß ich kein einkehren/in deim rechten Gasthauß/
darinn man dich thut ehren/mit Dancksagung vorauß/in
Gottes Forcht ohn grauß.

Gros Sturmwind mich anwehen/wo ich mich nur hin-
richt/es thut mich hie nichts scheuen/O HErr verbirg du
nicht/dein gnädigs Angesicht.

Vor dem grossen Vngewitter/kan ich nicht vnterstehn/
mein Leben wird mir bitter/vntergehn wil die Sonn / Ach
Gott hilff du mir nun.

Daß ich bald mög hinkommen/wohin ich lang begehrt/
zur Herberg aller Frommen/daß ich auch selig werd/Amen/
Gott sey geehrt.

Gedruckt im Jahr nach Christi Geburt/ M.DC.XXXIII.

Strange Fish Caught off Rotterdam, July 1633
Bamberg [SB] (VI.G.234). Weller 1862a: 539: 1623.

Miraculous Symbols which Appeared on the Body of an Organist's Wife in Freiberg, Silesia, 4-12 September 1635

Bamberg [SB] (VI.G.218).

Greeting in Celebration of the Coronation of Emperor Ferdinand III, 1637

Ferdinand was elected King of the Romans at Regensburg in December 1336. The place of printing is identified by the crest of Regensburg: Crossed Keys. [280 x 210] *London* [BM] (1876-5-10-524).

Huge Whale Caught Near the Chapel of St. Tropez in Provence, 1640
Its length was 325 feet and it had 120 teeth. [350 x 250] *Basel* [UB]; London [BL](lacks border).

Neuer
Auß Münster vom 25. deß Weinmonats im Jahr
1648. abgefertigter Freud= und Friedenbringender Postreuter.

Ich komm von Münster her gleich Spor=nstreich ge=
ritten/
Vnd habe auch das meist deß Weges überschritten/
Ich bringe gute Post und neue Friedenszeit/
der Friede ist gemacht/gewendet alles Leid.
Man bläst ihn freudig auß mit hellen Feldtrommeten/
mit Kesselpaucken Hall mit klaren Feld=Clareten.
Mercur fleugt in der Lufft/ und auch der Friede: Jo!
Gantz Münster/Oßnabrugg vnd alle Welt ist froh/
die Glocken thönen starck/die Orgln lieblich klingen/
Herr Gott wir loben dich/ die frohen Leute singen.
die Stücke donnern und sausen in der Lufft/
die Fahnen fliegen schön/und alles jauchtzend rufft:
der Höchste sey gelobt/der Friede ist getroffen/
fortan hat männiglich ein besser Jahr zu hoffen/
der Priester und das Buch/der Kahtherr und das Schwerdt/
der Bauer und der Pflug/der Ochse und das Pferd.

Die Kirchen werden fort in voller Blüte stehen/
Man wird zum Hauß deß Herrn in vollen Sprüngen gehen/
und hören Gottes Wort: Kunst wird seyn hochgeacht/
die Jugend wird studirn bey Tag und auch bey Nacht/
Man wird deß Herren Ruhm auff Psalter und auff Seiten/
In Osten und in West/in Süd und Nord außbreiten:
die Saine und Paris/die Donau und Ihr Wien/
der Belte und Stockholm sind friedlich/frisch und grün.

Der Friede kömt Gott lob mit schnellem Flug geflogen/
mit ihm kömt alles Glück und Segen eingezogen/
Er bringet Friedenspost und güldene Friedenszeit/
der Krieg ist nun gestillt/ geendet alles Leid.
Spieß=Bogen/Schild und Schwerdt/und Lantzen sind zerschmissen/
Gerechtigkeit und Fried sich miteinander küssen/
Wo Mars der Landsknecht Gott/die Oberherrschafft hat/
da herrschet Lasterschwarm/und Tugend hat nicht statt.
Drum freuet/freuet Euch ihr hohen Potentaten/
und alle die ihr müßt den grossen Städten rahten/

Fortan wird Land und Sand und Dörffer nehmen zu/
und Herr und Knecht wird sein in angenehmer Ruh.
Es werden Fürsten nicht in Cantzeleyen schwitzen/
der Raht nicht in die Nacht mit schweren Sorgen sitzen/
und den eßen/wo doch Raht wol herzunehmen sey/
damit betreubet werd deß Krieges Tyranney.
Man wird stäts seyn bedacht/wie rechte Sach mög bleiben/
Wie man/was unrecht ist/recht möge hinderttreiben/
Man wird nicht zu versehn was böses wird verricht/
wie sonst zu Kriegeszeit/doch ohne Lust geschicht.
Es werden Obrigkeit und Unterthanen wohnen
in Einigkeit und Fried : das gute wird man lohnen/
das böse straffen ab : Kurtz/ es wird friede seyn/
im Rahthauß/in der Stadt/ wo man geht auß und ein/
Ihr Obern dancket Gott/der Frieden ist gerichtet/
Ihr Untern lobet Ihn/das wir vig ist geschlechtet/
Es lebt in Fried und Freud der Rahtsherrn und die Stadt/
Biß das was in der Welt und Sie ein Ende hat.

Auch/Ich der Kauffleut Gott Mercur kom hergedrungen/
und hab mich mit dem Brieff durch Lufft und Tuffe geschwungen/
Ihr Kaufleut seyt wolauff und habt ein guten Muth/
Ihr Handwercksleute auch/es wird alls werden gut.
Fort wird man sicherlich zu Wasser können handeln/
und ohne noht zu Land auff Messen ruhig wandeln/
die Wahren werden wol zu reissen abgehn/
die Läden und Gewölb voll lauter Kauffer stehn/
Man wird ja Tag für Tag den Seidenzeug außmessen/
und zu Mittag für Müh nicht einen bissen essen/
Gewürtz und Specerey verkauffen wol mit Macht/
bey lauter Ceuntern wegwägen Tag und Nacht.
Der Schuster wird sein Geldt vor Schuh nicht können zehlen/
Den Schneider wird das Volck umb neue Kleider quelen/
Der Breuer nimbt nicht ab/der Becker der wird reich/
Der Kürschner fittert stäts/und freyet keinen Streich.
Es hitzen bey dem Feur die Schmid/die Amboßschlägter/
Es tauren mich allein die armen Degenfeger/

Die haben nichts zu thun: Laßt Degen/Degen seyn/
macht einen Pflug darfür/und eine Pflugschar drein.

Ihr Bauren spannet an die starcken Acker Pferde/
fleischt mit der Peitschen scharff/die Pflugschar in die Erde/
Säet/ Hirsche/Heidel/Korn/hanf/Weitzen/Gersten auß/
Kraut/Ruben/Zwiebeln/Köhl/füllt Keller/Boden/Hauß.

Ihr Gärtner werdet dann zu Marckt können fahren/
und lösen manchen Batz auß einen grünen Wahren/
dann lehret ihr mit Lust seht in ein Küchlein ein/
und esst ein stücklein Wurst und leschet den Durst mit Wein/
Juch/ Juch/ ihr seyt befreyt von tausend tausend Nöthen/
und schlaffet biß es tagt mit euren Bauren Gretn.

Ihr Wirthe freut euch auch/ der Friede trägt euch ein/
Es wird die Stub und Stall voll Gäst und Pferde seyn/
Voran die ihr wol ligt/ beym weiß und roten Hanen/
Beim Baum/Bärn/Lugel/Stern/Wolf/Lamm/Thüren/Schwanen/
Beim Bierhold/beim Creutz/Ganß/Kindsfuß/Rädlein/Tisch/
beim wilden Mann/Kron/Mond/ beim güldnen Ochsen/ Fisch/
Beim Ochsenfelder auch: Ihr krieget gute sachen/
Ihr wolt denn selbsten nicht/ die Zech Wirthlich machen/
doch glaub ich es gäntzlich nicht : Nun es hat keine Noth/
Ein jeder gebe mir ein gutes Botenbrodt.

Doch dieses alles recht mit beten und mit dancken/
daß keiner überschreit der Erbarkeiten Schrancken/
Es dancke alles Gott/ es danck Ihm frü und spat/
was kreucht/ fleugt/ lebt und schwebt/ und was nur
Odem hat.

ENDE

Gedruckt im Jahr nach der Geburt vnsers Herrn Jesu Christi 1648.

A Joyous Postillion Announcing the End of the Thirty Years War, 1648

St. Stephan's of Vienna is shown on the left, Stockholm on the right. A variation of the woodcut issued by Marx
Anton Hannas during this same year (no. 47). See also 1674. It inspired a broadsheet of 1679, the wood block cut
by H. Raidel, published by Matthaeus Schultes (q.v.). *Nuremberg* [GM]. Hämmerle 1928: 5,8.

News from Bruges Concerning Two Murders, 1650
Munich [SB] (Einbl.II.21). Brednich 1975, pl. 120.

This Elephant Can Do 36 Nice Tricks

It grew up on the island of Ceylon and was brought from India to the Netherlands by boat when it was twenty-one years old. In 1649, in the presence of the Elector of Saxony, it weighed 6600 lbs. Now, in 1651, it has reached 7000 lbs. *Basel* [UB]. Cf. pp. 723-24.

Warhaffter Bericht von dem vngehewren wilden Thier/ welches

Ihr Kön. Majestät in Franckreich in dero Pallast zu Pariß ist gezeiget worden/ so war gefangen am Charfreytag 1653. im Wald zu Mylli/ allda dieses Thier in einem Jahr über 140. Menschen grausamlich verzehret vnd gefressen hat. Wie auch ein Gesicht eines Feldlägers von Gespenstern/ geschehen bey der Stadt Turin den 3. Martij 1653. die 12. von Adel vmbgebracht haben/ als sie es zu nah besichtigen wollen. diese Zeitungen in ein Gsang verfast Im Ton/ Kompt her zu mir spricht Gottes Sohn. ¦c.

1. Wie wunderbarlich ist der Todt/ eim Menschen auffgesetzt von GOtt/ wie vngwiß ist die Stunde! Das Sterben kostet vnverhofft/ durch böse Thier durch Gspenster offt wird gestrafft vnser Sünde.

2. In Franckreich hat schon lange Zeit/ der Krieg gewert/ daß Vieh vnd Leut/ auff dem Feld sind gelegen/ wie ein todts Aaß/ davon das Wild/ Menschenfleisch wie hier abgebild/ fressen zu lernen pflegen.

3. Als man zehlt sechtzehenhundert Jahr/ auch drey vnd fuffzig offenbar/ April den eilfften Tage/ bey einem Wald Fontana genandt/ vnd Mühldorff ligt im selben Land/ da hab sichs zugetragen.

4. Daß dieses Thier ein Schrecken gmacht/ auff zwantzig Meil für gwiß man sagt/ daß hundert vierzig Menschen/ habe von einem Jahr bißher/ gefressen vnd verzehrt wol mehr/ den Todt man ihm thet wünschen.

5. Kein Wanders-Gsell ist sicher gwest/ es hat ihm geben seinen Rest/ wie auch dem Vieh desgleichen bald lag ein Bein/ dort wol ein Kopff/ von einem Weibsbild wol ein Zopff/ schadet viel Arm vnd Reichen.

6. Viel Jäger in dem Wald vnd Feld/ vergebens dem Thier nachgestellt haben darfür gehalten: Ein Mensch wers der dem Bösen sich ergeben hett sey wunderlich/ verkehrt in Wolffs gestalte.

7. Doch griff mans also weißlich an/ ein Heerd

Schaff daß ein Weibs-Person/ ins Feld nauß treiben muste weil dieses Thier die Weibsperson/ viel balder anlieff als einn Mann/ da kam das Thier mit luste.

8. Geloffen auß dem Wald herauß/ zwölff guter Schützen lagn in dem Strauß verborgen mit den Rohren/ allsampt zugleich auff dieses Thier/ das Fewer gaben/ biß allhier zu todt geschossen worden.

9. Wie nun das Wunderthier war todt/ vnd man es auffgewaidet hat hat man in dessen Magen/ Etliche Arm/ Finger vnd Haar gefunden ist gewißlich war vnd legtens auff ein Wagen.

10. Führtens an Königlichen Hoff/ wol nach Pariß/ viel Volck zu lofft an Oster-Feyertagen/ man es dem König zwiesen hat/ vnd männiglich in dieser Stadt/ das grinnzig Thier verwegen.

11. Hett Füsse einem Löwen gleich/ der Kopff eim Wolff nicht vngeleich/ der Bauch vnd dessen Wadel/ sah fast als wie ein Windspiel auß/ vnd Menschen hat davor gegrauß/ Zähn spitzig wie ein Nadel.

Wir enden hiemit diese Gschicht/ vnd thun euch kundt ein andern Bericht was eben in diesem Jahre/ den dritten Martij sich begab die Brieff davon ich gelesen hab die Statt ich offenbare.

13. Die heist Turin ligt in Franckreich/ ein Gsicht daron wil melden euch/ das Bauers Leut gesehen/ Wie sie fru giengen nauß ins Feld/ sahens wie ein gantz Läger helt/ in der Schlacht

Ordnung stehen.

14. Vngfehr bey fuffzehentausende Mann/ sie sahen das Spectackel an/ theten darob erschrecken/ kamen nach Hof gegangen hin/ sagtens dem Hertzog von Turin/ vnd alle Sach entdecken.

15. Der also bald die Diener sein/ schicket solten den Augenschein/ einnemen/ wider sagen/ Zeigtens dem Hertzog wider an/ der also bald zu dieser bahn sich selber nauß thet wagen.

16. Nam seine Hertzogin auch mit/ wie auch sein Hofgesind nauß ritt/ sahens ohn alls gefehrde/ theten vor der Schlacht-Ordnung sehen/ ein Kutsch mit Wappen behencket stehn/ daran 6. weiser Pferde.

17. Der Hertzog wolte wissen gern/ was an der Kutsch für Wappen wern/ schickt 12. von Edelleuten/ beherzt besser zur Kutschen hin/ war auch ein weise Truhen drinn wie sie so nah hinreuten.

18. Fielen sie gehling von dem Pferd/ also todte lagens auff der Erd/ Die Pferd sind außgerissen/ lieffen zuruck vnsinnig gar/ daß man sie all zwölff mit gefahr/ wider auffangen müssen.

19. Hierauff das Läger gar verschwand/ mit sampt der Kutschen/ daß niemand/ weiter mehr was geschen nach dem es stund 3. gantzer Tag/ wie auch 3. gantzer Nacht ich sag/ der Hertzog bald thet gehen.

20. Begab sich in die Kirch hinein/ ließ ihm das Gsicht ein Warnung seyn/ bat Gott daß er abwende/ alls übel was bedeuten möcht/ die Schlacht Ordnung vnd Kriegsgefecht/ nauß führ zu gutem ENDE.

True Reports of a Strange Wild Animal Which Was Shown in the Palace of the King of France after It Had Devoured Some 140 Persons in the Forest of Mylli--and of Ghosts Which Threatened an Encampment near Turino, 1653

Wolfenbüttel. Cf. p. 776.

Deß Jüngsthin Abgestandenen überall wolbekandten ErtzDiebischen

Juden Amschel zum Schuck und seines verdambten

Jünglings Wölffgern traurige Grabschrifft; Welche zu Ehren dem noch Lebend-herum Schwebend-hin und wieder
Lands-Verwiesenen Ertz-Betrieger Löwgen/ als hinderlassenen/betrübten/jedoch
vermaledeyten redlichen Erben/ auffgesetzt
An die
Jüdische Anverwandten/ vornemlich an den Reiffer talma toucsem dem Rabbi Abraham zum Trachen gehorsamlich
geschrieben/ darbey gebotten worden solches in den Grabstein mit schönen Buchstaben den Vorübergehenden zur Nachricht
auffs fleissigste außhauen zu lassen.

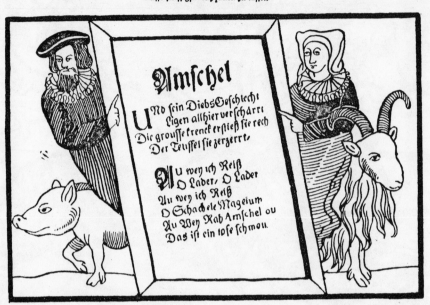

1.
Steh still und lese doch/ was hie geschrieben stehet/
Wer dieses nur anschaut/ nicht leicht vorüber gehet/
Hier unter disem Stein/ liegt was verschart begraben/
Ein Amschel/ Teuffels Kind/ viel schwärtzer als die Raben/
Sang als sie lebte noch/ ein solchen bösen G'sang/
Der durch der Christen Schweiß/ und Blut mit Wunden trang/
Sie legte wie ein Hun/ viel hell und klare Eyer/
Die machten manchen Menschen/ so naschhafft und so geyer/
Daß zwey und dreyssig Mann/ die schwere rothe Ruhr/
Daran gefressen satt/ daß noch an diro Thur
Die Kinder liegen kranck/ sind schwerlich zu Curiren/
Der Diebisch Vogel wust/ die Welt so zu verführen.

2.
Das Hündle lieget auch/ in diesem Teuffels Nest/
Trug selbst die Eyer auff/ den armen Christen Gest/
Sie sahen auß wie Gold/ und war doch Bley darinnen/
Offt solt es Silber seyn/ so war es doch nur Zinnen/
Sie ist der Cleberas/ ob sie nun schon entsehlet/
Hat ihrer dannoch nicht/ der Teuffel gar gesehlet/
Das Hündle schüttet auß/ zu unterschiedlich mahlen/
Ein Wölffgen/ Löwgen/ dar wie die Amschel stahlen/
Das Wölffgen leider auch/ in dieser Diebes Rauth/
Verschart/ vermodert liegt/ mit der verfluchten Haut/
Die Seelen alle drey/ seynd Judisch wol verwahret/
Der Teuffel selbsten sich mit ihnen schon geparet.

3.
Du Weyb der Vogel wird gerupfft/ das Hündle auch/
Geschunden in der Höll/ dem Wölffgen wie Gebrauch
Der Belz wird abgezeiret/ das Losament zu ziehren
Ist das nicht immer schad/ die Bälg so zu verliehren/
Das Hündle Handschuch giebt/ ihr zehen Hexen Fell/
Den Teuffels Klauen wird anstehen in der Hell.

4.
Das Löwgen aber ach/ daß wandert noch auff Erden/
Darff wie ich sorge recht/ gar nicht verscharret werden/
Deß Gersons seine Straß/ hat es sehr wol verdient/
Der Hencker wird ihm zwagen/ sein Schelmen Diebes Grint.

So treibt von Tag zu Tag/ dergleichen Diebes Stück/
Betrieget Jung und Alt/ führt sie am Diebes Strick/
Zu Hanau fing es an/ er war schon an dem Tantz
Das Meister Hemerle/ den Rück wolt segen gantz.

5.
Ist das nicht Wunderwerck/ ein Amschel hat bestiegen
Ein Teuffels Hündlein/ das kam ins Bett zu liegen/
Mit einem Wölffgen bald/ darbey es noch nicht blieben/
Sie warff ein Löwgen auch/ das lauter Bosheit trieben/
Auch Zauten hatten sie/ das Hexen Diebs Gesind/
Daß nunmehr wird zu Streu/ wie Spreu vom starcken Wind/
Drumb ist es wunderlich/ ein Amsel/ Hund/ und Zaur.
O Schachele Mochepum Durch deß Wölffgens Haus
Seynd Dieb/ wie man weiß/ von böser Art und Sitten/
Die/ welche die Natur mit Diebes Griff beschritten/
Gehören all hieher/ grad unter diesen Stein
Der schwartze Teuffel wil/ ihr rechter Hüter seyn.

6.
Betk lieber Leser betk/ daß doch der Diebes Samen
Gerottet werde auß/ und dieses Amschels Namen
Mit Löwgen seinem Sohn/ mög kommen auff den Brand/
Daß dieses Diebs Geschlecht/ nicht werde mehr genandt/
Die Juden selbsten auch/ seynd froh daß er verreckt/
Er machte Christ und Juden/ daß sie sich verstecket/
Der Armen Christen Schweiß/ saugt er in seinen Schlund/
Nun frist deß Teuffels Aaß/ der Juden Metzger Hund/
Am andern Zweiffel nicht/ sie werden ewig schwitzen/
Und vor der Welt Betrug/ im hellen Ofen glitzen/
Diß war der Oberst Schaum/ gar wider die Vernunfft
Ein Schelm und essig Dieb auß aller Teuffels Zunfft/
Denck lieber Leser doch/ was dieser Jud geschlichtet/
Er hat deß Henckers Ampt/ an Juden auch verrichtet/
Dieselb gepeinigt gar/ hüt dich vor solchem Dieb/
Der diese Laster all biß an sein Ende trieb.
Uff der Juden Schabes den 14. Jan. 1671.
In die Jüdische Synagogen aberschicket/ dar-
bey gebeten solches dem N. Prophen Schilo
Sabathoy auffs ehste zu communiciren.

Satirical Epitaph for the Jewish Moneylender Amschel, 14 January 1671
A Jew on a pig and his wife on a goat hold the gravestone. "To be sent to Jewish synagogues and communicated
to Sabbatai Sevi the new Prophet." *Nuremberg* [GM] Drugulin 1867: 2768; Weller 1868: 249.

Eigentliche Abbildung und Vorstellung derer jenigen Würmer / welche in Ungarn mit jedermanns Entsetzen häuffig von Himmel gefallen / und weit und breit das gantze Land überdecket.

Anno 1672. den 20. November ereignete sich bey Neusoll gegen Windisch Lipsch in Ungarn / wie auch umb Eperies ein sehr hefftiges Schneewetter / da dann unter demselben eine unzehliche Menge allerhand abscheulicher gelber und schwartzer mit ziemlicher Grösse begabter Würmer continuirlich aus der Lufft auff die Erde gefallen / das damit weit und breit herumbliegende Land mit Erschrecken und Erstaunen der Einwohner bedecket worden. Besagte Würmer haben in die drey Tage continuirlich gelebet / seynd hin und wieder häuffig gekrochen / haben einander feindlich angefallen / also / daß endlich die umb ein merckliches grössere Gelbe den Kürtzern gezogen / von den Schwartzen überwältiget / zerbissen / und gar auffgefressen worden; Beyderley Arten seynd nach Wien gebracht und daselbst als etwas rechts sonderbares von vielen in Augenschein genommen worden / die Bedeutung darüber fället unterschiedlich / welche jedoch allein dem höchsten GOtt bekannt / der solche mit der Zeit einem jeden zu erkennen geben möchte.

Wann der Höchste straffen will / sendt Er solche Schreck-Propheten /
Ob die Sünder möchten doch vor dem Laster-Wust erröten
Darmit sie seynd überhäuffet; wol dem / der zur Buß sich neigt /
Dann dardurch Er verursachet / daß die Straffe von ihm weiche.

Plague of Leaf-eating Insects in Hungary, 20 November 1672
Erlangen (box 4).

Erbärmlicher Zustand derer durch das aufgebrochene
Eis in äusserste Noth und Gefahr gerathenen Preussen/ im Mertz Monath/ deß 1673sten Jahrs
wie solches aus untergesetzten Kupffer-Blat/ und beygefügtem Lied/nach der Sing-Weis:
Dafnis ging vor wenig Tagen/ ꝛc.
mit mehrern zusehen.

1. Her! Ihr Hertzen/ die erfroren/
 Her erhitzt euch an dem Eis/
 Das in Preussen/ nah bey Thoren/
 Hochgestiegen/ wie man weis/
 Erst im nechsten Monat Mertzen/
 Da man über tausend zählt
 Noch sechshundert Sonnen-Kertzen/
 Drey und siebzig Jahr ich meld.

2. Nicht aus Fingern war gesogen/
 Was geweissagt hat die Schrifft
 Von den Wellen/ Wasserwogen/
 Biß das End der Welt uns trifft/
 Daß sie werden grausam brausen/
 Wie die Berg geschwellen auf/
 Und zu Land und Wasser hausen/
 Wie dann jetzund geht der Lauff.

3. Schwetz heist ein klein Städtlein dorten/
 Da die Wixel fliesset krum/
 Wo so ein erbärmlichs morden
 ist gewesen um und um.
 Ach! es stiessen überzwerge/
 Und auch in die Grab zusam̃n/
 Schrollen Eis/ als wie die Berge/
 O deß Jammers! welcher kam.

4. Als das Eis war aufgegangen/
 Bald das Wasser sich ergoß/
 Konde doch nicht fortgelangen/
 Weil das Eis sechs Männer groß/
 Biß es einen Gang gewonnen/
 Und mit unerhörter Macht/
 Uber Stock und Stein geronnen/
 Viel Verlust und Schaden bracht.

5. In dem Strom/da lagen Schiffe/
 Die es überschwemt geschwind/
 Theils gestossen in die Tieffe/
 Daß sie untergangen sind/
 Theils zertrümmert/ und zerrissen/
 Theils von Ufer abgelöst/
 Daß auch noch nicht ist zuwissen/
 Wo der Strom sie hingestösst.

6. Was in nidern Hütten wohnte
 Gieng mit allem Gut zugrund/
 Der Gewalt nun nichts mehr schonte/
 Alles war verderbt zur Stund.
 Menschen/ Vieh/ mit allem Wesen/
 Hauß und Hof samt Haab und Gut
 Hat alsbalden aufgerissen/
 Und verführt die strenge Flut.

7. Auch wie glaublich wird vernommen/
 Soll gantz Schwetz versäuffet seyn:
 Häuser sind herum geschwommen/
 Und viel Menschen/ gros und klein/
 Die um Hülff erbärmlich schrien/
 Welches doch vergeblich war/
 Weil der/ so sich wollt bemühen
 Selbst sich sah in Tods-Gefahr.

8. Thoren auch/ das Haupt der Preussen/
 Tieff in dem Gewässer stund/
 Welches thäte um sich reissen
 Viel Gebäude legt zu Grund.
 Wer kan Ströme anderst leiten?
 Feuer leschet man noch/wanns glimmt/
 Aber/ was mag das bedeuten/
 Daß das Wasser so ergrimmt.

9. Ach! daß wir auch Thränen-Ströme
 Liesen über unsre Sünd/
 daß die Noth nicht Strom-weis käme/
 die sich in der Näh schon sind.
 JEsu! Ach! uns doch begnade!
 Hilft der armen Christen-Schaar/
 Daß noch Türk noch Christ uns schade/
 AMEN! ja es werde wahr!

Erklärung deß Kupffer-Blats.

1. Das Städtlein Schwetz wie solches von den Wasser und Eis verderbet wird. 2. Viel Personen und Häuser so von Eisschrollen fort gestossen werden.
3. Die Stadt Thoren wie solche in grosser Wasser-Gefahr stehet.

Inundation at Schwetz and Thorn, March 1673

Erlangen [UB] Weller 1868: 77; Brednich 1974: 235

Engraving with woodcut border.

Gewisse

Erzehlung/

Von dem Sieghafften Treffen / so die mit Jhrer Röm. Käyserl. Majestät Spanische und Holländische verbundene Völcker/ gegen den Printzen von Conde/ am 12 Augusti/ dieses 1674. Jahrs/ zwischen Nivelle und Fontain/ erhalten.

Im Augusto gieng zwischen den Alliirten und denen Frantzosen bey Seneffe ein sehr heisses und hitziges Treffen vor / da anfangs die Holländer mit ihrer Bagage ziemlich zu kurtz komen/ und fast alles eingebüsset / biß endlich Jhro Excell. Herr Genr. Souches solches in acht nehmend den 10 Aug. umb 1 Uhr Nachmittag in höchster Eil den lincken Flügel der Armee gegen den Feind geführt/ und selbigen unter Jhro Fürstl. Gn. Printz Pio 3 Bataillon /die andern vom Staremberigschen / die dritte vom Granischen Regiment entgegen setzen lassen / welche alsobalden den bißhero victoriosen Feind nicht allein aufgehalten / sondern mit Verlust vieler seiner Officier und Soldaten biß an das Dorff/ allwo er posto gefasset / zurücke geschlagen. Worauf aber das Gefecht allererst recht angegangen/ und haben Jhro D rchl. Hertzog von Lothringen mit etlichen Esquadronen die Frantzösische Cavallerie tapfer repoussiert/ aber auch wegen empfangenen Schusses an den Hals von der Bataillen sich abführen lassen müssen/ da dann die Frantzosen aus ihren bedeckten Posten der Alliirten im freyen Feld stehende Infanterie in höchster Furie angegriffen / aber allemahlen solcher gestalt empfangen worden/ daß sie denen Alliirten nicht einen Fuß breit Erden abgewinnen können/ haben derowegen/die Schweitzer an einem andern Ort durchzubrechen angehen lassen / welche alsobald in einem Hof / Posto gefasset / und darauf die Trautmannsdorffische Dragoner ziemlich incommodiret/u.und welches abzuwenden gedachter Herr Trautmannsdorff durch seinen Herrn Obrist leutenant von Kielmann selbigen Ort angünden lassen/ und gegen das Thor / wo selbige hinaus zu must etlich Compaxnix Dragon er gestellet/ so hub die das Feuer außbrennende Schweitzer sehr/ wie tapfer sie sich auch gehalten / rumirt/ die Verbitterung ware beyderseits so groß / daß wenig Quartier den gantzen Tag durch gegeben worden/ diese continuirliche Gefecht/ indem alle Regimenter zu Fuß nacheinander angeführet / und unauffhörlich geueruret gefochten hat biß nach Mitternacht um 3 Uhren gewähret / da dann der Feynd mit höchsten Verlust in grosser Confusion gerahten das Feld geraumet/ eine aber wegen der Nacht hat weni, er nachgesetzt werden können.

Specification, Was den 11. Augusti 1674. in dem nechsten Dorff bey Marimont auff der Höhe in der Action zwischen dem Käiserl. Spaniern und Holländern einer: Dann denen Frantzosen anderseits an Todten/ Beschädigten und Gefangenen so viel wir in Eil wissen/ befunden werden.

Von Käiserl. Seiten.

Hertzog Carl von Lothringen / General von der Cavallerie des lincken Flügels / in Kopf geschossen aber nicht tödtlich. Fürst Pio Feld Marschall Leutenant von der Infanterie oben durch die Duce des Schenckels geschossen. Obrist-Wachtmeister vom Fürstl schen Regiment/ Graff Regreß durch und durch geschossen. Hauptmann Baron Hagenmüller / todt. Hauptmann Sarsoni / durch den Leib geschossen. Hauptmann Rizzola / durch die Wangen geschossen. Hauptmann Baron Jzernhaus todt. Hauptmann Dieterich auff den Todt beschädigt. Leutenant Graff Mantoubi / todt. Leutenant Baron von Laßberg / todt. Leutenant und Fenbrich von Marqui Dori / todt. Obrist-Leutenant Löwen von Graff Starnberg Reg. zu Fuß todt geschossen. Hauptmann Graff von Rollnitsch todt. Hauptmann Kopp des Feldmarschalls Leutenant und Stadt Obristenß zu Wien Vetter todt. Obristleut. Graff von Thürn von Rabatischen Cürassier Regiment gefangen. Obrist Wachtmeister Graff von Sintzendorff vom Rabatisch. Regiment durch beede Wangen geschossen. Rittmeister Baron zu Schrottenbach unter Rabatta durch den Kopf geschossen. Rittmeister Sprimgsfeld von jung Hollsteinisch Regiment Cürassier mit 3. Schüß blessiert /welchen ich von der Wahlstatt wegführen lassen. Rittmeister Lindaue vom jung Hollsteinischen Regiment todt. Leutenant vom Rittmeister Erkard unter dem Dünnewaldischen Regiment todt. Cornet Engel vom Dünnewaldischen Regiment todt. Cornet Blach von erstgedachtem Regiment durch und durch geschossen.

Spanischer Seiten.

Der Marschall Marquis de Daffant. todt. Fürst von Hollstein/ Obrister / Fürst von Salm Obrister / Graff Merode Obrister zu Pferd / gefangen.

Von den Holländern.

General Major servator Veen. Obrister Langerack. Obrister Polentz. Oberster Türck. Obrister Willeman. Diese Fünff zu Pferd todt.

Lista der Frantzösischen Officiern und Soldaten so todt blieben im Treffen bey Marimont von der Rencheren.

Duc de Luxenburg. Duc de Cheureuse. Comte de Montal. Marquis de Genlis. Marquis de Givry. Marquis de Blac. Marquis de Guilli. Marquis de Suiville Commandant les gensdarmes de Bourgogne. Marquis de Villers Commandant les Chevause legers de la Rayne. 9. Maistres de Camp nembllich/ Calvo / Chevalier Sourdi / Montauban. Comte / Turium / St. Solvester la feville. Comte de Clair / Comte de la Chapelle und Belgoratte. 28. Obrist / Obrist. Leut. und Obrist Wachtmeister. 165. Rittmeister 209. Leuten. und Cornet.

Vom Fuß-Volck.

Herr Stuz der Schweitzer General. Herr Stuppa Schweitzer Obrister. Marquis de Rambute. Marquis de Piquinay. Comte de Neubrun. 22. Hauptleute von des Königs Regiment. 22. Leuten. und Fenbrich. 17. Hauptleut von der Königin Regiment. 48. Hauptleut und Fenbrich. 13. Hauptleut vom Regiment de Picardie. 49. Hauptleut und Fenbrich. 200. Schwei ter vom Regiment de Malabier/ darunter 19. Capitains der erst Leuten. und Fenbrich. 6790. gemeine Soldaten todt.

Verwundte.

Le Duc Denguien. Marquis de Rochefort. Marquis de Fourilles. Marquis de Rambute. Marquis de Sancefourt. Marquis de Bounoon. Le Duc de Rones. Le Chevalier de Hautefuille. Monseur de Bise.

Vom Käiserl. Fuß-Volck geblieben.

Vom Souchischen Regiment. 50. Mann. Pio. 66. Mann. Leslie. 28. Mann. Starnberg. 79. Mann. Grana. 307. Mann. Summa 612. Mann todt.

Beschädigte.

Souche. 80. Mann. Pio. 108. Mann. Leslie. 21. Mann. Starnberg. 154. Mann. Grana. 91. Mann. Summa 471. Mann/ verwundet.

Victory of Imperial Troops over the French under the Prince of Condé, 12 August 1674

The woodcut is based on the one by Marx Anton Hannas (no. 41). *Nuremberg* [GM] (HB. 18613). See also 1648.

Beschreibung eines Wunder=Menschen / zu diesen unseren Zeiten entsprungen in der Neapolitanischen Landschafft.

Aß der gar zu grosse Weibische Fürwitz jederzeit seinen Frevel gebüsset hat/ gibt dessen klar Zeugnuß Elisabetha Risina Petri Antonii Consiglio Eheliche Haußfrau/ wohnhafft in der Stadt Bigliani in Apuglia. Nach dero dann selbst eigener Außsag ist von diesen beyden armen Leuten dieses Wunderseltzame Kind auf diese Welt herfür komen. Seiner Monstrosität oder Abscheulichkeit soll ein Ursprung gewesen seyn folgendes: Die obgesagte arme Elisabeth begabe sich zum öfftern hinaus an das Gestade des Meers/ umb alldorten nothwendiger Lebens=Mittel Aufenthalt zu erheischen; Diese aber gemeldte Gegend oder Ende des Meers dieser Landschafft ist begabt mit einem grossen Uberfluß der Meers=Ottern/ Meer=Schnecke oder Schild=Krote/ wie auch Fischen/ (gleich den jenigen/ so man Rochen nennet/)von einer Haut rauh/ und hart/ wormit man wol auch Holtz und Helffenbein reiben kan. Diese dann erstgedachte Meer=Wunder waren der urspringliche Zweck und Vorbild des gar zu grossen Weibischen Fürwitzes/ so sich in dero Speculation/ oder Nachsinnen und Anschauen kaum zu Genügen ersättigen kunte/zu welchem dann der Einflus von obenher das Seinige bey zu thun nicht unterlassen hat. Auf diese dann und solche Weiß ist Krafft gewöhnlicher Generation / und Menschlicher Geburt dieses vernünfftige Meer=und Wunder=Kind auf die Welt komen. Das Angesicht dieses Wunder=Kinds ist einer genu~sam proportionirten Form und Gestalt/ zum Theil braun/ die Haar aber etwas sichtiger und der weise nächner/ der übrige Leib aber vom Haupt und Hals mit schwartz=fleischlichen Schlair bekleidet/schier gar/ als ob er von gantz Seiden wär/ zum Theil mit weissen Sternlein in etwas difformiert/ und verungleichet / die Gestalt der Händ einer unmenschlichen Organization und Geschaffenheit/ die Füß weiß/beschüppet/vnterschiedlich/und auch nicht gar zum annehmlichsten coloriert und gefärbet/nicht fast ungleich gemeldten Meer=Schnecken oder Schild=Kroten;und was das Abscheuhen und Schrecken an diesen Wunder=Kind vermehren kan / ist / daß er nemlich (durch Symphitische Eigenschafft mehr gemeldter Wunderwerck nicht unbillig also gearthet / und naturiret) bey dem Meer und Wasser sich befindente in daßselbige hinein stürtzte/ wofern es nicht mit Gewalt darvon abgehalten wurde. Seines Alters in dem 14. Jahr/ in der H. Tauff genannt Bernhardinus. Die Mutter dieser wunderlichen Frucht / förchtende/ daß auff selbige eines sträfflichen Fürwitz billicher Argwohn möchte geworffen werden/ hat solche biß anhero vor des Lands Erkänntnuß in einen stillen Arrest verborgen gehalten. Gleich wie aber nichts so klein gesponnen/ es kommet endlich an die Sonnen/ ist auch dieser Menschliche Meer=und Wunder=Mensch endlich dem Liecht der Menschlichen Augen unterschiedlichen Provintzen zu Theil worden. Auf daß/ welches Menschliche Aug in der Sach selbsten dergleichen obgesagten Meer=und Wunder=Thier niemals ansichtig worden / an diesen Monstrosischen Kind/ und Kindischen Monstro ein lebendiges Contrafet gehaben möcht. GOtt gebe/ daß nicht verificiert und wahr werde/ was von einem Monstro und Wunder=Thier zu seiner Zeit gesungen hat Marcellinus.

<div align="center">

Viel Wunder=Ding hat die Natur
Zu jeder Zeit ersunnen/
Diß zeigt uns diese Creatur/
So klar/ als selbst die Sonnen.

CUM LICENTIA SUPERIORUM.

Gedruckt im Jahr Christi / 1688.

</div>

Abnormal Birth, Covered with Fish Scales at Biglia in Apulia Near Naples, 1688

[320 x 260] *London* [BM] (1873-7-12-63). Drugulin 1867: 3283 (see also 3281-82); Hölländer 1921: 198.

Trauriger Bericht/
Mord = That und List = Geschicht/

Mein Seel dich selber richt/

Wie uns der Sternen Geist/ Den Weg zu Himmel weist/ Mord=That auch meiden thu/ So kommst du Himmel zu:
Nach der Sing=Weise: Da JEsus an dem Creutze stund.

1.
MErckt auff ihr Christen jung und alt/ wie es jetzt gehet mannigfalt/ was neues thu ich bringen/ von Mord und Blutvergiessen viel/ traurig wird es gelingen.

2.
Zu Rethlaß in dem Polen=Land/ ein Vatter zwey Söhn wol bekannt/ mit Namen thätens heissen/ Johannes und Christophrus gut/ der Zunahme war Geißlen.

3.
Der ältste hieß Johannes zwar/ der starck von seinem Leibe war/ thät zu den jüngsten sagen/ ach Bruder folge meinem Rath/ därffs sonst niemand nicht fragen.

4.
Vatter und Mutter waren beyd/ alt und Gottesfürchtige Leut/ sie thaten nicht drauff sinnen/ daß ihre Söhn den Teuffels Rath/ solten so bald gewinnen.

5.
Gab ihnen Geld und Kleider so/ und waren alle beyde froh/ daß ihre Söhn groß waren/ aber mit Schmertzen Weh und Ach/ sie müsten bald erfahren.

6.
Sie giengen auff die Strassen bald/ und warten auff mit grosser Gewalt/ die Leute zu ermorden/ wie man erfahren hat, so geschwind/ an vielen End und Orten.

7.
Erstlich als sie nun auffgepaßt/ ein armes Weib sie angetast/ mit zweyen Kindern eben/ sie solt ihnen Geld schaffen bald/ oder lassen ihr Leben.

8.
Das Weib fiel nieder auff ihr Knie/ und sprich ich bitt von Hertzen hie/ liebe junge Herren/ laßt mir das Leben und mein Kindern/ die Bitt thut mir gewehren.

9.
Aber merck auff mein frommer Christ/ bey ihnen kein Erbärmung ist/ sie muß sterben in Sünden/ als sie bey ihr suchten das Geld/ drey Batzen thätens finden.

10.
Aber über ein kleine Weil/ kamen zwey Metzger in der Eil/ viel Geld thäten sie tragen/ die Mörder fielens an mit Graus/ thätens all beyd erschlagen.

11.
Und zogens da in einen Strauß/ ein Baur kam gegangen raus/ der thäte dieses sehen/ erschrack entsetzte sich daran/ und thät zurücke gehen.

12.
Er zeigts bald an der Obrigkeit/ man sucht die Mörder alle beyd/ sie wurden bald gefangen/ man führt sie bald gefangen hin/ hört wie es ihn ergangen.

13.
Ihre Weiber wusten nichts davon/ daß sie waren gefangen schon/ sonst wären sie durchgangen/ aber die Mörder sagtens bald/ da holt mans auch gefangen.

14.
Als man sie heimlich gefraget hat/ sie bald bestunden viel Mordthat/ und thätens all her nennen/ daß sie mit ihren Weibern gut/ zwantzig thätens bekennen.

15.
Das Urtheil ließ man bald ergehn/ weil sie viel Mord thäten bestehn/ so schmählich man kunt finden/ zu spissen und viertheilen auch/ von wegen ihrer Sünden.

16.
Die Weiber mit dem Schwerdt gericht/ ein Leib bald auf das Rath geschlicht/ den Kopff auf ein Spieß thut stecken/ die ander mit glühender Zangen bald/ die Hände dar muß strecken.

17.
So nimm in acht mein frommer Christ/ bedencke doch des Teuffels List/ wie er uns kan verführen/ daß er ein Plag zur Höllen ist/ die Seelen zu tractiren.

18.
Nun jetzt bedenck mein Christen Kind/ was auff der Erd für grosse Sünd/ von den Sündern geschehen/ wie man neulich gesehen hat/ Zeichen am Himmel stehen.

19.
Einen Comet in solcher gestalt/ wie ihr allda seht abgemahlt/ ach nehmt es doch zu Hertzen/ dann GOttes Ruthe lüget nicht/ den Sündern bringt es Schmertzen.

20.
Feurige Kugel fallen auch/ von Himmel wie ein schneller Rauch/ Lübeck die Stadt thut heissen/ da zeiget GOtt ein Wunder an/ die Welt nieder zu schmeissen.

21.
So kommt ihr Jung/ Alt/ Frau und Mann/ und seht die Himmels Zeichen an/ die in der Welt geschehen/ JESUS steh uns genädig bey/ laß uns zum Himmel gehen.

Gedruckt in diesem Heil=Jahr.

A Sad Report About Murder and Trickery in Poland and of a Comet that Warns Good Christians to Beware of the Devil
Nuremberg [GM] (HB. 24980/1373).

MATTHIAS HOE AB HOENEGG. S. THE-
OLOGIÆ DOCTOR, SERENISSIMO ELECTORI SAXO,
niæ à concionibus Aulæ primariis, & consiliis Ecclesiasticis, &c. natus
Viennæ XXIV. Februar. Anno ɔ Iɔ LXXX.

Austria cui patriam, cunasq; Vienna tenellas
 Stira dedit Musas, Leucoris Eusebiam.
Cujus & in cathedrâ, Dresda audit; Plavia & audit
Pragaq; mellisluos Dresda iterumq; sonos.

Non igitur mirum est Hôc Doctorem unicû & unû,
 (Quem sculptum hâc tabulâ discrepat In vidia)
Austria tota Viennaq; Stiraq;, Leucoris, & quod
 Plavia, Praga, velint, Dresda quoq; esse suum.
 Ivo ab Huß, Senensis F.

Portrait of Matthias Hoe von Hoenegg, Theologian and Imperial Counselor (1580-1645), Court Preacher at Dresden

[351 x 220] *Berlin* [D] (428-10). For his biography, see *Allgemeine Deutsche Biographie*, pp. 541-49. Cf. Halle 1929, nos. 46-47, 1043-44.

Capitain Schuriguges aus Kardellia.

Herbei, kommt herbei! all' ihr Gesellen,
Und alle, die jetzt nur faullenzen wollen;
Ich schreib euch unter meine Kompagnei,
Und führ euch in ein Land darbei;

Das ist, die Kardellia genannt,
Stoßt hart an das Schlauraffen-Land;
Da theilt man's Geld mit Sestern aus
Und frißt, sauft, spielt nur nach der Bauf.

Welcher wissen will, derselbe
 komm' herbei,
Meinen Namen und auch Stand
 der wird's erfahren frei.
Schuriguges bin ich mit dem
 Namen genannt,
Ein freier Ritters-Mann aus
 dem Kardeller-Land;
Dieß ist meine G'stalt und Tracht,
 also bin ich geboren,
Durch ritterliche That zum Ka-
 pitain erkohren;
Dann, als der König reich, in
 Kardellia prächtig,
Bezwang Schlauraffenland mit
 seinem Kriegsvolk mächtig,
War ich der erste, der den ho-
 hen Berg that b'steigen,
Welcher war schlipfrig, glatt,
 d'rum hab ich eigen
Zwei neue Schuh', wie ihr seht,
 besonders lassen machen,
Mit langen Eisenspitzen b'schla-
 gen der Ursachen;
Durch die Invenzion ich alsbald
 kurzer Summen
Der erste g'wesen bin und nach
 Schlauraffen kommen;
Und mit dem breiten Schwert,
 so ich trage an der Seiten,
Viel tausend Mann erlegt durch
 recht herzhaftes Streiten;
Deswegen hat mir auch der
 Kardeller-König
Eine Herrschaft in Schlauraf-
 fen g'machet unterthänig;
Zu einem Wahrzeichen ritterli-
 cher Thaten
Auch das Gülden Fließ verehrt,
 das ist: eine Wurst gebraten,
Wie es der König selbst thut in
 Schlauraffen tragen,
Die ich mit meinem Schnabel
 und Zähnen thu abnagen.
Darum ihr meine Söhne, ja
 meine lieben Brüder!
Welcher mir dienen will, komm
 herzu ein jeder,
Weil man jetzt nun wird das
 Schlauraffenland besetzen,
So habt ihr ferner keinen Krieg,
 ihr könn't euch wohl ergötzen,

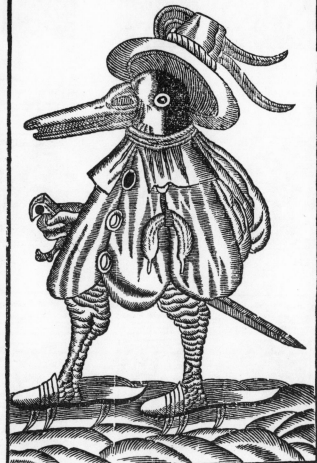

Ihr dürft besorgen nicht, daß
 euch das Pulver spritzt,
Folglich lange Bratwürst sind:
 Musketen und Geschütz,
Die Kugeln, Pöller: große und
 kleine Granaten;
Im Kardellerland sind lauter
 Kälberin-Nierenbraten,
Schwein-Schlägel, Lammseiten
 sind die besten und zarten,
Unsere Partisanen sind: lange
 Spieße und Hellebarden,
Unsere Zündstricke und Lonten,
 das merket wohl ihr jungen
 Bürstchen,
Sind: gute, fette Dügen und
 schweinene Bratwürstchen,
Unsere Pechkränze auch an gro-
 ßen Ringen beisammen,
Sind: Spritzen, Eier und Mil-
 lichküchlein mit Namen:
In guten, warmen Stuben habt
 ihr eure Schildwacht,
Die Wache habt' ihr im Bett,
 das treibt ihr alle Nacht;
Ihr dürft nicht fürchten, daß euch
 Runder überlaufen,
Dafür darf man nur stets hohe
 Gläser mit Wein saufen,
Seht an meinen fetten Bauch,
 damit ich ja nicht lieg,
Einen solchen bekommt ihr auch
 im Kardellerkrieg;
Gar hübsche Hüt' mit Federn
 thun euch die schönen Damen,
Wie ihr sie haben woll't, gar
 gern kaufen und kramen.
Man sieht in unserm Land' auch
 auf keine schöne G'stalt,
Sondern nur auf Gutleben, da-
 bei werd' man alt;
Wie man da schon über sieben
 und achthundert Jahr
Gelebet, und die Kraft nimmt
 nicht ab fürwahr;
Darum sag' ich nochmals, wel-
 cher mir dienen will
In diesem guten Krieg, mache
 der Umstände nicht viel,
Und melde sich bei mir an; er
 trifft das rechte Ziel.

Gedruckt in denjenigen Jahren, da Wein, Most und Bratwürste gut waren.

The Captain from Cardellia

A war profiteer of the Thirty Years War inviting everyone to the Land of Cocaigne [340 x 330]
Berlin [SB] (YA. 3534).

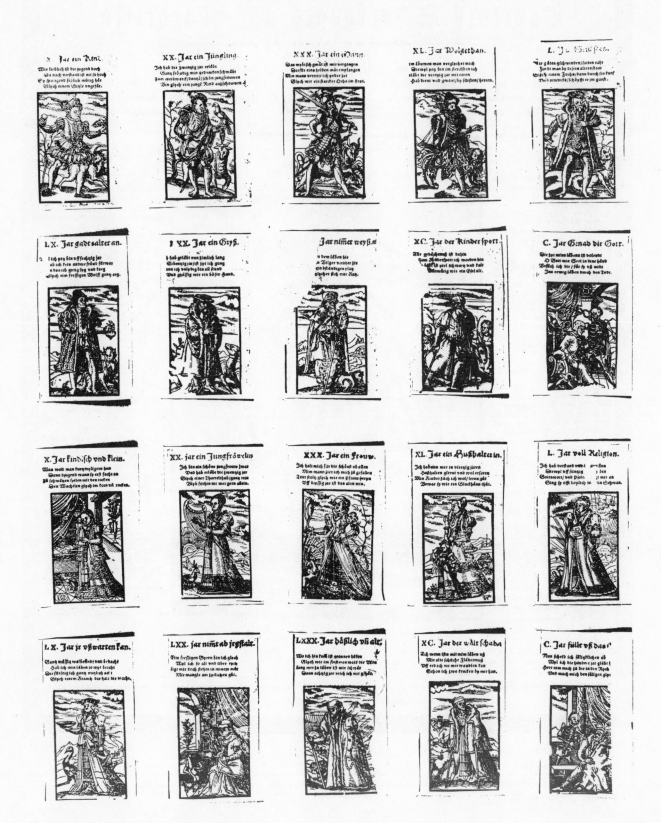

The Ten Ages of Man and Woman
Berlin [SB] (YA. 3240).

Peasant Dance

Two sheets [each 170 x 310] *Berlin* [SB] (YA. 6060).

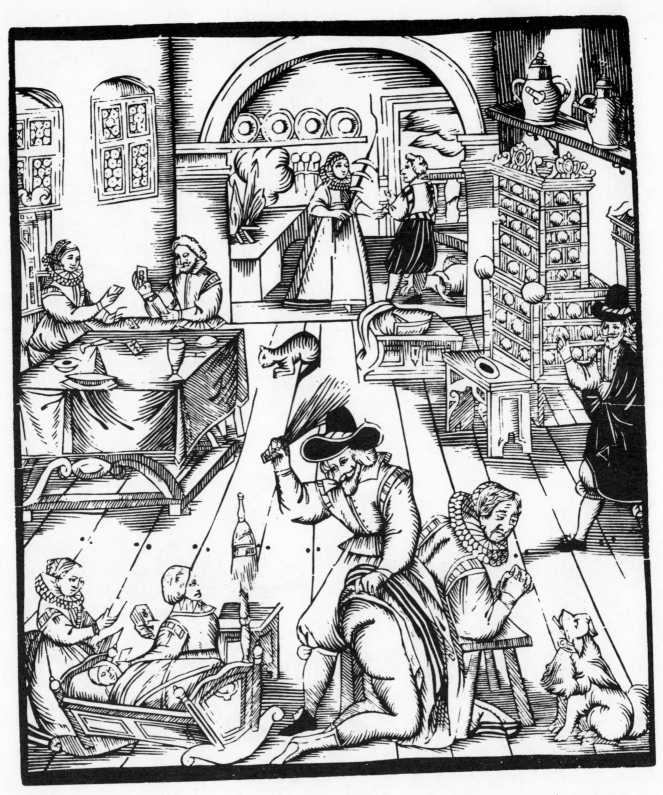

The Power of Manhood
[286 x 242] *Nuremberg* [GM] (HB. 24673). Bruckner 1969, no. 71.

Und und zu wiſſen ſey Jedermänniglich : Daß in dieſe Statt iſt ankommen eine frembde Perſohn / mit einem wunderlichen Thier/ iſt genannt Romdarius/kombt aus dem Land von Africa und Aſia/dieſes Thier iſt von dem Türckiſchen Kaiſer geſchenckt worden einem Fürſten in Tätter-Land/dieſes Thier iſt 8.Schuh hoch/ und 15 lang. Es kan mächtig geſchwind lauffen in ſeinen Landen / das ſeyn die Thier/ die in der Sand-See ein 50.Meilen lauffen auff ein Tag/auch werden ſie gebraucht auff die Poſt/ ſie werden auch gebraucht in Kriegs Expeditionis/die grobe Stück und Munition darauff zu führen/man ſchreibt aus Aſia/ daß ſie 3000 Pfund tragen können/ es kan dieſes Thier in 48. Stunden ohne Freſſen marchieren/ und wann es friſt/ ſo friſt es nicht viel auff einmahl/ es kan auch zu Sommerszeiten 3.Monath ohne Sauffen leben/ wann es ſaufft/ ſo ſaufft es viel auff einmahl. Wer nun Luſt und Belieben träget ſolches Thier zu ſehen/ der wolle ſich verfügen

Exhibition of a Dromedary
Nuremberg [GM].

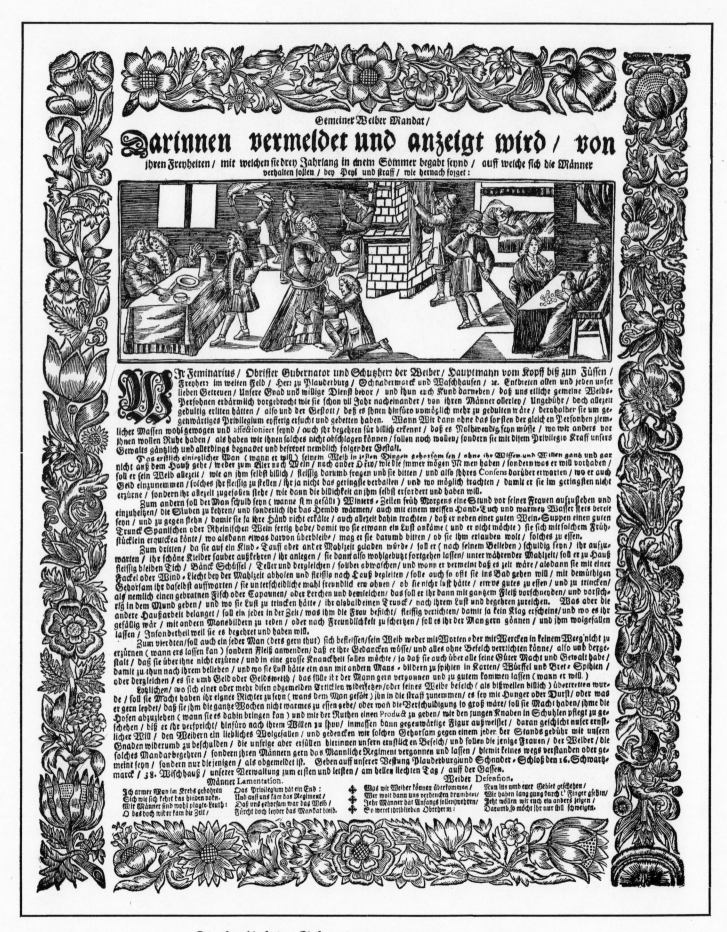

Die Herrschaft der Ehefrau. Deutsches Flugblatt aus dem 17. Jahrhundert

Proclamation of Women's Rights and Rules of Behavior for Men

COPIA

oder Abſchrifft deß Brieffs/

So Gott ſelbſt geſchrieben hat/ vnd auff S. Michaels Berg

in Britania/ vor S. Michels = Bild hangt/ vnd niemand weiß/ woran Er hangt/ vnd iſt mit
guldenen Buchſtaben geſchrieben/ vnd von dem H. Engel S. Michael dahin geſandt worden/ vnd wer diſen Brieff will
angreiffen/ von dem weicht Er: Wer ihn aber will abſchreiben/ zu dem neigt Er ſich/ vnd thut ſich gegen ihm auff.
Sehet an das Gebott Gottes/ ſo Gott durch den heiligen Engel St. Michael geſandt hat.

Ch gebiete euch/ daß ihr an den Sonntägen nichts arbeitet/ weder in ewren Gärten noch Häuſern/ ohne ſonderbare Erlaubnuß. Ihr ſolt zur Kirchen gehen/ und mit Andacht betten/ und ſolt vollbringen das/ was ihr die gantze Wochen verſaumt habt/ vnd ihr ſolt nicht ſonderbahrliche Ding würcken an dem Sonntag/ vnd Ewer Reichthumb mit armen Leuten theilen/ Glaubent daß der Brieff von meiner Göttlichen Hand geſchrieben iſt/ von mir JEſu Chriſto außgeſandt/ daß ihr nicht thut als die unvernünfftige Thier. Ich hab euch in der Woche auffgeſetzt ſechs Tag/ zu vollbringen euer Arbeit/ vnd den Sonntag zu feyren/ ihr ſolt auch zur Kirchen gehen/ ſonderlich zu der H. Meß/ Predigt vnd Gottes Wort höret/ wo ihr das nicht thun werdet/ ſo will ich euch ſtraffen/ durch/ Peſtilentz Krieg und Theurung. Ich gebiet euch/ daß ihr am Sambſtag nit ſpat arbeitet/ von meiner Mutter wegen/ vnd an den Sontag zu Morgens früh/ ein jeglicher Menſch/ Jung vnd Alt/ ſoll zur Kirchen gehen/ zu der H. Meß/ vnd mit Andacht beten/ für ewre Sünd/ auff daß ſie euch vergeben werden/ begehrt nicht Silber oder Gold/ in Boßheiten/ ſchwöret nicht bey meinem Namen/ fleiſchlicher Begierd/ dann ich euch gemacht hab/ vnd wieder zerſtören will/ keiner ſoll den Andern tödten mit der Zungen hinder ſeinen Rucken. Nicht frewet euch ewer Güter/ oder Reichthum. Verſchmäht nicht arme Leut/ ehret Vatter vnd Mutter/ habt lieb ewren Nächſten/ als euch ſelbſt/ vnd gebt nicht falſche Zeugnuß/ ſo gib ich euch Geſundheit/ vnd Freywd/ vnd wer den Glauben kan/ vnd nicht recht hält/ der iſt verlohren. Wer an einem

Zwölff Botten Tag arbeit/ der iſt verdammt/ vnd das Erdreich wird ſich auffthun vnd ſie verſchlingen.. Ich ſag euch durch den Mund meiner Mutter der Chriſtlichen Kirchen/ vnd durch das Haupt Johannes meines Tauffers/ daß ich wahrer Jeſus Chriſtus/ dieſen Brieff mit meiner Göttlichen Hand geſchrieben hab/ vnd wer den Brieff hat vnd nicht offenbahret/ der iſt verbannt/ von den Heyligen Chriſtlichen Kirchen/ vnd verlaſſen von meiner Allmächtigkeit. Diſen Brieff ſoll einer von dem andern abſchreiben/ vnd wer ſo viel Sünde gethan hätte/ als Sand im Meer iſt/ vnd als ſo viel Laub vnd Gras auff Erdreich iſt/ vnd als viel Sternen am Himel ſeyn/ wann er Beichtet vnd hat Rew vnd Leyd/ über ſeine Sünd/ ſo wird er davon entbunden. Ich gebeut euch bey dem Bann/ dieſe Beyſpiel haltet/ ſo habt ihr Hülffe von mir/ vnd glaubt gäntzlich/ was der Brieff euch lehret/ vnd wer das nicht glauben will/ der wird umkommen vnd ſterben in dem Blut/ alſo daß er geplaget wird/ vnd ſeine Kinder werden eines böſen Tods ſterben. Bekehret euch/ oder ihr werdet Ewiglich gepeiniget werden in der Höll/ vnd Ich werde fragen am Jüngſten Tag/ vnd ihr werdet mir kein Antwort geben/ von ewer groſſen Sünd wegen: Wer den Brieff in ſeinem Hauß hat/ oder bey ihm trägt/ der ſoll erhört werden von mir/ vnd kein Donner noch Wetter mag ihm ſchaden. Auch ſoll er vor Fewer vnd Waſſer behüt werden. Welche ſchwangere Fraw dieſen Brieff bey ihr trägt/ die bringt ein liebliche Frucht/ vnd frölichen Anblick auff die Welt/ Haltet meine Gebott/ die Ich euch durch meinen H. Engel St. Michael geſandt/ vnd kund gethan hab/ Ich wahrer JEſus Chriſtus/ Amen.

A Letter from the Lord on Keeping the Sabbath, Preserved at Mount St. Michel in Brittany
Nuremberg [GM](HB. 18657). See also p. 648 and Strauss 1975: 962.

APPENDIX C

Addenda

18. Christ on the Cross with Two Angels
 Vienna [Albertina] (A.A. Dt. Sch. K. 34). Passavant 4: 256: 20.

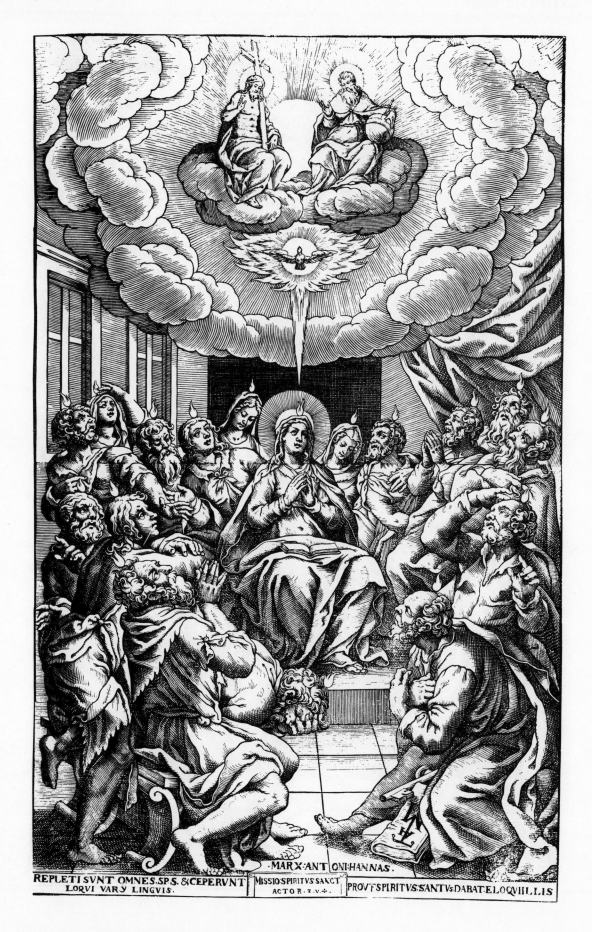

25. The Descent of the Holy Ghost (Whitsun)
 Vienna [Albertina] (A.A. Dt. Sch. K. 34). Passavant 4:255:18.

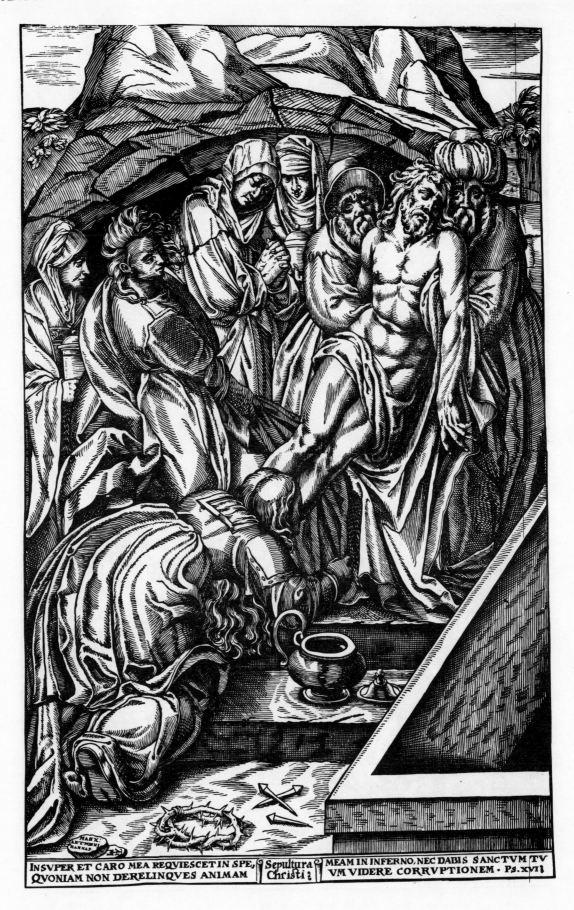

INSVPER ET CARO MEA REQVIESCET IN SPE, | Sepultura | MEAM IN INFERNO, NEC DABIS SANCTVM TV
QVONIAM NON DERELINQVES ANIMAM | Christi | VM VIDERE CORRVPTIONEM · Ps. XVI

27. Deposition of Christ
Vienna [Albertina] (A.A. Dt. Sch. K. 34). Passavant 4: 255: 6.

St. Benno, Bishop of Meissen (d. 1106)
With the Munich skyline of circa 1680. *Munich* (Stadtmuseum) [Maillinger, vol. I, no. 1652].

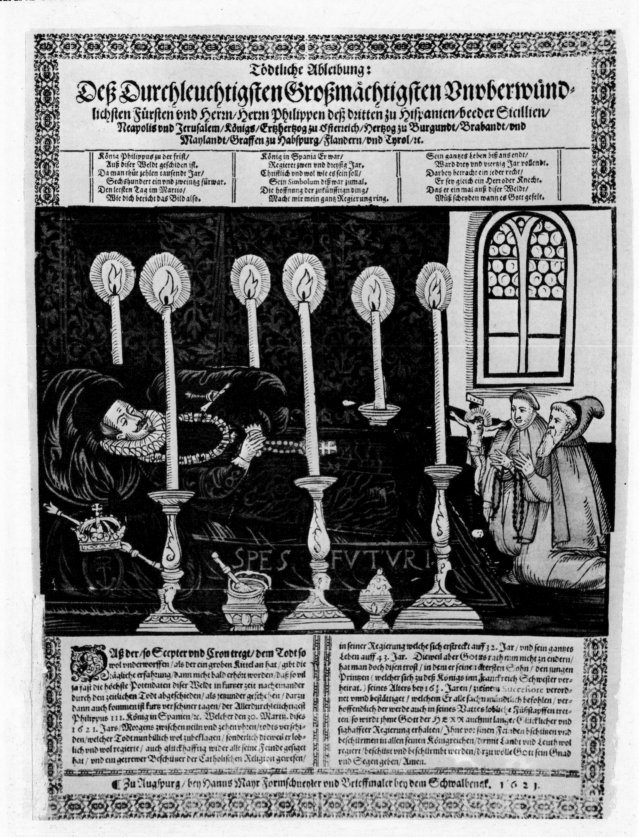

The Funeral of King Philip II of Spain
Erlangen [UB].

BIBLIOGRAPHY

A

Adrian, J.V. 1846. *Mittheilungen aus alten Handschriften und seltenen Druckwerken.* Frankfurt am Main.

Andresen, Andreas. 1872-1878. *Der Deutsche Peintre-Graveur.* 5 vols. Leipzig.

Archenhold, Friedrich. 1910. *Kometen, Weltuntergaungsprophezeiungen und der Hallesche Comet.* Treptau.

——. 1917. *Alte Kometen-Einblattdrucke.* Berlin.

L'Art Ancien, S. A. 1976. *Popular Imagery.* Sales Catalogue no. 18. Zurich.

B

Bartels, Adolf. 1900. *Der Bauer.* Leipzig.

Bartsch, Adam von. 1794. *Catalogue de la Collection du Prince de Ligne.* Vienna.

Bäumker, Wilhelm. 1881. *Der Totentanz.* Frankfurt am Main.

Becker, Julius. 1904. Über historische Lieder und Flugschriften aus der Zeit des 30'en Krieges. *Dissertation.* Rostock.

Behrend, Fritz. 1904. Die literarische Form der Flugschriften. *Zentralblatt für Bibliothekswesen.* 34.

Beller, Elmer. 1928. *Caricatures of a Winter King.* Oxford.

——. 1940. *Propaganda in Germany in the Thirty Year's War.* Princeton.

Benjamin, Walter. 1963. *Das Kunstwerk im Zeitalter seiner technischen Reproduzierbarkeit.* Frankfurt am Main.

Benzing, Josef. 1963. *Die Buchdrucker des 16. un 17. Jahrhunderts im deutschen Sprachgebiet.* Wiesbaden.

Benziger, Karl J. 1912. *Geschichte des Buchgewerbes im fürstlichen Benediktinerstifte von Einsiedeln.* Einsiedeln.

Bessel, Max. 1863. Ein Band Fliegender Blätter aus den Jahren 1631 und 1632. *Serapeum.* 24.

Bohatcova, Mirjam. 1966. *Irrgarten der Schicksale.* Prague.

Boesch, Hans. 1900. *Kinderleben in der deutschen Vergangenheit.* Leipzig.

Bolte, Johannes. 1898. Zum Märchen vom Bauer und Teufel. *Zeitschrift für Volkskunde.* 17: 425-441. (Continued 1909, 19: 51-82; 1910, 20: 182-202; 1938, 47: 3-18.
fur Volkskunde. 425-441. (Continued 1909, 19: 51-82; 1910, 20: 182-202; 1938, 47: 3-18.

Brednich, Rolf Wilhelm. 1974. *Die Liedpublizistik des 15. bis 17. Jahrhunderts.* Vol. 1. Baden-Baden.

——. 1975. *Die Liedpublizistik des 15. bis 17. Jahrhunderts.* Vol. 2. Baden-Baden.

Brockhaus, F.A. 1892. *Katalog 119: Historische Flugschriften in Chronologischer Folge.* Leipzig.

Brückner, Wolfgang. 1969. *Populäre Druckgraphik Europas: Deutschland* Munich.

Brulliot, Franz. 1832-1834. *Dictionnaire des Monogrammes.* Munich.

Bucher, O. 1955. Der Dillinger Buchdrucker Johann Mayer. *Gutenberg Jarhbuch.* 162-69.

C

Camesina, Alvert Ritter von. 1865. Zweite Türken Belagerung von Wien, 1683. *Berichte und Mitteilungen des Altertum-Vereins zu Wien.* 15.

Coupe, William. 1966. *The German Illustrated Broadsheet in the XVII Century.* Vol. 1. Baden-Baden.

——. 1967. *The German Illustrated Broadsheet in the XVII Century.* Vol. 2. Baden-Baden.

D

De Backer, August, and Sommervogel, Carlos. 1890. *Bibliotheque de la compagnie de Jesus.* Paris and Brussels.

Diederichs, Eugen. 1907. *Deutsches Leben der Vergangenheit in Bildern.* Vol. 1. Jena.

——. 1908. *Deutsches Leben der Vergangenheit in Bildern. Vol. 2.* Jena.

Dietz, Alexander. 1921. *Frankfurter Handelsgeschichte.* Vol. 3. Frankfurt am Main.

Ditfurth, Franz. 1882. *Die historisch-*

politischen Volkslieder des 30'en Krieges. Heidelberg.

Doppelmayr, Johann Gabriel. 1730. *Historische Nachricht von Nuernberg-ischen Mathemacis und Künstlern.* Nuremberg.

Dresler, Adolf. 1928. Aus den Anfängen des Augsburger Zeitungswesen. *Archiv für Postgeschichte in Bayern.* 4.

——. 1930. Die Anfänge der Augsburger Presse und der Zeitungsdruck-er, *Börsenblatt für den deutschen Buchhandel.* 9.

——. 1952. *Augsburg un die Frühgeschichte der Presse.* Munich.

Drews, Paul. 1905. *Der Evangelische Geistliche.* Jena.

Droysen, G. 1888. *Das Zeitalter des 30'en Krieges.* Berlin.

Druckenmüller, Alfred. 1908. *Der Buchhandel in Stuttgart seit Erfindung der Buchdruckerkunst bis zur Gegenwart.* Stuttgart.

Drugulin, Wilhelm. 1863. *Historischer Bilderatlas.* Vol. 1. Leipzig.

——. 1867. *Historischer Bilderatlas.* Vol. 2. Leipzig.

E

Ebner, A. 1884. Die Buchdrucker älteren und wichtigeren Druckwerke Straubings. *Sammelblätter zur Geschichte der Stadt Straubingen.* 3: 457-490; 1886, 4: 585-620.

Englert, Anton. 1905. Die Menschlichen Altersstufen in Wort und Bild. *Zeitschrift für Volkskunde.* 15:399-412; 1907, 17:16-42; 1907, 17:42f.

Ephraim, Johann. 1804. *Geschichte der seit 300 Jahren in Breslau befindlichen Stadtbuchdruckerey.* Breslau.

Essenwein, August von. 1892. *Katalog der im Germanischen Museum vorhandenen zu Hozschnitten bestimmten Holzstöcke vom XV-XVII Jahrhunderts.* Nuremberg.

F

Fehr, Hans. 1924. *Massenkultur im 16. Jahrhundert.* Berlin.

Fischer, Helmut. 1936. *Die ältesten Zeitungen und ihre Verleger.* Augsburg.

Flammarion, G.C. 1964. *The Flammarion Book of Astronomy.* New York.

Fuchs, Eduard. 1906. *Die Frau in der Karikatur.* Munich.

——. 1909-1912. *Illustrierte Sittengeschichte vom Mittelalter bis zur Gegenwart.* 3 vols. Munich.

——. 1921. *Die Juden in der Karikatur.* Munich.

G

Gebauer, J. 1892. *Die Publizistik über den Böhmischen Aufstand von 1618.* Halle.

Gebhard, Torsten. 1950. Hell und Dunkel in der Volkskunst. *Bayrisches Jahrbuch für Volkskunde.* 65-74.

Geisberg, Max. Strauss, Walter, ed. 1975. *The German Single-Leaf Woodcut 1500-1550.* New York.

Geisenhof, Georg. 1908. *Bibliotheca Bugenhagiana Bibliographie der Druckschriften des D.J. Bugenhagen.* Leipzig.

Geissler, P. 1957. Die älteste Zeitung im Bereiche des heutigen Bayern. *Gutenberg Jahrbuch.* 192-199.

Gesamtverzeichnis-Zeitschriftenverzeichnis. Pub. by Auskunftsbureau der deutschen Bibliotheken. Berlin.

Gilhofer und Ranschburg. 1911. *Katalog 102: Flugblätter, Flugschriften "Neue Zeitungen," Relationen, Gelegenheitsschriften, 15. bis 19. Jahrhundert.* Vienna.

Grotefend, Carl Ludwig. 1840. *Geschichte der Buchdruckerkunst in den hannoverschen und braunschweigischen Landen.* Hannover.

Grünbaum, Max. 1880. Über die Publizistik des Dreissigjährigen Krieges von 1626-1629. *Hallesche Abhandlungen zur neueren Geschichte.* Halle.

Gulyas, Paul. 1911-1912. Vier Einblattdrucke uber den Kometen vom Jahre 1680. *Zeitschrift für Bücherfreunde.* NF. 3.2.

Gwinner, Philipp Friederich. 1867. *Kunst un Künstler.* Frankfurt am Main.

H

Hagen, Fridrich Heinrich von. 1857. *F. H. v. d. Hagen Bücherschatz.* Berlin.

Halle, J. 1929. *Katalog 70: Newe Zeitungen, Relationen, Flugschriften, Flugblatter, Einblattdrucke von 1470-1820.* Munich.

Hämmerle, Albert. 1926. Die Familie Steudner. *Das Schwäbische Museum.* Vol. 2: 97-114.

——. 1928. Augsburger Briefmaler als Vorläufer der illustrierten Presse. *Archiv für Postgeschichte Bayern.* Vol. 1: 3-14.

Hampe, Theodor. 1902. *Fahrende Leute* Leipzig.

——. 1904. *Nürnberger Rataverlasse.* Vienna-Leipzig.

Hart, H. 1934. *Die Geschichte der Augsburger Postzeitung bis zum Jahre 1838.* Augsburg.

Hartmann, W. 1954. Die Hildesheimer Zeitungen in der Zeit von 1617-1813. *Alt Hildesheim.* 25.

Hasse, Max. 1965. Maria und die Heiligen im protestantischen Lübeck. *Nordelbingen, Beiträge zur Kunst und Kulturgeschichte.* 34.

Hauser, Arnold. 1967. *Sozialgeschichte der Kunst und Literatur.* Munich.

Heinemann, Franz. 1899. *Der Richter und die Rechtspflege in der deutschen Vergangenheit.* Leipzig.

Heller, Joseph. 1823. *Geschichte der Holzschneidekunst.* Bamberg.

Hellmann, Gustav. 1914. *Aus der Blütezeit der Astrometerologie.* Berlin.

Henkel, Arthur, and Schöne, Albrecht. *Emblemata Handbuch zur Sinnbildkunst des 16. und 17. Jahrhunderts.* Stuttgart.

Hermann, Jost. 1966. *Literatur und Kunstwissenschaft.* Stuttgart.

Hess, Wilhelm. 1911. *Himmels und Naturerscheinungen in Einblattdrucken des 15. bis 18. Jahrhunderts.* Leipzig.

——. 1913. Die Einblattdrucke des 15. bis 18. Jahrhunderts unter besonderer Berücksichtigung ihres astronomischen und meteorologischen Inhalts. Speech.

Hirth, Georg. 1923-1925. *Kulturgeschichtliches Bilderbuch aus vier Jahrhunderten.* Vol. 1. Munich.

——. 1925. *Kulturgeschichtliches Bilderbuch aus vier Jahrhunderten.* Vol. 2. Munich.

Hitzigrath, Heinrich. 1880. *Die Publizistik des Prager Friedens (1635).* Halle.

Höck, Alfred. 1968. Leiermänner und Zeitungsgänger. *Jahrbuch für Volksliedforschung.* 13: 65-68.

Hohenemser, Paul. 1920. *Discursus pol-*

itici des Johann Maximilian zum Jungen. Frankfurt am Main.

———. 1925. *Flugschriftensammlung Gustav Freytag.* Frankfurt am Main.

Holländer, Eugen. 1922. *Wunder, Wundergeburt und Wundergestalt, eine kulturhistorische Studie in Einblattdrucken des 15. bis 18. Jahrhunderts.* Stuttgart.

Hollstein, F.W.H. 1954-1976. *German Engravings, Etchings and Woodcuts ca. 1400-1700.* Amsterdam.

Huizinga, J. 1954. *The Waning of the Middle Ages.* New York.

Hüsgens, H.S. 1790. *Nachrichten von Frankfurter Künstlern.* Frankfurt am Main.

J

Jameson, H. 1857. *Sacred and Legendary Art.* Boston.

Janson, H.W. 1952. Apes and Ape Lore in the Middle Ages and the Renaissance. *Studies of the Warburg Institute.* 20. London.

Jehne, Paul. 1907. *Über Buchdruck-Medaillon.* Dippoldiswalde.

Jessen, Hans. 1904. *Der Dreissigjährige Krieg in Augenzeugenberichten.* Düsseldorf.

K

Karpinski, Caroline, ed. 1971. *Le Peintre-Graveur Illustré.* University Park and London.

Kertbeny, K.M. 1880. *Bibliografie der ungarischen nationalen und internationalen Literatur.* Budapest.

Knauthe, Christian. 1737. *Historische Nachricht vom Anfang und Wachsthum der Buchdruckerey in Görlitz.* Görlitz.

———. 1740. *Geschichte der Ober-Lausitzischen Buchdruckerey.* London.

Knuttel, W.P.C. 1900. *Catalogus van den Pamflettenverzameling berustende in de koninklijke Bibliotek.* Hague. No. 1114a-14481.

Koch, Michael. 1940. *Die deutschen Zeitungen des 17. Jahrhunderts in Abbildungen.* Leipzig.

Koegler, H. 1920. Die Schrötersche Druckerei in Basel, 1594-1635. *Anzeiger für schweizerische Altertumskunde.* NF. 22: 54-65.

Krackowizer, F. 1906. Der erste Linzer Buchdrucker, Hans Planck und seine Nachfolger im 17. Jahrhundert. *Archiv für die Geschichte der Diöze Linz.* 134-170.

Kraub, Rudolf. 1910-1911. Eine Flugschrift Sammlung aus der Franzosenzeit und die Schicksale ihres Verfasser. *Zeitschrift für Bücherfreunde.* NF. 2.

Krempel, L. Sporhan. 1960. Wolf Endter Buchhändler, Drucker, Kaufherr aus Nürnberg. *Die Stimme Franckens.* 26.

Kristeller, P. 1905. *Kupferstich und Holzschnitt in vier Jahrhunderts.* Berlin.

Kroker, Ernst. 1906. *250 Jahre einer Leipziger Buchdruckerei und Buchhandlung.* Leipzig.

Kunzler, David. 1973. *The Early German Comic Strip.* Berkeley.

Kurth, Willi. 1963. *The Complete Woodcuts of Albrecht Dürer.* New York.

L

Lanckoronska, Maria Gräfin. 1955. Die Augsburger Druckgraphik des 17. und 18. Jahrhunderts. *Augusta.* 955-1955. Munich. 326-347.

Le Blanc, c. 1854-1889. *Manuel de l'amateur d'estampe.* Paris.

Leitschuh, Franz Friedrich. 1886. *Die Bambergische Halsgerichtsordnung. Repertorium für Kunstwissenschaft.* 9: 169-81.

Lenk, Leonhard. 1961. *Augsburger Bürgertum im Spathumanismus und Frühbarock 1580-1700.* Augsburg.

Liliencorn, Rochus. 1865-1869. *Die historischen Volkslieder der deutschen vom 13. bis 16. Jahrhunderts.* Leipzig.

Lorenz, Erich. 1959. Zur Geschichte des Buchdrucks in Annaberg, *Kultur und Heimat* (Kreis Annaberg), 6: 54-55.

Ludendorff, Hans. 1908-1909. Die Kometen Flugschriften des 16. und 17. Jahrhunderts. *Zeitschrift für Bücherfreunde.* 2: 12: 501-506.

Lütgendorff, W.L. von. 1919-1928.

Lübecker Briefmaler, Formschneider und Kartenmacher. *Mitteilungen für Lübeckische Geschichte und Altertumskunde.* 14: 5/6: 101-134.

M

Maillinger, Joseph. 1866-1867. *Bilder Chronik der königlichen Haupt- und Residenzstadt München vom 15. bis in das 19. Jahrhundert.* 4 vols. Munich.

Maltzahn, Wendelin. 1875. *Deutscher Bücherschatz des 16., 17. und 18. bis um die Mitte des 19. Jahrhunderts.* Jena.

Matthäus, Klaus. 1968. Zur Geschichte des Nürnberger Kalenderwesens. *Archiv für Geschichte des Buchwesens.* 5: 2: 354-357; 9: 965-1396.

Mayer, Anton. 1883-1887. *Wiens Buchdruckergeschichte 1482-1882.* 2 vols. Vienna.

Mayr-Dreisinger, K. 1893. *Die Flugschriften der Jahre 1618-1620 und ihre politische Bedeutung.* Munich.

Mehring, Gebhard. 1909. Das Vaterunser als politisches Kampfmittel. *Zeitschrift für Bücherfreunde.* 5: 2: 354-357.

Mitchell, P.M. 1969. *A Bibliography of the 17th Century German Imprints in Denmark and the Duchies of Schleswig Holstein.* Univ. of Kansas Press.

Mosse, Rudolf. 1914. *Zeitungskatalog.* Munich.

Müller, Arnd. 1959. Zensurpolitik der Reichstadt Nürnberg. *Mitteilungen des Vereins für Geschichte der Stadt Nürnberg.* 49: 66: 161.

Müller, G. and Kromer, H. 1934. Der deutsche Mensch und die Fortuna. *Deutsche Vierteljahrsschrift.* 12.

Müller, Richard. 1895. Über die historischen Volkslieder des 30'en Krieges. *Zeitschrift für Kulturgeschichte.* 4.

Mummenhoff, Ernst. 1901. *Der Handwerker.* Leipzig.

———. 1909. *Katalog der Nürnberger Stadtbibliothek.* Nuremberg.

N

Nägele, Paul. 1956. *Bürgerbuch der Stadt Stuttgart.* Vol. 3. Stutt-

gart.

Nagler, Georg Kaspar. 1835-1852. *Neues Allgemeines Künstlerlexicon.* Leipzig.

——. 1858-1879/1920. *Die Monogrammisten.* Munich.

Naumann, R. 1938. *Archiv für Frankfurts Geschichte und Kunst.* 4/5: 33ff.

——. 1936. *Die Frankfurter Zeitschriften von ihrer Entstehung bis 1750.* Frankfurt am Main.

O

Oldenbourg, Friederich. 1911. *Die Endter, eine Nürnberger Buchhändlerfamilie, 1590-1740.* Munich.

Opel, Julius and Cohn, Adolf. 1862. *Der Dreissigjährige Krieg.* Halle.

Opel, Julius. 1879. Die Anfänge der deutschen Zeitungspresse 1609-1650. *Archiv für Geschichte des deutschen Buchhandels.* 3.

P

Passavant, R.S. 1907. *Le Peintre-Graveur.* 5 vols. Leipzig.

Peters, Hermann. 1900. *Der Arzt und die Heilkunst in der deutschen Vergangenheit.* Leipzig.

Pick, Friedel. 1918. Der Prager Fenstersturz im Jahre 1816. *Veröff. der Gesellschaft deutscher Bücherfreunde in Böhmen.* 1. Prague.

——. 1922. Die Prager Exekution im Jahre 1621. *Veröff. der Gesellschaft deutscher Bücherfreunde in Böhmen.* 4. Prague.

R

Rademacher, Hellmut. 1965. *Das deutsche Plakat von den Anfängen bis zur Gegenwart.* Dresden.

Rammensee, Dorothea. 1961. *Bibliographie der Nürnberger Kinder- und Jugendbücher, 1522-1914.* Bamberg.

Reicke, Emil. 1900. *Der Gelehrte.* Leipzig.

——. 1901. *Der Lehrer und das Unterrichtswesen in der deutschen Vergangenheit.* Leipzig.

Rodenberg, Julius. 1942. *Die Druckkunst als Spiegel der Kultur in fünf Jahrhunderten.* Berlin.

Rogister, L. von. 1934-1936. Michael Manger, ein Alt-Augsburger Buchdrucker. *Familienblatt der Manger.* Regensburg. 3/4: 50ff, 23ff.

Rosenfeld, Hellmut. 1955. Die Rolle des Bilderbogens in der deutschen Volkskultur. *Bayrisches Jahrbuch für Völkskunde.* 79-85.

Rosza, George. 1962. Ungarn Betreffende Illustrierte Flugblätter. *Gutenberg Jahrbuch.* 353-359.

Röttinger, Heinrich. 1927. *Die Bilderbogen des Hans Sachs.* Strassburg.

S

Scheible, Johanne. 1850. *Die fliegenden Blätter des 16. und 17. Jahrhunderts in sogenannten Einblattdrucken mit Kupferstichen und Holzschnitten, zunächst aus dem Gebiete der politischen und religiösen Caricatur.* Stuttgart.

Schenda, Rudolf. 1962. Die deutschen Prodigiensammlungen des 16. und 17 Jahrhunderts. *Archiv für Geschichte des Buchwesens.* 4: 637-710.

Schiffmann, K. 1938. Johannes Kepler und sein Drucker Johann Planck in Linz. *Ebenda.* 179-182.

Schiller, Friedrich. 1912. *Geschichte des Dreissigjährigen Krieges.* Munich.

Schmidt, A. 1927. *Festgabe für die Teilnehmer an der Danziger-Jahrestagung der Gesellschaft für deutsche Bildung.* Danzig.

Schöne, Walter. 1940. *Die deutsche Zeitung des siebzehnten Jahrhunderts in Abbildungen.* Leipzig.

Schottenloher, Karl. 1922. *Flugblatt und Zeitung.* Berlin.

Schreiber, Wilhelm Ludwig. 1932. Die Briefmaler und ihre Mitarbeiter, *Gutenberg Jahrbuch.*

Schultz, H. 1888. *Die Bestrebung der Sprachgesellschaften des 17. und 18. Jahrhunderts für die Reiningung der deutschen Sprache.* Göttingen.

Schwarz, I. 1920. *Kunstkatalog Nr. 1 des Antiquariats Dr. Ignaz Schwarz.* Vienna.

Shaw, Renata V. 1975. Broadsides of the Thirty Years War. *The Quarterly Journal of the Library of Congress.* January 1975, pp. 2-24.

Sieber, Siegfried. 1948. Zur Geschichte des Buchdrucks in Annaberg, *Kultur und Heimat.* (Kreis Annaberg) 5: 22-26.

Spamer, Adolf. 1930. *Das kleine Andachtsbild. vom 14. zum 20. Jahrhundrt.* Munich.

Spamer, Adolf, and Hain, Mathilde. 1970. *Die Geistliche Hausmagd.* Göttingen.

Stechow, Wolfgang. 1938. Ludolf Büsinck, a German Chiaroscuro Master of the Seventeenth Century. *Print Collector's Quarterly.* 25: 393-419.

——. 1939. Catalogue of woodcuts by Ludolph Büsinck. *Print Collector's Quarterly.* 26: 349-359.

——. 1967. On Büsinck Ligozzi and an Ambiguous Allegory. *Essays in the History of Art Presented to Rudolf Wittkower.* London.

Steinberg, S.J. 1961. *Five Hundred Years of Printing.* Penguin A343.

Steinhausen, Georg. 1899. *Der Kaufmann.* Leipzig.

Stetten, D. J., Paul von. 1779-1788. *Kunst-, Gewerb-, und Handwerksgeschichte der Reichstadt Augsburg.* 2 vols. Augsburg.

Stopp, F. J. 1961. Burlesque Woodcuts. *London Times Lit. Suppl.* 28 April.

——. 1970. The Early German Broadsheet and Related Ephemera. *Cambridge Bibliographical Review.* 5: 3.

Strauss, Walter L. 1973. *The Chiaroscuro Woodcut of the German and Netherlandish Masters of the Sixteenth and Seventeenth Centuries.* New York.

——. 1974. *The Complete Drawings of Albrecht Dürer.* New York.

——. 1975. *The German Single-Leaf Woodcut 1550-1600.* New York.

T

Thieme, Ulrich, and Becker, Felix, eds. 1907-1950. *Allgemeines Lexikon der bildenden Künste von der Antike bis zur Gegenwart.* 37 vols. Leipzig.

Toifel, Karl. 1883. *Die Türken vor Wien im Jahre 1683. Ein Österreichisches Gedenkbuch.* Prague.

Walther, Samuel. 1740. *Oratio secularis in laudem typograhpiae.* Magdeburg.

——. 1740. *Die Ehre der von 300 Jahren erfundenen Buchdruckerkunst.* Magdeburg.

Wäscher, Hermann. 1955. *Das deutsche Illustrierte Flugblatt.* Vol. 1. Dresden.

——. 1956. *Das deutsche Illustrierte Flugblatt.* Vol. 2. Dresden.

Weber, Bruno. 1972. *Wunderzeichen und Winkeldrucker, 1543-1586.* Zurich.

Weigel, T.O., and Zestermann, A. 1865. *Die Anfänge der Druckkunst in Bild und Schrift.* Leipzig.

Weller, Emil. 1855. *Die Lieder des Dreissigjährigen Krieges nach den Originalen abgedruckt.* Basel.

——. 1862. Die Lieder gegen das Interim. *Serapeum* 23.

——. 1862a. *Annalen der poetischen National-Literatur im 16. u. 17. Jahrhundert.* Freiburg i. Br.

——. 1863a. Die ersten gedruckten kaiserlichen Mandate. *Serapeum* 24.

——. 1863. Dialoge und Gespräche des 17. Jahrhunderts. *Serapeum* 24.

——. 1864. *Annalen der poetischen National-Literatur der Deutschen im 16. u. 17. Jahrhundert.* Freiburg i. Br.

——. 1865. *Scherzkalender oder Spottpraktiken. Serapeum* 26.

——. 1866. Die Buchdrucker, Formschneider und Briefmaler der Stadt Augsburg, 1468-1800. *Serapeum* 27.

——. 1867. Historische Lieder und Gedichte. *Serapeum* 10, 11, 12, 13, 14, 15, 16, 18.

——. 1867. Volkslieder und Volksreime. *Serapeum* 22, 23, 24.

——. 1872. *Die ersten deutschen Zeitungen (1505-1595).* Stuttgart.

Welzenbach, Thomas. 1857. Geschichte der Buchdruckerkunst im ehemaligen Herzogthume Franken und in benachbarten Städten. *Archiv des historischen Vereins von Unterfranken und Aschaffenburg.* 14: 2.

Wend, Johannes. 1975. *Ergänzungen zu den Oeuvreverzeichnissen der Druckgrafik.* Leipzig.

Wendeler, Camillus and Bolte, Johannes. 1905. Bildergedichte des 17. Jahrhunderts. *Zeitschrift für Volkskunde.* 15.

Werner, Richard Maria. 1892. Das Vaterunser als gottesdienstliche Zeitlyrik. *Vierteljahrschrift für Literaturgeschichte.* 15.

Werther, Johann David. 1721. *Warhafftige Nachrichten der so alt als berühmten Buchdruckerkunst, 1440-1721.* Leipzig.

Wessely, A. 1881. *Supplemente zu den Handbüchern der Kupferstichkunde.* Stuttgart.

Wolkan, Rudolf. 1898-1899. Politische Karikaturen aus der Zeit des Dreissigjährigen Krieges. *Zeitschrift für Bücherfreunde.* 2:2.

——. 1898-1899. Deutsche Lieder auf den Winterkönig. *Zeitschrift fur Bücherfreunde.* 2: ii.

Wünsch, Josef. 1911. Wiener Kalender Einblattdrucke des 15., 16. und 17. Jahrhunderts. *Berichte und Mitteilungen des Alterum-Vereins zu Wien.* 44.

Wuttke, R. 1895. Zur Kipper- und Wipperzeit in Kursachsen. *Neues Archiv für Sächsiches Geschichte.* 14.

Wybranietz, A. 1957. Die Anfänge der "Leipziger Zeitung" und des "Dresdner Anzeiger." *Zentralblatt für Bibliothekswesen.* 71: 189-209.

1873. *Zeitungen und Flugschriften aus der ersten Hälfte des 17. Jahrhunderts.* Graz.

——. 1888. *Die Öffentliche Meinung in Deutschland im Zeitalter Ludwigs XIV.* Stuttgart.

Zierer, Otto. 1970. *Kultur und Sittenspiegel.* Vol. 3. *Renaissance, Barock und Rokoko.* Salzburg.

Zinner, Ernst. 1941. *Geschichte und Bibliographie der astronomischen Literatur zur Zeit der Renaissance.* Leipzig.

Zülch, Walter Karl. 1935. *Frankfurter Künstler, 1223-1700.* Frankfurt am Main.

Zwiedineck-Südenhorst, Hans von.

INDEX

I: PERSONS

INDEX

II: PLACES

INDEX

III: SUBJECTS

A

Abnormalities of Young Woman in East Frisia, 750

Adam and Eve, 471; creation of, 213; in paradise, 512; story of, 146

Ad signum Pinus (Augsburg publishing group), 25, 157

adoration: of the Magi, 220, 469; of the shepherds, 150, 469, 623, 624, 625, 626; of the Virgin, 232

Allegory of Transience, 705

almanacs. *See* calendars

Alphabet, Classical Picture, 638-39

Altarpiece, Crucifixion, 537

Amelburg and Rossdorf, Battle near, 461

Angel Holding Christ in His Arms, 636

angels: apparition with casket and, 328; Christ on cross with two, 211, 802; in the clouds, 197; Holy Virgin crowned by two, 303

animals: bear, dance of the, 688; bull, barbecue roast of, 714; cat, 469, 649, 679; dogs, 649, 679; donkey, lazy, 7C3; dromedary, exhibition of, 797; elephant, poster announcing exhibition of, 723, 734; elephant can do 36 nice tricks, 784; Golden Bull, 665; mouse, 469; pigs, men changed into, 384; seal caught in River Elbe, 590; sow, abnormal birth of, 341; steer, roasting of a, 665; strange wild, 785; symbolizing idolatry in Rome, 134; whale, 219, 699, 781; wolves, 679

Annale s Boicae gentis, 457

Anniversary, Hundredth, of the Reformation, 188

Annunciation, 312

Apostles, 479, 511, 517, 541, 706

apparitions: celestial, 90; in the sky, 86, 158, 206, 212, 326, 327, 328, 337, 349, 382, 398, 404, 415, 442, 443, 445, 551, 586, 596, 711, 712, 713, 715, 716, 725, 726, 735, 740, 756, 767, 773; witnessed by Hans Fischbein of Schafheim, 709

archangels: four, 518; Gabriel greeting the Virgin, 519; Michael, 148, 646

ark, Noah's, 211, 214, 215

Ascension of the Virgin, 520

assassinations: Henry IV, 745; Marshal d' Ancre, 346

aurora borealis, 327

B

baker, 494; fate of the ruthless, 450

Ballet, 555

balm, heart-warming, 78

Bamberg Prayerbook, 293

Bamberger Halsgerichtsordnung, 297

Barbecue Roast of a Bull . . . , 714

Barley, Miraculous Sheaf of, 630

Bath House, 509

battles: Amelburg and Rossdorf, near, 461; Olten Oyta, 25; Rheinfels, 89. *See also* invasion; military operation; sieges

Beard-Growing Tonic, Magic, 65

Beer Brewer, 495

beggars: bearded, with cane, 125; with cane, in profile, 126; with cane and jug, 128; with cane and shoulder-strap bag, 127; with cavalier, 124; two, and a child, 129; two scuffling. 131

and a child, 129; two scuffling, 131

Beheading of Seven Rebels in Frankfurt, 142

Bells, Miraculous Tolling of . . . , 710

Biblical Scenes, Ten, 473-74

birds: duck, abnormal, 174; ducks, 490; hen, 120; partridge and quail, 490; strange, seen at Brno, 713; three eagles shot down, 550; woodcocks, quail, and other, 491

births, abnormal, 87, 199, 336, 338, 341, 378, 389, 410, 454; covered with fish scales, 790; lamb with blue collar, 596; sow, 341; twins, 389; woman, 751; young woman, 730

Blasphemy, Trial of Anna Schwaynhofer for, 672

Blind Man Teaching Woman How to Play Flute, 637

Blood Gushing from a Table at Koenigstein, 713

Blood Rain Seen in Hungary, Bohemia, etc., 735

Bloody Grapes Found in a Vineyard at Caschau, 735

boatsmen, 139

bogeyman: who carries a big sack, 63; who devours children, 62, 570

Bogeywoman Who Punishes Naughty and Lazy Children, 489

bowling alley, 530

Boys, School for Girls and, 506

Bridge, Collapse of . . . , 163

broadsheets: antipapal (1617), 753,

The Addresses of Augsburg Broadsheet Makers

by Wolfgang Seitz

The map of Augsburg, printed on the end papers of these volumes, indicates that the majority of broadsheet producers in the city of Augsburg resided in the suburbs, especially Jakobervorstadt (St. James's Suburb) in the east and Georgen-Vorstadt (St. George's Suburb) in the north.

Although the big publishers of art, Riedinger, Pfeffel, Jeremias Wolff, Rugendas, Nilson, and the Imperial Academy, had their establishments in the main streets of the center of the city, the *Briefmaler* resided, worked, and sold their product in the poor people's sections. There the poorer artisans and small shop owners lived and frequented the more modest inns and taverns. But within these suburbs, the *Briefmaler* chose quite advantageous locations. To a considerable extent their customers were not Augsburg burghers but peddlers and traveling merchants who came to the city to augment their wares.

The suburb of St. James was the chief market place for these purchases. Peddlers from Bavaria and Austria entered the city through St. James's Gate and stayed at the modest inns in this section of Augsburg. For this reason almost all the *Briefmaler* who did business in St. James's suburb had their establishments along the main artery of trade, between St. James's Gate and the town hall. It was the most convenient location at minimum rent. Another favored area was the stretch between Barfüsser [Franciscan] Bridge, Barfüsser Gate, and Barfüsser Church. No less than eighteen *Briefmaler* are recorded as residing in this area at various times. Barfüsser Bridge was built over a canal, and like Ponte Vecchio in Florence or Pont Notre Dame in old Paris, it was lined with small shops, many of which were occupied by purveyors of graphics. Other shops selling graphics were attached to the walls of Barfüsser Church, adjacent to the bridge. It was an ideal location. Every traveler who entered the city and wished to go to the town hall had to cross this bridge and pass the church.

Other favored locations were the areas near the Frauentor, Klinkertor, and Wartachbruckertor which drew the traffic entering the city from the north and the west. The few establishments which were outside these areas (9%) are the exception that proves the rule.

Addresses of Briefmaler and Printers in Augsburg 1550-1750

A *Kirchgasse at St. Ulrich*
Philip Ulhart the Elder

B *St. Ursula's Convent*
Matthäus Elchinger

C *Kappenzipfel*
Caspar Schultes

D *St. Catherinengasse*
Philip Ulhrat

E *Unter dem Eisenberg*
Jacob Koppmayer
Hans Schultes I

F *Am Schwell*
Johannes Heuhoffer

G *Barfüsser Gate*
Georg Kress (1615-32)
Hans Rogel the Younger

H *Jacober Vorstadt, am Säumarkt*
Matthäus Langenwalter

I *Jacobervorstadt Sachsengässlein*
Jeremias Gath
Abraham Gugger
Ulrich Hainli
Hans Hofer
Georg Jäger
Bartholomäus Käppeler
Georg Kress (1591-97)
Johann Negele
Mattheus Schmid
Jacob Sedelmayr

J *Jacober Vorstadt*
Balthas Braumüller
Melchior Hirli
Kaspar Krebs
Liborius Schlinzing
Lorentz Schultes

K *Jacobsmauer*
Stefan Maystätter

L *Jacobervorstadt*
(St. James's Suburb)
Franz Xaver Endres
Albrecht Schmid

M *St. Jacob's Church*

N *Brotmarkt*
Boas Ulrich the Elder

O *Perlach Tower*
Martin Zimmermann
Wilhelm Peter Zimmermann

P *Stermgässlein*
Hans Schultes II
Johann Philipp Steudner
Martin Wörle

Q *Barfusser Gate*
Marx Anton Hannas
Johann Georg Haym
Johann Klocker
Albrecht Schmid
Christian Schmid
Matthäus Elchinger

Boas Ulrich the Younger
Moritz Wellhöffer

R *Wasserturm*
Johannes Keyel

S. *St. Ottmarsgässlein*
Josias Wörle

T *Klincker Gate*
Daniel Manasser (1621-33)

U *At the Cross*
Abraham Bach
Hans Jorg Manasser (1632)
Josias Wörle

V *Frauentor*
Andreas Aperger
Valentin Schonigk
Johannes Stretter
Elias Wellhöfer

W *Wertachbrucker Gate*
Daniel Manasser (1621)
Hans Jörg Manasser (1623)

Summary

St. James's Suburb	75%
Center of City	5%
Southern Sector	3%
Northern Sector	17%
	100%

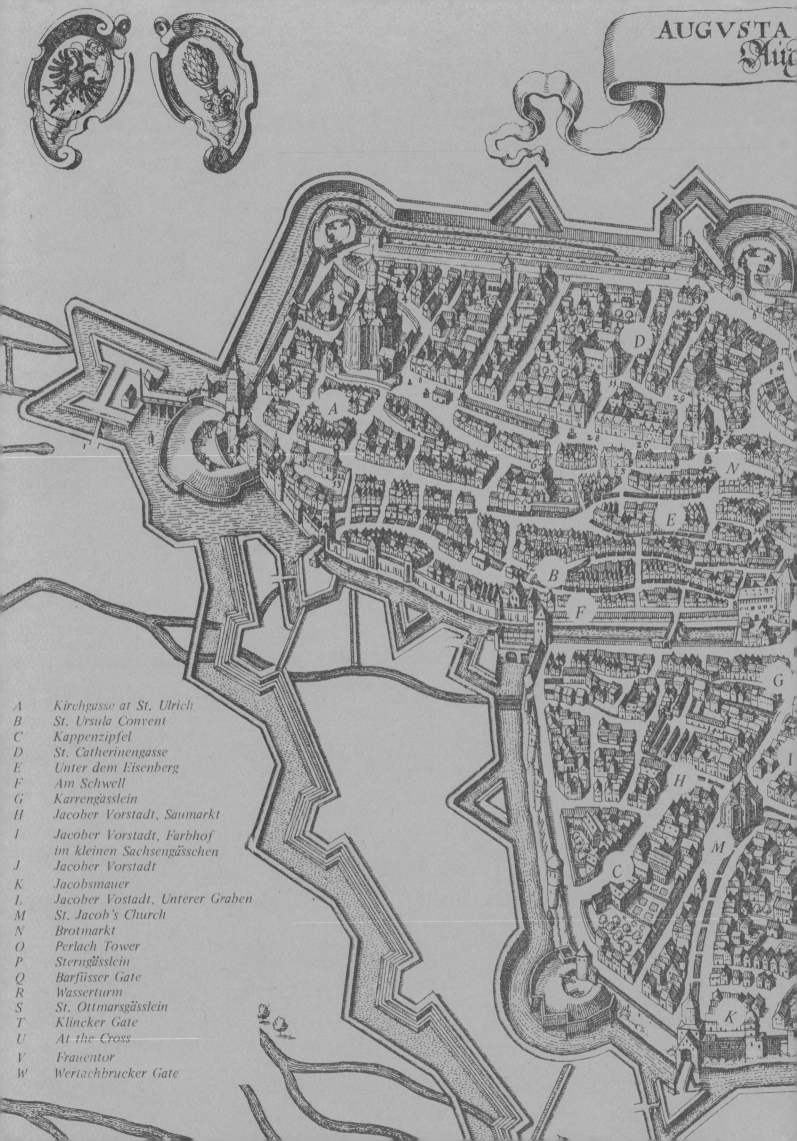

AUGVSTA

A Kirchgasse at St. Ulrich
B St. Ursula Convent
C Kappenzipfel
D St. Catherinengasse
E Unter dem Eisenberg
F Am Schwell
G Karrengässlein
H Jacober Vorstadt, Säumarkt
I Jacober Vorstadt, Farbhof
 im kleinen Sachsengässchen
J Jacober Vorstadt
K Jacobsmauer
L Jacober Vostadt, Unterer Graben
M St. Jacob's Church
N Brotmarkt
O Perlach Tower
P Sterngässlein
Q Barfüsser Gate
R Wasserturm
S St. Ottmarsgässlein
T Klincker Gate
U At the Cross
V Frauentor
W Wertachbrucker Gate